CHRISTIAN
BOLTANSKI

**GALLERIA
D'ARTE
MODERNA
BOLOGNA**
VILLA DELLE ROSE

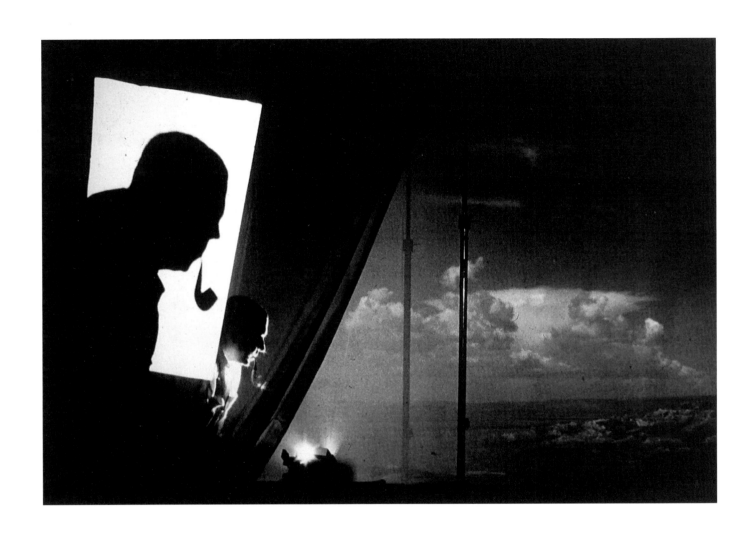

CHRISTIAN BOLTANSKI

A cura di
Danilo Eccher

CHARTA

Progetto grafico / Design
Gabriele Nason

Coordinamento redazionale / Editorial Coordination
Emanuela Belloni

Redazione e impaginazione / Editing and Layout
Ready Made, Milano

Traduzioni / Translations
Peter Mark Eaton per Scriptum, Roma

Ufficio stampa / Press Office
Silvia Palombi Arte & Mostre, Milano

Realizzazione tecnica / Production
Amilcare Pizzi Arti grafiche,
Cinisello Balsamo, Milano

In copertina/ Cover
Réserve, 1991

Edizioni Charta
via Castelvetro, 9 - 20154 Milano
tel. 39-2-33.60.13.43/6 - fax 39-2-33.60.15.24

Printed in Italy

Christian Boltanski
Pentimenti
Bologna, Villa delle Rose
30 maggio – 7 settembre 1997
May 30 – September 7 1997

con il patrocinio di/with the patronage of the
Ambasciata di Francia/ French Embassy

*Un particolare ringraziamento va rivolto
a tutti coloro che hanno a vario titolo
contribuito alla realizzazione della mostra,
in particolare a: / Thanks are due to all
who have contributed, in various ways,
to the organization of the exhibition,
especially:*
Jean-Bernard Merimée, Ambasciatore
di Francia a Roma
Galerie Yvon Lambert, Paris
Martine Aboucaya
Jule Kewenig Galerie, Köln
Michael Kewenig
Centre Georges Pompidou, Paris
De Pont Foundation for Contemporary Art,
Tilburg
Senatore Luigi Orlandi
A.N.P.I. Associazione Nazionale Partigiani
Armando Cocuccioni
Gaia Gentiloni Silverj

The Bologna Gallery of Modern Art was born here at Villa delle Rose, in the twenties, following the generous donation of this beautiful and unusual building by the Armandi Avogli Trotti family to the city of Bologna, with the proviso that it should be used for exhibitions. When the Gallery was recently awarded the status of "institution" with the aim of achieving greater operational independence, the first concern of the Board of Directors was to formulate working guidelines that would inevitably affect the use of the exhibition spaces available.

According to the new guidelines, Villa delle Rose has maintained its function as a place of exhibition, but in a new way: exhibitions of important sections of the Gallery's permanent collections are alternated with equally important exhibitions of the most advanced expressions of contemporary art from around the world.

Thus the Villa now plays host to a new exhibition, entirely devoted to the work of the French artist Christian Boltanski, one of the most interesting figures on the international scene. Boltanski has been seen very little in Italy, and his work will not fail to impress visitors due to the relevance and universality of its themes and language.

The entire exhibition has been designed and realized by the artist especially for the Villa, with particular regard for the still recent past of our city, so much so that a new work, "Pentimenti", is based around this theme. The work, in fact, is both a journey within the meditative and sorrowful work of the last ten years and a tribute by Boltanski to the historical, architectural and natural features of the place of exhibition.

Once again, therefore, a unique encounter has been achieved between an important contemporary artist and a particular exhibition space, the results of which augur well for the path we have undertaken.

Lorenzo Sassoli De Bianchi
President of the Gallery of Modern Art

La Galleria d'Arte Moderna di Bologna nasce proprio a Villa delle Rose, negli anni Venti, in seguito alla munifica donazione di questo bellissimo e molto particolare edificio da parte della famiglia Armandi Avogli Trotti al Comune di Bologna, con un vincolo di utilizzo per attività espositive.

Quando, recentemente, si è dato alla Galleria l'assetto di "Istituzione", nel perseguimento di una maggiore autonomia gestionale, la prima preoccupazione del Consiglio di Amministrazione è stata quella di formulare delle linee guida operative che non potevano non avere riflessi sull'utilizzo degli spazi espositivi a disposizione.

Villa delle Rose ha mantenuto secondo questi indirizzi la sua vocazione espositiva, ma ciò è avvenuto in maniera nuova, intervallando periodi in cui vengono esposti importanti nuclei delle collezioni permanenti della Galleria, ad altrettanto importanti momenti espositivi relativi alle più avanzate espressioni della ricerca artistica contemporanea nel mondo.

Così si apre ora alla Villa una nuova tappa espositiva tutta dedicata al lavoro di Christian Boltanski, artista francese tra i più interessanti nell'attuale panorama internazionale, visto pochissimo in Italia, il cui lavoro tuttavia non mancherà di toccare il visitatore della mostra per l'attualità e l'universalità dei suoi temi e del linguaggio.

L'intera mostra è stata pensata e realizzata dall'artista appositamente per lo spazio della Villa dedicando una attenzione particolare alla storia del passato, ancora recente, della nostra città, tanto che proprio un'opera inedita trova in quella le sue ragioni. In effetti questi "Pentimenti", che ne tracciano l'intero filo conduttore, sono insieme un percorso all'interno del lavoro meditativo e accorato degli ultimi dieci anni e un voluto omaggio di Boltanski alle particolarità storiche, architettoniche e naturalistiche del luogo che li ospita.

Ancora una volta, dunque, si realizza quel particolare incontro tra un importante artista contemporaneo e uno spazio peculiare i cui interessanti risultati ci confortano sulla via intrapresa.

Lorenzo Sassoli De Bianchi
Presidente della Galleria d'Arte Moderna

Sommario

L'Album de la Famille D.,1971
Fotografie/Photographies

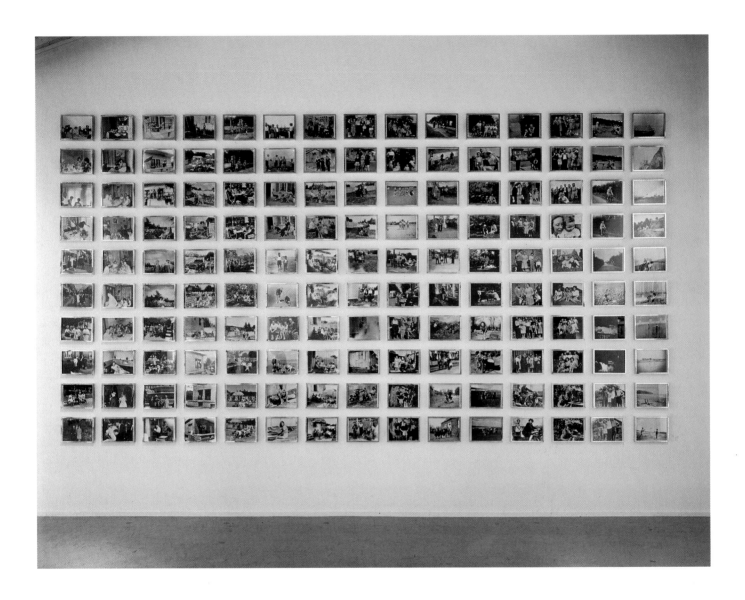

Christian Boltanski: l'arte di un ricordo liquido

Danilo Eccher

Christian Boltanski: The Art of Liquid Memory

Una delle principali chiavi di lettura dell'opera di Christian Boltanski è l'analisi del concetto di "Tempo", non sotto il profilo solido dello sviluppo storico, bensì sotto quello più fragile e instabile del passaggio, della fine inesorabile, dello scorrere decadente. L'operazione artistica di Boltanski si svolge attorno al fluire del tempo, e si articola nella raccolta dei segni e delle flebili tracce di un passaggio ormai irrimediabilmente compromesso. Non traspare in questa ricerca concessione alcuna per la suggestione nostalgica o per il cinico distacco, appare invece la registrazione fedele, sicuramente evocativa, di un trascorso leggibile solo attraverso la lente deformante del ricordo. Ed è proprio il ricordo ad imporre a queste opere un orientamento soggettivo, un abbandono della pretesa narrativa per affondare nella dimensione solitaria del pensiero individuale.

Nelle prime opere, datate attorno alla metà degli anni Settanta, l'artista affronta il proprio percorso mescolando un sottile piano ironico, articolato nella propria immagine fotografica e in una titolazione invadente, con l'anticipazione dei temi portanti del lavoro successivo, l'istantaneità della figura e l'aspetto reliquiale della testimonianza. L'ordinata impaginazione di oggetti e mobili, secondo un'impostazione di museografia etnografica, rafforza l'idea di una temporalità in bilico, fragile e inconsistente, che sopravvive nel sussulto dei reperti e nella rigidità della presentazione. Sono opere queste che raramente prescindono dall'Azione, da un comportamento artistico, confinante spesso con la performance, che isola e interrompe il fluire del tempo per congelarne un elemento visivo, un'immagine interrotta attraverso cui ricostruire, o meglio, ridefinire la complessità della narrazione. Ecco allora che il supporto fotografico, che segna ancor oggi in modo indelebile lo stilema linguistico di Boltanski, non interviene solo come traccia narrativa e nemmeno, come molta fotografia contemporanea, come raffreddamento concettuale del tema visivo, il dato fotografico, soprattutto in questi primi lavori, assume il significato di un rimando all'azione, una sottolineatura di parzialità e frammento di un processo creativo che si è già svolto, che è già avvenuto. La caducità dell'opera si riverbera nella frammentarietà reliquiale che accende sopite morbosità e inconfessabili curiosità.

Il senso profondo di questa estraneità dell'opera, che richiama un'azione svolta, che sottolinea una presenza reale dell'artista, che ricorre a un processo linguistico volutamente ingannevole, è la consapevolezza di un'intima soggettività che governa lo scorrere del tempo e la propria individuale presenza. L'emozione del ricordo che ricompone secondo proprie leggi una realtà dissolta è il pensiero segreto di un'arte che affonda le proprie radici in un'esistenzialità coin-

One of the main keys to an interpretation of Christian Boltanski's work lies in an analysis of the concept of time. Not in the concrete sense of diachronic development, but in its more fragile and fluid sense of a passing, an inexorable end, a decadent flowing. Boltanski's work focuses on the passing of time, articulating all the signs and faint traces of an inevitably compromised passage. Not the slightest concession is made to either nostalgic evocation or cynical detachment; what emerges is the faithful and unquestionably evocative record of a past which is legible only through the deforming lens of memory. It is this aspect which gives his work its subjectivity: a rejection of any narrative pretext in favour of the single-minded plumbing of the depths of the solitary individual.

In his early works, from the mid '70s, the artist begins his self-confrontation by mixing a subtle irony, expressed through photographs of himself, with the rampant use of titles, with pre-emptive elements of themes dealt with in later works: the instantaneous quality of the figure, and the relic-like aspect of testimony. The orderly lay-out of objects and furniture on the page, like objects in an ethnographical museum, reinforces the idea of a fragile temporality on the brink, surviving only in the starkness of the exhibits and the fixity of their presentation.

These are works which are rarely divorced from action: painterly behaviour which borders on performance, isolating and interrupting the temporal flow to freeze some visual element, some interrupted image through which to reconstruct, or perhaps redefine, the complexity of the narrative. The photographic support, still today Boltanski's unmistakable stylistic feature, thus acts as a pointer to action, a foregrounding of partiality and a fragment of a creative process which has already taken place, and is already over. The transience of the work echoes through the relic-like fragmentation, arousing slumbering morbidity and unconfessed curiosity.

The ultimate significance of this extraneous quality in the work, this backward glance at completed action, underlining the artist's actual presence, and his linguistic sleight-of-hand, is the awareness of an intimate form of subjectivity governing the passing of time and the individual's presence in time. The emotions of memory, which uses its own rules to reconstruct lost realities, are the secret philosophy of an art whose roots dig deep into a total and totalising existentialism. Time's secret merges and coincides with the intimacy of being; the subject delineates the whole arc of its/his/her own reality, which in turn becomes the only possible reality. The work's objectivity

Boîtes de biscuits, 1969
Tecnica mista/Mixed media
Dimensioni variabili/Variable dimensions
Installazione/Installation

Installazione/Installation, 1969

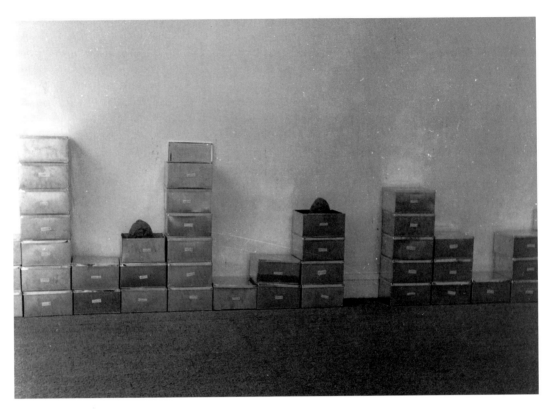

volgente e totale. Il segreto del tempo si confonde e coincide con l'intimità dell'essere, il soggetto segna l'intero sviluppo della propria realtà che diviene così l'unica possibile. Allora, l'oggettività dell'opera si ricompone solo ripercorrendo individualmente l'emozione del ricordo e la dimensione del proprio tempo.

Nelle opere intitolate "Monumenti" dei primi anni Ottanta, o in altre simili come "Odessa" di poco successive, ciò che appare più evidente è lo scarto fra l'architettura compositiva e l'ossessiva centralità del ritratto fotografico. Infatti, l'aspetto installativo, in queste opere, è caratterizzato da uno sviluppo geometrico che genera un'armonia rigorosa, dove la solenne maestosità piramidale si concretizza in una "monumentalità" iconica dagli esiti ritmati e invadenti. Accanto a ciò, si evidenzia però, la sottile fragilità e discrezione di un viso fotografato, sottolineato solo da una tenue luce elettrica che mostra la nudità delle proprie arterie. Il Monumento, con tutto il suo peso di testimonianza storica, si sfalda nel suo stesso corpo per ricomporsi nella suggestione di un pensiero intimo, per rivivere .nel ricordo di un'emozione. L'opera d'arte ritrova perciò il proprio spessore storico nel percorso della dissoluzione individuale, nell'attimo cruciale della perdita è il pensiero individuale, nelle emozioni intime di un ricordo segreto, che ricompone una

realtà che in tale opera di ricostruzione appare monumentale. Non la complessa architettura simmetrica dell'opera testimonia il suo essere monumento, bensì la necessità di un ricordo ricostruttivo che non può che essere individuale, così come 'individuo' appare il volto che anima e articola l'opera. Allora, in queste opere il tempo che s'arresta nell'immagine fotografica consente la ridefinizione soggettiva di una narrazione che non può prescindere dai sentimenti individuali del ricordo e dell'emozione.

Così anche per i "Visi" che caratterizzano le opere dei primi anni Novanta, dove la suggestione fotografica subisce una violenta accelerazione proiettando la propria immagine nell'impalpabilità di un supporto libero e fluttuante come il telo o il drappo. Anche in questo caso, la figura fotografica non assorbe totalmente l'opera, che, anzi, esalta l'aspetto spaziale dell'installazione attraverso il quale è possibile ridefinire un più vasto orizzonte di pensiero. L'evocazione spettrale della figura o la sua reliquia sindonica rappresentano un'ulteriore affermazione di un pensiero estetico che Boltanski colloca nell'inquietante frontiera fra determinazione di tempo e consapevolezza esistenziale. Lo stesso mezzo fotografico subisce un'importante trasformazione abbandonando lo sconcerto mimetico e narrativo per accedere nel territorio di una magia silenziosa e incantevole. Ancora una

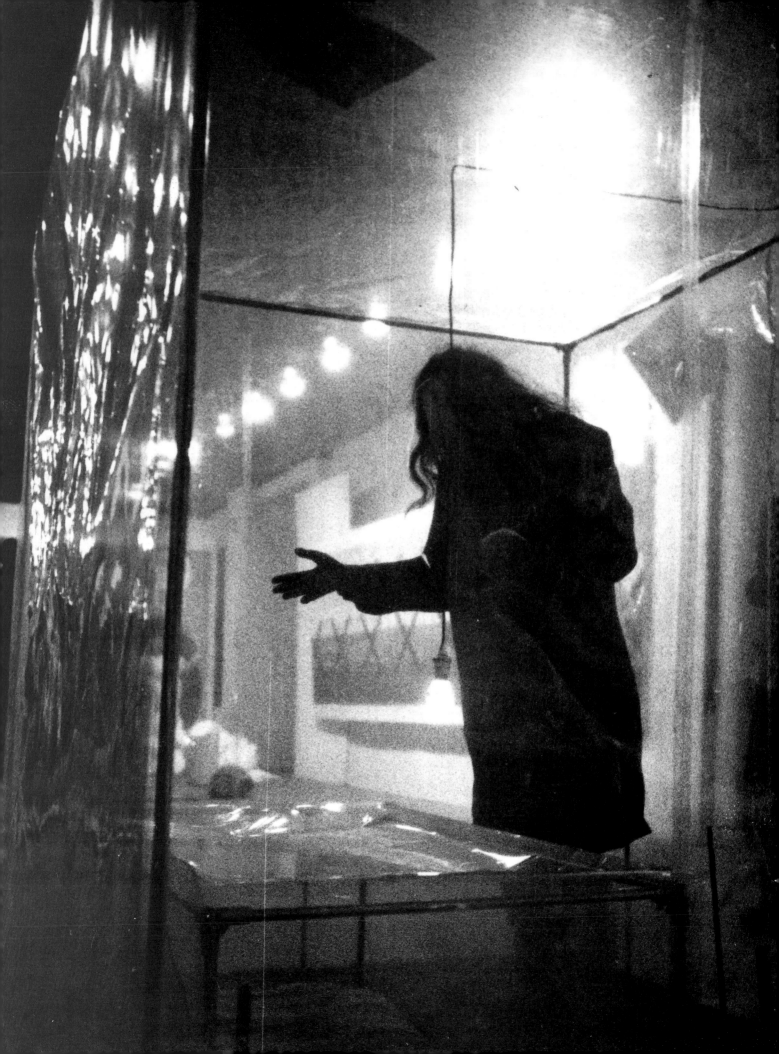

Images modèles, 1975
Fotografie/Photographies

Vitrine de référence, 1969-70
Tecnica mista/Mixed media
12 x 109 x 59 cm
Courtesy Yvon Lambert, Paris

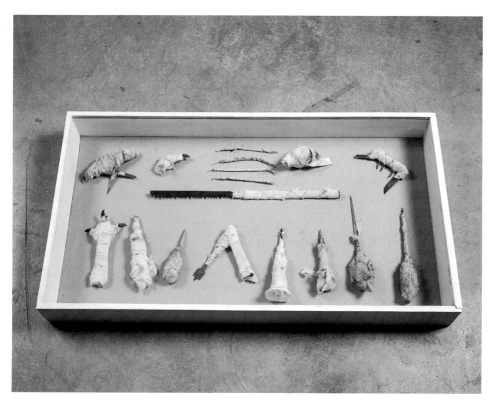

can then only be reconstructed by retracing, individually, the emotions of memory and the dimensions of one's personal time-scheme.

In the works from the early '80s, entitled 'Monuments', or in the similar but slightly later pieces like 'Odessa', what is immediately apparent is the difference between architectural structure and the obsessive zooming-in of the photographic portrait. The installation aspect of these pieces is characterised by a geometric development which generates an austere harmony, the pyramidal majesty assuming concrete form in an iconic monumentality the effects of which are rhythmic and insistent, persistent. Immediately beside this is revealed the delicate vulnerability and discretion of a face in a photograph, emphasised by only a faint electric light, revealing all the nakedness of its arteries.. The Monument, with all its weight as historical witness, crumbles bodily, only to reconstruct itself in the intimacy of thought, re-exhumed by the memory of some emotion.

The work of art thus reaquires its historic significance in the process of individual dissolution; at the crucial moment of loss, the individual thought-process takes over, the intimate emotions of secret memories which recontruct that reality, monumental in that reconstruction. It is not the complex and symmetrical architecture of the work which testifies to its monumental quality, but the need for reconstructive memory which can only be individual, like the face which animates and articulates the work. In these pieces, then, time arrested in the photographic image allows a subjective redefinition of a narrative through personal memory and feelings.

The same mechanisms apply to the 'Faces' which characterise the works from the early '90s. Here the photographic quality is violently accentuated by the projection of its image onto the free, unanchored support of a canvass or piece of fabric. In this case, too, the photographic figure fails to absorb the work completely; if anything, it emphasises the installation's spatial quality, through which it is possible to redefine a vaster mental horizon. The spectral evocation of the figure or its shroud-like relic represent a further affirmation of an aesthetic philosophy which Boltanski identifies in the uneasy interface between temporal determination and existential awareness. The photographic tool is significantly transformed, all bewilderment at mimesis and narrative exchanged for a silent, magical enchantment. Once again, we are amazed at the unimaginable consciousness which subverts the fragile structures of grammar, proposing instead the direct experience of

Vitrine de Référence, 1971
Tecnica mista/Mixed media

Les Sucres, 1971
Tecnica mista/Mixed media
100 x 80 cm
Courtesy Galerie Ghislaine Hussenot, Paris

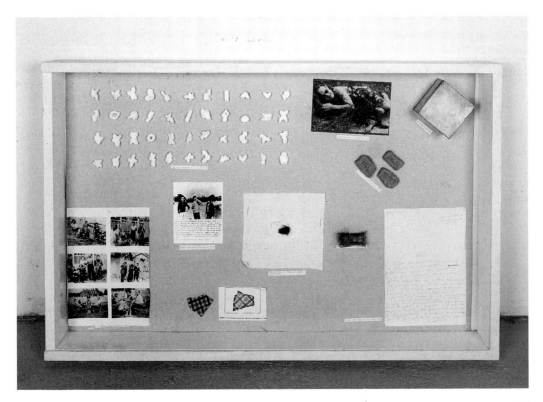

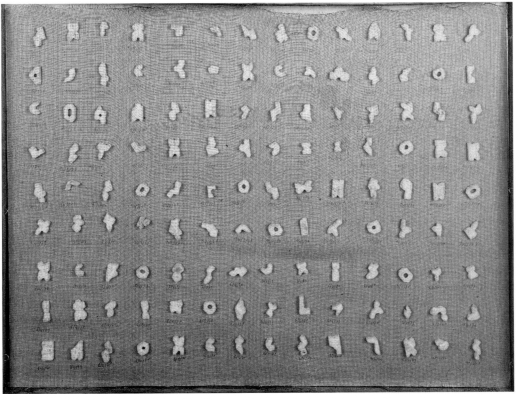

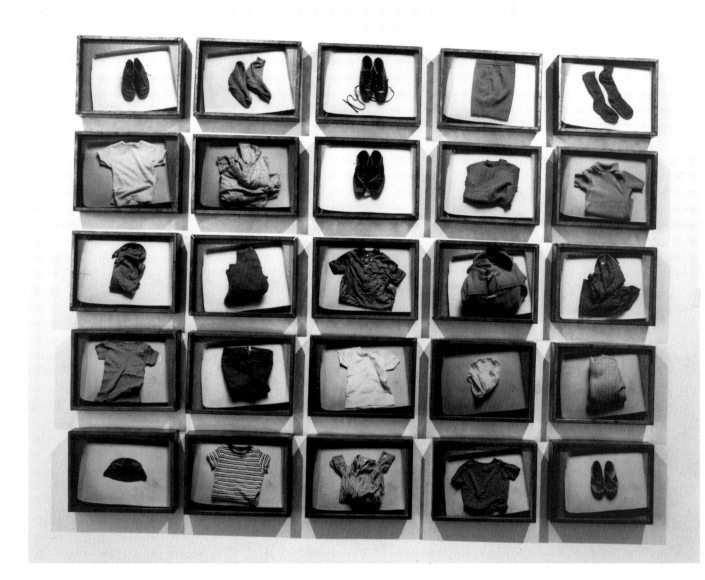

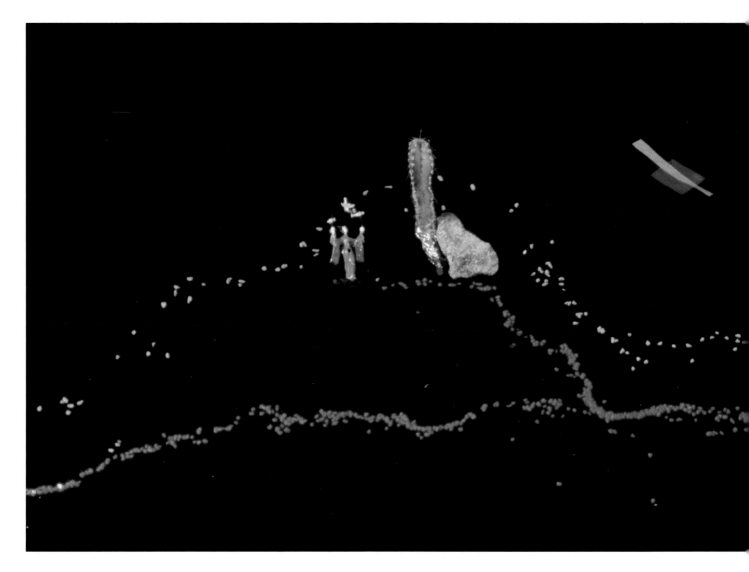

volta accade lo stupore per un'indicibile coscienza che travalica le fragili strutture grammaticali per proporre la pratica conoscitiva dell'esperienza del ricordo, che travolge il sottile concettualismo compositivo per accendere il fascino di un pensiero irripetibile. Mute 'Veroniche' osservano con la loro impronta l'affiorare di un'immagine che non vuole suggerire alcuna realtà ma chiede di accogliere una visione con cui accedere ad una nuova verità. Così la figura vive nella ridefinizione di un pensiero che sa ricomporre il tempo e il proprio esserci nel tempo.

Per certi versi un ragionamento analogo è possibile anche per opere come le "Ombre" o le superfici specchianti nere, infatti si tratta di lavori dove l'aspetto narrativo non può prescindere da un coinvolgimento evocativo individuale, sia per quanto concerne l'aspetto più strettamente linguistico-formale, sia per il dato più profondamente significativo. Nel caso delle ombre, l'opera ha di fatto perso la propria fisicità, esasperando quanto già emerso nelle proiezioni sui teli, e svolgendo un racconto drammaticamente inquietante per l'inconsistenza e fragilità di una presenza ormai solo intuita. Una luce tenue, una sagoma precaria, un ambiente irreale, sono i protagonisti di un lavoro che si articola in una cupa leggerezza, nello sguardo acido di un suggerimento evanescente e indecifrabile. È il senso silenzioso del mistero che

domina questi lavori, che attrae la curiosità morbosa, che coglie l'oscuro peccato da cui dipende la paura dell'identificazione e il sottile senso di colpa. Piccoli e sfocati personaggi si agitano alla luce tremula di una candela o di una lampadina e proiettano le loro deformi figure sulle pareti di uno spazio anonimo, sono fantasmi noti, incubi conosciuti, visioni notturne che già frequentiamo e che possiamo così riconoscere e ammirare, nell'attesa del prossimo incontro privato. Anche i quadri specchianti neri che popolano le pareti espositive e che riflettono muti le luci esterne, raccontano nel loro silenzio l'angoscia di un buio senza fondo e senza riscatto nel quale riconosciamo , nell'attimo del passaggio, il nostro volto e scopriamo la nostra disarmante inadeguatezza al quesito esistenziale dell'esserci nel mondo. È la paura del vuoto e della deriva, ma anche l'incubo specchiante del nostro volto e del suo silenzio, è lo smarrimento di un pensiero che deve ricostruire una propria realtà e una propria verità.

Vi sono opere nella produzione artistica di Christian Boltanski, forse le più note al pubblico, che inequivocabilmente trasmettono un tragico senso di morte, che incidono sull'ultimo grande dubbio dell'uomo, che toccano l'anima misteriosa della sacralità, che affondano nel brivido del nulla. Si tratta di lavori complessi, meticolosi, volutamente inaccessibili,

memory as a means to knowledge, trampling on the subtle conceptualisation of composition to exalt all the fascination of an unrepeatable act of thought. Dumb Veronicas observe their stamped impressions, the emerging of an image which asks us to accept a vision allowing access to a higher truth. Thus the figure lives in the redefinition of a mental act which can reconstruct time and its own being-in-time.

A similar logic also applies to works such as 'Shadows': black, mirror-like surfaces. Here, too, the narrative element is bound up with an individual involvement in both the linguistico-formal aspects, and the ultimate meaning. In the case of the Shadows, the work has shed its physical quality, a stage further from what had already begun in the projections onto canvas; the narrative is thus disquieting in the fragility of a presence which is no more than sensed. A dim light, sketchy outline, and unreal atmosphere dectate a dreary lightness, in the acid glance of an passing and incomprehensible suggestion. These pieces are dominated by the silent sense of mystery, attracting morbid curiosity and creating that obscure sense of sin which gives rise to fear of identification and a subtle sense of blame. Tiny, out-of-focus figures move in the flickering light of a candle or light-bulb, projecting deformed silhouettes onto the

walls of an anonymous space: familiar ghosts, night-visions we know, which we recognise and admire while awaiting our next private visitation. The black mirror-paintings, reflecting back a dumb, dull light from the outside, narrate in their silence the anguish of a bottomless darkness in which we recognise our own faces and discover our disarming inadequacy when faced with the existential question of our being-in-the-world. It is the fear of the void, of abandon, but it is also the loss of a thought-process which has to rediscover its own reality and truth.

A number of Christian Boltanksi's works, perhaps those best known to the public, transmit an unequivocal and tragic sense of death. These touch on humanity's last great doubt, the soul of the sacred, pitching down into the terror of nothingness. Complex and meticulous works, they are deliberately inaccessible, contemplation toppling into the vortex of a presence and its time, but also of an absence and an inexorable end. Rooms sprinkled with flowers which dry or rot at the foot of a dead image; piles of folded clothes stacked on sterile shelves; crystal sarcophagi with their shrouds; walls of cardboard or zinc boxes, with the recognisable name and photograph of an unknown presence. This is the ultimate sense of passing, of the end of a period: the torment of memory without

Le Club Mickey, 1972
Tecnica mista/Mixed media
Collezione/Collection FRAC Nord-Pas
de Calais
Foto/Photo André Morin

dove la contemplazione del pensiero precipita nel vortice di una presenza e del suo tempo, ma anche di un'assenza e di una inesorabile fine. Sono sale cosparse di fiori che rinsecchiscono o marciscono ai piedi di un'immagine morta, sono cumuli di vestiti ripiegati e accatastati su sterili ripiani, sono sarcofagi di cristallo con i loro veli sepolcrali, sono muri di scatole di cartone o di zinco su cui è riconoscibile il nome o la fotografia di un'ignota presenza. È il senso ultimo del passaggio, della fine di un tempo, è il tormento di un ricordo senza pace, è la domanda insoluta sul senso della nostra presenza. Allora, lo stupore e lo sgomento per quei vestiti che documentano la scomparsa di un corpo che li ha indossati, assumono un nuovo valore che non è più solo quello reliquiale, bensì quello di un coinvolgimento diretto nel ricordo, nella ridefinizione di una realtà che ci vede complici e protagonisti di un accadere nel quale non possiamo più essere spettatori. La contemplazione di queste opere è solo il primo passo di un assorbimento diretto al quale non è possibile sottrarsi e la cui emozione non potrà essere dimenticata.

"Pentimenti" dunque non è solo il titolo di questa mostra ma anche un suggerimento per un approccio non passivo verso un'arte che esige un coinvolgimento diretto, un abbandono emozionale che è anche un ripensamento del proprio stato esistenziale. In tale prospettiva, l'arte di Christian Boltanski si espande liquidamente nei ricordi soggettivi, modificandone le verità e condizionandone il tempo, solo così quest'arte si afferma, solo così quest'arte si può comprendere.

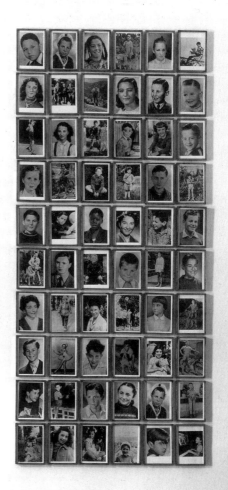

Le Club Mickey
(particolare/détail) 1972

peace, the unresolved question as to the sense of our presence. At this point the disquiet at those piles of clothes documenting the disappearance of the body which once wore them takes on a new quality which is not the disquiet evoked by a relic, but that of a direct involvement with memory, in the redefinition of a reality in which we are accomplices, and no longer merely spectators. A contemplation of these pieces in the first step towards total and direct absorption: inescapable and unforgettable.

'Pentimenti' (Repentence) is, then, not just the title of the present exhibition, but a suggestion to approach these works not passively but with total involvement; with an emotional abandon which is also a rethinking of one's own existential state. In this light Christian Boltanski's art expands, liquid-like, in subjective memories, modifying the truth and conditioning time. This, and only this, is the key to its interpretation.

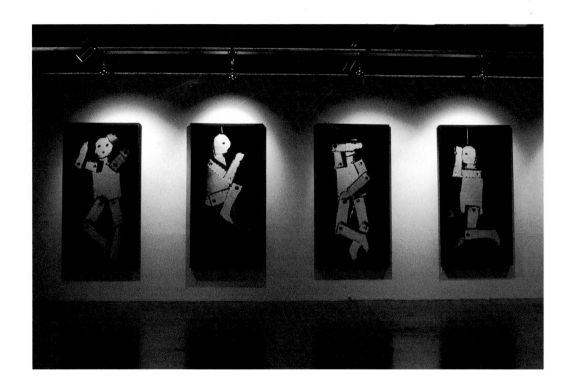

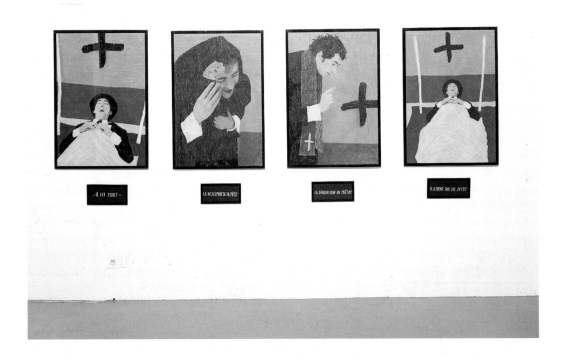

Elementi a seguire l'Abbecedario di CB
Paolo Fabbri

Glossaire, j'y serre mes gloses
M. Leiris

Dopo aver consultato l'Abbecedario di CB, una scelta ci è imposta. Rinunciare alle forme della parafrasi e del commento, dell'indagine e del giudizio.

Anche l'Abbecedario è un'opera di CB con le sue regole rigorose e la sua etichetta semiseria. È uno spazio concettuale, la scatola dei biscotti come il libro, il quadro, il museo, la stazione. Uno specchio da cui l'autore si è "ritratto" dopo averci posto domande la cui risposta è cogente quanto impossibile. È una bottiglia in mare, che contiene una piccola architettura di pensieri, che in CB vengono sempre prima del gesto. (Un amico filosofo mi diceva che ogni concetto è come una nave in bottiglia.)

Infatti nonostante la forma aperta e arbitraria, l'Abbecedario crea un ordine che però la traduzione italiana trasformerebbe. *Cristiano* che in francese è seguito da *Sparizione*, in italiano precederebbe *Familiare*; *Fotografia* che precede *Domanda* sarebbe seguita da *Impossibile*; *Quadro* che è seguito da *Domanda* sarebbe preceduto da *Ossessione*; *Umano* che viene prima di *Impossibile* anticiperebbe *Utopia*. Post-hoc, propter hoc?

La sola replica possibile è rispondere "per le rime", senza il senso agonistico che l'espressione comporta. L'Abbecedario merita una ripresa, come si dice d'un tessuto o di un film.

Ho escluso il mio primo progetto: fare delle frasi boltanskiane del tipo: "Antenati Cristiani Inviano dalla Stazione ai Familiari una Riserva di Vestiti, Quadri, Fotografie e Nuovi Libri in Yiddisch". Oppure "L'Umano Bene è nella Resistenza all'Ossessione dell'Impossibile Utopia".

Propongo invece di riprenderne il filo e il segno con degli ELEMENTI o a seguire con delle GLOSSE. Si sa che l'ABbeCeDario è formato dalle prime lettere dell'alfabeto, ABCD e che gli ELeMeNti usano le lettere seguenti, LMN.

Prima però una veduta sulle voci dell'Abbecedario.

Su 26 vocaboli un solo nome proprio (Kantor); due pronomi (Io e – certamente – X); 5 nomi comuni concreti (Antenati, Libri, Quadri, Stazione, Vestiti) e 6 astratti (Bene, Morte, Ossessione, Resistenza, Sparizione, Utopia, Zen); 5 aggettivi sostantivati (Cristiano, Umano, Familiare; Nuovo; Yiddish); un solo modale (Impossibile).

Tutti al singolare ad eccezione di Antenati, Libri, Riserve, Sketch, Umani; Vestiti. Un solo termine in una lingua straniera (Widerstand, Resistenza in tedesco)!

Ogni voce è scritta in prima persona. Solo "Morte" è interamente in terza.

Ho anche rinunciato al proposito di raggruppare i termini in via semantica. Per somiglianza: Cristiano, Yiddisch, Zen; oppure Sketch, Kantor. O per opposizione: Antenati e Nuovo; oppure Io e X.

D'altra parte, in CB i sinonimi sono chiari (vestito/fotografie/corpo morto; il teatro e il circo) quanto gli antonimi (Stazione contro Museo per quanto riguarda il pubblico; Umano, luogo della prossimità, contro Post-umano, tempo del caso).

È limpido infine che l'Abbecedario, questa Riserva di senso, lascia emergere proprio nella sinonimia generalizzata (tutto è reversibile, carnefici e vittime, bene e male, vecchio e nuovo) un barlume d'Utopia della prossimità e di una inattesa Resistenza.

Ma per il gioco linguistico della glossa è necessaria qualche regola.

Eccole.

Mi limiterò quindi: (i) a qualche osservazione, o associazione libera, segnalata da Nota Bene (n.b.); (ii) a qualche voce di dizionario italiano e francese; (iii) a citazioni da autori in sintonia con CB, – che, come si dice in francese, possono *prendre langue*, intendersela con lui; (iv) a rinvii che formino una piccola rete, per pescare la bottiglia in mare.

È la virtù virtuale dei vocabolari. I lemmi sono *termini* di un percorso di senso ed insieme *entrate* in una nuova costellazione di significazioni.

In ogni caso è un modo per produrre degli effetti e non interpretazioni. O se si preferisce, interpretazioni ma nel senso teatrale o musicale del termine: cioè esecuzioni e non fusioni ermeneutiche di orizzonti.

E così eccomi diventato il ventriloquo rovesciato dell'Abbecedario di CB, artista che si vuole nello stesso tempo primo (l'eletto) e ultimo degli uomini (il Giullare). Dotato del potere imperfetto di nominare per riconoscere l'unicità della persona nella sparizione – generale e fatale – delle nostre piccole storie.

Divino Briccone?

Antenati È molto importante per un artista provenire da qualche luogo, avere una storia, un "villaggio", ma questa storia dovrebbe tendere all'universale.

Nel mio caso, il fatto che io sia nato proprio alla fine della guerra, che da bambino non abbia sentito parlare praticamente d'altro che della Shoah, che tutti gli amici dei miei genitori fossero dei sopravvissuti, mi ha sicuramente formato. Io non ho vissuto direttamente quelle vicende, ma ne ho subito le conseguenze, come il timore dell'esterno, l'idea del pericolo, il dover nascondere le cose, l'essere allo stesso tempo fieri di qualcosa pur avvertendone consapevolmente il pericolo…

Sono nato anche nel periodo del minimalismo e quest'arte mi ha senza dubbio influenzato. Se un artista ha dei padri, i miei sarebbero Warhol e Beuys – che non conoscevo quando ho cominciato a lavorare – mi sono riconosciuto in loro successivamente.

Si hanno per forza degli antenati, non esistono generazioni spontanee, si è all'interno di una linea, di una storia dell'arte, di una storia del mondo, non c'è frattura.

Antenati
n.b.
Beuys; Collages cubisti e dadaisti, Giacometti, Minimalismo, Kantor, Rauschenberg, Karl Valentin, Warhol.

v. Familier (Familiare)
v. Nouveau (Nuovo)
v. Humains (Umani)

Ancêtres

Ancestors It is very important for an artist to come from somewhere, to have a history, a "village", but this history must tend towards the universal.

In my case, it is the fact that I was born right at the end of the war, that as a child practically the only thing I heard people talk about was the Shoah, and that all the friends of my relations were survivors, which formed me. I didn't experience all this directly, but I did suffer the consequences, like the fear of the outside, the idea of danger, the thing to hide, of being proud of something while at the same time contemplating its danger…

I was also born in the period of minimalism, and this form of art undoubtedly influenced me. An artist has fathers: I always say that mine were Warhol and Beuys – who I didn't know when I started working – I recognized myself in them later.

We necessarily have ancestors, there are no spontaneous generations, we are inside a line, a history of art, a history of the world, there is no break.

Ancestors
N.B.
Beuys; Cubist and Dadaist collages, Giacometti, Minimalism, Kantor, Rauschenberg, Karl Valentin, Warhol.

Cf. Familier (Familiar)
Cf. Nouveau (New)
Cf. Humains (Humans)

Guide to CB's Alphabet
Paolo Fabbri

Using CB's Alphabet means making a number of choices: to avoid all forms of paraphrase, gloss, questions, and value judgments.

His Alphabet, with its semi-serious title, follows CB's usual rules for the reading of his works. It is to be considered a conceptual space, like his biscuit tin, book, painting, museum, or station: a mirror in which he "withdraws" from his self-portrait after a number of questions whose answers are as cogent as they are impossible. A bottle out at sea, it contains a whole miniature architecture of thought-processes, which in CB always precede gesture (a philosopher-friend told me that every concept is like a ship in a bottle).

For all its open, arbitrary form, the Alphabet has an order which translation inevitably transforms. *Chrètien/Christian*, which in French was followed by *Disparition/Disappearance*, in Italian, for example, comes before *Familiare*; *Fotografia/Photograph*, which came before Question, is now followed by Impossibile; *Quadro/Tableau/Painting*, which was followed by Question, now follows *Ossessione/Obsession*; *Umani/Humains/Humains*, which came before Impossible, now comes before *Utopia*. Post-hoc, propter hoc?

The only possible solution is to give as good as you get, though without the aggressiveness that implies. His Alphabet deserves a relaunch, as we say of a fabric or a film.

I rejected my initial idea, which was to give Boltanski-type sentences such as "Christian Forefathers Send Family Stock of Clothes, Paintings, Photographs, and Recent Books in Yiddish from Station", or "Human Well-being Lies in Resistance to the Obsession with an Impossible Utopia". What I decided on was a scrupulously systematic approach, with ELEMENTS possibly followed by GLOSSES. We know his Alphabet, his ABC, (Abécédaire) is precisely that, the first three (in French, of course, four) letters of the alphabet, and that EleMeNti takes the following letters, LMN.

But first, a look at the entries in the ABC.

Out of 26 terms there is only one proper name (Kantor); two pronouns (I and, of course, X); five concrete nouns (Ancestors, Books, Paintings, Station, and Clothes), and six abstract (Good, Death, Obsession, Resistance, Disappearance, Utopia, and Zen);

five adjectives used as nouns (Christian, Human, Familiar, New, and Yiddish); and one modal (impossible). All words are in the singular except Ancestors, Books, Reserves, Sketches, Humans, and Clothes. There is one foreign word (Widerstand, or Resistance in German).

Each entry is in the first person, except 'Death', which is entirely in the third.

I also decided against grouping the words according to semantic field, whether according to similarity: Christian, Yiddish, Zen; or Sketch and Kantor; or difference: Ancestors and New; or I and X., if only because CB's synonyms (Clothing/Photographs/Body/Death; Theatre and Circus) are as clear as his antonyms (Station versus Museum, in the public sphere; Human, a place of proximity, versus Post-human, the time-dimension of chance). Equally clear is the fact that the ABC, this Sense Reserve, allows its general synonymy (everything is reversible: murderers and victims, good and evil, old and new) to suggest a flash of Utopia in proximity, and an unlooked-for Resistence.

The plays on words in the gloss, however, require a few rules:
I shall only give, then, (i) the odd observation, or free-association, followed by N.B.; (ii) the odd entry from an Italian or French Dictionary; (iii) quotations from authors on CB's wavelength, who, as the French say, can *prendre langue* — get on with him; (iv) cross-references, to create a mini-net, to fish the bottle out of the sea.

This is the virtual virtue of dictionaries. Lemmas are both *terms* in a sense-movement, and *entries* in a new constellation of meanings. In either case, it is a way of producing effects, not interpretations, or interpretations only in the theatrical or musical sense: performances, not hermeneutic mergings of horizons.

All of which makes me the ventriloquist in reverse of CB's ABC, an artist who posits himself as simultaneously the first among men, (the elect) and the last (the jester), with the imperfect power to nominate in order to recognise the uniqueness of the individual in the general — and fatal — disappearance of all our lives' little stories.
Divino Briccone?

Projet d'affiche, 1974
Tecnica mista/Mixed media
100 x 80 cm

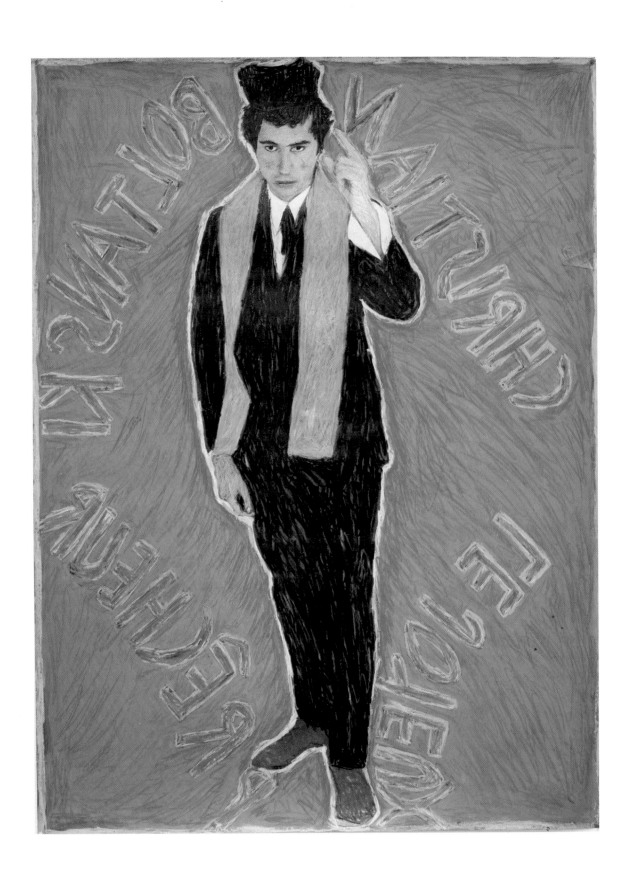

Bene Tutti noi abbiamo una vaga idea del Bene, ma questa idea può cambiare. Come una sorta di parentesi nella propria vita, si può commettere il male assoluto essendo invece molto ordinari: in tutti noi vi è la possibilità di uccidere il nostro vicino, di lasciarlo morire o di accettare le disuguaglianze più grandi, ma d'altra parte il Bene genera una successione di piaceri contraddittori quali la buona coscienza, il rimorso, la punizione… Forse la possibilità di scelta è disturbante.

Bene
n.b.
Etichetta è una piccola etica.
V. ad es. tutte le regole matematiche d'etichetta che formano la maniera di CB (1600 immagini d'esseri umani; 6000 pallottole di terra; 30 esemplari di una lettera copiata a mano, con una parola cancellata allo stesso punto ecc.)

Bien

Good We all have a vague idea of Good, but this idea can shift. Like a sort of parenthesis in life, we can commit absolute evil while being otherwise quite ordinary: all of us are capable of killing our neighbour, of letting him die, of accepting the greatest injustice, but on the other hand Good generates a series of contradictory pleasures like conscience, remorse, punishment… Perhaps the possibility of choice is disturbing.

Good
N.B.
"Etichetta" (etiquette; label) is the diminutive of "ethics".
C.f., e.g., all the mathematical rules of labelling in CB: 1,600 images of human beings; 6,000 balls of earth; 30 reproductions of a hand-copied letter, with a word deleted at the same point, etc.

Cristiano Sono stato allevato nella religione cristiana. Schematizzando si può dire che la religione ebrea non è fatta che per gli ebrei, loro non hanno mai tentato di convertire altri popoli e quindi non hanno commesso i massacri dei cristiani in nome della religione. Ma ciò che ha apportato la religione cristiana è il lato universale, il suo Dio è venuto per tutti...

L'arte che mi interessa di più è un'arte cristiana – certo non necessariamente fatta per i cristiani. Nan Goldin, per esempio, ha uno sguardo cristiano sugli altri, ogni individuo che lei mostra è umano e quindi amabile, meraviglioso e unico.

Io non sono affatto religioso, non sono credente, mi dispiace. Mi interesso alla religione.

Chrêtien

Christian I was brought up in the Christian religion. Schematically, we may say that the Jewish religion is only made for the Jews. The Jews have never tried to convert other peoples, and so have not committed the massacres that the Christians have in the name of their religion. But what the Christian religion has brought is its universal side; the Christian God came for everyone…

The art that interests me most is a Christian art, although not necessarily made for Christians. Nan Goldin, for example, has a Christian regard for others, each individual she shows is human, and therefore lovable, wonderful and unique.

I am not at all religious, I am not a believer, and I regret this. I am interested in religion.

Cristiano
n.b.
Religione non significa un collegamento obbligatorio (tra i fedeli e dio) ma un raccogliere, un ricondurre a se stessi e un riconoscere. Fa parte di un campo di verbi come intelligere, diligere *(col suo contrario* neg-ligere*). Bisognerebbe ripristinare il termine* religente – *come intelligente e diligente – accanto a quello* religioso.
religione
"...la parola si riconnette a *relegere* 'raccogliere, riprendere per una nuova scelta' ecc. (...); falsa storicamente l'interpretazione da *rilegare* 'collegare'".
(E. Benveniste, Vocabolario delle istituzioni indo-europee)

v. Yiddisch
v. Zen

Christian
N.B.
Religion does not mean a compulsory link (between God and the faithful), but self-return and self-recognition. It belongs to a field of verbs like intelligere *(to intelligence),* diligere *(to love), and its opposite* neg-ligere, *to neglect. We need a term like* religent, *like intelligent, or "diligent", as well as "religious".*
Religion
"…the word is cognate with *relegere*, 'to gather together and consider for a fresh choice', etc. (…) the 'connect' meaning is false etymology".
(E. Benveniste, Vocabolario delle istituzioni indo-europee)

Cf. Yiddish
Cf. Zen

Projet pour affiche, 1974
Pastello/Pastel
104 x 79,5 cm
Courtesy Marian Goodman Gallery,
New York
Foito/Photo Michael Goodman

Pagina / Page 31
Monument, 1985
Tecnica mista/Mixed media
140 x 130 cm

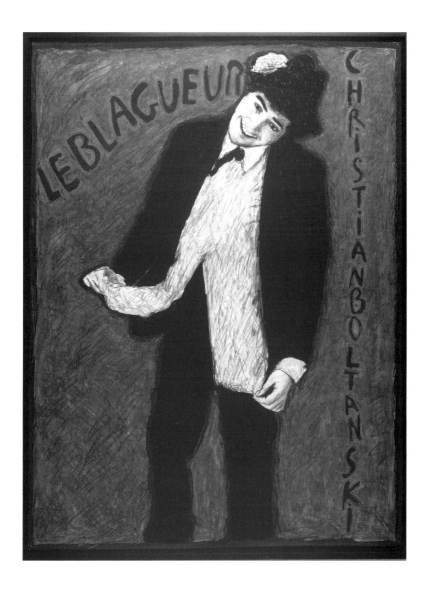

Tentativo di ricostruzione di Christian Boltanski

Daniel Soutif

Se lo scritto che segue avesse potuto essere dotato della sua forma materiale ideale, di certo non lo si sarebbe trovato sulle pagine di un libro.

In una scatola, piuttosto. Qualche vecchia scatola di metallo con etichette quasi illeggibili, su cui si sarebbe potuto decifrare a malapena iscrizioni del tipo "C.B. 1997" oppure "C.B. 1969"... E che ci si sarebbe potuto trovare dentro? Un sacco di vecchi pezzi di carta, ritagli di giornale ingialliti, fotocopie di pagine di libri, biglietti strappati, foto sbiadite, vecchie diapositive deteriorate senza didascalie o con didascalie messe a casaccio, cassette video impolverate e quasi cancellate, oggettini ridicoli scampati alla pattumiera per miracolo, il tutto alla rinfusa... Insomma, reliquie. Reliquie estratte con mille precauzioni dalle loro povere bare di latta, disposte con cura sul tavolo, maneggiate con riverenza, per poi tentare di metterci ordine per poter provare, a partire da loro, a ricostruirne il soggetto. Il soggetto Christian Boltanski, artista, e le sue molteplici manifestazioni, o forse molteplici sparizioni?

Nelle pagine dei libri, le cose si trovano in maniera differente che nelle vecchie scatole per biscotti. Inventari, descrizioni, nell'ordine voluto dall'autore. È questo che cercherò di fare qui, ma senza esitare a copiare ciò che in realtà si sarebbe dovuto leggere non su queste pagine, ma direttamente sui ritagli di giornale o sulle fotocopie...

Ancora una considerazione: il momento presente non è il miglior punto d'osservazione, ma è l'unico punto disponibile, ed è perciò a partire da questo momento che si è scelto di articolare il tentativo di ricostruzione di C.B. Perciò mi sento in dovere di precisare che la data del giorno in cui scrivo queste righe è il 16 aprile 1997, e che proprio a partire da questa data ho compilato l'inventario seguente.

L'oggetto più vicino a questa data è in effetti un giornale intero, ancora fornito della sua fascetta di carta con il francobollo e l'indirizzo del destinatario (in questo caso è il mio indirizzo, estratto evidentemente da una banca dati informatica). Su questa fascetta, si legge pure:

<div style="text-align:center">

Christian Boltanski
Passie / Passion

</div>

e anche un altro indirizzo e delle date:

<div style="text-align:center">

De Pont
Wilhelminapark 1 Tilburg NL
14 décember 1996 – 13 april 1997

</div>

Altre diciture permettono di dedurre che il giornale inserito nella fascetta di carta è stato davvero impostato a Tilburg, in Olanda.

Di per sé, il giornale è perlomeno strano: niente titoli, niente testi, solo foto sfocate che coprono interamente ogni foglio – ce ne sono sei stampate su entrambi i lati, il che fa un totale di dodici pagine doppie oppure di dodici foto, foto che lasciano appena indovinare che si tratta di ingrandimenti smisurati di particolari di visi. Sempre lo stesso particolare: gli occhi. Irriconoscibili.

Consultato telefonicamente, un esperto olandese conferma che una mostra di un artista francese chiamato Christian Boltanski ha effettivamente avuto luogo a Tilburg alle date indicate, e che contemporaneamente gli abitanti della città hanno ricevuto una pubblicazione corrispondente alla descrizione. La mostra stessa si è tenuta in una fabbrica tessile abbandonata e, secondo l'informatore, si presentava in questo modo:

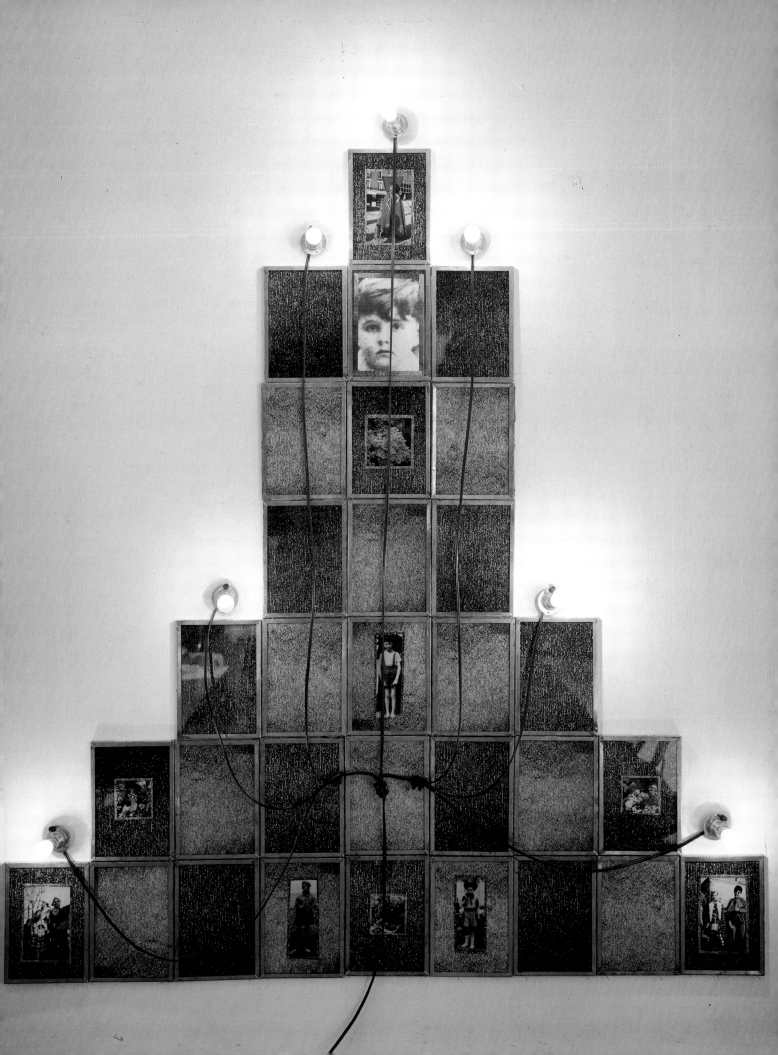

Installazione/Installation Centre Georges
Pompidou, Parigi/Paris, 1984

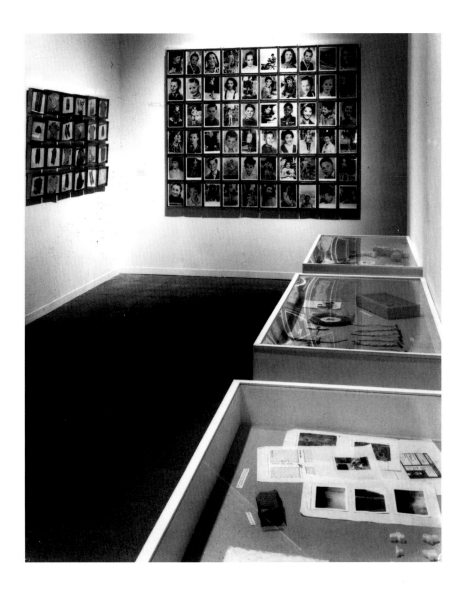

An Attempt to Reconstruct Christian Boltanski
Daniel Soutif

If this piece of writing could have been endowed with the ideal material form, it would certainly not have been found in the pages of a book.

In boxes, rather. A few old metal boxes, perhaps bearing barely legible labels on which one would just have been able to make out inscriptions such as "C.B. 1997" or "C.B. 1969"... What would one have found in these boxes? All jumbled up, heaps of old scraps of paper, yellowing newspaper cuttings, photocopies of pages from books, torn tickets, faded photos, old badly-worn or uncaptioned slides, dusty and almost erased video-tapes, absurd little objects saved by a miracle from the rubbish bin... In a word, relics. Relics which one would have taken cautiously out of their poor metal tombs, which one would have spread out neatly on the table, handled with care, and then tried to arrange in order, in an attempt to reconstruct their subject: Christian Boltanski, the artist, and his multiple manifestations – or should that be multiple disappearances?

In the pages of a book, things don't come out the same as in old biscuit tins. Inventory, descriptions, which the reader skims through in the order chosen by the author. That is what I will try to do here, but without hesitating to copy down that which should not be read on the page, but directly from the newspaper cuttings or the photocopies...

One further observation: since the present moment is not the best vantage point available, but simply the only one, it is from here that I have chosen to organize this attempt to piece together C.B. It is also my duty to point out that the date on which I am writing these lines is 19 April 1997, and it is starting from this date that I have drawn up the inventory that follows.

The object closest to this date turns out to be an entire newspaper, still bearing the strip of paper with the postmark and the address of the receiver (in this case it is my own address, evidently printed from a data base). On this wrapper, we also read:

<div align="center">

Christian Boltanski
Passie / Passion

</div>

as well as another address and some dates:

<div align="center">

De Pont
Wilhelminapark 1 Tilburg NL
14 december 1996 – 13 april 1997

</div>

Other marks allow us to deduce that the newspaper inside the wrapper was actually posted in Tilburg in Holland.

The newspaper itself is, to say the least, strange: no headline, no text, nothing but blurred photos entirely covering each sheet – there are six sheets printed on both sides, which makes a total of twelve double pages or twelve photos, photos that just about allow us to guess that they are enormous enlargements of details of faces. Always the same detail: eyes. Hardly recognizable.

Contacted by phone, a Dutch expert confirmed that an exhibition by a French artist called Christian Boltanski had in fact taken place on the dates indicated in Tilburg and that it had been accompanied by the mailing of a publication corresponding to this description to the inhabitants of the town. The exhibition had been held in an old textile factory and, according to my informer, took the following form:

In un corridoio di circa duecento metri, erano state ammucchiate contro una parete centinaia di scatole di latta. In ognuna delle dodici stanzette che si aprivano sul corridoio si poteva osservare un'installazione vagamente funeraria: di qua fiori sparsi sul pavimento, di là cornici a giorno che non incorniciavano altro che un foglio di carta nero, altrove una tomba fatta anch'essa di scatole da biscotti...[1]

Il secondo articolo è un frammento di fax dal bordo frastagliato, che porta su una specie di linguetta sporgente sul lato destro la seguente dicitura manoscritta:

FRANKFURTER ALLGEMEINE ZEITUNG
31 AUGUST 1996

La data e il mittente del fax appaiono sull'altro lato, stampati automaticamente dall'apparecchio da cui è stato inviato:

12-SEP'96 18:04 GALERIE B. KLÜSER 49 89 392541 S.001

Oltre a questo, è stata solo trasmessa la fotocopia di un ritaglio di giornale comprendente una fotografia e un articolo di tre colonne firmato Brita Sachs. La foto, poco chiara, sembra mostrare una stanza i cui mobili paiono ricoperti di lenzuola bianche. Il titolo dell'articolo annuncia:

Schlingen geklöppelt zu leben: Boltanski bei Klüser in München

e ci si legge, segnatamente:

Sono andati via tutti. I mobili accatastati l'uno accanto all'altro sono coperti da drappi bianchi. Una lieve corrente d'aria muove le leggere tende accostate che emanano un odore di panni stesi ad asciugare e di leggero marciume. Lì accanto appassiscono mazzi di fiori, rimasugli di qualche festa (la nostra immagine). Nell'ambiente chiaro e arioso si respira tuttavia una punta di malinconia: attraverso le tende la luce del giorno fa intravedere gli enormi ritratti di due giovani donne. Fotografie in bianco e nero scattate tanto tempo fa, che ci fanno interrogare sul destino e sul fine.
Nella Galerie Bernd di Monaco Christian Boltanski ha creato un'atmosfera che fa pensare al *Giardino dei ciliegi.*

Inizialmente, questo documento era mescolato a un altro gruppo di fotografie, anche loro abbastanza recenti, che riproducevano chiaramente le bozze delle prime pagine di destra di un catalogo.

Ma prima di soffermarci su queste fotocopie, dobbiamo esaminare (almeno se vogliamo rispettare l'ordine cronologico inverso che ci siamo proposti) un altro piccolo giornale del tipo di quello pubblicato a Tilburg. È dello stesso formato, ma comprende solo due fogli (ossia quattro pagine doppie). Come nel caso della piccola pubblicazione di Tilburg, anche qui le pagine doppie sono interamente ricoperte di foto in bianco e nero sfocate dall'ingrandimento, anche se i soggetti sono più vari. Sulla prima pagina si scorge infatti una donna in costume da bagno bianco a due pezzi che apre le falde d'entrata d'una tenda da campo, sulla seconda, il primo piano di un viso femminile, sulla terza, quello di un bebè che dorme, ecc. Il timbro rosso della posta sulla fascetta di carta che avvolge ancora questa pubblicazione inusitata indica (sopra il mio indirizzo privato, questa volta):

PARIS ARCHIVES RUE ARCHIVES (3e)
10 2 96

Ugualmente in rosso, ma stampato questa volta, si legge sull'altra parte della stessa fascetta di carta:

[1] Christian Boltanski, commenti raccolti dall'autore il 17 aprile 1997.

Monument, 1985
Tecnica mista/Mixed media
330 x 160 cm
Courtesy Lisson Gallery, London

Leçons de Ténèbres, 1986
Tecnica mista/Mixed media
Installazione/Installation Chapelle
de la Salpétrière, 1986

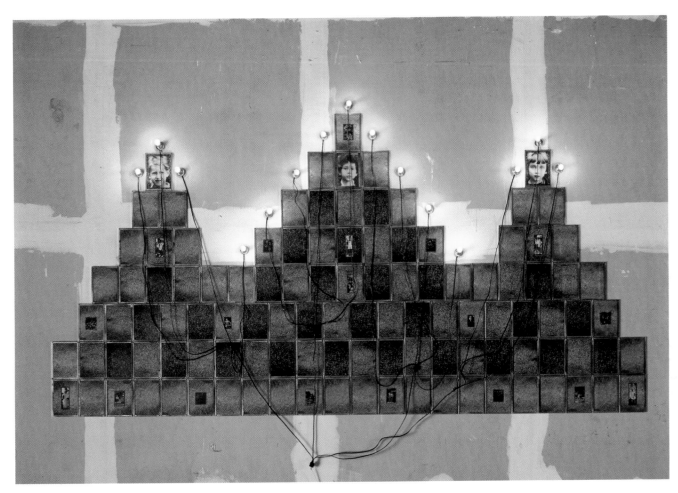

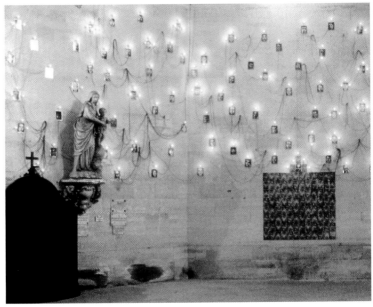

Scomparsa È sicuro che tutto deve scomparire. Tutti i tentativi di lottare contro la morte, contro la scomparsa, sono vani.

Quando qualcuno muore, è quella che io ho chiamato la piccola memoria che sparisce veramente. Tutto quello che sapeva, le sue storie, i suoi libri preferiti, i suoi ricordi… Tutto ciò che ci forma e che ci costruisce sparisce totalmente quando si muore.

La grande storia è nei libri, ma la piccola storia è molto fragile. All'inizio del mio lavoro, il primo tentativo che ho fatto è stato quello di custodire la mia vita dentro scatole di biscotti, di preservare tutto dentro l'equivalente di un forziere. Naturalmente sapevo già che era impossibile e totalmente ridicolo.

All'inizio della mia vita, ho parlato della mia infanzia e ho raccontato talmente tante cose false che non ne posso più. Io ho un nonno rimbambito, un padre cattivo… ho fabbricato un'infanzia che è il denominatore comune per ciascuno di noi. Più lavoro e più tendo a scomparire. Ciò che è veramente sparito è il bambino che ero.

Sparizione
n.b.
Antonimo dell'apparire,
sinonimo di fading (lo sparire).
Il fading dell'altro, quanto accade, m'angoscia, perché mi sembra senza causa e senza termine. Come un triste miraggio, l'altro si allontana, si rimanda all'infinito e io mi sposso nell'attesa. (Al tempo in cui questo indumento era più di moda una ditta americana vantava il blu slavato dei suoi jeans: *it fades, fades and fades*. L'essere amato, non cessa di svanire, di sparire: sentimento di follia, più puro che non quello d'una follia violenta.)."
(R. Barthes, Frammenti di un discorso amoroso, *"Fading")*

v. Je (Io/X)
v. Vêtements (Vestiti)

Disparition

Disappearance It is certain that everything must disappear. All attempts to fight against death, against disappearance, are vain.

When someone dies, it is what I have called the small memory that truly disappears. Everything he knew, his stories, his favourite books, his recollections… Everything that forms us and creates us disappears completely when we die.

The great history lies in books, but the small history is very fragile. At the beginning of my career, the first piece I did was the attempt to save all my life in biscuit tins, to conserve everything in the equivalent of a safe. Naturally I already knew that this was impossible and totally laughable.

At the beginning of my life I spoke about my childhood and I told so many lies that I had none left. I have a doddering grandfather, a bad father… I invented a childhood which is the common denominator of all of us. The more I work, the more I tend to disappear. What has really disappeared is the child I was.

Disappearance
N.B.
Antonym of appearance,
synonym of fading
(disappearance)
"The fading of the other person, when this happens, is a matter of torment for me, because it always seems unmotivated and unending. Like a sad mirage, the other recedes, withdrawing into the infinite, and I exhaust myself waiting. (When jeans were more fashionable, an American company would boast of its denim that "it fades, fades and fades". The loved one never stops fading, disappearing: a feeling of madness, more pure than violent madness.)."

(R. Barthes, Fragments d'un discours amoureux, *"Fading")*

Cf. Je (I)
Cf. Vêtements (Clothes)

Missive Ho spedito molte missive. Era un periodo in cui molti artisti lo facevano. Ciò che mi interessava e mi interessa tuttora è di fare un lavoro che sia al limite dell'arte e della vita, poiché credo che la vita sia più commovente dell'arte. Naturalmente io non sono che un artista e non faccio che arte, ma l'emozione viene spesso solo per qualche secondo, ci si chiede: "Cos'è ?". Se si sa subito che si tratta di arte non si è commossi, lo si è intellettualmente ma non si piange. C'è una bella differenza tra vedere un'opera in un museo e ricevere all'improvviso una mattina una lettera in cui ti viene posta una specie di domanda e ti chiedi cosa sia e come reagire. Si è più vulnerabili perché non si è preparati a riceverla.

Io ho spedito i miei capelli, ho spedito la malattia (che era una piccola carta sporca sulla quale era battuta a macchina la parola malattia), ho inviato la fotografia di una ragazzina lacerata in mille pezzi, ogni volta è una domanda. Ogni persona che riceve una missiva pensa sempre che sia per lui soltanto.

Una delle mie ultime missive è stata una lettera manoscritta in cui domandavo aiuto. Era la lettera di qualcuno che non sta affatto bene, un po' paranoico; avevo inviato trenta esemplari tutti uguali, ricopiati a mano, con le stesse parole scritte negli stessi punti, ciascuno l'ha ricevuta come fosse un originale. La bellezza di una missiva è che è come una bottiglia nel mare, può toccare a chiunque. Nell'arco di un anno e mezzo ho inviato dieci o dodici missive, ma l'ho potuto fare fintanto che non ero molto conosciuto: quando vi si è potuta riconoscere una forma artistica, ho smesso di farlo. Erano spesso legate a piccoli avvenimenti.

Invii
"Lettere smarrite… lettere morte… non vi fanno pensare a uomini morti? (…) Perché ogni anno se ne bruciano a caterve. Talvolta dalle pieghe del foglio, il pallido impiegato estrae un anello, e il dito cui era destinato forse già imputridisce in una tomba; un biglietto di banca inviato con tutta urgenza e colui che ne avrebbe ricevuto giovamento e non mangia più, non soffre più la fame; un perdono tra quelli che morirono tra i rimorsi; una speranza per quelli che morirono disperati; buone notizie per quelli che si spensero annientati dalle sventure. Messaggere di vita, queste lettere volano verso la morte.
O Bartleby, O umanità!"
(H. Melville, Bartleby lo scrivano*)*

v. Gare (Stazione)
v. Abbecedario

Envois

Messages I have done many *envois*. There was a period when many artists did them. What interested me, and still interests me, was producing a work at the limit of art and life, because I believe that life is more moving than art. Naturally I am only an artist and I only make art, but emotion often comes only for a few seconds, and we ask «what is it?». If we know straight away that it is art, we are not moved – we are moved intellectually but we do not cry. There is a big difference between seeing a work in a museum and suddenly receiving a letter in the morning where there is a sort of question that is put to you, or where you ask what it is, how to react. You are more vulnerable because you were not prepared for it.

I have sent my hair, I have sent disease (which was a small, dirty card with the word disease typed on it), I have sent the photo of a little girl torn into a thousand pieces, each time it is a question. Each person who receives a message always thinks it is for him, for him alone.

One of my last *envois* was a hand-written letter in which I asked for help. It was the letter of someone who is not at all well, a bit paranoid, I sent thirty identical copies, written by hand, the same word erased in the same place, each person received it as if it were the original.

The beauty of an *envoi* is that it is like a message in a bottle, it doesn't matter who it reaches. In a year or 18 months, I did ten or twelve *envois*, but I was able to do so only as long as I was not very well-known; when it was possible to recognize in them a form of art, I stopped doing them. They were often linked to small events.

Messages
"… Dead Letters! does it not sound like dead men? (…) For by the cartload they are annually burned. Sometimes from out the folded paper the pale clerk takes a ring – the finger it was meant for perhaps molders in the grave; a bank note sent in the swiftest charity – he whom it would relieve nor eats nor hungers any more; pardon for those who died unhoping; good tidings for those who died stifled by unrelieved calamities. On errands of life, these letters speed to death.
Ah, Bartleby! Ah, humanity!"
(H. Melville, Bartleby*)*

c.f. Gare (Station)
c.f. ABC

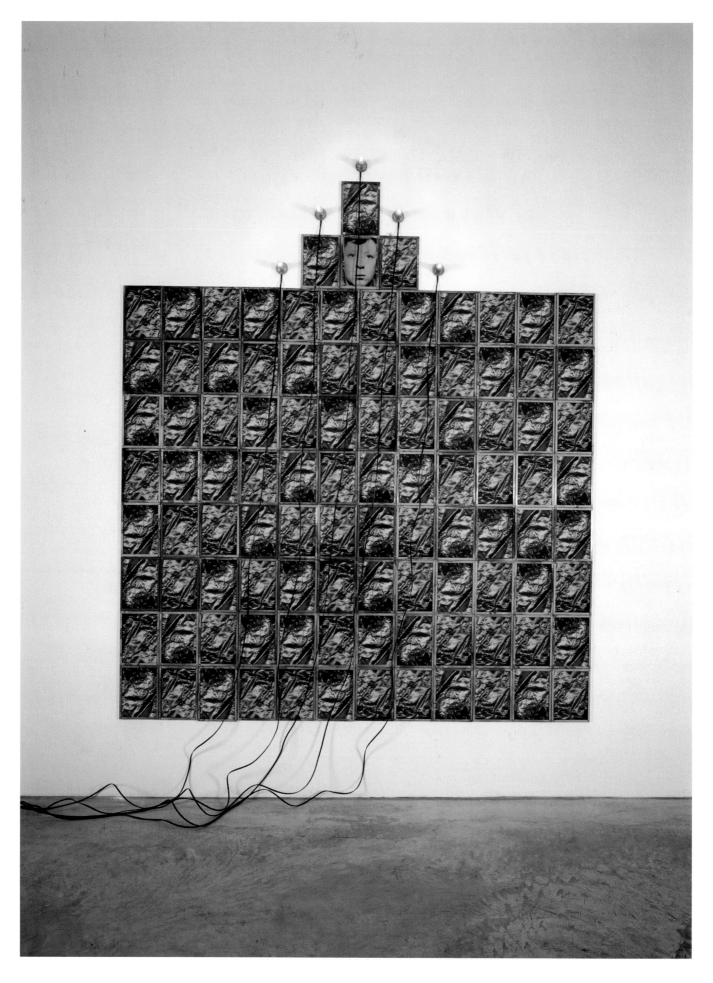

In a corridor about two hundred metres long, hundreds of metal boxes had been piled up along one of the walls. In each of the twelve little rooms leading off this corridor, there was a little vaguely funereal installation: here flowers strewn on the floor, there glass mounts covering nothing more than a sheet of black paper, elsewhere a tomb made of biscuit tins...[1]

Monument, 1985
Tecnica mista/Mixed media
Courtesy Galerie Jule Kewening,
Köln
Foto/Photo F. Rosenstiel, Köln

The second item is a fragment of a badly cut fax with a sort of tongue along the right-hand side with the following handwritten note:

FRANKFURTER ALLGEMEINE ZEITUNG
31 AUGUST 1996

The date and the origin of the fax can be seen on the other side, printed automatically by the fax machine that sent it:

12 SEP'96 18:04 GALERIE B. KLÜSER 49 89 392541 S. 001

Apart from that, the only thing transmitted is the photocopy of a press cutting with a photo and an article of three columns signed by Brita Sachs. Barely legible, the photo seems to show a room in a flat in which the furniture seems to have been covered with white cloths. The title of the article reads:

Schlingen geklöppelt zu leben: Boltanski bei Klüser in München

and in particular we find the following lines:

They have all left. The massed pieces of furniture are covered by white sheets. A slight draught moves the light curtains that give off a smell of clothes hanging out to dry and of something slightly rotten. Near them are bunches of withering flowers, the remains of a party (our picture). In the light, airy atmosphere there is, however, a hint of melancholy: through the curtains the light of day allows to us make out the enormous portraits of two young women. Black and white photographs taken a long time ago, which cause us to ask ourselves about destiny and the end.
In the Galerie Bernd in Munich, Christian Boltanski has created an atmosphere reminiscent of the "Cherry Orchard".

This document was initially mixed up with a group of photocopies, they too quite recent, clearly reproducing the proofs of the first right-hand pages of a catalogue.

But before coming to the photos themselves, another small newspaper of the same type as the one published in Tilburg should be considered, at least if we want to respect the reverse chronological order we are following. Although it is the same size, this newspaper consists of only two sheets (or four double pages). As in the case of the Tilburg publication, these double pages are entirely covered in black and white photos blurred as a result of enlargement. The subjects, however, are more varied. On the first page we can make out a woman in a white two-piece bathing suit spreading the pieces of a tent, on the second the close-up of a woman's face, on the third the face of a sleeping baby, etc... Stamped in red on the paper strip which still seals this unusual publication, above my address, the postmark indicates:

PARIS ARCHIVES RUE ARCHIVES (3e)
10 2 96

On the other side of the strip, again in red but this time printed, we read:

[1] Christian Boltanski, remarks made to the author on 17 April 1997.

LES CONCESSIONS
24 février – 13 avril 1996

Galerie Yvon Lambert
106, rue Vieille du Temple – 75003 Paris
Tél.: (01) 42 71 09 33

Una rapida ricerca negli archivi dei giornali e riviste parigine ha permesso di individuare di che tipo fosse la mostra presentata da C.B. presso il gallerista parigino. In effetti, sotto il titolo

BOLTANSKI SANS CONCESSION

un giornalista che si firma H.F.D. l'ha descritta in un trafiletto che occupa la colonna centrale della pagina GUIDA ARTI & MOSTRE del giornale «Libération» di venerdì 8 marzo 1996:

> Per la sua prima mostra da Yvon Lambert, Christian Boltanski non ha mancato il bersaglio. L'insieme, intitolato *Le Concessioni*, è stato pensato come una messa in scena e si articola in pratica in due installazioni che riguardano lo stesso soggetto e sono così complementari da sembrare formarne una sola. La prima occupa le pareti su cui sono appesi 68 quadrati o rettangoli di stoffa nera agitati leggermente e regolarmente dal soffio di ventilatori sospesi al soffitto, che nascondono foto stampate su carta da lucido, tratte dal giornale «El Caso», relative alla cronaca nera: delitti, stupri, corpi mutilati... naturalmente mascherati dai veli neri. La seconda, al centro, presenta degli attaccapanni a cui sono sospese due grandi lenzuola bianche che prendono a mo' di sandwich ognuna due foto recto-verso illuminate dal neon. Foto di visi e di corpi (tratte dallo stesso tipo di giornale) anche qui fluttuanti nello spazio e di cui la lettura è velata. Come si è capito, Christian Boltanski non va per il sottile nell'affrontare i temi della morte, della memoria, dell'impossibilità della visione, del voyeurismo, della presenza e dell'assenza. E parla di morale. Lucida, intelligente e raffinata, l'installazione ottiene un effetto magistrale con un minimo di mezzi, impone un silenzio solenne, quasi religioso, e senza cadere nel morboso, genera un'atmosfera impressionante.[2]

I pezzi seguenti (ossia, precedenti) sono abbastanza difficili da mettere in ordine perché appartengono tutti allo stesso anno, il 1995. Le fotocopie di cui parlavamo sopra sembrano comunque costituire la parte più recente di questi documenti. Eccone una descrizione riassuntiva. Come si è già detto, sembra trattarsi delle bozze delle prime pagine di un catalogo. Prima di tutto, il frontespizio:

> **CHRISTIAN BOLTANSKI**
> ADVENT AND OTHER TIMES
>
>
> CENTRO GALEGO
> DE ARTE
> CONTEMPORANEA

Vengono poi diverse prefazioni più o meno ufficiali. A pagina 7, quella di Victor Manuel Vázquez Portomeñe, *Ministro regionale della Cultura*, che scrive in particolare (in inglese):

> Raramente una mostra è stata ideata e realizzata con tanta coerenza quanto quella presentata da Christian Boltanski nella chiesa di San Domingo de Bonaval, un antico luogo di ritiro reli-

[2] Henri-François Debailleux, "Boltanski sans concession", «Libération», 8 marzo 1996, p. 33.

CHRISTIAN BOLTANSKI

LES CONCESSIONS
24 février – 13 avril 1996

Galerie Yvon Lambert
108 rue Vieille du Temple – 75003 Paris
Tél.: (1) 42 71 09 33

A rapid search through the archives of the Paris dailies and magazines allowed me to establish the nature of the exhibition presented by C.B at the Paris gallery. Under the headline:

BOLTANSKI SANS CONCESSION

a journalist signing himself H.F.D. described the exhibition in a short paragraph occupying the central column of the GUIDE ARTS & EXPOS page of the daily newspaper *Libération* of Friday 8 March 1996:

> For his first exhibition at the Yvon Lambert Gallery, Christian Boltanski has not missed his chance. Entitled *Les Concessions*, the work is composed of two installations on the same subject, so complementary that they seem to form only one. The first occupies the walls, on which there hang 68 squares or rectangles of black cloth which the air from the ventilators suspended from the ceiling causes to flap in a light, regular manner. They hide photos on tracing paper drawn from the newspaper *El Caso*, concerning various dramatic events, crimes, rapes, mutilated bodies... and clearly masked by this black veil. In the middle of the second installation are some clothes-stands, on which there hang two large white sheets that sandwich two photos printed on both sides, illuminated by a neon light. Photos of faces and bodies (taken from the same type of newspaper) which, here too, float in space and are veiled. As we can see, Christian Boltanski is by no means fastidious in tackling the themes of death, memory, the impossibility of seeing, voyeurism, and presence and absence. And he speaks of morality. Lucid, intelligent and sophisticated, the installation uses a minimum of means to achieve a masterly effect, imposing a solemn, almost religious silence and creating a sacred inspiration without sinking into morbidity.[2]

The items which follow (or, if you like, which precede) are rather difficult to arrange in order because they all belong to the same year, that is 1995. The photocopies mentioned above seem, however, to be the most recent of these documents. The following is a brief description of them. As I have already said, they seem to be the proofs of the first pages of a catalogue. First of all the title page:

> **CHRISTIAN BOLTANSKI**
> ADVENT AND OTHER TIMES
>
>
>
> CENTRO GALEGO
> DE ARTE
> CONTEMPORANEA

There follow several prefaces, more or less official. On page 7 is the preface by Victor Manuel Vàsquez Portomeñe, *Local Minister of Culture*, who writes as follows (in English):

[2] Henri-François Debailleux, "Boltanski sans concession", *Libération*, 8 March 1996, p. 33.

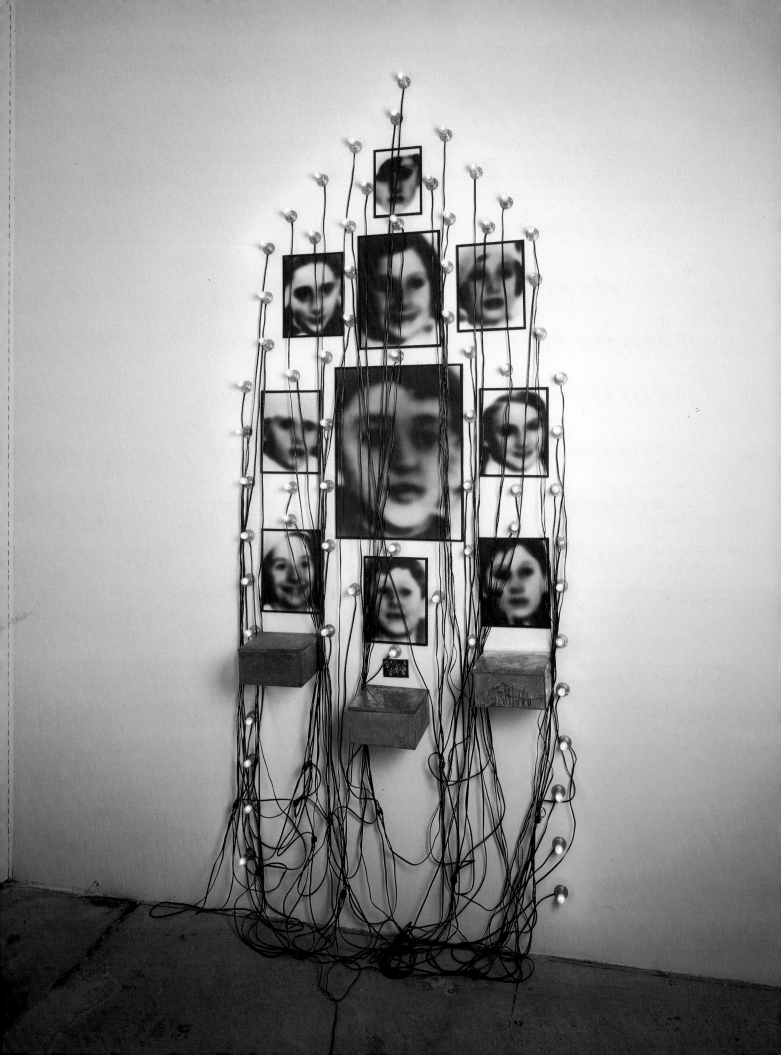

Rarely has an exhibition been conceived and executed with such coherence as that by Christian Boltanski for the San Domingos de Bonaval Church, formerly a place for religious withdrawal and today the pantheon for the illustrious Galicians. The French artist, allured by the bare stone place, has set out his work in sensitive accommodation to the austerity of the architecture, showing enormous respect for its sacred past and present condition as an emblematic space.

This felicitous event is indeed anything but fortuitous if one casts a look back over Christian Boltanski's artistic career, which betrays a certain predilection for interventions in specific – preferably public – places, or at least in venues considered as unusual for exhibitions. This is surely the case with his project in the Bonaval Church, where such significant works as *Les enfants de Dijon* and *Réserve des Suisses Morts*[3] coexist, evoking in the visitor the spirituality that is almost palpable.

On page 9 there follows the preface by the *CGAC Managing Director*, Antòn Nòvoa, who declares (also in English):

The exhibition by the French artist Christian Boltanski in San Domingo de Bonaval is the definitive consolidation of the church as an expositive space. The monumental Bonaval church, a pantheon of illustrious Galicians, embraces and integrates Boltanski's installation, conforming a total idea of death that, far from being final or empty, is the portrait of something familiar which we could accept by virtue of its sheer predictability.

Hundreds of anonymous portraits make up a very particular cemetery. Their pantheon-like arrangement incites a reflection that fuses our removed situation with our need to establish a link between these unknown people and our most deeply felt absences.

The religious sentiment which for centuries has influenced the lives of men and women is symbolized in a spread of old coats leading up to the altar in an attitude of supplication, recreating an effect of great visual beauty. Similarly, the space succumbs to the French artist's intentions when the portraits shed their reality to become shadows or spectres reflected by the candle-light on the church walls, producing a silent shiver that perhaps has to do with fear, with the inevitable fear of the unknown.

Finally, on page 11 (the last of the series of photocopies), we read the following words by Gloria Moure (CGAC Artistic Director), once again in English:

Christian Boltanski is a figure in whom a solid and now internationally recognised artistic career begun at the end of the sixties combines with the unsettling current relevance of his creative approach. This is illustrated by the respect shown to him by the younger generation of artists, and by the many aesthetic points of contact that exist between their works and his past and present contribution to contemporary art.

Indeed many of his works produce unease because with steely, poetic irony he introduces audiences into a somewhat disquieting and rarely visited perceptive territory, that where our emotions regress towards a state of depersonalisation, where the our (sic) subjectivity converges uncomfortably with the objective flow of things and life in their globality. More a statement than an act of denunciation, Boltanski's works simply position us on an unavoidable journey which seems to suggest that, despite everything, there is still room for creation and enthusiasm, even though they may be surrounded by the absurd.[4]

From almost the same period, the next item is a floppy disk: on the label is the following handwritten inscription:

D.S. / Conf. C.B. / MACBA-Barcelone / déc. 1995

The disk (in Mackintosh format) is unfortunately almost completely illegible; despite many attempts, only a very short fragment of text has been recovered. It reads as follows:

The Henry Moore Foundation invites artists to Halifax to intervene in the context of this socially devastated town. At their disposal they have a large, disused carpet factory. Since a

Monument Odessa, 1990
Tecnica mista/Mixed media
Installazione/Installation

[3] See below.
[4] This passage, as well as the two that precede it, is taken from the catalogue of the exhibition by Christian Boltanski organized by Gloris Moure from December 1995 to April 1996 at the CentrO Galego de Arte contemporanea in Santiago de Compostela.

gioso, oggi panteon di galiziani illustri. L'artista francese, affascinato da quel nudo luogo di pietra, ha impostato il suo lavoro in sensibile sintonia con l'austerità dell'architettura, mostrando enorme rispetto per il passato sacro e l'utilizzo presente come spazio emblematico.

Questo evento fortunato è tutto fuorché fortuito, se si guarda alla carriera artistica di Christian Boltanski, che tradisce una certa predilezione per interventi in luoghi particolari, di preferenza pubblici, o perlomeno in spazi considerati inusuali per le mostre. È certo il caso di questo progetto nella chiesa di Bonaval, in cui opere significative come *I bambini di Digione* e *Riserva degli svizzeri morti*[3] coesistono, evocando nel visitatore una spiritualità quasi tangibile.

Segue a pagina 9 la prefazione di Antòn Nòvoa, *Direttore amministrativo del CGAC*, che dichiara da parte sua (sempre in inglese):

La mostra dell'artista francese Christian Boltanski a San Domingo de Bonaval è la definitiva consacrazione della chiesa in quanto spazio espositivo. La chiesa monumentale di Bonaval, panteon di galiziani illustri, abbraccia ed integra l'installazione di Boltanski, in conformità a un concetto globale di morte che, lungi dall'essere definitiva e vuota, è il ritratto di qualcosa di familiare che possiamo accettare in virtù della sua pura prevedibilità.

Centinaia di ritratti anonimi formano un cimitero molto speciale. Sono disposti in forma di panteon, stimolando così una riflessione che fonde il nostro rimosso col bisogno di stabilire un legame fra questi sconosciuti e le nostre assenze più sofferte.

Il sentimento religioso che per secoli ha influenzato le vite di uomini e donne viene simboleggiato da un dispiego di vecchi soprabiti che salgono verso l'altare in atteggiamento di supplica, creando un effetto di grande bellezza visiva. Allo stesso modo, lo spazio si piega alle intenzioni dell'artista francese quando i ritratti perdono consistenza per diventare ombre o spettri riflessi dalle fiamme delle candele sui muri della chiesa, e provocano un fremito silenzioso che forse ha a che vedere con la paura, l'inevitabile paura dell'ignoto.

Infine, a pagina 11 (l'ultima della serie delle fotocopie), si legge in particolare – sempre in inglese – sotto la firma di Gloria Moure, *Direttore artistico del CGAC*:

Christian Boltanski è una figura in cui una solida carriera artistica, ora riconosciuta a livello internazionale, cominciata alla fine degli anni Sessanta, si combina all'impeto sconvolgente dell'approccio creativo, come ben testimonia il rispetto che gli mostrano le nuove generazioni di artisti, e i numerosi punti di contatto estetici esistenti fra il loro lavoro e il suo contributo passato e presente all'arte contemporanea.

Molte sue opere sono in effetti inquietanti, perché con ferrea, poetica ironia, introduce il pubblico in un territorio percettivo conturbante e raramente visitato, là dove le nostre emozioni regrediscono verso uno stato di spersonalizzazione, dove la nostra soggettività converge scomodamente col flusso oggettivo delle cose e della vita nel loro insieme: l'opera di Boltanski, più constatazione che atto di denuncia, ci avvia soltanto su un inevitabile percorso che sembra suggerire che, malgrado tutto, c'è ancora spazio per la creazione e l'entusiasmo, benché possano essere circondati dall'assurdo[4].

L'elemento seguente, praticamente contemporaneo, è un dischetto di computer sulla cui etichetta appare la seguente iscrizione a mano:

D.S. / Conf. C.B. / MACBA-Barcelone / déc. 1995

Purtroppo, questo dischetto (formato Macintosh) è quasi totalmente illeggibile e malgrado gli sforzi si è potuto recuperare solo un brevissimo frammento di testo. Eccolo:

La Fondazione Henri Moore invita alcuni artisti a Halifax per realizzare interventi nel contesto di questa città sinistrata sul piano sociale. Hanno a loro disposizione i locali di una grande fabbrica di tappeti abbandonata. In una sala del sottosuolo di questa fabbrica, è stata trovata la lista degli ultimi 300 operai. Ho installato degli scaffali con su delle scatole di cartone in cui si mettono i ricordi – carte, documenti, foto... – che gli operai sono invitati a offrire.

[3] Vedi oltre.
[4] Questo estratto, come i due precedenti, è tratto dal catalogo della mostra di Christian Boltanski organizzata da Gloria Moure fra il dicembre 1995 e l'aprile 1996 al Centro Galego de Arte Contemporanea di Santiago de Compostela.

list of the last 300 workers was found in an underground room in the factory, I have installed some shelves with cardboard boxes for souvenirs – papers, documents, photos – that these workers have been invited to give. Up to now about fifty workers have already brought things and, on the day of the inauguration, some workers came back to the factory for the first time since it was closed.

On the first floor, I have installed a large monument made of biscuit tins with the names of the first three thousand workers in the factory. We see that they are the same names as today. These people who no longer have a name are named for once.

In another, still-working factory, they make carpets out of old clothes. There, I have spread these already rather ragged clothes on the ground...[5]

After various cross-checks, it was possible to establish with certainty that this fragment of text – certainly remarks by C.B. himself – refers to an exhibition by C.B entitled *Lost Workers* which was opened in June 1995 in Halifax under the aegis of the *Henry Moore Sculpture Trust*.

The next group of objects (still in the reverse chronological order of our piecing-together process) is composed of three slides held together by a green elastic band after being wrapped in a small piece of paper. The first of these slides shows a small, orange-coloured, oblong book without the name of the author, only a title printed in black right in the middle of the cover:

do it

On the second, a white wall can be seen at an angle: a row of photographs of children's faces has been hung on the wall. The third shows a portrait of the bust and the face of a small ten- or eleven-year-old boy wearing glasses. The fragment of paper in which the slides were wrapped appears to have the same oblong shape as the little orange book: although it is very crumpled, it is possible to read the following printed words:

Christian Boltanski Né à Paris en 1944, vit à Malakoff

"Les écoliers"
Ask the photographer who usually does the end-of-year photos at the school nearest to the place of exhibition to take individual portraits of all the pupils in the classes. These photos, whose number varies, will be enlarged to 18 cm. by 24 cm. size and stuck on cardboard.
Arrange the photos in several rows on the wall, leaving a distance of 8 cm. between each. On the back of each photo, the name of the photographer who has taken the photos will be printed by means of a stamp, together with my own name (the label designating each of the photos will bear both names).
At the end of the event, the photos will be given to the pupils portrayed or to their parents.[6]

A curious way of producing art by proxy which, if I may be allowed to say so, is reminiscent of Laszlo Moholy-Nagy's famous drawings by phone.[7]

Also from 1995 is the following press cutting of an article written by Carol Vogel: in this case we can give the exact date, since it was published on page B12 of the New York Times of Friday 21 April. Entitled "Inside Art", the article reviews several art events and contains, among others, the following sub-heading:

Boltanski in Manhattan

below which we read:

The French conceptual artist Christian Boltanski has long dealt with the theme of memory, using found objects to suggest the passage of time and the ravages of death. In May, he will be pursuing these themes in different public places around Manhattan thanks to the public art fund, a nonprofit organization that commissions public art around New York City.

[5] Christian Boltanski, remarks made to the author on 2 December 1995 for a lecture given at the Museum of Contemporary Art in Barcellona on 13 December 1995.
[6] Christian Boltanski, text taken from the catalogue of the exhibition *Do It* organized in 1995 by Hans-Ulrich Obrist and presented, among other places, in Glasgow, Klagenfurt, etc. (The other artists taking part in this very unusual exhibition were Maria Eichorn, Hans-Peter Feldmann, Paul-Armand Gotte, Felix Gonzalez-Torres, Fabrice Hybert, Ilya Kabakov, Mike Kelley, Alison Knowles, Bertrand Lavier, Jean-Jacques Rullier and Kirkrit Travanzja).
[7] The *Telefon Bilder* published in 1924 in the magazine *Der Sturm*.

Monument, 1985
Tecnica mista/Mixed media
330 x 160 cm
Courtesy Lisson Gallery, London

Monument, 1986

Les Enfants de Dijon
Tecnica mista/Mixed media
Dimensioni variabili/Variable dimensions
Installazione/Installation Biennale di Venezia,
1986

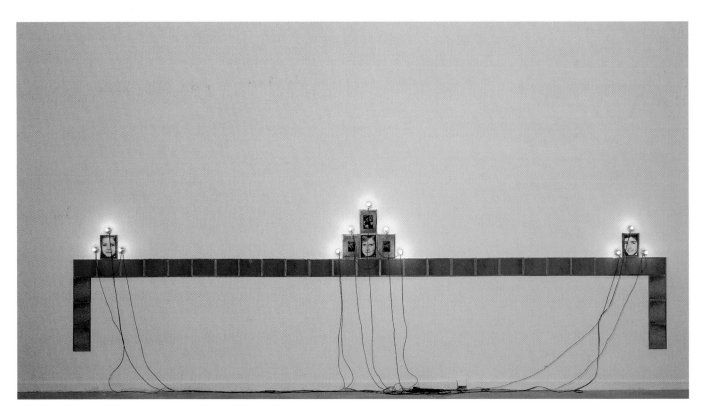

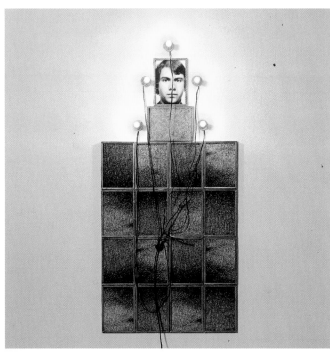

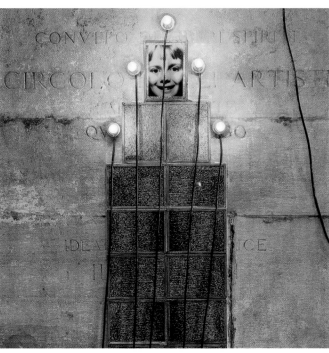

46

Familiare Io lavoro con il senso comune, con l'idea del familiare. Non si può trasmettere altro che cose familiari, mai cose personali. Non si possono descrivere altro che le cose che gli altri conoscono già, nulla che non sia familiare, comune. Ogni oggetto artistico è all'interno di ciò che è familiare, riconoscibile, già conosciuto. Potremmo forse avere un'idea di qualcosa che non lo sia? Durante l'infanzia si accumula un gran numero di immagini e per tutta la vita si procede a riconoscere quelle. Oggetti o sentimenti che siano, non si scopre mai niente, non si scopre mai più niente. Non si fa altro che riconoscere e, attraverso la propria cultura, ricomprendere.

Familiare
n.b.
domus, *la casa familiare è etimologicamente il "da me" che si oppone al di fuori, all'esotico; è allora sinonimo di* endotico.
"Interrogare l'abituale (...). Come parlare delle cose comuni, come perseguirle, come stanarle, strapparle alla ganga in cui restano invischiate, come dar loro un senso, una lingua? Che parlino infine di quel che è, di quel che siamo.
(...) Fate l'inventario delle vostre tasche (...). Interrogate i vostri cucchiaini."
(G. Perec, L'infra-ordinario)

v. Photographie (Fotografia)

Familier

Familiar I work with common sense, with the idea of the familiar. We can only transmit familiar things, not personal things. We can only describe things that other people already know, what is familiar, what is common. Each artistic object lies in what is familiar, in what is recognizable, what is already known. Can we have an idea of something if it is not so? During childhood we accumulate a great deal of images, and all our lives we will recognize them. Objects or feelings, we never discover anything, we no longer discover anything. We only recognize, and with our own culture we re-understand.

Familiar
N.B.
domus, *the family home, is etymologically "da me", chez moi, as opposed to all that is external and exotic, and thus a synonym of* endotic
"An interrogation of the habitual. (...). How to speak of common matters: how to pursue them, flush them out, and snatch them from the quicksand dragging them down; how to give them meaning, a language to speak in? So that they can speak of what is, and of what we are.
(...) Take an inventory of your pockets (...).Question your spoons".
(G. Perec, The Infra-ordinary)

Cf. Photographie (Photograph)

Fino a oggi, una cinquantina d'operai ha già portato delle cose, e il giorno dell'inaugurazione ci sono stati operai che ritornavano nella fabbrica per la prima volta dopo la chiusura.

Al primo piano ho installato un gran monumento di scatole per biscotti con i nomi dei primi tremila operai della fabbrica. Ci si accorge che sono gli stessi nomi di oggi. Finalmente, questa gente che non è più niente per una volta è stata nominata.

In un'altra fabbrica ancora in funzione, c'è una produzione di tappeti a partire da vestiti smessi. Lì ho steso sul pavimento dei vestiti già un po' strappati...[5]

Autel Chases, 1987
220 x 290 cm

Con diversi controlli incrociati abbiamo potuto stabilire con certezza che questo frammento di testo – certamente parole di C.B. stesso – si riferisce effettivamente a una mostra di C.B. intitolata *Operai perduti*, aperta a giugno del 1995 a Halifax sotto l'egida dell'*Henri Moore Sculpture Trust*.

Il gruppo d'oggetti che segue (sempre nell'ordine cronologico regressivo della nostra ricostruzione) si compone di tre diapositive avvolte in un pezzetto di carta e tenute assieme da un elastico verde. La prima mostra un libretto di forma allungata color arancione, senza il nome dell'autore, ma solo il titolo stampato in nero esattamente al centro della copertina:

do it

Sulla seconda, si vede di traverso un muro bianco su cui è stata appesa una fila di foto di visi infantili. La terza ritrae a mezzo campo (viso e busto) un ragazzino di circa dieci o undici anni, che porta gli occhiali. Benché sia molto spiegazzato, sul pezzetto di carta che avvolgeva le diapositive, e il cui formato allungato sembra identico a quello del libretto arancione, si può ancora leggere stampato:

Christian Boltanski Né à Paris en 1944, vit à Malakoff

"Gli scolari"
Domandare al fotografo che scatta di solito le foto di fine anno della scuola più vicina al luogo della mostra di fare il ritratto individuale di tutti gli alunni di una classe. Le foto, in numero variabile, dovranno essere ingrandite al formato 18 x 24 cm e incollate su cartoncino.
Disporre le foto sul muro in diverse file, lasciando fra di loro una distanza di 8 cm. Sul retro di ognuna sarà timbrato il nome del fotografo insieme al mio, e l'etichetta di ogni foto recherà ugualmente i nostri due nomi.
Alla fine della manifestazione, le foto saranno date ai bambini ritratti, o ai loro genitori[6].

Strana maniera di fare arte per procura, di cui si può sottolineare forse che, a parità di condizioni, può ricordare i famosi disegni per telefono di Laszló Moholy-Nagy[7].

L'estratto stampa che segue appartiene all'anno 1995 ed è databile con precisione, poiché si tratta di un articolo firmato da Carol Vogel, ritagliato dalla pagina B12 del *New York Times* di venerdì 21 aprile 1995. L'articolo, intitolato "Inside Art", fa il resoconto di diversi avvenimenti artistici e presenta tra gli altri il sottotitolo seguente:

Boltanski in Manhattan

sotto il quale si legge in effetti:

L'artista concettuale francese Christian Boltanski ha trattato a lungo il tema della memoria, usando oggetti trovati per suggerire il passaggio del tempo e la devastazione della morte. Questo maggio, continuerà a trattarli in diversi luoghi pubblici di Manhattan grazie al Public Art Fund, ente senza fine di lucro che patrocina avvenimenti artistici pubblici a New York. A partire dall'11 maggio, un gruppo di opere di Boltanski, intitolato "Progetti perduti di New York", sarà visibile in quattro località. A Washington Heights, nella chiesa dell'Intercessione, 550 ovest 155th Street, una tonnellata di abiti sarà sparsa sul pavimento della navata. Per 2 dollari i visitatori potranno comprare un sacchetto di carta, riempirlo di vestiti e por-

[5] Christian Boltanski, commenti raccolti dall'autore il 2 dicembre 1995 per una conferenza tenuta al Museo d'Arte Contemporanea di Barcellona il 13 dicembre 1995.
[6] Christian Boltanski, testo tratto dal catalogo della mostra *Do it*, organizzata nel 1995 da Hans-Ulrich Obrist e presentata fra l'altro a Glasgow, Klagenfurt, ecc. (Gli altri artisti che hanno partecipato a questa insolita mostra erano Maria Eichorn, Hans-Peter Feldmann, Paul-Armand Gette, Felix Gonzales-Torres, Fabrice Hybert, Ilya Kabakov, Mike Kelley, Alison Knowles, Bertrand Lavier, Jean-Jacques Rullier, Kirkrit Tiravanitja.)
[7] Si tratta dei *Telefon Bilder* pubblicati nel 1924 dalla rivista «Der Sturm»

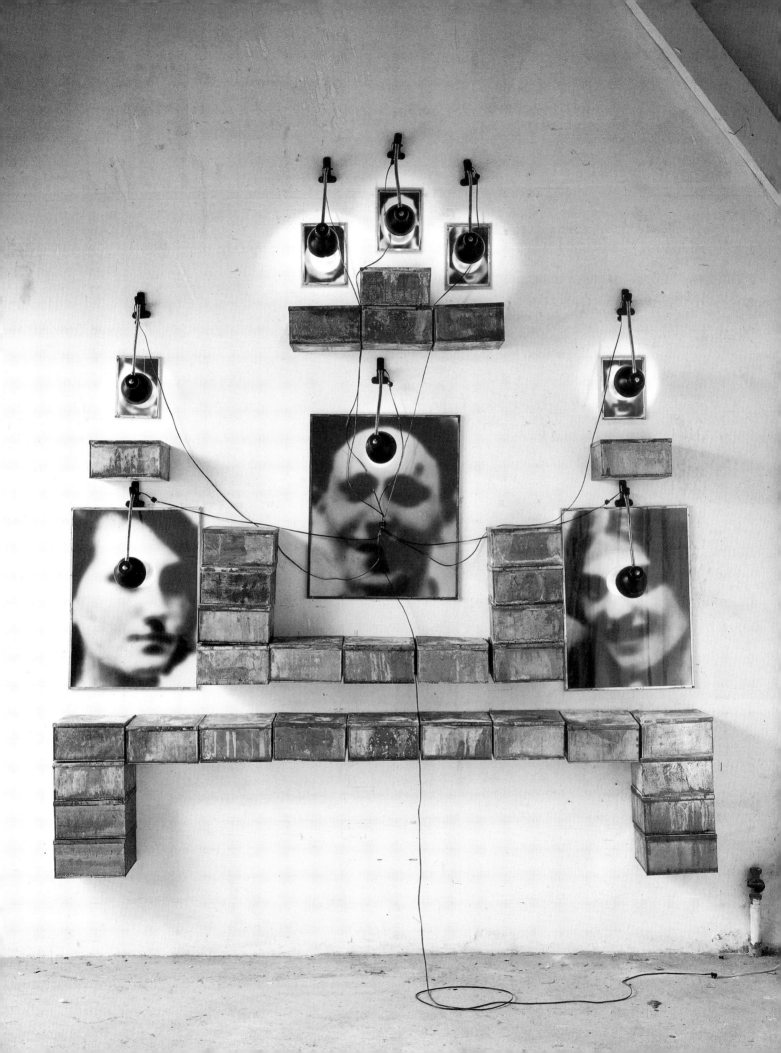

Leçons de Ténèbres
Tecnica mista/Mixed media
Installazione/Installation Chapelle
de la Salpétrière, 1986

Lessons of Darkness
Tecnica mista/Mixed media
Dimensioni variabili/Variable dimensions
Installazione/Installation ICA, Nagoya, 1990
Courtesy Yvon Lambert, Paris

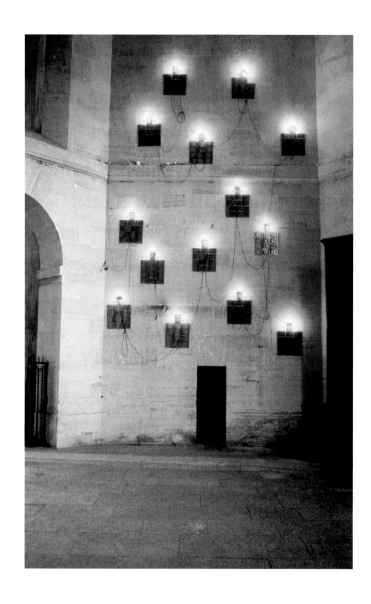

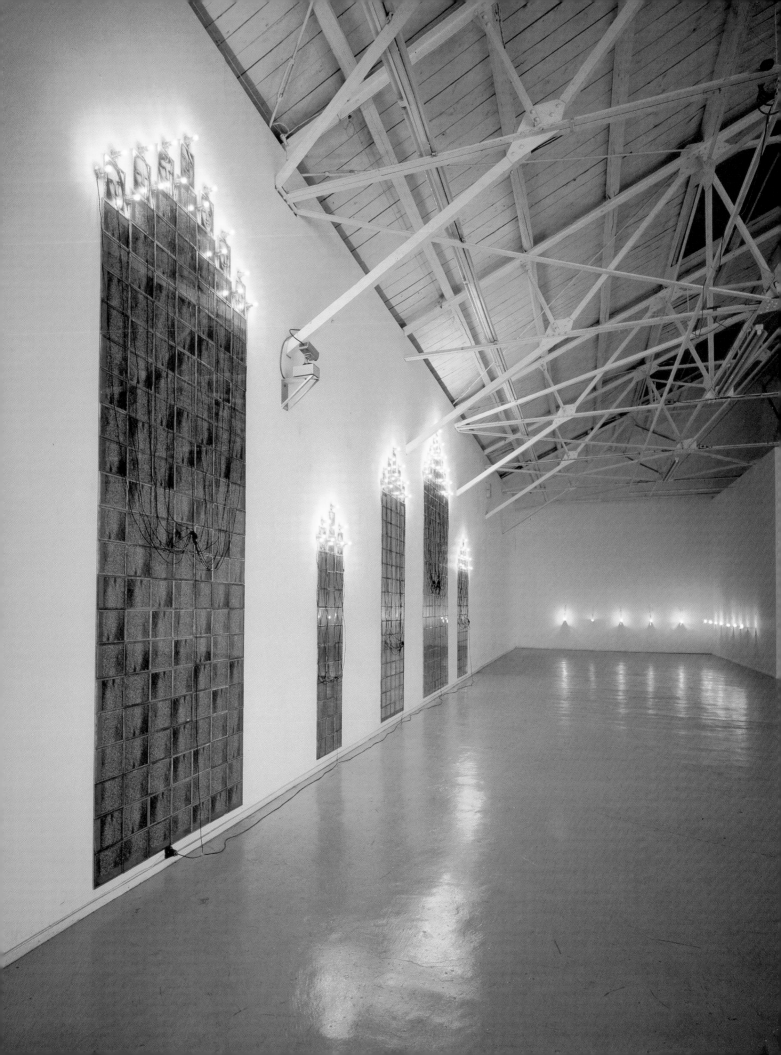

tarseli a casa. A Grand Central Terminal più di 5000 effetti personali perduti da pendolari sarà esposta su scaffali metallici. Un insieme di oggetti appartenenti a un anonimo newyorchese sarà presentato alla New York Historical Society, Central Park ovest angolo 77th Street, che riaprirà l'11 maggio. E "Ciò che essi ricordano", alla sinagoga di Eldridge Street, Lower East Side, consisterà in interviste individuali con i bambini della sinagoga.

Boltanski ama riutilizzare non solo oggetti, ma anche progetti. Parecchie sue installazioni sono simili ad alcune già fatte in Europa. Ultimamente, in un'intervista telefonica, diceva: "Per me è arte, ma arte al margine".[8]

Questo testo, esplicito, positivo e concreto, come solo sanno essere gli autori americani, non richiede precisazioni né ulteriori commenti.

Non è questo il caso degli articoli seguenti. Si tratta infatti d'una serie di foto in bianco e nero di formati diversi ma tutti piccoli, di cui ognuna mostra un oggetto, come un coltellino tascabile, una dentiera, bottoni alla rinfusa, coperchi di scatole di conserve, occhiali, una palla, ecc. Le fotografie sono accompagnate da due diapositive recanti una dicitura manoscritta in penna biro rossa:

→ *Hans-Ulrich O.*
CLOACA, Zurich '94

Sulle diapositive si ritrovano alcuni oggetti presenti sulle piccolo foto in bianco e nero, ma stavolta sono disposti in gruppi di tre o quattro su fondo azzurro in una specie di vetrine orizzontali di medie dimensioni. Le parole "Hans-Ulrich O." si riferiscono certo al giovane critico svizzero Hans-Ulrich Obrist, che ha effettivamente organizzato nel 1994 una mostra intitolata *Cloaca Maxima* al Musée des Égouts di Zurigo. È più che probabile che C.B. vi abbia partecipato, e si può immaginare che abbia a questo fine raccolto oggetti trovati nelle fognature della città (praticamente, gli oggetti gettati nei water...), li abbia fotografati ed esposti in vetrine dello stesso genere di quelle che, come si vedrà, ha spesso utilizzato in un passato ben più lontano.

L'insieme che viene in seguito è ancora più succinto, poiché si riduce a due frammenti di biglietti, strappati entrambi in senso longitudinale come se fossero stati lacerati insieme. Benché si tratti della metà destra dei biglietti, se li si accosta si ottengono le seguenti briciole di parole:

Dopo una lunga ricerca, l'autore del presente tentativo di ricostruzione ha finito per trovare un articolo pubblicato dal giornale parigino «Libération» e firmato dal critico musicale Christian Leblé, grazie al quale si può identificare con certezza la natura dei due biglietti. Il titolo è:

Il faut faire le voyage chez Boltanski...

L'articolo, illustrato da una foto in cui si può vedere un cantante, un pianista e, dietro di questi, un'attrice (o forse una ballerina) su una scena illuminata da lampadine elettriche che penzolano nude dal soffitto, riguarda tre repliche del *Viaggio d'inverno* di Franz Schubert andate in scena all'Opéra Comique di Parigi il 4, 5 e 6 maggio 1994. Dopo aver disapprovato l'atteggiamento di certi spettatori che parevano aver osannato gli interpreti e fischiato istericamente C.B., Leblé osserva:

La verità è che il *Viaggio d'inverno* è un pozzo di tristezza, che la sintonia che si stabilisce con esso è del genere dell'apnea, del lutto, della catarsi. È un sostegno da malinconia, una cassa

[8] Carol Vogel, "Inside Art", «New York Times» venerdì 21 aprile 1995, p. B12. Sullo stesso gruppo di opere, si può consultare l'articolo e l'intervista pubblicati da Miriam Rosen su *Libération* ("Boltanski, prêcheur à New York ", 29 giugno 1995, p. 34) in cui Boltanski dichiara fra l'altro: "Mi vedo come una specie di predicatore itinerante (perché viaggio molto) che in ogni posto cerca di dire alla gente cose che la facciano piangere, come fanno i predicatori americani (mi sto prendendo in giro !), o che la inducano a porsi degli interrogativi. Poi vado in un altro posto e dico la stessa cosa in modo un po' diverso. Qui non si tratta più di fare arte, o arte valida [...]. Ho un messaggio molto semplice, grosso modo umanista. Non sono credente, ma credo al fatto di essere umano, di essere unico. Nei progetti di New York, ogni vestito rappresenta qualcuno. È un lavoro sull'individuo. Ecco la mia predica".

Beginning on May 11, a group of Mr. Boltanski's works called "Lost New York Projects" is to be on view in four locations. In Washington Heights, at the Church of the Intercession 550 West 155th Street, a ton of cloths will be scattered in heaps on the floor of the nave. For $2, visitors can buy a brown paper bag, fill it with clothes, and take them home. At Grand Central Terminal, more than 5,000 personal belongings lost by commuters will be displayed on metal shelves. A show of objects belonging to an anonymous New Yorker will be presented at the New York Historical Society, Central Park West at 77th Street, which is to reopen on May 11. And "What They Remember" at the Eldridge Street Synagogue, the Lower East Side, will consist of personal interviews with children from the Synagogue.

Mr. Boltanski likes to recycle not only objects but projects, too. Several of the installations are similar to ones done in Europe. "For me it's art," he said recently in a telephone interview, "but art on the edge."[8]

This text, explicit, positive and factual, as only American writers can be, requires neither explanation nor supplementary comment.

The same cannot be said for the next items, a series of small black and white photos, each showing an object such as a penknife, loose buttons, the lid of a can, glasses, a ball, etc. Two slides accompany these photos: on each of them, in red ball-point pen, are the words:

→ *Hans-Ulrich O.*
CLOACA, Zurich '94

In these slides, we find some of the objects featuring in the small black and white photos, but this time they are arranged in groups of three or four on a blue background in what look like horizontal show-cases of average size. The words "Hans-Ulrich O." can only refer to the young Swiss critic Hans-Ulrich Obrist, who did, fact, organize an exhibition entitled *Cloaca Maxima* at the Musée des Egouts of Zurich in 1994. It is more than probable that C.B. took part in the exhibition, and we can assume that this is why he gathered together objects found in the sewers of Zurich (that is, in reality, objects thrown down toilets...), took photos of them and displayed them in show-cases of the same kind as those of which, as we will see, he has made frequent use since a long time ago.

The group of items that comes next is even more succinct, since it is composed of only two fragments of tickets, both torn in an upwards direction as if they had been torn together. Although both fragments are the right-hand half of the tickets, by combining the two we obtain the following incomplete words:

...ÉRA-COMIQUE

...yage d'hiver
...ubert

...ars, 20h

After much research, the author of the present piecing-together process managed to unearth an article which appeared in the Paris daily *Libération*: written by the music critic Christian Leblé, the article allows us to establish with certitude the nature of the two tickets. Entitled:

Il faut faire le voyage chez Boltanski...

and illustrated by a photo in which we can make out a singer, a pianist and, behind him, an actress (or perhaps a dancer), all three occupying a stage lit up electric bulbs hanging naked at the end of their wires, the article concerns three performances of Franz Schubert's *Voyage d'hiver* given at the Opéra Comique in Paris on 4, 5, and 6 March 1994. After disapprov-

[8] Carol Vogel, «Inside Art», *The New York Times*, Friday 21 April 1995, p. B12. On the same exhibition, see also the article and the interview published by Miriam Rosen in *Libération* («Boltanski, prêcheur à New York», 29 June 1995, p. 34). In the interview Boltanski states: «I see myself as a sort of preacher who goes from town to town – because I travel a lot – and who, in each place, tries to say something to the people so that they will cry as they do with those American preachers (I'm making fun of myself!) or who ask themselves questions. Then I go to another town and I say the same thing in a slightly different way. There it's no longer a question of producing art, or art that is good [...] I have a very simple message: roughly speaking, a humanist message. I am not a believer, but I believe in the fact of being human, of being unique. In the New York projects, each garment represents someone. It's a work about the individual. That is my sermon.»

Stazione La stazione è un luogo appassionante: tutti i giorni migliaia di persone si incrociano, ognuna ripete lo stesso gesto, ciascuna ha nella testa uno scopo ben preciso. Si incrociano generalmente senza vedersi.

Due anni fa ho lavorato alla stazione di Colonia, con i viaggiatori. Venivano distribuiti loro manifestini che riproducevano volti di bambini scomparsi e ricercati dalla Croce Rossa dopo la guerra. Ce n'erano migliaia, recanti sul retro questa iscrizione: "Se riconoscete questo bambino..."

A differenza del museo, dove i visitatori avrebbero riconosciuto un'azione artistica, questi si domandavano improvvisamente, nella stazione, quello che era accaduto in Germania quarantacinque anni prima.

Nel 1995, nella Grand Central Station di New York sono stati messi in mostra su degli scaffali tutti gli oggetti ritrovati nella stazione nel corso di un anno. I viaggiatori si sono riconosciuti in questi oggetti usuali, appartenenti a tutti (ombrelli, chiavi), ma questi oggetti non appartenevano veramente più a nessuno e la gente lo comprendeva.

Stazione
v. Familier (Familiare)
v. Envois (Invii)

Gare

Station
Cf. Familier (Familiar)
Cf. Envois (Messages)

Station Stations are fascinating places: every day thousands of people cross paths, each repeats the same gesture, each has a very precise goal in mind. They generally cross paths without seeing each other.

Two years ago I worked in Cologne Station, with travellers. They were each given a card with the picture of a lost child that the Red Cross was looking for after the War... There were thousands of them, with the words: "If you recognize this child..." on the back.

Unlike museums, where visitors would have recognized an artistic action, they suddenly asked themselves in the station what had happened in Germany for 45 years.

In 1995, in Grand Central Station in New York, all the objects found in the station in the last year were lined up on shelves. The travellers recognized themselves in these ordinary objects, belonging to everyone (umbrellas, keys...), but these objects no longer really belonged to anyone, and people understood that.

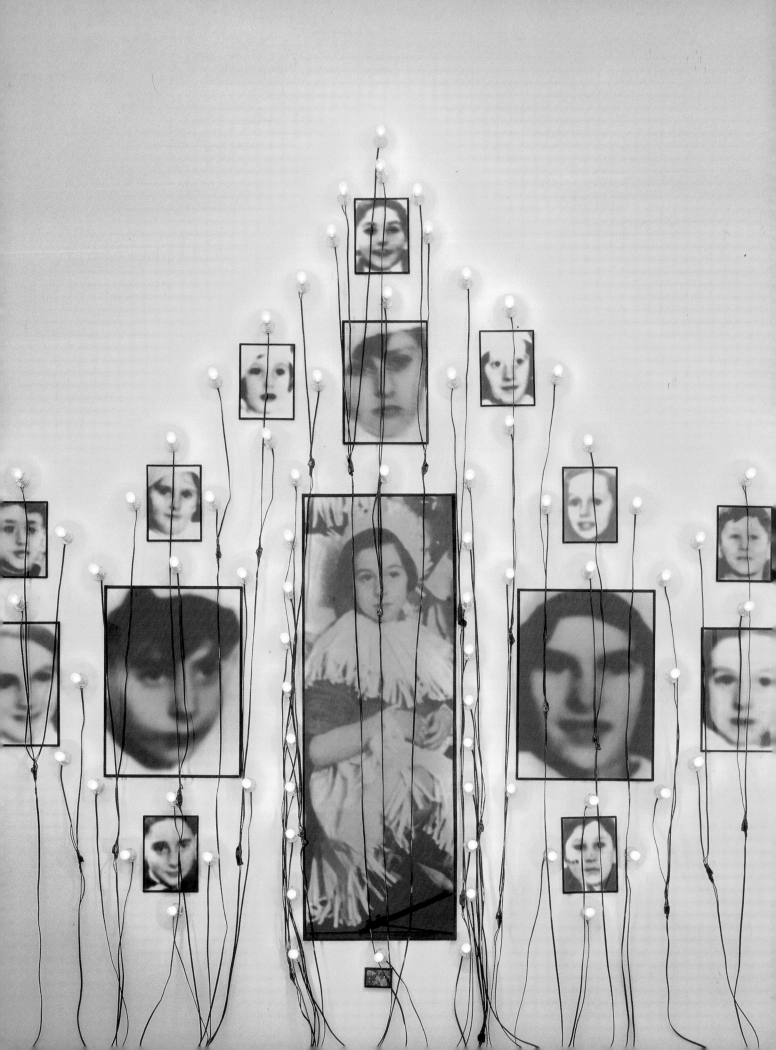

sonora d'isolamento. La miglior versione del *Viaggio d'Inverno* è la propria, quella che ognuno si fabbrica. La collaborazione di Christian Boltanski alla regia di Hans Peter Cloos non dice altro. Soltanto, per capire questo, bisogna passare attraverso il confronto con l'altro, cioè con lui...

Christian Boltanski, Hans Peter Cloos e Jean Kalman non hanno realizzato una vera e propria messa in scena. Non c'è corrispondenza fra il testo delle poesie di Wilhelm Müller e i gesti degli attori o gli effetti di scena. Il loro lavoro è come l'ostentazione di un processo intimo, quello della proiezione dei pensieri, che le audizioni provocano o stimolano. Questo rapporto col dolore, abitualmente di tipo interiore, è passato nella sfera del visibile, delimitato, e quindi amplificato, dalla cornice teatrale, e ci è passato con violenza. Perché Jean Kalman ha innovato il modo di utilizzare le luci, procedendo per contrasti, spazzando la scena con fasci di luce improvvisa, come fari di automobile che passano di notte sotto una finestra, giocando con la luce fievole di candelabri disposti nella sala. Perché Hans Peter Cloos ha saputo inventare uno sfondo inquietante alle evoluzioni dei tre attori, l'anti-sublime, i gesti freddi della banalità. Con Christian Boltanski, che gioca con le lampadine nude, che carica le valigie di vestiti sparsi alla rinfusa, lasciando in negativo la traccia delle carni umane che li hanno indossati, la manifestazione di questo rapporto col dolore diventa estremamente cruda.

Quando finisce l'ultimo lied, i gemelli Janicki (due attori di Kantor) hanno terminato di disfare i bagagli: nella penombra, seduti ognuno su una valigia vuota, paiono farsi uno spuntino, panino dopo panino. Intollerabile disinvoltura del becchino, agli occhi degli orfani spettatori di Schubert.[9]

C.B. dunque, non ha tralasciato di iscrivere la sua opera anche nel contesto del teatro o della scena, assumendo in certo qual modo quell'accusa di teatralità che i critici formalisti non hanno certamente omesso di lanciargli.

La reliquia seguente, che risale probabilmente se non al 1994, almeno alla fine del 1993, è di tipo completamente differente, poiché si tratta solo di una grande sacca di plastica bianca, insomma un oggetto che sarebbe totalmente derisorio se non fosse che vi è stampato sopra:

<div style="border:1px solid black; text-align:center; padding:1em;">

"DISPERSION"

CHRISTIAN BOLTANSKI

91
QUAI DE LA GARE

</div>

Il sacco di plastica potrebbe lasciare perplesso l'archivista, se un articolo di Pascaline Cuvelier, pubblicato su «Libération» dell'8-9 gennaio 1994, non permettesse non solo di datarlo con precisione, ma anche di identificarne completamente la funzione:

Non appena si entra nel piccolo corridoio che porta al gran volume della sala macchine di questo deposito frigorifero abbandonato, e prima ancora che si possa intravedere quel che si è convenuto di chiamare "il lavoro dell'artista ", qualcosa d'indefinito (e nello stesso tempo di infinitamente presente) avvolge il visitatore: un misto di odori corporei stantii, di polvere e del disinfettante sanitario obbligatorio per i vestiti o tessuti che sono stati indossati e poi rimessi in circolazione.
(...)
Poi interviene una specie di conflitto con il paesaggio. Si tratta di un paesaggio tessile mobile, che si farà, si disferà, si rifarà, diminuirà di volume giorno dopo giorno secondo l'azione dei visitatori, e fino a esaurimento delle scorte. L'invito, la cui grafica evoca un volantino di liquidazione merci causa fallimento – fraudolento, se possibile – non indica la data di inizio

Pagina / Page 55
Réserve
Tecnica mista/Mixed media
Dimensioni variabili/Variable dimensions
Installazione/Installation Museum of Mode
Art, Mito, Giappone/Japan 1990
Foto/PhotoJannes Linders, Rotterdam

Installation "Advento"
Tecnica mista/Mixed media
Installazione/Installation Santiago
de Compostela, 1996
Foto/Photo Centro Galego de Arte
Contemporánea

[9] Christian Leblé, "Il faut faire le voyage chez Boltanski..." «Libération», venerdì 4 marzo 1994, p. 33.

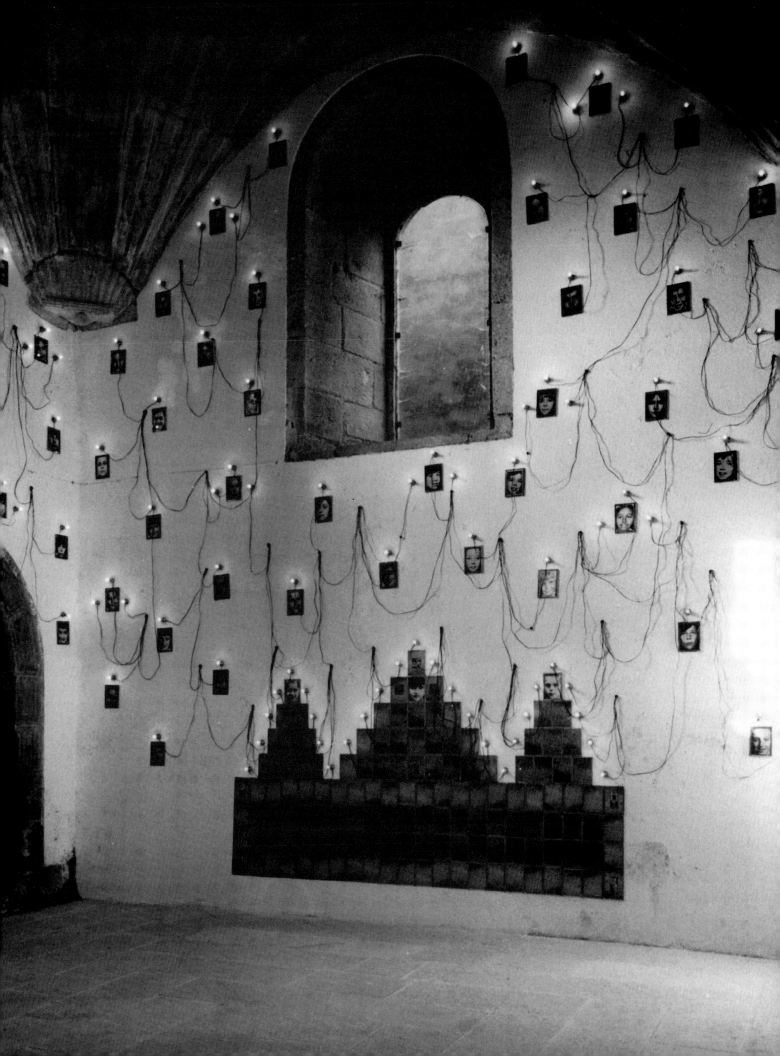

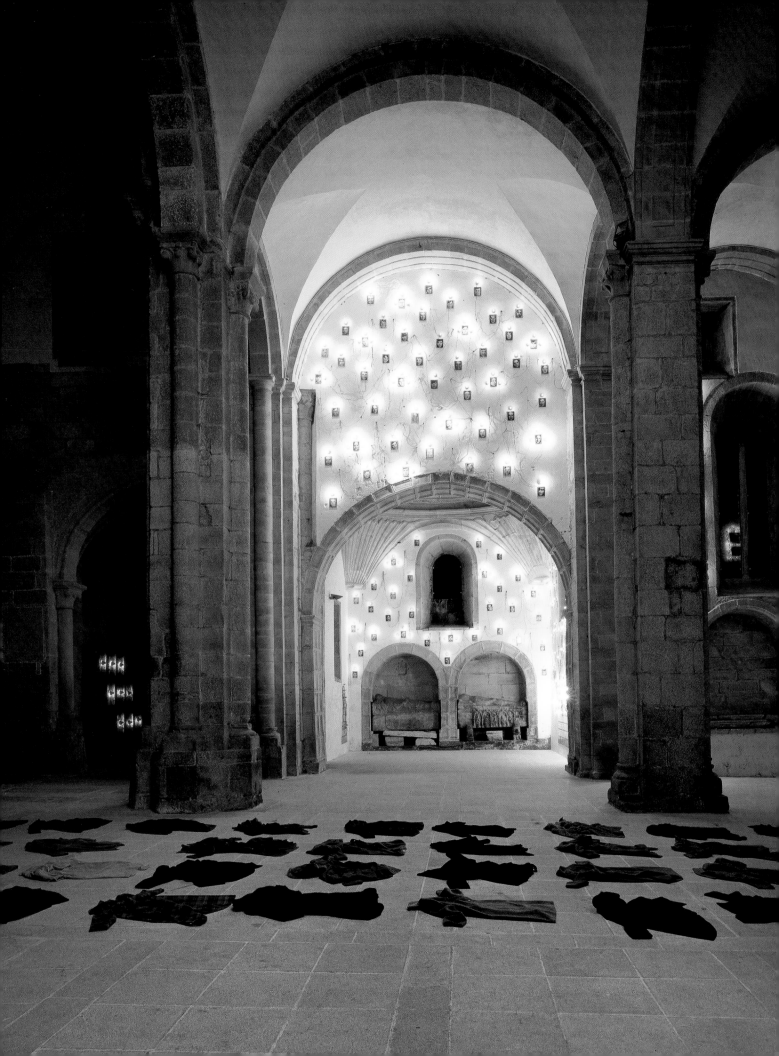

ing of the attitude of a section of the audience who applauded the performers but booed C.B. hysterically, Leblé observes that:

> The truth is that the *Voyage d'hiver* is a well of grief, that the affinity we establish with it is a sort of mourning or catharsis. It is a medium for sadness. A resonance box of isolation. The best version of the *Voyage d'hiver* is one's own, that which each person makes for himself. In contributing with Hans Peter Cloos to the production of the work, Christian Boltanski says nothing different. We simply must go through the encounter with the author, that is with him. Christian Boltanski, Hans Peter Cloos and Jean Kalman have not done a production in the usual sense, there is no correspondence between the texts of the poems of Wilhelm Müller on one hand, and the gestures of the actors or the regular effects on the other. Their work is like the display of an intimate process, that of the projection of thoughts that provoke or stimulate listening. This relation with pain, usually of an interior nature, has become visible, demarcated and therefore amplified, by means of the framework of theatre. The effect is extremely striking. Because Jean Kalman has used light in a new way, proceeding by means of contrast, scanning the stage with sudden light, like headlights passing beneath a window at night, making use of faint red candelabras in the hall. Because Hans Peter Cloos has managed to invent a strange backdrop for the movements of the three actors, a sublime exchange, that of the cold gestures of banality. With Christian Boltanski, who uses naked bulbs, who loads up cases with clothes that were loose, leaving a hollow trace of the human bodies that wore them, the manifestation of this relation with grief becomes extremely harsh.

When the last lied draws to an end, the Janicki twins (two of Kantor's actors), finish their unpacking. In the half-shadow, sitting on empty cases, they seem to have a bite to eat, slice after slice. Intolerable nonchalance, like that of the gravedigger, in the eyes of Schubert's orphaned listeners.[9]

C.B. has, therefore, not spurned the chance to extend his work to the context of the theatre or the stage, in a way accepting the accusation of theatricality that formalist critics have certainly not failed to apply to him

Probably from 1994, or at least the very end of 1993, the next relic is completely heterogeneous: it is, in fact, nothing but a large white plastic bag, an object that would be of no importance if it were not for the words printed on it:

"DISPERSION"

CHRISTIAN BOLTANSKI

91
QUAI DE LA GARE

A plastic bag of this kind might leave the archivist perplexed if it were not for an article by Pascaline Cuvelier, published in *Libération* on 8-9 January 1994, which allows us not only to give it a precise date but also to identity its purpose:

> Right from the little corridor that leads to the large machine room of this old refrigerated warehouse, and even before we can see that which we can agree to call "the work of the artist", something undefinable (and at the same time infinitely present) envelops the visitor: a mixture of body odours, dust and the disinfectant that is used for all clothes and materials before they are brought and returned to circulation. [...]

Advento
Tecnica mista/Mixed media
Installazione/Installation Santiago de Compostela, 1996

Pagine / Pages 60-61
Chases High School, 1986-87
Tecnica mista/Mixed media
Foto/Photo Trevor Millis, VAG

[9] Christian Leblé, "Il faut faire le voyage chez Boltanski", *Libération*, Friday 4 March 1994, p. 33.

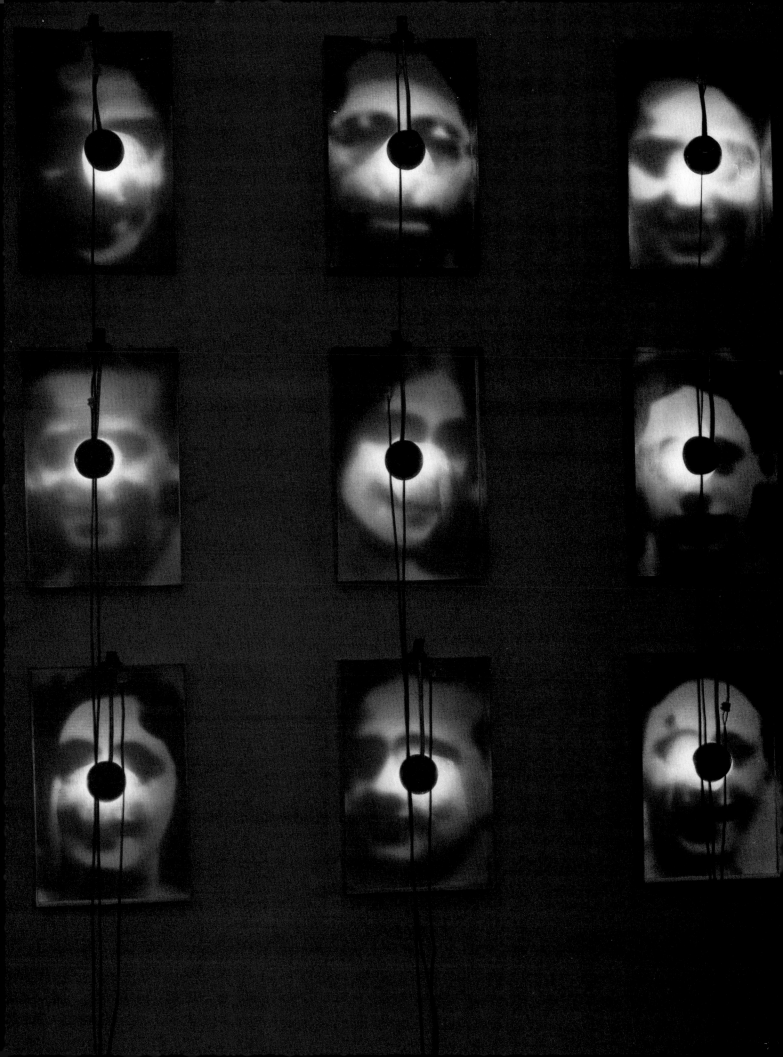

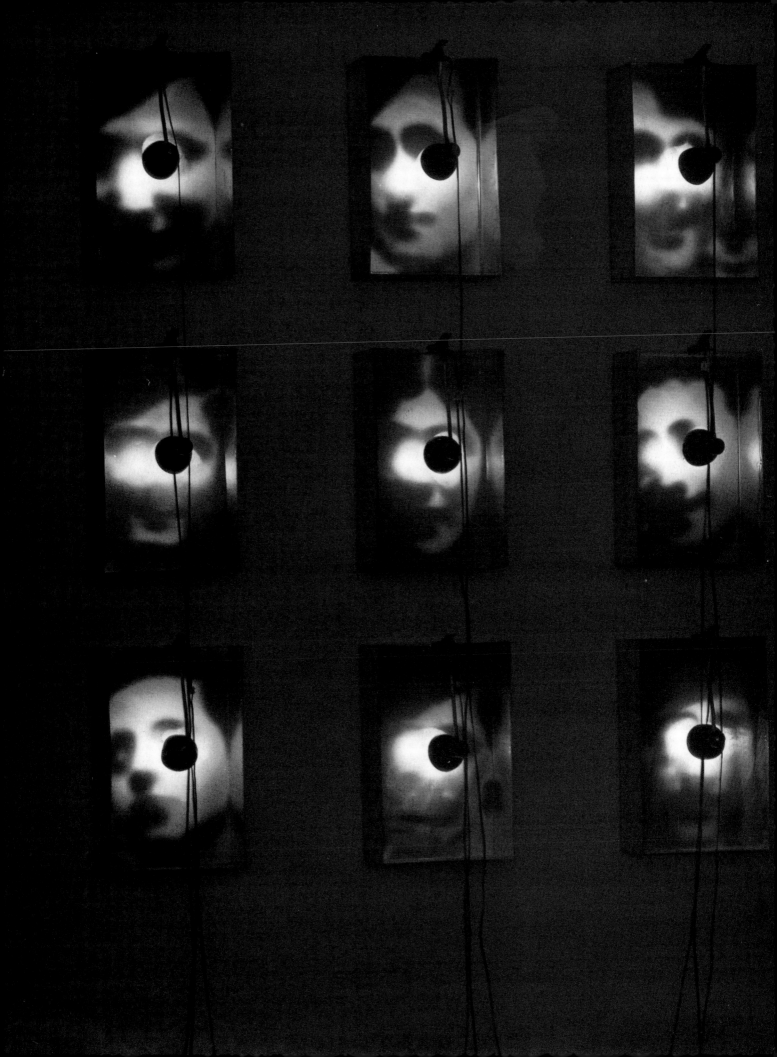

(una semplice frase atemporale, "*A partire da oggi*"), né la data di conclusione della mostra. Se si vuole, si può partecipare alla disgregazione di questo mucchio gigantesco. All'entrata, per terra, si vedono dei sacchi di plastica sui quali è stampato in nero la parola *Dispersion*. C'è anche il nome dell'artista, Christian Boltanski, e il luogo della mostra. Ogni sacco costa 10 franchi l'uno. Lo si riempie di vestiti; quando è pieno, e se si ha ancora la forza, si va a pagare un altro sacco e lo si riempie di nuovo. Poi questo sacco viaggerà per la strada, indicherà un lavoro, una proposta, invece di designare, come al solito, un negozio, un oggetto, un marchio.

Si può anche non fare niente. Si può andar via perché la vista dei rifiuti e l'odore dei vestiti sono insopportabili, perché si rifiuta una domanda di baratto che evoca l'atmosfera della miseria e perfino dei campi di concentramento, o perché l'idea che si ha del lavoro di un artista non coincide con un gesto di questo genere, dove l'artista non interviene direttamente sulla materia, nella fabbricazione di un oggetto, neanche in un processo raffinato d'installazione (salvo quando domanda ai magazzinieri di scaricare i colli)…

… lo spettatore dimentica che sta guardando un'opera d'arte contemporanea. Guarda, e basta. Fruga. La mostra (ma il termine sembra fuori luogo) funziona come una metafora della vita della gente, qualcosa d'assolutamente semplice e familiare. Anche l'artista, che pure desidera allontanarsi dai soliti luoghi espositivi, ma anche prendere le distanze da oggetti d'arte dall'identità troppo marcata, gioca qui un ruolo derisorio. L'idea motrice di questa "Dispersione", è di riformulare le regole dell'arte, mentre si fa carico di qualcosa che ha a che fare col sociale, perfino col politico. Una specie di impossibilità dell'arte[10].

Anche se quest'articolo data al 1994, bisogna avvicinarlo al frammento seguente, perché si tratta anche stavolta di un ritaglio dello stesso giornale parigino, datato però 13 ottobre 1993. Questo secondo articolo, firmato René Solis, riguarda un lavoro teatrale consacrato a C.B. nel quadro del festival *Nuove Scene* di Digione, e conferma quindi, se non l'interesse dell'artista per la scena, almeno quello del teatro per lui. Sotto il titolo

L'écho des paroles de Boltanski

Solis rende conto dello spettacolo in termini abbastanza encomiastici:

Il pittore è ripartito da Digione senza aver visto *Boltanski/Interview*, lo spettacolo che il regista Eric Didry gli ha dedicato. Personaggio pubblico, Boltanski è spesso stato rappresentato in parole e immagini, ma certo non si aspettava che l'eco della sua parola gli rimbalzasse dalla scena di un teatro. Eric Didry ha concepito il suo spettacolo a partire dalla trasmissione radiofonica *Christian Boltanski, a piacer suo*, trasmessa da France Culture: se ne è procurato la registrazione, l'ha decifrata, l'ha affidata a due attori che recitano, uno, la parte di un giornalista quasi sempre silenzioso (Thierry Paret), l'altro, l'artista che si mette in scena e al tempo stesso si confessa (Gaël Baron). Lo studio di Boltanski, dove si svolge l'intervista, è qui rappresentato da uno spazio nudo, a eccezione di una sedia e di un lavandino. Nulla interviene a disturbare l'esercizio di parola e gestualità, neanche dettagli realisti del genere dei mucchi di scatole per biscotti così care all'artista. I due attori hanno l'intelligenza della goffaggine: restituiscono tutte le esitazioni, le ripetizioni, i vuoti del discorso. Non si tratta d'imitazione, ma di riappropriazione. Nelle parole di Boltanski, Gaël Baron proietta una mistura d'ingenuità e di furbizia, un umorismo dolce; non copia l'originale, lo riproduce a modo suo. E ciò che Boltanski ha da dire sul vero e il falso, sulla realtà e sull'opera in quanto sparizione, sull'effimero e il museo, trova nel teatro una cassa di risonanza naturale. Riapparirà in maggio e giugno 1994 allo Studio-Théâtre di Vitry. Da non mancare[11].

Quanto si pagherebbe per avere la registrazione dell'emissione radiofonica originale citata da Solis! Sapere dalla sua stessa bocca ciò che C.B. considerava il "suo piacere"…Purtroppo, così va la storia: i documenti e i monumenti non sopravvivono obbligatoriamente in funzione al loro interesse intrinseco.

È dell'autunno 1993, invece, una videocassetta che porta la registrazione quasi completa di una serata a tema del canale televisivo *Arte*, dedicata interamente alla XLV Biennale di Venezia che aveva avuto luogo l'estate dello stesso anno. Figurano fra le altre interviste anche due brevi scene in cui C.B., rilassato e leggermente abbronzato, seduto in riva alla laguna su

[10] Pascaline Cuvelier, "Boltanski, tout doit disparaître", «Libération», sabato 8 e domenica 9 gennaio 1994, p. 27.

[11] René Solis, "L'echo des paroles de Boltanski", *Libération*, mercoledì 13 ottobre 1993, p. 42. Si può confrontare quest'articolo con quello pubblicato nello stesso giornale da Hervé Gauville dal titolo "Boltanski, soluble dans le théâtre", in occasione della ripresa dello spettacolo allo Studio-Théâtre di Vitry (giovedì 16 giugno 1996, p. 45). Vi si legge fra l'altro: "Nella vita Boltanski è un tale attore che è difficile coglierlo in castagna… E quando il personaggio si mette a evocare il suo prossimo lavoro presentandolo come la prima delle sue opere della vecchiaia, il suo discorso prende naturalmente il tono agiografico delle 'Vite di artisti' caro al Vasari e ai manuali di storia dell'arte. Boltanski si può pure divertire a recitare la commedia nel modo più serio del mondo, il suo alter ego attore non potrà fare a meno di suggerire che dall'artista consacrato al clown, il passo è breve".

Monument Odessa, 1989
Tecnica mista/Mixed media
Foto/Photo Dimitri Tramviskos,
Athínai

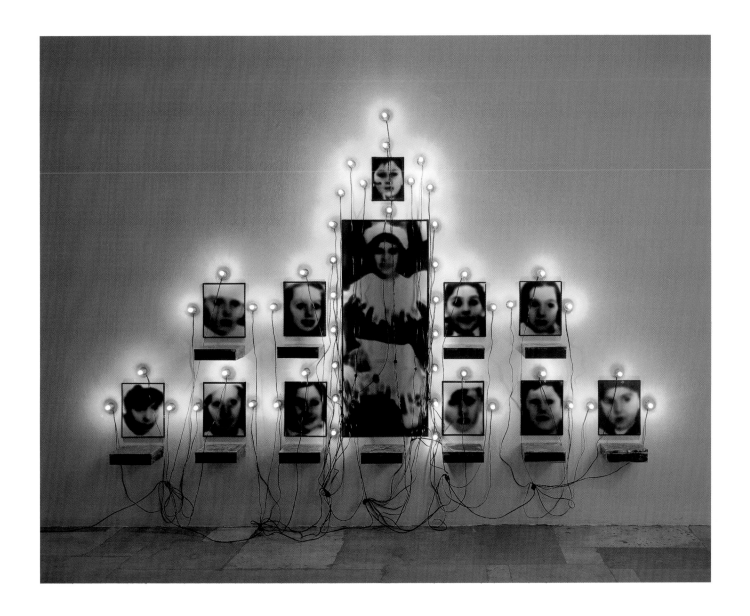

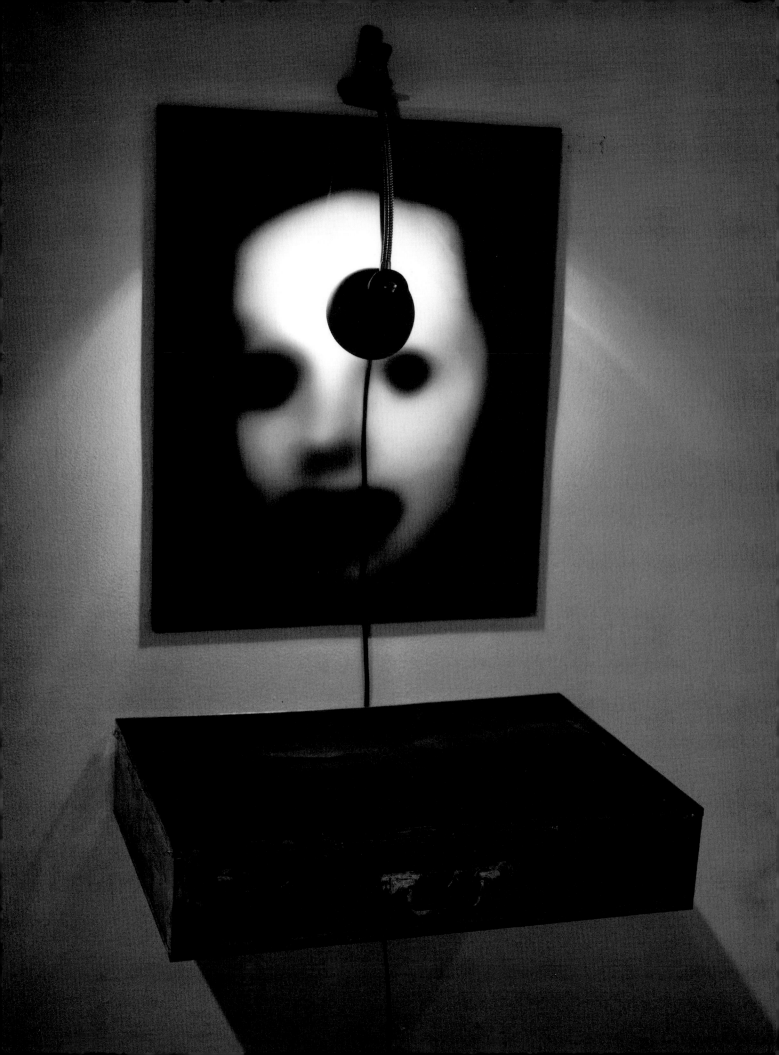

Then comes a sort of confrontation of landscape: a landscape of moving textiles. It is made, unmade, remade and reduced in volume day by day, following the intervention of the visitors until the stock runs out. The invitation card – printed in characters that suggest a leaflet for a sale of stock due to bankruptcy, perhaps fraudulent bankruptcy – gives no indication of the date of the beginning (a simple time-less expression: "*A partir d'aujourd'hui*", starting today) or the date of the end of the exhibition. If you want, you can take part in the disintegration of this gigantic heap. At the entrance, on the floor, are some plastic bags with the word Dispersion printed in black, together with the name of the artist, Christian Boltanski, and the venue of the exhibition. The bag costs ten francs. You fill it with clothes. When it is full, if you have enough courage, you buy another bag and fill it anew. This bag will be seen on the streets, and will indicate a work, a proposition, rather than a shop, an object or a manufacturer, as is usually the case. You can also choose to do nothing of all this. You can go because the sight of the waste material and the smell of the clothes is violently striking. Because the demand for exchange becomes inadmissible, which can evoke an atmosphere of great misery, even of concentration camps. You can also go because the idea you have of the work of an artist does not match this procedure, since the artist does not intervene directly on the material or the fabrication of an object, not even in a sophisticated process of installation (except perhaps by asking the packers to pour out the packages)...

The spectator forgets that he is looking at contemporary art. He simply looks. He rummages. The exhibition (the word itself seems out of place) works as a metaphor of people's lives. Something absolutely simple and familiar. The artist, wishing to move away from the usual places of exhibition, and also to distance himself from identifiable art objects, plays a derisory role. The idea behind this "Dispersion" is to reform the rules of art while taking on something that seems to affect the social or even political sphere. A sort of impossibility of art.[10]

Although this article is from 1994, it does have some relation with the next fragment, which is once again a press cutting taken from the same Paris daily, but dated 13 October 1993. Written by René Solis, the article in question concerns a play dedicated to C.B in the context of the festival *Nouvelles Scènes* in Dijon, and thus confirms the interest C.B shows towards the stage, or at least the interest the world of theatre shows towards him. Under the headline

L'écho des paroles de Boltanski

Solis describes the show in relatively favourable terms:

The painter left Dijon without having seen *Boltanski/Interview*, the show that the producer Eric Didry has dedicated to him. A public figure, Boltanski has often been reproduced in words and images. But he was undoubtedly not expecting that his words would echo on the stage of a theatre. Eric Didry has based his show around the programme *le Bon Plaisir de Christian Boltanski* broadcast on France Culture. He got hold of the recording, deciphered it, and entrusted it to two actors: one is an almost silent journalist (Thierry Paret), the other an artist in the act of performance rather than confession (Gaël Baron). Boltanski's studio, where the interview takes place, is here seen as a bare space, with the exception of a chair and a sink. No realistic detail like the piling-up of the biscuit tins dear to the artist interferes with the exercise of word and hand gesture. The two actors have the intelligence of awkwardness, all the hesitations, the repetitions, all the gaps in speech are reproduced. It is not a question of imitation, but rather of reappropriation. In the words of Boltanski, Gaël Baron projects a mixture of ingenuousness and cunning, a gentle humour. He does not copy the original, but brings it out in his own way. And what Boltanski may say about the true and the false, on reality and on the work as disappearance, on the ephemeral and museums, finds a natural resonance box in the theatre. Further performances in May and June 1994 at the Studio-Théâtre de Vitry. Not to be missed.[11]

What would one not give to get hold of the recording of the original radio programme mentioned by Solis! To find out from his own mouth what C.B. considered his "bon plaisir"... Unfortunately, this is what history is like: documents and monuments do not necessarily survive by virtue of their intrinsic interest.

Les Tiroirs, 1988
Tecnica mista/Mixed media
Courtesy Marian Goodman Gallery, New York
Foto/Photo Jon and Anne Abbott

[10] Pascaline Cuvelier, "Boltanski, tout doit disparaître", *Libération*, Saturday 8 and Sunday 9 January 1994, p. 27
[11] René Solis, "L'écho des paroles de Boltanski", *Libération*, Wednesday 13 October 1993, p. 42. This article can be compared to that published in the same newspaper by Hervè Gauville, "Boltanski, soluble dans le théâtre", on the occasion of the further performances of the show at the Studio-Théâtre de Vitry (Thursday 16 June 1994, p. 45). Gauville writes: "Boltanski is naturally such a comedian that it is difficult to catch him out... And when the character starts talking about his next work as inaugurating the period of his work in old age, his words take on the hagiographical tone of the 'Lives of the Artists' dear to Vasari and to art history manuals. Boltanski can enjoy himself acting as seriously as he can, his actor-double suggests that there's not much difference between the clown and the established artist."

Umani Nel mio lavoro ho sempre voluto che ci fosse molta gente: ci sono migliaia di svizzeri morti, migliaia di persone, migliaia di oggetti d'inventario, lunghissimi elenchi… Ciò che tento di mostrare è allo stesso tempo il numero e l'unicità di ogni individuo. È molto importante per me, siamo tutti apparentemente simili e tuttavia differenti, tutti unici, quindi in questo senso tutti salvi. Nel 1994, ho realizzato *Menschlich*. È un'opera che raggruppa 1600 immagini di esseri umani, è soprattutto un lavoro sulla perdita d'identità. In questa massa di gente, come riconoscere qualcuno? Non si sa più chi era chi… Non si può più dire niente su nessuno, si sono perdute tutte le informazioni su di loro, ciò che ne rimane sono queste foto, che mescolano stranamente la loro presenza e la loro assenza.

Tutta la differenza è eliminata, le loro piccole storie sono perdute. Non hanno più nomi. Le opere con gli elenchi di nomi sono equivalenti, o resta il nome di qualcuno o ne rimane l'immagine… Nominare le persone mi sembra molto importante, dare un nome è già riconoscere l'unicità della persona.

Humains

Humans In my work, I have always wanted there to be a lot of people: there are thousands of dead Swiss people, thousands of people, thousands of inventory objects, enormous lists… What I am trying to show is the number and at the same time the uniqueness of each individual. It is very important for me, we are all apparently alike and yet all different, all unique, therefore in this sense all saved.

In 1994, I produced *Menschlich*. It is a work that gathers together 1,600 images of human beings, it is above all a work about loss of identity. In this mass of people, how it is possible to recognize someone? We no longer know who was who.. We can no longer say anything about anyone, we have lost all the information about them, what remains of them is these photos, strangely combining their presence and their absence.

Every difference is erased, their small history has been lost They no longer have names. The works with lists of names are the same, whether there remains someone's name or an image… To give people names seems to me to be very important, to give a name is to recognize the uniqueness of a person.

Les Bougies, 1987
Tecnica mista/Mixed media
Dimensioni variabili/Variable dimensions
Installazione/Installation Kunstmuseum Bern,
Berna/Bern

Les Bougies, 1986
Tecnica mista/Mixed media
Dimensioni variabili/Variable dimensions
Installazione/Installation Chapelle
de la Salpetrière, 1986

L'Ange d'Alliance, 1986
Tecnica mista/Mixed media
Dimensioni variabili/Variable dimensions
Installazione/Installation Chapelle
de la Salpetrière, 1986
Foto/Photo Béatrice Hatala, Paris

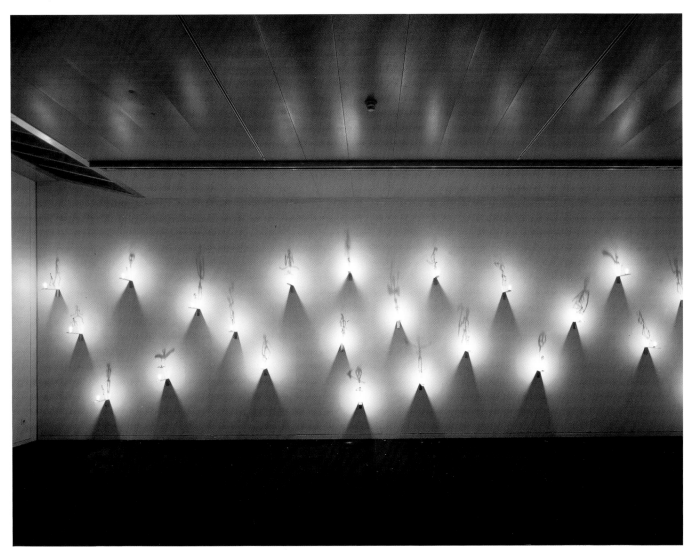

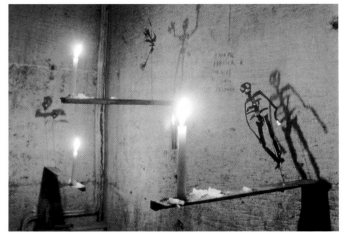

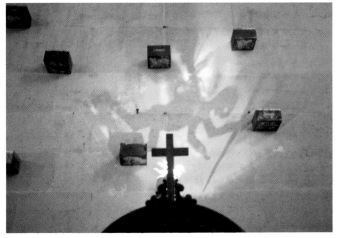

Reliquaire, 1989
Tecnica mista/Mixed media
Foto CGAC

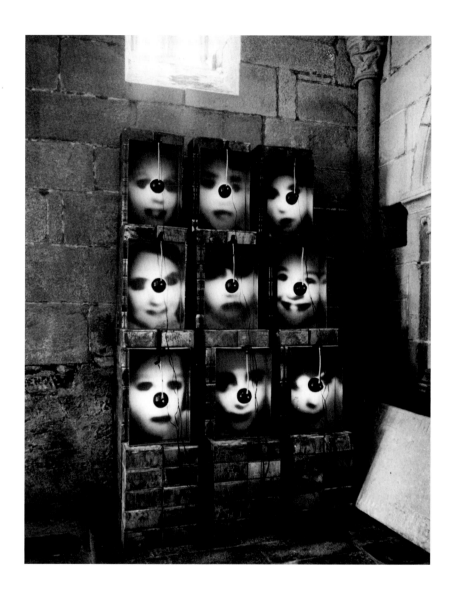

Autumn 1993, on the other hand, is the date of a video-tape with a recording of the whole of an *Arte* channel broadcast devoted entirely to the 45th Venice Biennale, held during the summer of the same year. Among other interviews, there are two brief sections devoted to C.B. Relaxed and slightly suntanned, sitting on the side of the lagoon with the lapping water and vaporettos in the background, he first of all talks about a visit to the exhibition *Punti cardinali dell'arte* which took place that year in the Italian pavilion:

We are in a place which is extremely beautiful and peaceful, but very close to here, as we all know, there is a terrible war which is just on the other side. And the Biennale has always been a place where people come to hide from the world, this side is a sheltered world, a marvellous world, a world of rich people, of the well-to-do, outside everything, outside the world, it is anywhere outside the world, it is here people hide from reality. We have come nowhere. Venice does not exist.

Then, after reports on other artists (Joseph Beuys, Robert Morris, Daniel Buren...), the camera takes us to a little room in which the walls are hung with glass mounts reproducing, in black and white, works that had been presented at the time of the 1938 Biennale. We then come back to C.B on the side of the lagoon:

I have mixed up photos of all the works that were exhibited [at the 1938 Biennale] and which are generally neo-classical and, apart from Arno Brecker and the Italian futurists, most of these people have been forgotten, with news photos that I found in the magazine *L'Illustration*. So a sort of contrast is created, without anything being said, between these beautiful naked women, these lovely landscapes, these happy children, and then the reality of life. So I have worked on the 1938 Biennale which was opened by Nazi dignitaries and Fascists, where there were only pretty paintings by painters who, for the most part, have been totally forgotten... There is an extremely great obliteration in the Biennale exhibitions. Art is not like that, for sure, but the Biennale is like that.

Voice off (over the images of the small room that the camera travels around, now in close-up):

Christian Boltanski has chosen in Venice a little recess, almost a storage room, to install his work, in order, as he says himself, to "hide the skeleton in the cupboard"...

Cut, and back to C.B.:

More and more, I am there, but I always say to myself: "why am I there?" What does being there mean? Does it mean that, because I am a professional painter, so to speak, to use that terrible word, I go to Venice? So if you are a young painter, you go to Venice. But what is it? What does it mean? What interest? What... I think that all that is finished, really finished... I don't know what we should do, but all that is finished... We will no longer go to Venice.[12]

After these words, the documentary continues with sequences devoted to the works of Sigmar Polke, Jannis Kounellis...

This video-tape is followed by a simple photocopy, evidently of page 9 of the proofs of a book on which a few typographical errors have been corrected by hand. The original must have been part of a larger block, as the fact that the top left-hand corner of the page has been pierced by a large staple seems to prove. On this photocopy, as well as the title

LA VIE IMPOSSIBLE
DE CHRISTIAN BOLTANSKI

is the beginning of a text that opens with the following introductory paragraph:

[12] Christian Boltanski, interview with Daniel Soutif, documentary on the Venice Biennale presented by Sarah Schulmann and Guy Saguez with the collaboration of Doris von Drathen and Daniel Soutif, Phares et Baises/Arte, 1993. C.B.'s contradictions have often been noticed, so I will not dwell on the fact that, despite his statements in 1993, the artist was present at the 1995 Biennale with a work that was spectacular, in that it consisted of an inscription on the façade of the Italian pavilion of a complete list of the artists who had taken part in the Biennale since its foundation in 1895...

uno sfondo di leggeri sciabordii e di vaporetti che vanno e vengono, dichiara innanzi tutto, a margine di una visita alla mostra *Punti cardinali dell'arte*, a cui era dedicato quell'anno il padiglione italiano:

> Siamo in un posto estremamente bello e così pacifico, così calmo, ma vicinissimo a qui, come sappiamo, proprio sull'altra sponda, è in atto una terribile guerra. E la Biennale è sempre stata un posto dove ci si è nascosti dal mondo, questo suo aspetto di mondo protetto, mondo meraviglioso, mondo dei ricchi, mondo dei benestanti, fuori da tutto, fuori dal mondo, in qualsiasi posto purché fuori dal mondo, è veramente un luogo dove ci si nasconde dalla realtà. Non siamo da nessuna parte. Venezia non esiste...

Poi, dopo immagini e commenti dedicati ad altri artisti (Joseph Beuys, Robert Morris, Daniel Buren...), la telecamera ci porta in una piccola sala dove sono appese foto in bianco e nero incorniciate a giorno che riproducono le opere presentate alla Biennale del 1938. Si ritrova allora C.B. al bordo della laguna:

> Ho mescolato delle foto di tutte le opere esposte [alla Biennale del 1938], in genere neoclassiche – a parte Arno Brecker e i futuristi italiani, la maggior parte di quella gente è dimenticata – a delle immagini di cronaca che ho trovato nella rivista «L'Illustration». Si crea dunque una specie di contrasto, senza bisogno di commenti, fra quelle belle donne nude, quei paesaggi graziosi, quei bambini ridenti, e la realtà della vita. Qui, dunque, ho lavorato sulla Biennale del 1938, inaugurata da gerarchi nazisti e fascisti, dove non c'erano che graziosi quadri di pittori che oggi sono in maggioranza completamente ignorati... Le biennali stanno veramente scomparendo. Probabilmente, l'arte non è questo, ma la Biennale, invece, lo è.

Voce fuori campo (sulle immagini della saletta che l'inquadratura percorre ora in piano ravvicinato):

> Christian Boltanski ha scelto a Venezia uno stanzino, quasi uno sgabuzzino, per installarci il suo lavoro al fine, come dice lui stesso, di "nascondere il suo cadavere nell'armadio"...

Taglio, e ritorno a C.B.:

> Io, sempre di più... Io sono qui, ma mi dico sempre: "perché sono qui?" Che vuol dire stare qui? Vuol dire forse che vado a Venezia perché sono un pittore professionista, come si dice, per impiegare questa parola ignobile? Allora, se si è un giovane pittore, si va a Venezia. Ma che cos'è veramente? Che significa? Che interesse c'è? Che... Credo che tutto questo sia finito, finito davvero... Non so cosa bisognerebbe fare, ma tutto questo in ogni caso è finito. Non andremo più a Venezia[12].

Dopo queste parole, il documentario continua con sequenze dedicate alle opere di Sigmar Polke, Jannis Kounellis...

A questa cassetta fa seguito una semplice fotocopia, la pagina 9 delle bozze di un libro, con correzioni tipografiche manoscritte. L'originale doveva far parte di un insieme più consistente, come sembra provare il fatto che l'angolo superiore sinistro della pagina è stato perforato da una grossa graffetta. Sulla fotocopia si può leggere, oltre al titolo

LA VIE IMPOSSIBLE
DE CHRISTIAN BOLTANSKI

l'inizio di un testo che comincia con il seguente paragrafo introduttivo:

> Nato a Parigi nel 1944, artista di un XX secolo che si avvia alla fine, Christian Boltanski propone i suoi enigmi esistenziali a un mondo postmoderno. Prestigiatore pieno di malizia, leggero e tragico – e talvolta tutt'e due insieme –, produce un'opera che non si può trascurare, a partire da elementi inconsistenti come ritagli di giornale, scatole di latta arrugginite, vecchie foto, vestiti usati, ombre vacillanti. I lavori realizzati in questo modo, malgrado il materiale

Leçons de Ténèbres
Tecnica mista/Mixed media
Installazione/Installation Chapelle
de la Salpétrière, 1986

[12] Christian Boltanski, colloquio con Daniel Soutif, Serata tematica *Biennale di Venezia*, proposta da Sarah Schulmann e Guy Saguez, con la collaborazione di Doris von Drathen e Daniel Soutif, Phares et Balises/Arte, 1993. Si sono spesso notate le contraddizioni di C.B.; è dunque inutile sottolineare che, malgrado tutte le sue dichiarazioni del 1993, l'artista era di nuovo presente alla Biennale del 1995 con un'opera come minimo spettacolare, poiché consisteva nell'iscrizione sulla facciata del padiglione italiano della lista completa degli artisti che avevano partecipato alla Biennale da quando era stata fondata, nel 1895...

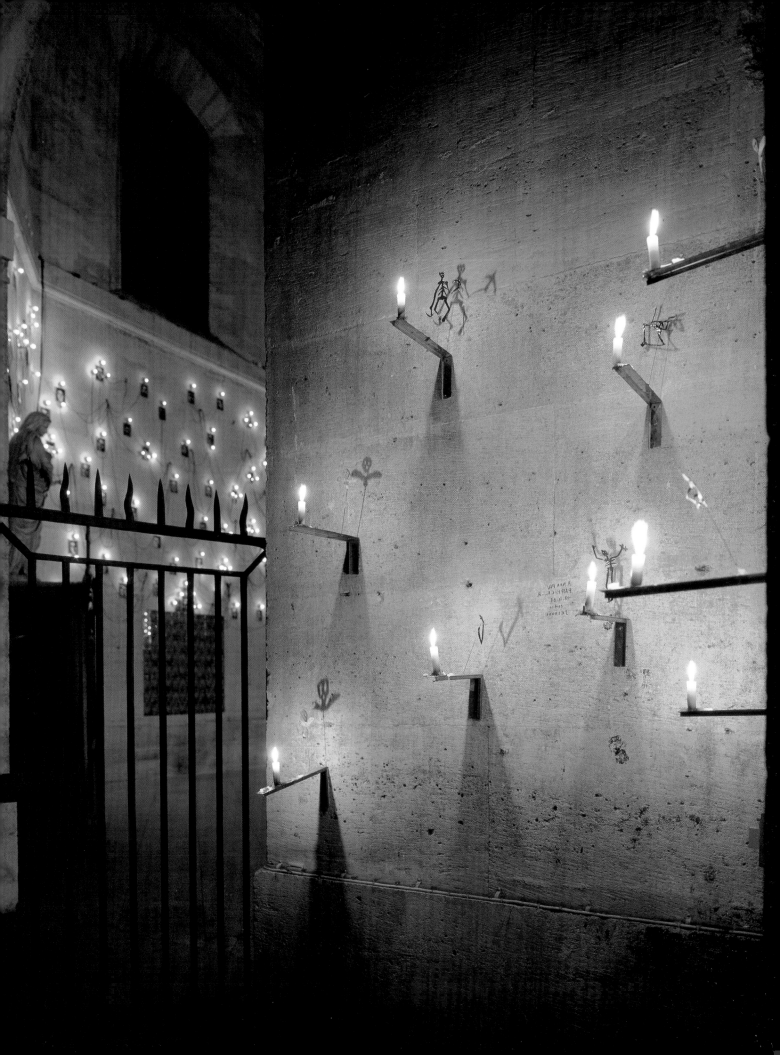

Reliquaire, 1989
Tecnica mista/Mixed media

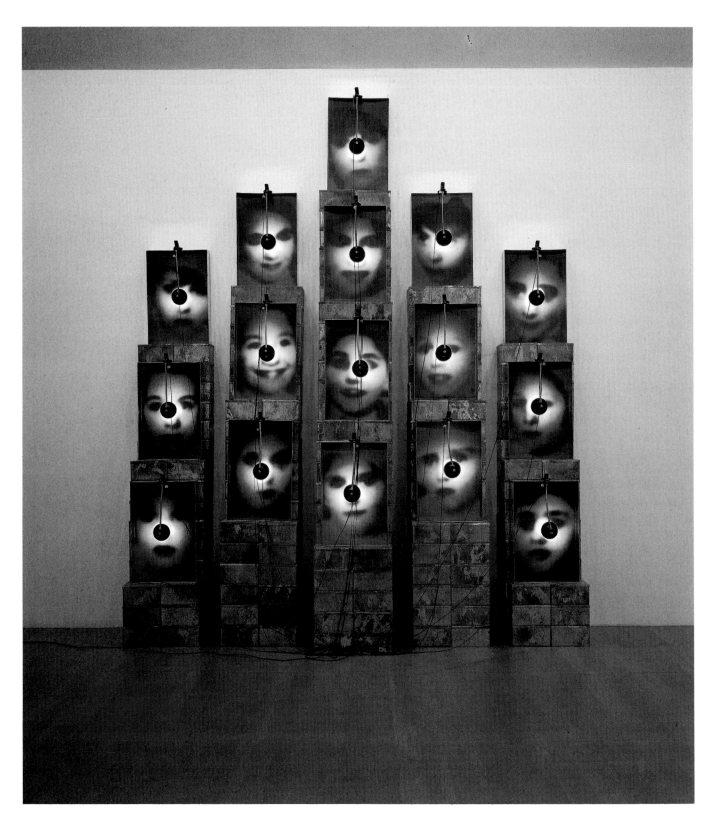

Born in Paris in 1944, an artist of the late 20th century, Christian Boltanski offers his existential enigmas to a post-modern, illusionist world full of malice, alternately light and tragic, when it is not both at the same time. He has produced unfathomable works out of such insubstantial elements as newspaper cuttings, rusty white boxes, old photos, second-hand clothes, flickering shadows. The works produced in this way, due to their modest materials, are both extremely complex and completely accessible; sometimes disconcerting, they are not always easily perceived as "works of art".[13]

Some fairly undemanding bibliographical research rapidly led to the identification of the work from which this page was taken: *Christian Boltanski*, by the American critic Lynn Gumpert, an important monograph devoted to C.B. and published in Paris in October 1992.

It is, moreover, in this monograph that we find the best comment on the fragment of the rather curious photo album that comes next in this inventory. Lacking a cover, this rather elegant album (the black pages on which the photos are printed are separated by embossed crystal sheets) presents first of all the picture of a group (in which we can make out several German soldiers) that seems to have gathered for a family occasion such as a marriage, an anniversary, or perhaps a baptism, followed by small images with indented sides depicting a young, smiling woman, pen in hand, sitting at her desk, a couple with their child, and a trio of rowers setting off for a boat trip on a pond, a woman playing an accordion in the country, etc... The only recurrent feature in this group of small pictures of peaceful scenes is the presence of German soldiers in uniform. Despite the rather enigmatic character of this album (which does not seem to have belonged to a particular family), it has been possible to identify thanks to the book by Lynn Gumpert, who quite clearly mentions it in a passage so explicit that it leaves us in no doubt:

> While he was in Berlin, Boltanski went to a flea market where he got hold of several photo albums that had belonged to German families, depicting the life of ordinary people during an exceptional period in history. In the ritual snapshots of anniversaries or family celebrations, it was possible to see smiling Nazi officers, their children in their arms, seemingly happy to have been relieved of their duties for a brief moment. As early as 1987, during the trial of the Nazi Klaus Barbie for crimes against humanity, Boltanski had observed that "Barbie has the face of a Nobel prize winner. It would be easier if a horrible individual had a horrible face." These albums gave Boltanski the inspiration for several works. In one of them, *Conversation Piece*, he used the originals of the photos, while another, entitled *Sans-Souci*, consisted of a book that reproduced some of the negatives. Through these works, Boltanski was not trying to attribute responsibility, but to underline the capacity to do evil that lies dormant in each of us.[14]

Thanks to the information provided by Lynn Gumpert, it was naturally very easy to complete, with a suitable degree of precision, the identification of the publication containing the pages without their cover described above. They are, in fact, the pages of the album entitled *Sans-Souci* published on the occasion of an intervention by C.B. in the context of the institution called *Portikus* in Frankfurt-am-Main, the publisher being no other than the celebrated *Verlag der Buchhandlung Walther König* of Cologne.

Much more difficult to identify, on the other hand, is the subject represented by a black and white photo depicting a sort of forest, seen from above, of columns apparently built by piling up metal boxes that each seem to bear a small label. On the back of the photos there is nothing but the following handwritten note:

→*P.C.*

Since these initials probably do not correspond to those of the Communist Party, I looked for possible matches among C.B.'s regular visitors and commentators. The search soon led me to the journalist Pascaline Cuvelier who, in March 1991, actually published this photo accompanied by a short article describing and commenting on the exhibition at the Galerie Ghislaine Hussenot where it had been taken. P.C. wrote, in particular:

[13] Lynn Gumpert, *Christian Boltanski*, Paris, Flammarion, 1992, p. 9.
[14] *Ibid.* p. 146.

più che modesto, sono allo stesso tempo estremamente complessi e totalmente accessibili. Qualche volta sconcertano, e non sempre sono recepiti facilmente come "opere d'arte".[13]

Una ricerca bibliografica abbastanza facile ha rapidamente permesso d'identificare l'opera dove figurava questa pagina: si tratta di un'importante monografia consacrata a C.B. dal titolo *Christian Boltanski*, autrice la critica americana Lynn Gumpert, pubblicata a Parigi nell'ottobre 1992.

È proprio in questa monografia che si trova peraltro il miglior commento al frammento di un curioso album fotografico che costituisce l'articolo seguente del presente inventario. Senza copertina, quest'album alquanto lussuoso (le pagine nere su cui sono stampate le foto sono in effetti separate da fogli di carta pergamena goffrata) mostra all'inizio l'immagine di un gruppo (in cui si distinguono diversi militari tedeschi), verosimilmente riunito per festeggiare un avvenimento familiare quale un matrimonio, anniversario o forse battesimo, poi piccole immagini dai bordi frastagliati che raffigurano qui una giovane donna sorridente, penna alla mano davanti alla sua scrivania, là una coppia con bambini, altrove un terzetto di canottieri in partenza per una remata su un laghetto, altrove ancora una donna alle prese con una fisarmonica in un paesaggio campestre, ecc. Il solo elemento comune in questo insieme di immagini così tranquille è la presenza di militari tedeschi in uniforme. Malgrado il carattere un po' enigmatico di questo album (che non sembra essere appartenuto a una famiglia specifica), si è dunque potuto identificarlo grazie al libro di Lynn Gumpert che vi fa chiaramente riferimento in un passaggio abbastanza esplicito, tale da non lasciare più dubbi:

> Quando era a Berlino, Boltanski si procurò al mercato delle pulci diversi album fotografici di famiglie tedesche, che testimoniavano la vita quotidiana di gente comune in un'epoca storica eccezionale. Sulle foto di rito di compleanni o celebrazioni familiari si potevano vedere ufficiali nazisti sorridenti, con i bambini in braccio, tutti contenti, a quanto sembra, di essere per un momento sollevati dalle loro funzioni. Già nel 1987, durante il processo del nazista Klaus Barbie per crimini contro l'umanità, Boltanski aveva osservato che "Barbie ha il viso di un premio Nobel. Sarebbe più facile se quest'orribile individuo avesse un viso orribile". Gli album fotografici avevano ispirato a Boltanski diverse opere: in una, *Conversation Piece*, utilizzò gli originali delle foto, mentre un'altra, intitolata *Sans-souci*, consisteva in un libro che riproduceva alcuni fotogrammi. Con queste opere Boltanski non cercava di attribuire responsabilità, ma di sottolineare invece la capacità di fare del male che sonnecchia al fondo di ciascuno di noi.[14]

Grazie alle informazioni così fornite dalla Gumpert, è stato naturalmente facilissimo completare con tutto il rigore desiderato l'identificazione della pubblicazione di provenienza delle pagine senza copertina descritte sopra. Si tratta effettivamente di un album intitolato *Sanssouci*, pubblicato con la sua firma all'occasione di un intervento di C.B. nel quadro dell'istituzione chiamata *Portikus* a Francoforte sul Meno dal celebre editore *Verlag der Buchhandlung Walther König* di Colonia.

È stato, al contrario, molto più difficile da identificare il soggetto raffigurato da una foto in bianco e nero che rappresentava, ripresa dall'alto, una specie di foresta di colonne apparentemente costruita sovrapponendo scatole di metallo che portavano tutte un'etichetta, perché il dorso della foto non mostrava che questa dicitura manoscritta:

→ *P.C.*

Molto probabilmente, queste iniziali non si riferivano alla sigla del partito comunista, perciò ho cercato di capire a chi si potessero riferire fra i parenti o i commentatori abituali di C.B. Questa ricerca mi ha rapidamente condotto alla giornalista Pascaline Cuvelier, che in effetti nel marzo 1991 aveva pubblicato questa foto accompagnandola con un piccolo articolo che descriveva e commentava la mostra della Galleria Ghislaine Hussenot, dove la foto era stata scattata. P.C. scriveva:

> Non è necessario essere un intenditore d'arte per vedere questa mostra: basta amare le sen-

[13] Lynn Gumpert, *Christian Boltanski*, Parigi, Flammarion, 1992, p. 9.
[14] *Id.*, p. 146.

Théâtre d'Ombres, 1986
Tecnica mista/Mixed media
Dimensioni variabili/Variable dimensions
Installazione/Installation

Pagine / Pages 76-77
Les Ombres Blanches
Tecnica mista/Mixed media
Dimensioni variabili/Variable dimensions
Installazione/Installation Villa Medici,
Roma/Rome, 1995
Foto/Photo Claudio Abate, Roma

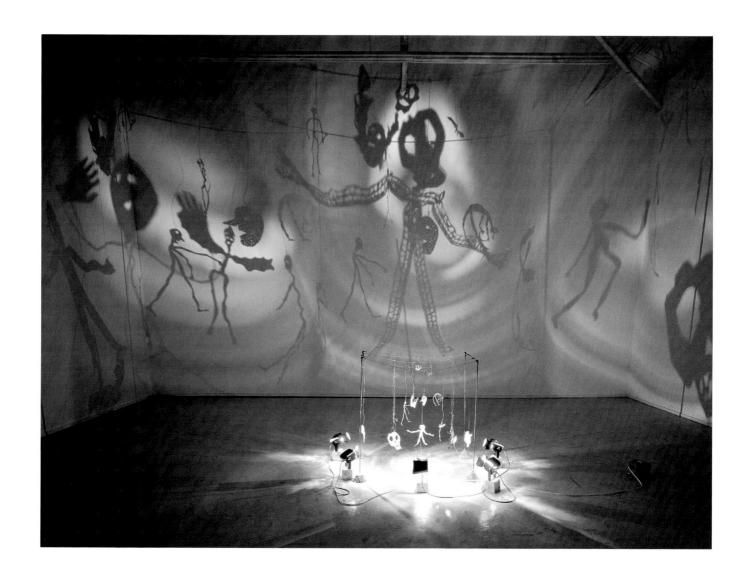

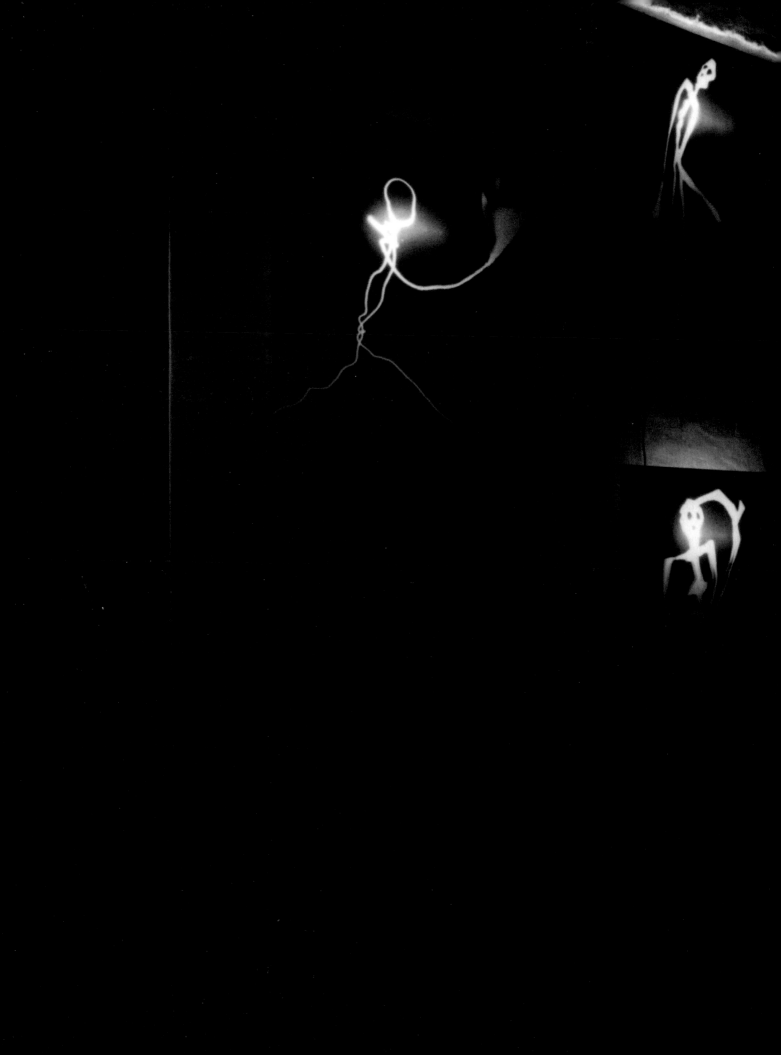

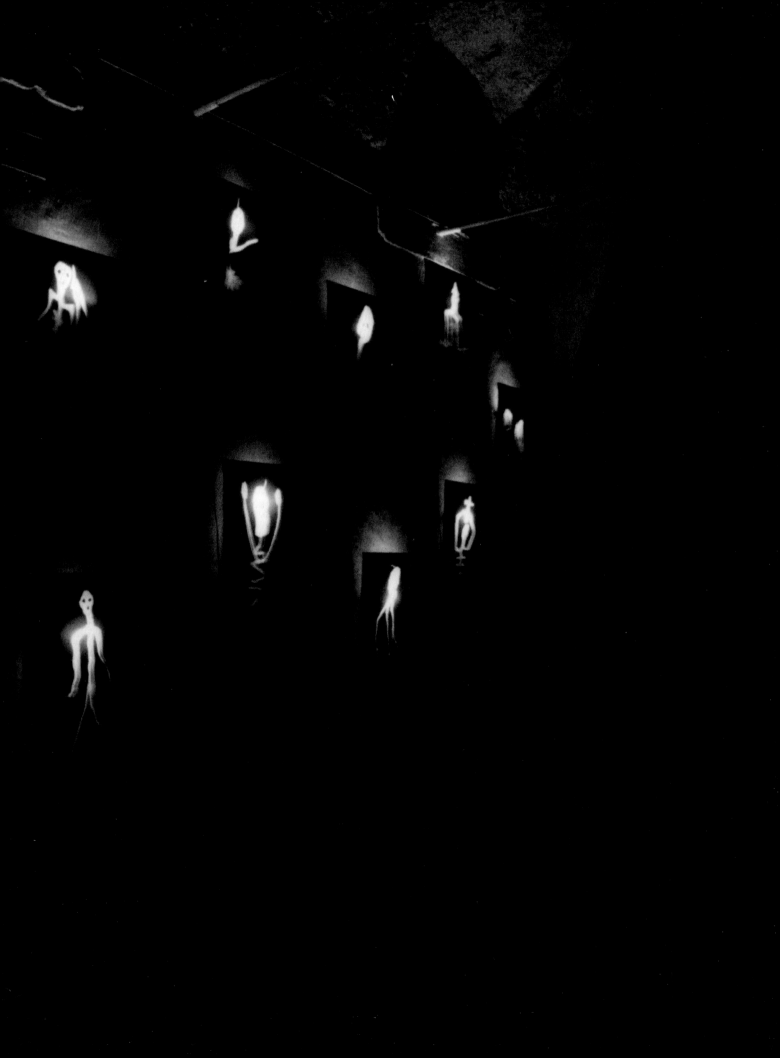

Archives, 1988
Tecnica mista/Mixed media
315 x 610 cm
Installazione/Installation
Courtesy Galerie Ghislaine Hussenot, Paris

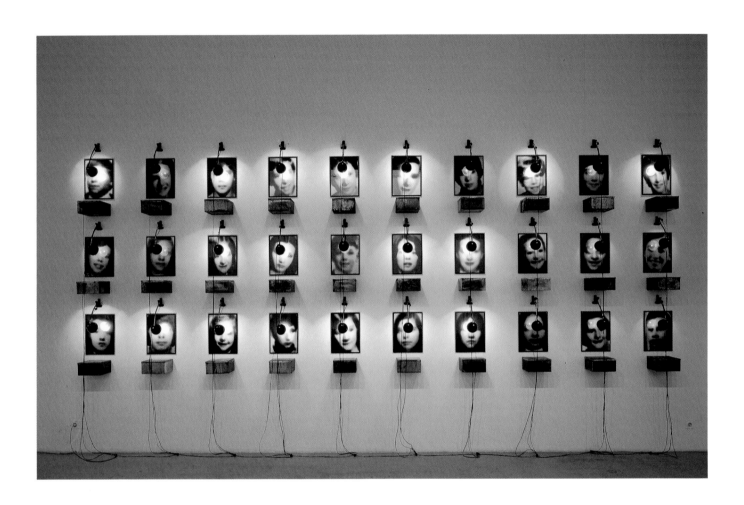

Impossibile Il lavoro artistico è sempre all'interno dell'impossibile. È tentare di impedire la morte pur sapendo che è una lotta già persa in partenza.

Quando facevo le palle di terra, cercavo di raggiungere la perfezione, ed era impossibile. Anche facendo 6000 palle di terra non ve n'è una sola perfettamente tonda, è una cosa in tutti i modi destinata al fallimento e il lavoro che io faccio ha questa volontà di includere l'idea dell'insuccesso. Ma ciò si trova in molti artisti, in Giacometti, per esempio, che, quando cercava di fare il ritratto di qualcuno, sbagliava ogni volta e ricominciava: era anche questo un modo di impedire la scomparsa.

Nel mio primo testo, nel 1969, affermo che la morte è una cosa vergognosa e bisogna che ognuno di noi si metta da subito a conservare tutto, a stipare tutto, a etichettare tutto per poter infine non morire mai, ben certo consapevole di quanto tutto ciò fosse ridicolo.

La perfezione è impossibile. Molto spesso nel lavoro artistico vi è il desiderio di raggiungere una sorta di assoluto, di fermare il tempo o di rappresentare la vita con il fallimento, come nel *Ritratto Ovale* di Edgar Allan Poe, non si può fermare la vita. Anche se faccio un inventario di tutti gli oggetti di qualcuno, la persona non c'è più.

Impossibile
"L'intollerabile non è più un'enorme ingiustizia, ma lo stato permanente di una banalità quotidiana. (...) Il veggente vede meglio d'ogni altro che non può reagire, cioè pensare. Qual è allora la via sottile d'uscita? Non credere a un altro mondo ma al legame tra l'uomo e il mondo, all'amore o alla vita, crederci come all'impossibile, all'impensabile, che però non può essere se non pensato: 'del possibile, altrimenti soffoco'. L'impotenza a pensare (...) appartiene al pensiero (...Dobbiamo servirci di questa impotenza per credere alla vita, e trovare l'identità del pensiero e della vita.)."
(G. Deleuze, L'image-temps)

v. Widerstand/Resistenza

Impossible

Artistic work is always within the impossible. It is to try to prevent death knowing that the battle is already lost.

When I made balls of earth, I was trying to attain perfection, and it was impossible. Even making 6,000 balls of earth, not one of them is perfectly round, it is doomed to failure and the work I do has this desire to include the idea of failure. We find this in many artists, in Giacometti for example, where this idea is present in the work of art when Giacometti tries to do someone's portrait, each time failing and starting again, which was also a way of preventing disappearance.

In my first writings in 1969, I said that death is a disgraceful thing, that each of us should immediately start to keep everything, to conserve everything, to label everything in order never to die, knowing very well that this is laughable.

Perfection is impossible. In artistic work there is very often the desire to attain a sort of absolute, to stop time or to represent life with failure, like in Edgar Allan Poe's *Oval Portrait*, we cannot seize life. Even if I make an inventory of all the objects belonging to someone, the person is not there.

Impossibile
"The intollerable is no longer a huge act of injustice, but a permanent condition of daily banality. (...) The seer sees better than anyone that reaction – that is, thought – is impossible. What, then, may be the tentative way out? Not to believe in another world, but in the links between humanity and this world, in love and life; to believe in this as something impossible, unthinkable, but which, however, can only exist if thought: 'Give me of the possible otherwise I suffocate'. The inability to think belongs to thought (...we must use this impotence to believe in life, to refind the identity of thought and life.)."
(G. Deluze, L'image-temps)

C.f. Widerstand/ Resistence

Io Il ruolo e lo scopo dell'artista è di scomparire. L'IO non esiste più. Non è che un'immagine collettiva, il riflesso del desiderio degli altri. Colui che ha fatto quest'immagine in cui gli altri si riconoscono non esiste più. L'artista è come qualcuno che in un testo sottolinei una parola e indichi così una realtà che ciascuno ha in sé. Questa realtà è universale o culturale? Vi sono delle forme universali che sono al di fuori della cultura. Esistono argomenti collettivi come la morte, la ricerca di Dio o la nascita, ma a causa di certi particolari alcune cose non sono riconoscibili da altre culture.

Io
n.b.
La doppia debraiata
L'Io e il Tu sono pronomi legati da una relazione di Soggettività reversibile; insieme, come pronomi personali, s'oppongono all'Egli, al Si e a ogni altra forma "impersonale". Questi moti interpronominali sono detti shifters, oppure embrayeurs.
In CB c'è una doppia debraiata, prima impersonale, poi soggettiva. Nella prima abbandona la soggettività per fare il quadro. Ma avverte che nell'opera più impersonale, c'è sempre una traccia della soggettività, per quanto schivata, sfalsata, scherzata. (per es. la traccia che lascia chi cancella le proprie tracce).
È la volta allora di una seconda debraiata, che affida al Tu l'onore e l'onere dell'impossibile risposta, e non raggiungibile perfezione.

v. X
v. Réserves (Riserve/riserbo)
v. Disparition (Sparizione)

I The role and the aim of an artist is to disappear. The I no longer exists. It is only a collective image, only the reflection of the desire of other people. He who has made this image where other people recognize themselves no longer exists. The artist is like someone who underlines a word in a piece of writing and indicates in this way a reality that everyone has within them. Is this reality universal or cultural? There are universal forms that are outside culture. There are collective subjects like death, the search for God or birth, but in certain details things cannot be recognized by other cultures.

I
N.B.
The Double De-coupling
"I" and "you" are pronouns linked by reversible subjectivity: together, as personal pronouns, they are in opposition to Me, One, and any other "impersonal" form. These inter-pronoun modifiers are called "shifters", or embrayeurs, couplers.
CB uses a double de-coupling which is first impersonal, then subjective. In the first, he abandons subjectivity to create his picture. He is aware, however, that in the most impersonal work of art some trace of subjectivity remains: ludic, unlooked for, and undesired (like the track left by those trying to cover their tracks).
The second decoupling then comes into play, according You all the honour and the burden of the impossible response, and not perfection in its grasp.

C.f. X
C.f. Réserves (Stores)
C.f. Disparition (Disappearance)

Kantor è uno degli artisti che mi ha influenzato maggiormente. L'ho conosciuto un poco. In confronto con altri uomini di teatro importanti, aveva una grande povertà di mezzi, una sorta di teatro ambulante. Tutto il suo lavoro è basato sulla memoria – che è anche la mia – dell'Europa centrale ed è legato alla guerra. È anche la mia storia, la mia mitologia, che mescola tragicità e derisione, sofferenza, musica popolare, *clownerie* e orrore, in un universo espressionista.

Kantor
v. Saynètes/Sketches
v. Tableau (Quadro)

Kantor

Kantor is one of the artists who has influenced me most. I knew him a little. Compared to other important men of the theatre, he had a great poverty of means, a sort of fairground theatre. All his work is based on memory, which is also my memory, that of Central Europe, related to the war. This is also my history, my mythology, combining tragedy and mockery, suffering, popular music, clownery and horror, in an expressionist universe.

Kantor
c.f. Saynètes (Sketches)
c.f. Tableau (Painting)

sazioni forti, vitali e mortali. Fin dalla soglia, il visitatore scorge un assembramento di totem, non scolpiti in un solo blocco, ma eretti in sovrapposizioni instabili di scatole per biscotti. Ad altezza d'occhio, si incontra lo sguardo di uomini e donne, giovani o vecchi, con collane di perle o rughe di espressione. Su ogni scatola è incollata una piccola foto incorniciata di nero: è l'effigie di un lutto, pubblicata nella rubrica necrologica di un giornale svizzero. Sono numerosi: 2500. Boltanski chiama questo strano cimitero del ricordo la "Riserva degli svizzeri morti". Perché proprio svizzeri? A causa della neutralità, dell'anonimato. Per approfondire l'idea della morte ordinaria. Forse per demarcarsi da altre installazioni che simulavano i campi di sterminio e il giudaismo. Ci si fa strada con difficoltà fra le 150 colonne, si diventa un Pollicino braccato in una foresta mortale dal gusto di metallo arrugginito. Si ha l'impressione di trasgredire, se non di profanare. Il ritorno è labirintico. Poi si sale una scala e si scoprono i grattacieli di una città fantasma. Se per caso la parola "ambiente" era diventata obsoleta, qui riprende servizio con grande violenza e provoca un bell'effetto di prostrazione estetica...[15]

A parte il fatto che descrive in modo molto suggestivo quest'ambiente che doveva essere perlomeno impressionante, P.C. ha perfettamente ragione di affermare che la sua intenzione era certamente di approfondire "l'idea della morte ordinaria". È meglio invece attenuare l'affermazione seguente: non si conoscono installazioni di C.B. che sembrino aver simulato "i campi di sterminio e il giudaismo".

All'anno precedente – dunque al 1990 – risale una videocassetta sulla quale è stata mediocremente registrata la copia di film che il regista Alain Fleischer dedicò quell'anno all'artista. Il primo piano del film esplora quelli che sembrano essere i depositi di una cineteca, mentre una voce monocorde e strascicata (forse quella dell'attore Laszlo Szabo, che recita spesso con Godard, ma il suo nome non figura nei titoli di testa) pronuncia un testo di cui non si sa se si riferisce alla realtà o alla fantasia:

Ho conosciuto Christian B. più di vent'anni fa. Per questo mi hanno domandato di radunare qualche immagine che lo riguarda, immagini di film in cui appare, già vecchi o più recenti, immagini di qualcuna delle sue opere esposte qua o là, immagine dei libri che ha letto, e anche immagini che fanno soltanto pensare a lui. Qualche volta ho l'impressione di ritrovarlo nelle immagini dove non appare, mentre mi sembra estraneo in altre in cui è presente. Ma ciò combacia con quello che sono stati i nostri incontri. Le immagini più banali, più grigie, quelle di un film da dilettante, con l'audio aggiunto in seguito, e una voce d'oltretomba, sono quelle che assomigliano a ciò che amava, solo tracce, vere o false, come chiunque ne può lasciare. Da molto tempo ho perso di vista Christian B.[16]

Due diapositive e una fotografia in bianco e nero seguono (o precedono di poco) questo video, perché sono riunite in una busta con la seguente menzione (manoscritta con un evidenziatore nero):

BERLIN, SEPT. '90

A prima vista queste tre immagini sono fra le più misteriose della nostra raccolta: delle due diapositive, la prima mostra una fila di grandi vetrine orizzontali installate in un giardino autunnale senza che si possa distinguere cosa contengano, la seconda, un mucchietto di carte che includono il ritratto con dedica di un ragazzino, un'etichetta illustrata e diversi buoni o ricevute. La foto in bianco e nero non è da parte sua più esplicita e, soprattutto, pare non aver rapporto con le altre due immagini: si vede un lembo di muro cieco che occupa tutta la metà sinistra, in mezzo al quale è appesa una targa con l'iscrizione

| 1938-1945 |
| **M. Müller** |
| Pensionärin |

e, a destra, il cortile di un edificio ovviamente tanto anonimo quanto popolare. Eppure, la data segnata sulla busta ci ha fatto individuare nell'opera di Gumpert un altro brano che permetterà probabilmente di interpretare correttamente il senso di queste immagini. Si tratta

[15] Pascaline Cuvelier, "Le funerarium suisse de Christian Boltanski", «Libération», 16 e 17 marzo 1991, p. 40.
[16] Alain Fleischer, *A la recherche de Christian B.*, HPS films/Centre Pompidou/La Sept, 1990, 42'.

Ange d'Alliance
Tecnica mista/Mixed media
Dimensioni variabili/Variable dimensions
Installazione/Installation Villa Medici
Roma/Rome, 1995
Foto/Photo Claudio Abate, Roma

Théâtre d'Ombre, 1985
Tecnica mista/Mixed media
Dimensioni variabili/Variable dimensions
Installazione/Installation

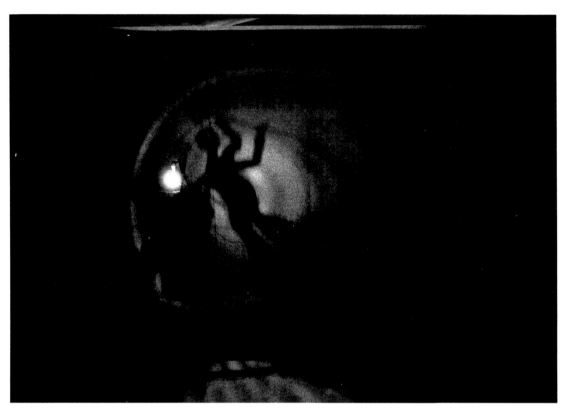

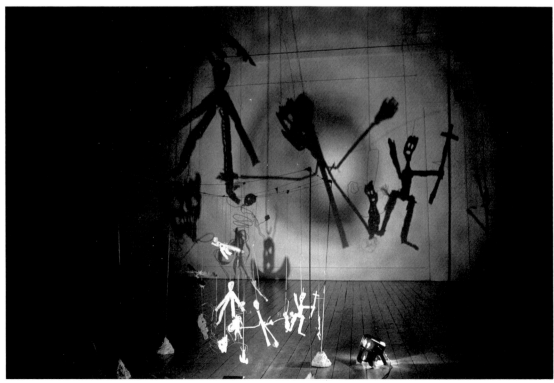

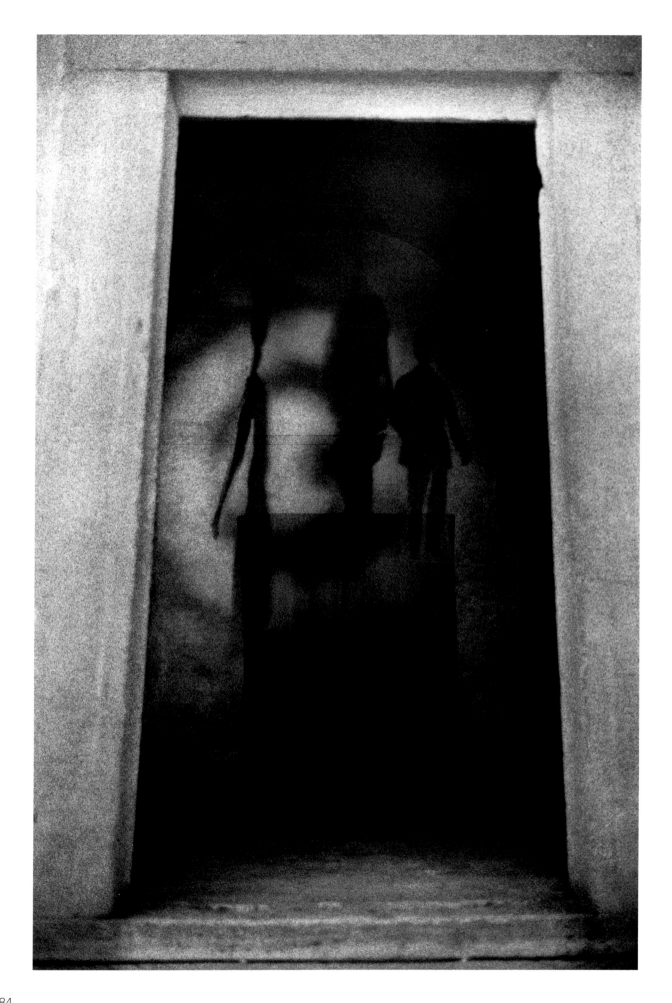

There is no need to be an art lover to see this exhibition. It is enough to be a lover of strong sensations. Vital and mortal. Right from the doorway, the visitor notices a group of totems. Not sculpted, but built up by means of unstable piles of biscuit tins. At eye level, we meet the gaze of men and women, young and old. With pearl necklaces or wrinkles. A small photo is glued to each tin, framed in black. They are effigies of bereavement, taken from the death column of a Swiss newspaper. There are many of them: 2,500. Boltanski calls this strange cemetery of memory the "Reserve des Suisses morts". Why Swiss? Because of the neutrality, the anonymity. To examine the idea of ordinary death. Perhaps to distance himself from other installations that simulate death camps and Jewishness. Advancing with difficulty through the 150 columns, we become a Tom Thumb hunted in a mortal forest tasting of rusty metal. We seem to be transgressing, if not profaning. The way back is a maze. Then we climb some steps and we discover the skyscrapers of a ghost-town. If the word environment had been eroded, here it comes back into service with great violence and with a fine aesthetic depression.[15]

As well as describing in a powerful manner this environment, which must at least have been striking, P.C. is right to state that the aim was certainly to examine "the idea of ordinary death". Her next remark, however, must be qualified. None of C.B.'s installations, as far as we know, has ever simulated "death camps or Jewishness".

The previous year, 1990, is the date of a video-tape with a mediocre recording of a film about the artist by the director Alan Fleischer, made during the same year. The first shot of the film explores stocks that seem to be those of a film library while a monotonous, drawling voice (perhaps that of the Godardian actor Laszlo Szabo, although there is no mention of his name in the credits) reads out a text (whether it is a product of reality or of fantasy is unclear):

I met Christian B. more than twenty-five years ago. For this reason I have been asked to gather together a few images concerning him, images of films in which he has appeared, recent or otherwise, images of some of his works exhibited here and there, images of books he has kept company with, and also images that simply remind us of him. Sometimes it is in images in which he is not present that I have the impression of finding him, while he is foreign to me in certain others in which he is present. But this is in keeping with our meetings. The greyest and most banal images, those of an amateur film with sound added on and a lugubrious voice, are those which resemble what he loved, true or false traces that anyone can leave. I lost touch with Christian B. a long time ago.[16]

Two slides and a 13 x 19 cm black and white photo come after (or slightly before) this video-tape: they have, in fact, been put together in an envelope bearing the following words (handwritten in black felt-tip pen):

BERLIN, SEPT. '90

At first sight, these three images are among the most mysterious in our corpus, since the slides show a row of large, horizontal show-cases whose contents can not be made out, and a small group of papers containing, in particular, the signed photo of a young boy, an illustrated label and several coupons or receipts. The black and white photo is hardly more explicit and, above all, seems to have no relation to the slides: covering the whole of the left-hand side is part of a blind wall with a plaque in the middle bearing the inscription

1938-1945
M. Müller
Pensionärin

and, on the right, the courtyard of a building that is evidently both anonymous and working-class. The date on the envelope, however, enabled me to find another passage in Gumpert's book which probably allows the correct interpretation of the meaning of these images. They are, in fact, parts of a work by the artist entitled *La Maison manquante*, produced on the occasion of *Die Endlichkeit der Freiheit*, an exhibition organized in Berlin fol-

Les Ombres
Tecnica mista/Mixed media
Dimensioni variabili/Variable dimensions
Installazione/Installation Villa Medici,
Roma/Rome, 1995
Foto/Photo Claudio Abate, Roma

[15] Pascaline Cuvelier, "Le funerarium suisse de Christian Boltanski", *Libération*, 16 and 17 March 1991, p. 40.
[16] Alain Fleischer, *A la recherche de Christian B.*, HPS films/Center Pompidou/La Sept, 1990. 42'.

in effetti, senza alcun dubbio, di elementi appartenenti a un'opera dell'artista intitolata *La casa mancante*, realizzata in occasione di *Die Endlichkeit der Freiheit*, una mostra organizzata a Berlino in seguito all'abbattimento del muro che separava le parti est ed ovest della città, e della riunificazione delle due Germanie che ne è conseguita. Per questa mostra, inaugurata nel settembre 1990, a cui parteciparono anche altri artisti, come Hans Haacke, Giovanni Anselmo e Ilya Kabakov, secondo Gumpert, C.B. trovò

> un complesso immobiliare situato nella parte est della città, la cui sezione mediana era stata distrutta durante la seconda guerra mondiale e mai ricostruita... Seguendo le sue istruzioni, [gli studenti di una scuola d'arte tedesca] identificarono molti dei vecchi occupanti dell'edificio distrutto. Ogni occupante fu rappresentato da una targa che ne riportava il nome, il mestiere, e anche la data di morte; le targhe furono poi fissate sui due muri divisori delle case vicine intatte, all'incirca là dove si erano trovati i loro vecchi appartamenti.
> Nel corso delle loro ricerche, gli studenti raccolsero molto più di semplici nomi. Gli archivi municipali e le biblioteche conservavano numerosi documenti e foto che riguardavano gli occupanti dell'edificio prima della guerra: c'erano anche all'incirca venti ebrei che furono poi uccisi dai nazisti. Tutti i documenti – originali e foto – furono esposti in vetrine ideate per l'occasione, nelle rovine di un vecchio museo situato nella parte ovest di Berlino, che era stato devastato dai bombardamenti, il Berliner Geweber Ausstellung: Boltanski ne trasse anche un libro, intitolato *La casa mancante*. Per accedere al museo a cielo aperto di Boltanski, il pubblico doveva scendere una scala di granito consumata dal tempo, ultima testimonianza materiale di quello che prima della guerra era stato un museo dell'industria. Le vetrine erano disposte in due file di cinque, in mezzo a una radura sistemata in un terreno rinselvatichito precedentemente occupato dal museo... "Quel che mi interessava in questo progetto, disse [a L.G.], era che si può prendere qualsiasi casa, a Parigi, New York o Berlino, e che a partire da questa si può ricostruire tutta una situazione storica".[17]

Si può ricostruire una vita a partire da qualche traccia, talvolta così frammentaria che si mette in dubbio la possibilità di trovarci un senso? Come non porsi questa domanda, davanti a un'immagine minuscola come quella che dobbiamo prendere in considerazione adesso? Quattro centimetri di altezza, due centimetri e mezzo, forse, di larghezza, questa figurina mostra un geranio fotografato un po' dall'alto davanti a un muro azzurro. Sul retro è scritta a matita la dicitura seguente:

Rochechouart 11 ok

Benché succinta, quest'indicazione si è rivelata sufficiente per identificare, se non il significato dell'immagine, almeno la sua destinazione. Quell'estate in effetti C.B. presentò al Museo dipartimentale di Rochechouart la metà di una mostra, la cui altra metà era consacrata ad Annette Messager. I due artisti, di cui non è indifferente precisare che facevano coppia da quindici anni, profittarono dell'occasione per pubblicare, col titolo

CONTES D'ÉTÉ

due incantevoli libretti di formato identico che furono riuniti in un'unica custodia, come per simboleggiare la loro unione. Per l'essenziale, il volumetto di C.B., i suoi compiti delle vacanze, per così dire – questa espressione appariva d'altronde su uno dei frontespizi – metteva a confronto figurine di visi di bambini e di immagini di gerani, tutte incollate sulle pagine, come si faceva spesso nei libri d'arte di una volta. Pascaline Cuvelier, che passava di là, non mancò di raccontare nei dettagli il suo viaggio, in un articolo intitolato

Boltanski & Messager

che terminava con la seguente frase:

> Boltanski-Messager formano una coppia che sembra uscita da un romanzo di Victor Hugo e intrecciano con astuzia le loro "mitologie personali". Lui fa lo scemo del villaggio. Vi racconta storie inquietanti con una voce sorda da profeta dell'ultima ora ("sai, se non lo avessi fatto

[17] Gumpert, *op. cit.*, pp.145-146. Un commento preciso e interessante a quest'opera figura in un piccolo testo anonimo stampato in un pieghevole pubblicato nel 1994 in occasione di una mostra ginevrina che riuniva Christian Boltanski e Marcel Duchamp. In questo testo figurano segnatamente le seguenti osservazioni: "*La casa mancante* di Boltanski è stata realizzata per la mostra berlinese *Die Endlichkeit der Freiheit* (settembre-ottobre 1990) che riuniva diversi artisti come Giovanni Anselmo, Hans Haacke e Ilya Kabakov, invitati a lavorare nella città, ma nel posto che preferivano, a est o a ovest del Muro. Una breccia nella fila di un gruppo di case, sulla Grosse Hamburger Strasse, attirò l'attenzione di Boltanski. Il 3 febbraio 1945, in effetti, un bombardamento aveva danneggiato l'edificio, la cui parte centrale – il civico 15B – non fu più ricostruita. L'intervento dell'artista consistette dunque nel riportare il nome degli abitanti scomparsi sulle facciate cieche degli edifici confinanti A e C. Riattivò così la memoria del luogo nell'impronta di un dramma dimenticato. Questo vuoto enigmatico nel tessuto urbano ha condotto a pazienti ricerche negli archivi cittadini e presso testimoni dell'epoca, per ritrovare le tracce di coloro che avevano vissuto in quel posto». (*Midi-Minuit*/8, Cabinet des estampes du Musée d'art et d'histoire, Ginevra, 27 gennaio-20 febbraio 1994, s.p.).

La Maison Manquante, Berlino 1990

Pagine / Pages 90-91
Les Suisses Morts, 1990
Tecnica mista/Mixed media
Dimensioni variabili/Variable dimensions
Installazione/Installation Marian Goodman
Gallery, New York, 1990

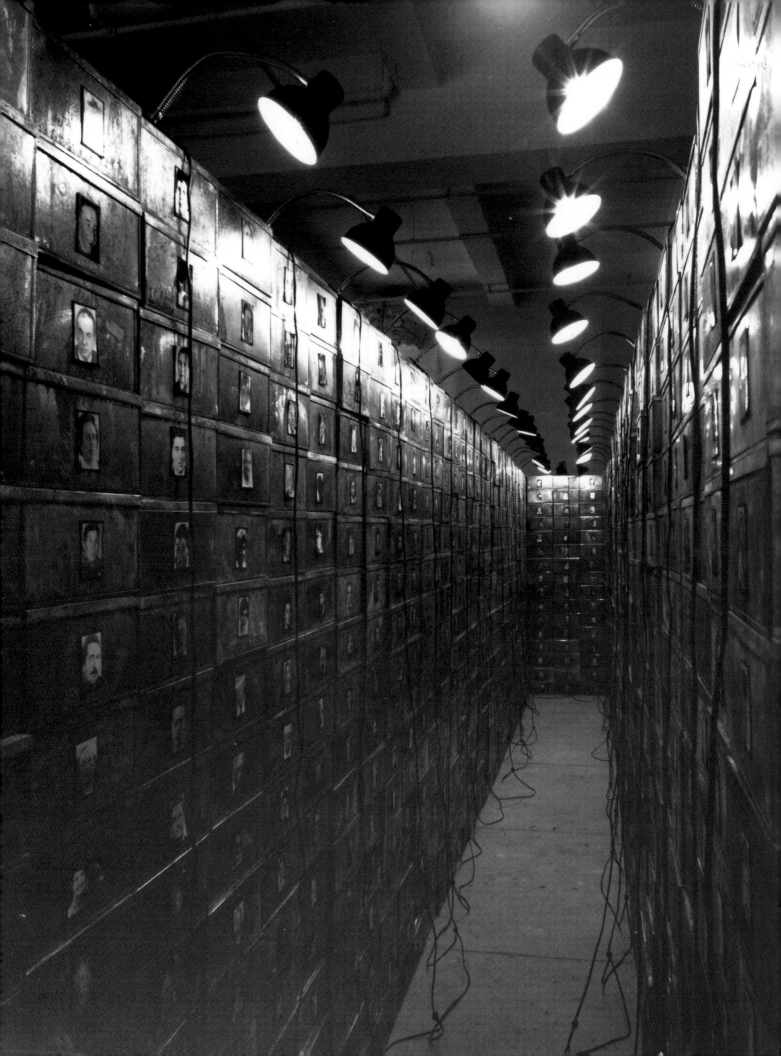

lowing the destruction of the Wall separating the two halves of the city and the subsequent reunification of the two Germanys. The exhibition opened in September 1990 and included works by other artists such as Hans Haacke, Giovanni Anselmo and Ilya Kabakov. According to Gumpert, at the time of the exhibition C.B. found

Réserve des Suisses Morts, 1990
Tecnica mista/Mixed media
20,3 x 8,2 x 1,13 m
Courtesy Marian Goodman Gallery, New York
Foito/Photo Michael Goodman

...a building complex in the eastern part of the city whose middle section, destroyed during the Second World War, had never been rebuilt... Following his instructions [some students from a German art school] identified several of the former occupants of the building. Each occupant was represented by a plaque indicating his or her name, occupation, and date of death; the plaques were then fixed to the two party walls of the adjacent houses that had survived, as near as possible to where their old apartments were situated.

During their research, the students gathered much more than just names. The municipal archives and libraries contained many documents and photos relating to the pre-war occupants of the building; among them, it was discovered, were around twenty-five Jews killed by the Nazis. All the documents, originals or photocopies, were put on display in show-cases designed for the occasion, on the site in West Berlin of an old museum, the Berliner Geweber Austellung, which was destroyed by bombs during the war. Boltanski also made a book of the project entitled *La Maison manquante*. In order to enter Boltanski's open-air museum, visitors had to climb down some granite steps worn away by the elements, the last physical testimony of what had been a museum of industry before the war. The show-cases were arranged in two rows of five in the middle of a clearing made in the overgrown land that the museum had once occupied... "What interested me about the project – he said [to L.G.] – is that you can take any house in Paris, New York or Berlin, and reconstruct a whole historical situation from it".[17]

Can you also reconstruct a life from a few traces, sometimes so fragmentary that we begin to doubt whether it is possible to give them meaning? This is a question which comes naturally when we are faced with an image as tiny as the one we must now consider. Four centimeters high, perhaps two and a half centimeters wide, this little vignette is a photo of a geranium, taken slightly from above, in front of a blue wall. On the back, written in lead pencil, are the words

Rochechouart 11 ok

Although succinct, this indication turned out to be sufficient to identify the destination, if not the meaning, of this image. That summer, in fact, C.B. presented an exhibition at the Musée départemental de Rochechouart together with Annette Messager. The two artists, who at the time had been together for fifteen years, took advantage of the occasion to publish two charming little books entitled

CONTES D'ÉTÉ

The two books, of identical size, were placed in a single case as if to symbolize their union. C.B.'s volume, his homework for the holidays (this is the expression found on one of the flyleaves), put together small pictures of children's faces and pictures of geraniums, both stuck on the pages as was frequently the case in art books of the past. Pascaline Cuvelier, who visited the exhibition, recounted her journey in great detail in an article entitled

Boltanski & Messager

which concludes with the following observations:

Boltanski and Messager form a *hugolien* couple who present their personal mythologies in an astute manner. He plays the village idiot. He tells you disturbing stories in the subdued voice of a visionary on his deathbed ("you know, if I hadn't been an artist I would have gone mad", and we believe what he says). She, on the other hand, is Landerneau's sly little minx. She tells

[17] Gumpert, *op. cit.*, pp. 145-146. An accurate and interesting comment on this work can be found in a small, anonymous text printed on a little leaflet published in 1994 on the occasion of an exhibition in Geneva of the works of Christian Boltanski and Marcel Duchamp. The text includes the following observations: "Boltanski's *La maison manquante* was produced following the Berlin exhibition *Die Endlichkeit der Freiheit* (September-October 1990), which brought together various artists such as Giovanni Anselmo, Hans Haacke and Ilya Kabakov, who were invited to work on the site of their choice, to the east or the west of the old Wall. A gap in a line of houses on the Grosse Hamburger Strasse attracted Boltanski's attention. On 3 February 1945, a bombardment damaged the building and its central part, 15B, was never rebuilt. The intervention of the artist consisted in placing the names of the former inhabitants on the blind walls of the adjacent houses A and C. He thus reactivated the memory of the place in the manner of a forgotten drama. This enigmatic void in the urban fabric led to patient research in the city archives and with witnesses from the time in order to unearth traces of those who lived in this place." (*Midi-Minuit 6*, Cabinet des estampes du Musée d'art et d'histoire, Geneva, 27 January-20 February 1994).

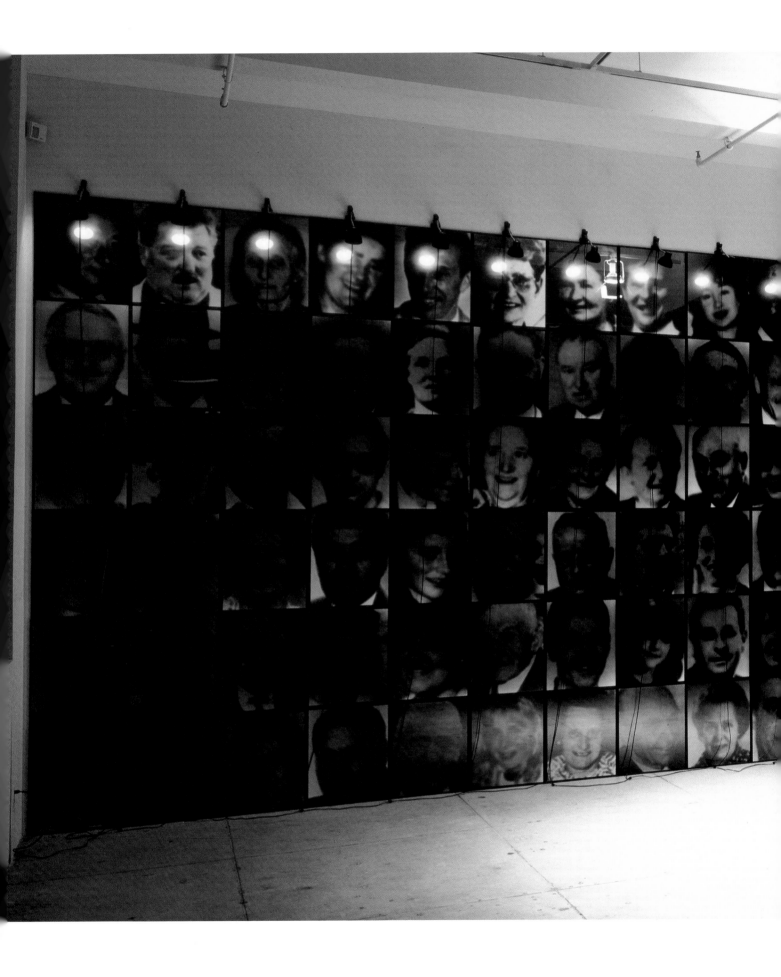

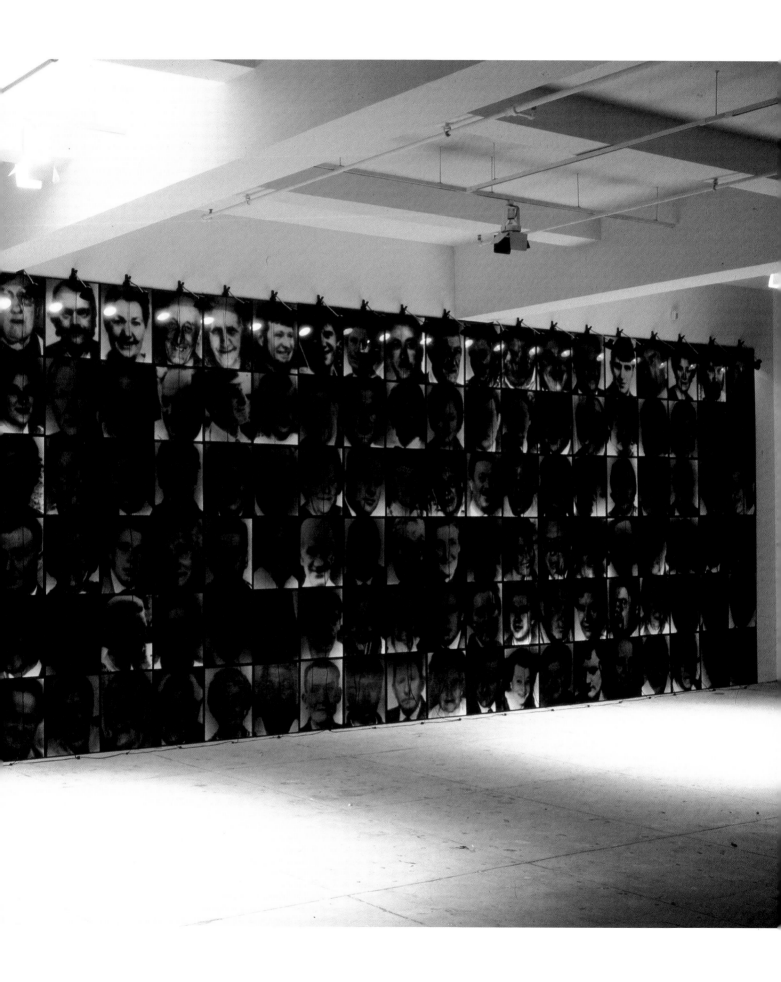

Libri Ho fatto molti libri. Il libro è un'arte del tempo, include la *suspense* della pagina successiva. È anche una bottiglia nel mare, non si sa mai chi l'avrà, chi lo leggerà, si passa di mano in mano, può finire all'altro capo del mondo… È un oggetto fuori di sé, ancor più di una mostra. Io sono piuttosto chiuso all'idea della scrittura, quindi faccio libri di immagini, di successioni di immagini o di elenchi di nomi, che è quasi la stessa cosa. I libri sono per me tanto importanti quanto la mostra e sono spesso lavori paralleli ad essa. Il libro è un luogo, come il museo e io adatto il mio intervento a questo o quello spazio. L'impaginazione, la scelta della carta, la copertina, tutto ciò fa parte del libro.

Il mio primo lavoro del 1969, che è il punto di partenza di tutto ciò che faccio oggi – *Recherche et représentation de tout ce qui reste de mon enfance* – era un libro. In esso è contenuto tutto ciò che ho fatto in seguito.

Il libro mi ha sempre accompagnato, è una costante, talvolta vi sono libri che non corrispondono ad alcuna opera. I cataloghi non riproducono che opere, il libro è un'entità in quanto tale.

Libri
"Libri piuttosto impossibili da mettere in ordine.
(…)
2.5. Come i bibliotecari borgesiani di Babele che cercano il libro che dia loro la chiave di tutti gli altri, oscilliano tra l'illusione del compimento e la vertigine dell'inafferrabile. In nome del compimento vogliamo credere che esista un solo ordine e che questo ci permetterà l'accesso immediato al sapere; in nome dell'inafferrabile, vogliamo pensare che l'ordine e il disordine sono entrambi parole che segnano il caso.
Può darsi che siano entrambi degli inganni, trompe l'œil destinati a dissimulare l'usura dei libri e dei sistemi."
(G. Perec, Penser/classer*)*

v. Yiddisch

Livres

Books I have produced many books. Books are a temporal art, they include the suspense of the following page. They, too, are like a message in a bottle, you never know who will possess them, who will read them, they pass from hand to hand, they might end up at the other end of the world… They are objects outside the self, even more than exhibitions. I am rather untouched by the idea of writing, so I make books of images, of series of images or lists of names, which is almost the same thing. For me, books are as important as exhibitions, and are often parallel to exhibitions. The book is a place as the museum is a place, I adapt my work to the particular space. The lay-out, the choice of paper, the cover, all this is part of a book.

My first work in 1969, which is the starting point of everything I do today, was a book – *Recherche et représentation de tout ce qui reste de mon enfance*. In it there is everything I have done since.

Books have always accompanied me, I have always produced them, sometimes there are books which do not correspond to any work. Catalogues only reproduce images, the book is an entity in itself.

Books
"Books that refuse to be ordered.
(…)
2.5 Like Borge's librarians in Babel, searching for the book which is the key to all books, they waver between the illusion of achievement and the giddiness of the elusive. In the name of achievement we prefer to believe that only one possible order exists: that this will be our immediate access to knowledge; in the name of the elusive, we prefer to think that order and disorder are both words which underline the randomness.
It may be that both are traps, trompe-l'oeil to cover the wear and tear of books and of systems".

(G. Perec, Penser/ classer*)*

C.f. Yiddish

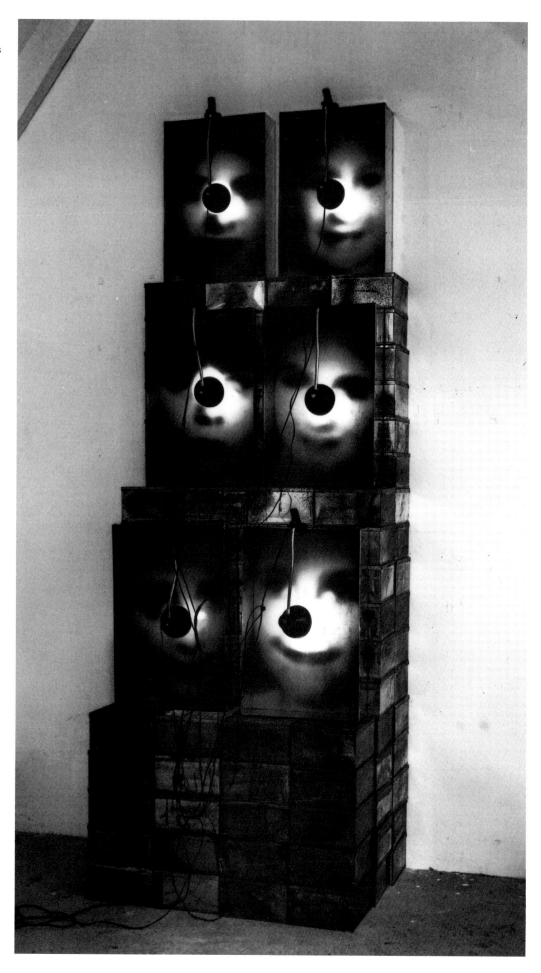

(l'artista), sarei diventato pazzo", e gli si crede sulla parola). Lei racconta delle storie atroci e completamente dementi sbellicandosi dalle risate. Lei ha la bellezza del diavolo, versione Esmeralda; lui ha la bellezza dell'angelo, versione Quasimodo. Strane bestie.[18]

Risale probabilmente all'anno precedente (1989) una fotocopia spiegazzata della pagina

di una enciclopedia in cui la parola "Pourim" è stata evidenziata in giallo (o almeno così si può pensare, perché il colore è quasi completamente sparito e adesso tende all'ocra).

POURGET ou Pourjet. n. m. Apic. Genere di malta composta di cenere, sterco di vacca e calce.
POURIM (FESTA DEL) o FESTA DELLE SORTI. (Pers. purim, le sorti). Festa ebraica, forse di origine persiana, con la quale gli ebrei commemorano la circostanza in cui sfuggirono al massacro deciso da Aman, ai tempi di Assuero, in una data stabilita dalla sorte. La Festa, preceduta da un giorno di digiuno, viene celebrata il 14 e 15 adar. Si leggeva il libro di Esther e nell'Europa orientale era costume abbandonarsi a manifestazioni di gioia (carnevale dei bambini, bevute, impiccagione di un manichino con le sembianze di Aman).
POURJET. n. m. Apic. V. Pourget.
POURLÈCHE. n. f. Sin. di Boccarola.[19]

Un articolo scritto dal filosofo e critico d'arte Arthur Danto, pubblicato in febbraio dello stesso anno nel giornale newyorchese «The Nation», ci ha fatto capire le ragioni che hanno spinto C.B. a interessarsi alla festa ebraica citata nella pagina del dizionario in questione. Dopo aver commentato a lungo una foto di Man Ray – *Moving Sculpture* (1920) – che mostrava alcune lenzuola svolazzanti al vento, il filosofo delle scatole Brillo di Warhol passava a C.B., parlandone nei seguenti termini:

...Solo alla metà degli anni Sessanta un artista è stato capace di realizzare un lavoro fatto di lenzuola e di chiamarlo solamente *Lenzuola*.
La questione è stata risolta da Christian Boltanski, artista concettuale francese, con un lavoro molto notevole che ho potuto vedere alla galleria Marian Goodman, dietro l'angolo della Cinquantasettesima strada a partire da Zabriskie. Entrando nello spazio della galleria in parziale penombra, l'opera, fatta di coloratissimi articoli di abbigliamento per bambini (gonne, pantaloncini, calzamaglie, camicette, giacche, magliette), sembrava un arazzo d'avanguardia confezionato con tutto quello che capitava sottomano (un po' nello spirito delle aggregazioni di oggetti manufatti dell'artista Arman). La prima impressione era che gli articoli allegramente colorati di abbigliamento a buon mercato (suppongo) fossero solo materia prima per un arazzo, come gli scarti e i ritagli di stoffa sono i materiali per un patchwork; quell'impressione comincia a svanire quando uno nota quattro lampadine connesse alle prese solo dai fili elettrici e comincia a pensare che il tipo di illuminazione utilizzata e le lampadine stesse sono parte del lavoro, e non la fonte di illuminazione fornita dalla galleria per facilitare l'apprezzamento dell'arazzo. Viene allora da pensare che quei vestitini sono il soggetto del lavoro, e non il materiale che l'artista ha utilizzato per elaborare un'opera composta da vestiti [...]. E le lampadine aumentano la sensazione che siamo in presenza non solo di indumenti – una specie di esposizione che mostra cosa fossero i bambini del mondo occidentale nel 1989 – ma di vestiti in un certo senso sopravvissuti a chi li indossava, testimonianze di bambini spariti, e poi utilizzati estemporaneamente per elevare un memoriale a chi li indossava, come se si rendessero gli abiti capaci di assurgere a metafora di se stessi, e quasi insopportabilmente struggenti. Diventano, per così dire, un morbido Muro del Pianto, e i piccoli ed ora intollerabilmente vivaci abitini sembrano disposti in fila, come i nomi dei soldati caduti sul Memoriale dei Veterani del Vietnam. Come loro, ma ancora più commoventi, perché anonimi: queste sono cose prodotte in serie, il genere di cose che si comprano scegliendole nei mucchi dei discount, e che potrebbero essere appartenute a un Bambino-Qualsiasi, come se questo fosse un memoriale all'infanzia in quanto tale.
Adesso uno nota che il titolo è *Festa di Purim* (...). La *Festa di Purim* per noi, oggi, deve collegare i vestitini dei bambini con la festività ebraica, e il significato potrebbe essere che si

[18] Pascaline Cuvelier, "Boltanski & Messager", «Libération», 25 settembre 1990, p. 40.
[19] *Grand Larousse encyclopédique en dix volumes*, vol. VIII, Parigi, 1963, p. 737.

Reliquaire, 1990
Tecnica mista/Mixed media
276 x 158 x 92 cm
Collezione/Collection IFEMA, Madrid
Courtesy Lisson Gallery, London
Foto/Photo Christopher Hurst, London

Fête du Pourim, 1989
Tecnica mista/Mixed media
150 x 45 x 30 cm
Courtesy Galerie Ghislaine Hussenot, Paris

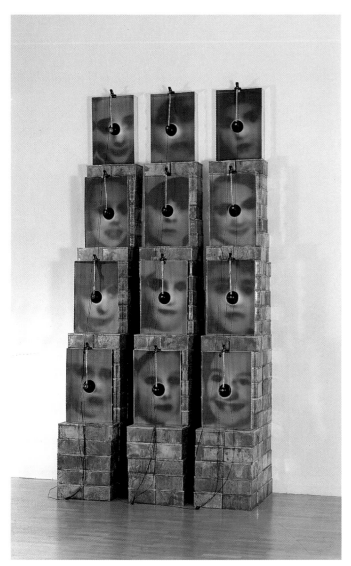

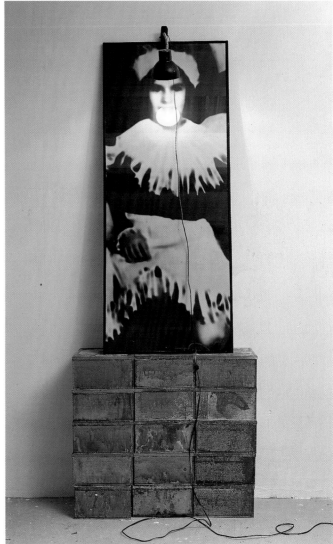

Morte La morte è una cosa molto strana. Siamo esseri unici, con piccole storie, conoscenze, una memoria e da un istante all'altro diventiamo un oggetto ignobile, disgustoso. Questo passaggio è molto strano. Se non si è credenti, se si pensa che non c'è niente dopo la morte, la domanda è ancora più grande.

Oggi la morte è considerata come una cosa vergognosa, che si nasconde; si muore in ospedale, da soli… Come la malattia, è qualcosa che rifiutiamo completamente.

Nelle società tradizionali, il rapporto con la morte era molto migliore, la sepoltura era una grande festa, la morte era parte della vita. Oggi si è arrabbiati contro la morte, a tal punto che la si nega.

Morte
"che fu quel punto acerbo
che di vita ebbe nome?"
(G. Leopardi, Dialogo di F.
Ruisch e delle sue mummie)

v. Zen

Mort

Death Death is a very strange thing. We are unique beings, with a small history, knowledge, and a memory, and from one moment to the next we become an ignoble, disgusting object. This passage is very strange. If we are not believers, and think that there is nothing after death, the question is even greater.

Nowadays death is considered as a shameful thing, which we hide, we die in hospitals, all alone… Like illness, it is completely rejected.

In traditional societies, the relation with death was much better, burial was a great celebration, death was much more a part of life. Now we have rejected death completely, to the point that we deny it.

Death
"che fu quel punto acerbo
che di vita ebbe nome?"
(What was that bitter point/
Which took the name of life?)
(G. Leopardi, Dialogo di F. Ruisch o delle sue mummie)

C.f. Zen

Les Suisses Morts, 1991
Tecnica mista/Mixed media
Dimensioni variabili/Variable dimensions
Installazione/Installation "Advento" Santiago
de Compostela, 1996

The Work People of Halifax, 1995
Tecnica mista/Mixed media
Installazione/Installation Henry Moore
Foundation, Leeds, 1995
Courtesy Henry Moore Sculpture Trust
Foto/Photo Susan Crowe

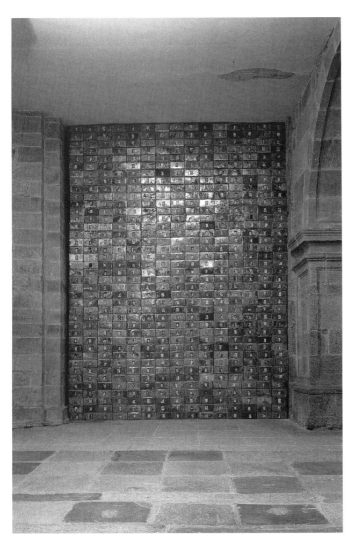

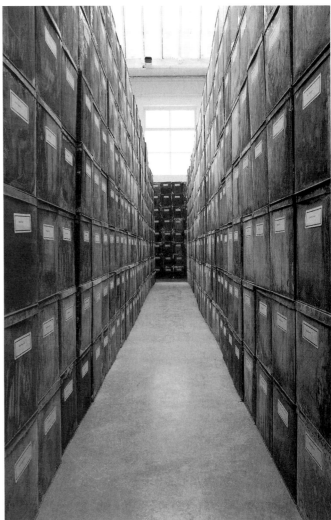

97

Les Suisses Morts
Tecnica mista/Mixed media
Dimensioni variabili/Variable dimensions
Installazione/Installation Marian Goodman
Gallery, New York, 1990

The Work People of Halifax
Tecnica mista/Mixed media
Dimensioni variabili/Variable dimensions
Installazione/Installation Henri Moore
Foundation, Leeds, 1995
Foto/Photo Susan Crowe

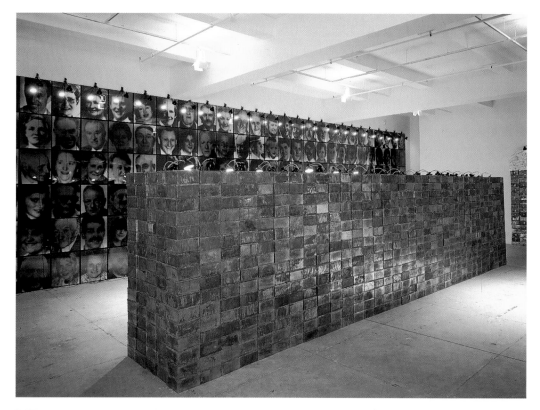

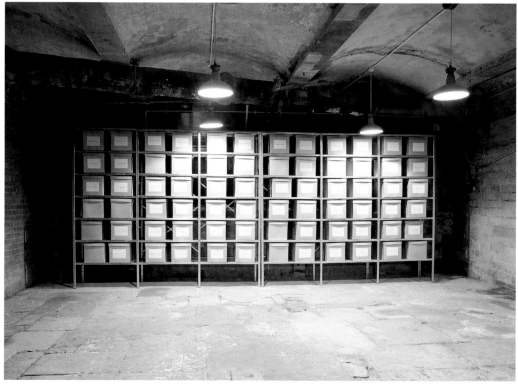

you atrocious and completely twisted stories, giggling as she does so. She has the beauty of the devil (like Esmeralda). He has the beauty of the angel (like Quasimodo). Foolish rascals.[18]

The previous year, 1989, is probably the date of the crumpled photocopy of the following page of an encyclopaedia

on which the word "Pourim" has been underlined with a yellow marker pen (at least that is what we may assume, since the colour has almost faded and turned to a sort of orange).

POURGET or POURJET noun, masculine. A sort of mortar made of ashes, cattle dung and lime.
POURIM (FETE DE) or FETE DES SORTS. Purim, the Feast of Lots. Jewish holiday, perhaps of Persian origin, commemorating the deliverance of the Jews by Esther from a general massacre plotted by Haman, on a date determined by lots. Preceded by a day of fast, the holiday is celebrated on the 14th and 15th days of Adar. The Book of Esther was read and in Eastern Europe there were traditionally manifestations of joy (children's carnivals, drinking, hanging of the effigy of Haman).
POURJET. See Pourget.
POURLECHE. Synonym of Perlèche.[19]

An article which the philosopher and art critic Arthur Danto published in February of that year in the New York journal *The Nation* allows us to understand why C.B. might have been led to take an interest in the Jewish holiday described in the encyclopaedia reference above. After commenting at length on a photo by Man Ray – *Moving Sculpture* (1920) – depicting sheets floating in the wind, the philosopher of Warhol's Brillo boxes turns to C.B. in the following terms:

Only after the middle 1960s might an artist have been able to make a work consisting of bed sheets called, flatly, *Bed Sheets*.
This point is made through a remarkable work by the French conceptual artist Christian Boltanski, which I saw at the Marion Goodman Gallery, around the corner of Fifty-Seventh Street from the Zabriskie. Made of brightly coloured items of children's clothing – skirts, pants, tights, blouses, jackets. T-shirts – it looked, as one entered the somewhat darkened space of the gallery, like an avant-garde wall hanging made up of ready-to-hand things (a little in the spirit of the aggregations of manufactured objects by the artist Arman). The first impression, that the gaily colored pieces of (I surmise) cheap clothing were simply the materials for a wall hanging, the way scraps and snips of cloth are the material for a patchwork clip, starts to dissolve when one notices four lamps connected to outlets by bare electrical cords and begins to think that the illumination they offer, and they themselves, are part of the work rather than sources of illumination provided by the gallery to facilitate our appreciation of the wall hanging. One begins to think that the tiny garments are the subjects of the works rather than the material the artist has seized upon to fabricate the clothes piece [...] And the lamps enhance the sense that we are in the presence not just of clothing – a display, say, that shows what the children of the Western world were wearing in 1989 – but of clothing that has somehow survived its wearers, been left behind by vanished kids. Left behind and then improvised into a memorial to their wearers, the garments are made somehow self-metaphorical and almost unendurably poignant. It becomes, so to speak, a soft Wailing Wall, and the little, now unbearably bright pieces of clothing seem ranked, like the names of the dead soldiers on the Vietnam Veterans Memorial. Like them but even more touching, because of their anonymity: these are mass-produced things, the kind you buy from stacks in discount houses, and could belong to any child, as if this were a memorial to childhood as such.
Now one notices that the title is *Fête de Pourim* [...] *Fête de Pourim* for us, today, has to connect the children's wear to the Jewish holiday, and the meaning could be that the children get new things to wear and the clothing is celebratory. But the raw light from the lamps, the crisscross of electrical wires, suggest instead that the work concerns a Jewish disaster, that these

[18] Pascaline Cuvelier, "Boltanski & Messager", *Libération*, 25 September 1990, p. 40.
[19] *Grand Larousse encyclopédique en dix volumes*, Vol. VIII, Paris, 1963, p. 737.

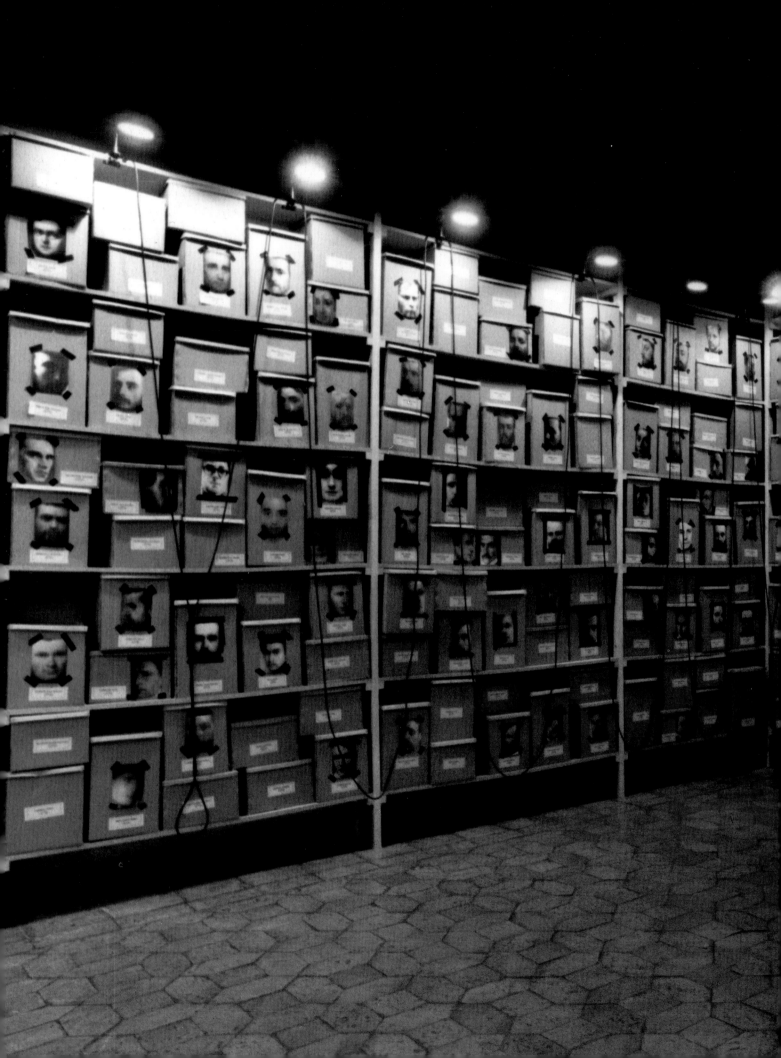

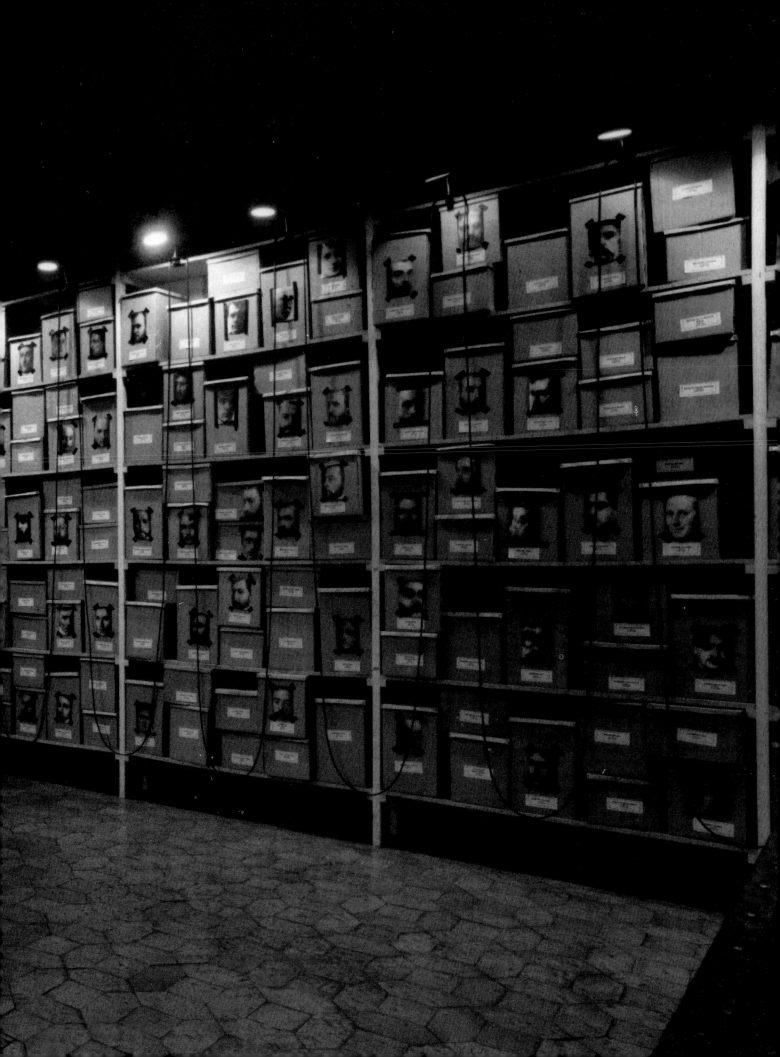

Pagine / Pages 100-101
Les Pensionnaires de la Villa
Tecnica mista/Mixed media
Installazione/Installation Villa Medici,
Roma/Rome, 1995
Foto/Photo Claudio Abate, Roma

Menschlich
Tecnica mista/Mixed media
Installazione/Installation "Passion",
De Pont Foundation, Tilburg, 1996
Foto/Photo Jannes Linders, Rotterdam

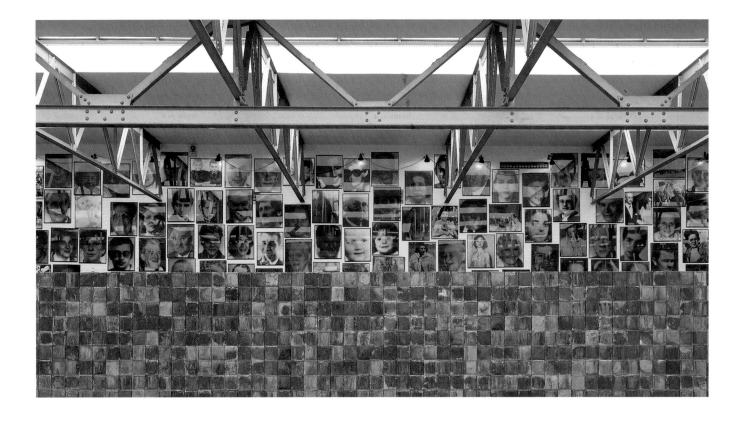

Nuovo Non vi è niente di nuovo nell'arte, l'idea del progresso è totalmente stupida. La scienza è cumulativa, ma l'arte non lo è assolutamente. L'arte non è migliore oggi di 10 anni fa, è forse più nuova? Io non credo che ciò significhi molto. Si ripetono sempre le stesse cose, le diciamo in maniera differente, ma i sentimenti o ciò che si ha da dire sono sempre più o meno simili. Vi è piuttosto uno svolgimento. Nella nostra società cristiana occidentale vi è, nella lotta contro la scomparsa, la trasmissione attraverso l'oggetto. Si conservano oggetti nei musei, si conservano reliquie. In altre società, che mi interessano di più, vi è la trasmissione attraverso il sapere.

Nuovo
n.b.
Non c'è nulla di assolutamente nuovo. È l'infanzia il luogo delle immagini accumulate; si passa tutta la vita, con la cultura della vita adulta, a riconoscerle.
Infanzia
"A più riprese annotando, questi ricordi che riemergevano in masse compatte, mi sono sorpreso con la penna in aria, immerso per lunghi minuti in un'atmosfera trasognata, rilassata ed ostinata. Mi pareva possibile, chiudendo gli occhi, di ritrovarmi in quei corsi, quei corridoi sudici, quelle sale con le finestre munite di grate. Rivivevo esercizi alla sbarra, le distribuzioni dei premi nei refettori, decorati per la circostanza con tre banderuole di carta sgualcita, i 'movimenti di gruppo' alla festa ginnica del dipartimento di Seine et Oise; rivedevo la sala di disegno con i suoi calchi in gesso e l'alto piedestallo a vite su cui il maestro disponeva, per iniziarci alla natura morta, una sveglia, un fiasco e due mele, la classe di geografia dov'erano appese grandi carte intelate che rappresentavano la Francia agricola, l'Europa fisica e l'Africa nera, il dormitorio con una specie di box in cui dormiva il sorvegliante di turno, la sala per studio con in fondo i nostri scaffali personali chiusi da lucchetti a combinazione ed era come se fossi immerso di nuovo nel cuore di quelle ore grigie e fetide, quella vita da piccola prigione che andava avanti di settimana in settimana, di dettato in dettato, d'interrogazione scritta in interrogazione scritta, dall'ora dello studio alla lezione di solfeggio, da delta uguale a B due meno quattro, a C a…"
(G. Perec, 53 jours*)*

v. Obsession (Ossessione)

Nouveau

New There is nothing new in art, the idea of progress is completely stupid. Science is cumulative, but art is not so at all. Art is not better now than it was ten years ago, is it newer? I don't think that this means anything. We always repeat the same things, we say them in different ways, but the emotions or the things we have to say are always more or less the same. There is, rather, a development.

In our Western, Christian society, in the fight against disappearance transmission takes place by means of objects. We conserve objects in museums, we conserve relics. In other societies, which interest me more, transmission takes place by means of knowledge.

New
N.B.
The absolutely now does not exist. Childhood is the place of accumulated images, which it takes us a lifetime, with all the knowledge of adult life, to recognise.
Childhood
"Noting down, now and again, those moments that surface in compact blocks, I was surprised to find myself with my pen suspended above the page, lost for long moments, dreaming, drowsy, introspective. By closing my eyes it seemed possible to be back once more in those classes, those grubby corridors, those rooms, with bars on every window. I relived exercises in the gym, prize-givings in the refectory, decorated for the occasion with three crumpled paper flags, the "group movements' at the Department of the Seine and Oise's Gymnastics Tournaments; resaw the Art Room with its plaster casts and that high, waisted pedestal on which the teacher would initiate us into still life by placing an alarm, a wine-flask, and two apples; the geography room with its huge, framed maps showing rural France, physical Europe, and black Africa; the dormitory, with a sort of cubicle where whoever was on duty would sleep; the prep. Room, with our personal lockers, each with its own key and code-number; and I was once again locked into the very heart of those grey and fetid hours, that prison existence which continued from week to week, from dictation to dictation, from written test to written test, from studies to the sol-fa lesson, from delta equals B two minus four, to C to…"
(G. Perec, 53 Days*)*

Cf. Obsession

Ossessione Il lavoro artistico è sempre legato a un'ossessione, in tutti i casi a un punto di partenza, un avvenimento che si racconta in tutti i modi possibili. Per me è quasi sempre legato all'infanzia. Questo avvenimento sarà raccontato in maniera ossessiva per tutta la vita. Io credo che gli artisti siano fatti per realizzare ben poche cose, o per fare quasi sempre la stessa cosa. È sbagliato pensare che un artista possa parlare di molte cose differenti, cambiare costantemente forma, io mi vieto di cambiare. Io so che il lavoro artistico è limitato, e consiste nel parlare di qualcosa che ci tocca realmente. L'artista è un ossessivo, che fa fatica a modificare se stesso – la sua esperienza, che racconterà per tutta la vita, è allo stesso tempo personale e comune a tutti.

Ossessione
"La 'soluzione ossessiva' (...) attraverso la partecipazione di appartenenza che lo caratterizza, il soggetto effettua uno spostamento del dilemma che lo occupa in un ambito diverso da quello che chiamiamo reale, in un mondo cioè di equivalenze e di corrispondenze simbolico-magiche, aperto appunto dall'onnipotenza (...). Il prezzo dell'operazione è però una radicale spersonalizzazione del dilemma e del soggetto stesso del dilemma, in direzione di una paradossale socializzazione in un mondo magico."
(E. Facchinelli, La Freccia ferma, "Tre tentativi di annullare il tempo")

v. Je (Io)/X
v. Nouveau (Nuovo)

Obsession

Artistic work is always related to an obsession, at least to a starting point, an event which we recount in every possible way. For me it is almost always related to childhood. This event will be recounted in an obsessive manner throughout our lives. I think that artists are made to produce very few things, or to produce almost always the same thing. It is wrong to think that an artist can speak of many different things, constantly change forms, I do not allow myself to change. I know that artistic work is limited, it is the fact of speaking about something that really touches you. The artist is an obsessive person, who has trouble changing himself visually – the experience he will recount throughout his life is personal and at the same time common to everyone.

Obsession
"The obsessive solution (..) Through its characteristic participation in belonging, the subject effects a shift in dilemma which absorbs it in a different sphere from that which we shall call real, and thus in a world of symbolico-magic equivalences and correspondences which is opened up by our omnipotence (...). The price of this operation, however, is a radical depersonalisation of both dilemma and the subject of the dilemma, towards a paradoxical socialising in a magical world.
(E. Facchinelli, La Freccia ferma, "Tre tentativi di annullare il tempo").

Cf. Je (I)/X
Cf. Nouveau (New)

Fotografia Io utilizzo la fotografia ma non faccio mai fotografie. Non sono un fotografo. Il rapporto tra la fotografia e le arti plastiche del Novecento è caratterizzato da diverse tendenze: la prima è riconducibile a uno come Man Ray, insieme vero fotografo e pittore, pur essendo questi due ambiti completamente distinti. L'altra tendenza va dal collage cubista o dadaista a Rauschenberg, e ha in sé il marchio del reale. Ma che si tratti di un'immagine o di un giornale, è la stessa cosa. È il marchio del reale che è incollato sulla tela, e io appartengo a questa linea.

Ciò che mi interessa nella fotografia è questo rapporto con la realtà, c'è sempre l'idea – senza dubbio perché la foto è fatta da una macchina – che se abbiamo la foto di un uomo, questo deve essere veramente esistito. In linea di principio la fotografia dice la verità e trasmette la realtà, anche se non è del tutto vera. D'altra parte, la fotografia è un oggetto legato a un soggetto e alla sua assenza. Per questo motivo la fotografia evoca spesso la morte, perché vediamo un oggetto che ricorda un soggetto assente. Io compio sempre il paragone tra un vestito usato, un corpo morto e la fotografia di qualcuno. In tutti e tre i casi si tratta di un oggetto che rinvia a un soggetto e alla sua assenza. Non c'è carne. Si può calpestare una foto, la si può strappare, è un oggetto che si può torturare senza drammi. E come su un vestito già portato, c'è l'odore della persona, la sua mancanza. C'è sempre l'idea della persona assente in una foto. Nel mio lavoro, che io utilizzi un vestito o una foto, non vedo la differenza, una cosa non è prioritaria sull'altra. La cosa più importante è l'effetto di realtà.

Fotografia
"Il gusto della foto spontanea naturale colta dal vivo uccide la spontaneità, allontana il presente. La realtà fotografata assume subito un carattere nostalgico, di gioia fuggita sull'ala del tempo, un carattere commemorativo, anche se è una foto dell'altro ieri. E la vita che vivete per fotografarla è già in partenza commemorazione di se stessa.
(…) Forse la vera fotografia totale – pensò – è un mucchio di frammenti d'immagini private, sullo sfondo sgualcito delle stragi e delle incoronazioni."
(I. Calvino, Gli amori difficili, "L'avventura di un fotografo")

v. Familier (Familiare)

Photographie

Photography I use photography but I never take photographs. I am not a photographer. In the relation between photography and the plastic arts in the 20th century, there are different lines. The first is someone like Man Ray, both a true photographer and a painter, the two domains completely distinct. The other line goes from Cubist or Dadaist collage to Rauschenberg, and represents the seizure of reality. Whether it is an image or a newspaper, it is the same thing. It is the seizure of reality that is stuck on the canvas, and this is the line I belong to.

What interests me in photography is this relationship with reality, there is always this notion, without doubt because it is produced by a machine, that if we have a photograph of a man, he must have existed. The photograph tells first of all the truth and the reality, even if this is not entirely true. On the other hand, the photograph is an object which has a place with a subject, and with the absence of subject. It is undoubtedly for this reason that photographs often evoke death, because we always see an object that recalls an absent subject. I always see a relation between a second-hand garment, a dead body, and a photograph of a person. In all three cases, there is an object that recalls a subject and its absence. There is no flesh. We can stamp on a photo or tear it up, it is an object we can happily torture. And like a worn garment, there is the smell of a person, and the lack of a person. There is always the idea of a missing person in a photo. In my work, whether I use a photo or a garment, there is no difference, one thing is not more important than the other. What is most important is the effect of reality.

Photography
"The taste for the natural, spontaneous photo kills off all spontaneity, and distances the present. The photograph's reality immediately takes on an aspect of nostalgia, of joy flying on the wings of time: a sense of commemoration, even if the photo was taken the previous day. And the life you live to photograph is from the start a commemoration of itself.
(…) Perhaps the real, absolute photograph', he thought, 'is a heap of fragments of private images against a crumpled backdrop of massacres and coronations."
(Calvino, Gli amori difficili, "L'avventura di un fotografo")*,*

Cf. Familiar (Familiar)

donano ai bambini cose nuove da indossare, e che l'abbigliamento fa parte della celebrazione. Ma la luce cruda delle lampadine e l'intreccio dei fili elettrici suggeriscono invece che l'opera riguarda una catastrofe ebraica, simboleggiando gli abiti smessi dai bambini condotti nudi alle camere a gas, radunati e montati per formare un'ecatombe, il meglio che possiamo fare per lottare contro la sparizione totale dalla coscienza di bambini di cui non conosciamo nemmeno l'identità, se non quella per l'appunto di essere stati bambini. Diventa un'opera d'arte dell'Olocausto, e se è cosi, allora costituisce forse l'unico esempio convincente che ho trovato di un genere che avrei considerato impossibile, ma che riconosco adesso essere soltanto tremendamente difficile.[20]

La lettura di questo commento, soprattutto se non si tralascia di notare come l'autore utilizzi l'espressione "arte dell'Olocausto ", ci fa capire meglio perché un'autrice ben informata quale Pascaline Cuvelier abbia potuto commettere l'inesattezza che avevamo sottolineato prima. Nelle condizioni a cui la nostra cronologia a ritroso ci condurrà fra poco, l'interpretazione dell'arte di C.B. in termini di olocausto era effettivamente diventata abituale in quegli anni soprattutto negli Stati Uniti, e si capisce quindi che certi commentatori europei o l'artista stesso abbiano voluto liberarlo da una lettura semiologica troppo restrittiva. Neanche Danto stesso, d'altra parte, si limitava a questo tipo di lettura: eminente specialista di Warhol, dimostrava al contrario come le immagini di Jackie, Liz, Marilyn, Elvis e Andy abbiano determinato la coscienza comune di un'epoca che svanirà quando più nessuno riconoscerà quei volti e come, allo stesso modo,

... far parte di una famiglia significa conoscere le immagini che si devono spiegare agli estranei,

prima di concludere, con grande lucidità:

... nella nostra cultura, quando muore l'ultima persona che sa, senza bisogno che glielo spieghino, a chi si riferisce una determinata immagine, quella è la morte definitiva del soggetto ritratto. Niente è più profondamente anonimo dell'immagine di un viso che nessuno riconosce. L'equiparazione dell'irriconoscibilità delle immagini che erano un tempo immediatamente riconosciute con la morte stessa – con la morte della memoria – è la metafora che anima le opere caratteristiche di Boltanski.[21]

Tuttavia, se alla fine di questo decennio ha spesso prevalso la tendenza a concepire l'opera di C.B. come un gigantesco monumento dedicato all'Olocausto, ciò è successo probabilmente sotto l'influenza della mostra americana cominciata l'anno precedente e, soprattutto, dei commenti che l'hanno accompagnata. Affronteremo adesso questo delicato problema storico, anche se è vero che, di queste mostre, la nostra raccolta non contiene alcun elemento diretto, a meno che non si consideri tale un biglietto aereo andata-ritorno per Chicago, datato 9 aprile (per l'andata) e 26 aprile (per il ritorno). Queste date comunque coincidono perfettamente con i dati trovati altrove, e che consistono essenzialmente in due documenti principali: nel primo, che altro non è se non il catalogo pubblicato in occasione di questa tournée trionfale, si troveranno effettivamente le seguenti date:

23 avril-19 juin 1988. Chicago, Museum of Contemporary Art[22]

Ma vi si trova anche il testo in cui per la prima volta l'arte di C.B. è messa esplicitamente in relazione allo sterminio degli ebrei perpetrato dai nazisti durante la seconda guerra mondiale. Firmato da Lynn Gumpert (che era insieme a Mary Jane Jacob curatrice della mostra), il testo non riduce certo il lavoro di C.B. a questa dimensione, ma afferma per esempio:

... indirettamente, si rivolge agli innumerevoli individui che morirono nei campi di concentramento durante la seconda guerra mondiale.[23]

Resta il fatto che l'idea fu ripresa da altri commentatori, in modo più o meno sfumato, come per esempio nell'analisi molto articolata pubblicata in autunno dalla celebre rivista *Art in America*. Questa *cover story*, come la definiscono laggiù, era intitolata:

Boltanski: The Uses of Contradiction

[20] Arthur C. Danto, "Christian Boltanski", «The Nation», 15 febbraio 1989, cit. da Arthur C. Danto, *Encounter & Reflections. Art in the Historical Present*, New York, The Noonday Press, Farmer, Strauss and Giroux, 1991, pp. 258, 260.

[21] *Id.*, p, 261.

[22] Le tappe seguenti della grande retrospettiva itinerante in questione furono: 10 luglio-9 ottobre 1988, Los Angeles, Museo d'Arte contemporanea; 9 dicembre 1988-12 febbraio 1989, New York, Nuovo Museo di Arte contemporanea; 15 marzo-15 maggio 1989, Vancouver, Galleria d'Arte di Vancouver; 19 luglio-17 settembre 1989, Berkeley, California, Museo di Arte dell'Università; 24 novembre 1988-7 gennaio 1990, Toronto, Tbe Tower Plant.

[23] Lynn Gumpert, "The Life and Death of Christian Boltanski", in *Christian Boltanski: Lessons of Darkness*, 1988, Chicago, Museo d'Arte Contemporanea, 1988, p, 51. Naturalmente Gumpert ha mantenuto questa linea interpretativa nella sua ulteriore monografia già citata, scrivendo, per esempio: «È in questa rappresentazione delle morti brutali riprodotte sulle pagine del giornale spagnolo («El Caso») che il lavoro di Boltanski si avvicinerà maggiormente ai terribili documentari che ripercorrono la sorte delle vittime dei campi di concentramento, come per esempio il film *Notte e Nebbia*. El Caso mostra anche a quali estremi possa giungere l'ossessione morbosa di Boltanski» (Gumpert, *op. cit.*, pp. 127-128). È anche vero che non tralascia di sottolineare che "pur moltiplicando le allusioni ossessive e devastanti all'Olocausto, Boltanski ha sempre evitato di utilizzare gli attuali (sic) campi di concentramento" e che "rappresenta bambini specificamente ebrei" soltanto nelle due opere *Il Liceo Chases* e *La Festa di Purim* (id., pp. 102-103).

Archives
Tecnica mista/Mixed media
Dimensioni variabili/Variable dimensions
Installazione/Installation Documenta, Kassel,
1987

Lycée Chases, 1988

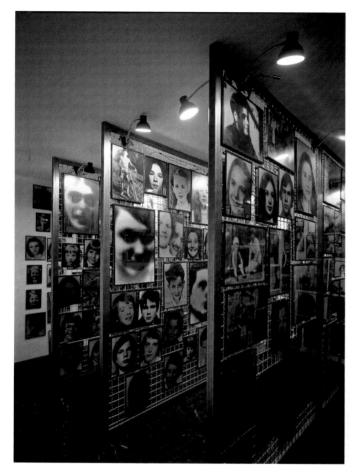
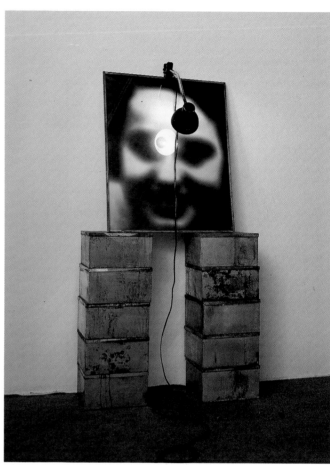

Les Enfants de Dijon, 1991
Tecnica mista/Mixed media
Dimensioni variabili/Variable dimensions

Les Enfants cherchent leurs Parents, 1993
Tecnica mista/Mixed media
Dimensioni variabili/Variable dimensions
Installazione/Installation

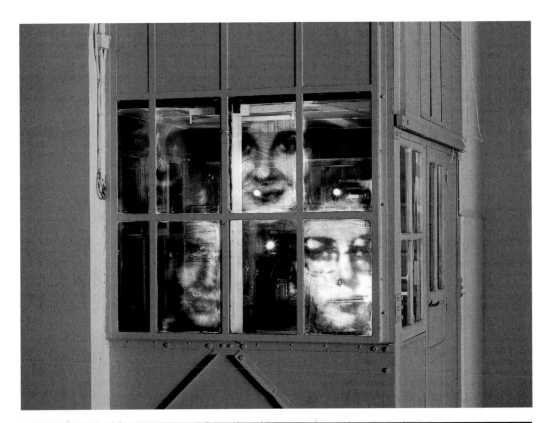

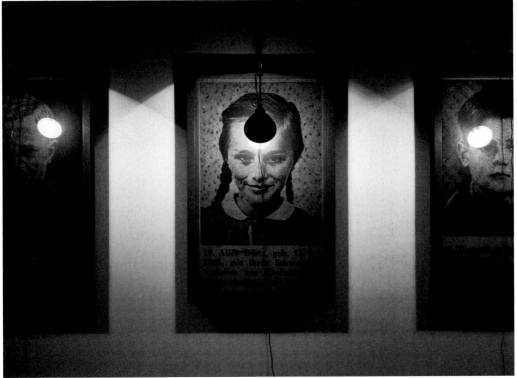

emblemize the discarded garments of children led naked to the gas chamber, collected together and mounted to form a hecatomb, the best we can do against the total disappearance from consciousness of children whose identity other than as children we do not even know. It becomes a piece of Holocaust art, and if so then perhaps the only convincing example I have encountered of a genre I would have thought impossible but now recognize as merely terribly difficult.[20]

Reading these comments, in particular if we do not fail to notice the author's use of the expression "Holocaust art", we are in a better position to understand why a writer as well-informed as Pascaline Cuvelier was able to make the mistake we pointed to above. As far as we can gather from our reverse chronological order, the interpretation of the art of C.B. in terms of the Holocaust had been widespread around this time, especially in the United States, and we thus understand that some of his European critics or the artist himself might have wanted to free him of an excessively single-meaning reading. Danto, moreover, does not confine himself to this reading and, as an eminent specialist on Warhol, shows on the contrary how images of Jackie, Liz, Marilyn, Elvis and Andy would define the common consciousness of an era that will be erased when nobody recognizes these faces. And how, also,

...to be part of a family is to know the images that outsiders have to have explained to them

before concluding with great clarity:

...In our culture, when the last one dies who knows, without having to be told, to whom an image belongs, that is the final death of the owner of the image. Nothing is more deeply anonymous than the image of an individual face nobody recognizes. The equation of unrecognizability of images that were once instantly recognized with death itself – with the death of memory – is the animating metaphor of Boltanski's characteristic works.[21]

If, nevertheless, there was often a tendency at the end of this decade to see the work of C.B. as a gigantic monument to the Holocaust, it was probably due to the American exhibition that had opened the previous year and, above all, to the reviews that accompanied it. We will now attempt to tackle this delicate historical problem, even though our corpus unfortunately does not include any direct record of these exhibitions, unless we count the stub of a return air ticket to Chicago bearing the dates 9 April for the outward journey and 26 April for the return. These dates correspond perfectly with the data I have managed to gather elsewhere, consisting essentially of two main documents. In the first, the catalogue published on the occasion of this triumphant touring exhibition, we find in fact the following dates:

23 avril-19 juin 1988, Chicago, Museum of Contemporary Art[22]

In the text of the catalogue, the art of C.B. is very explicitly related, for the first time, to the extermination of the Jews by the Nazis during the Second World War. Written by Lynn Gumpert, who was co-curator of the exhibition together with Mary Jane Jacob, the text by no means reduces the work of C.B. to this dimension, but it does affirm for example:

...he indirectly addresses the inconceivable numbers who died in concentration camps during World War II.[23]

The fact is that the idea was taken up, with different degrees of emphasis, by other critics, as in the very detailed article entitled

Boltanski: The Uses
of Contradiction

published in the autumn by the celebrated magazine *Art in America*. The author of the article, Nancy Marmer, expounds her judicious reflections on the exhibition as follows:

[20] Arthur C. Danto, "Christian Boltanski", *The Nation*, 15 February 1989, cited in Arthur C. Danto, *Encounter & Reflections. Art in the Historical Present*, New York, The Noonday Press, Farmer, Strauss and Giroux, 1991, pp. 258-260.

[21] *Ibid.* p. 261.

[22] The following stages in the great itinerant retrospective in question were: 10 July-9 October 1988, Los Angeles, The Museum of Contemporary Art; 9 December 1988 -12 February 1989, New York, The New Museum of Contemporary Art; 15 March-15 May 1989, Vancouver, Vancouver Art Gallery; 19 July-17 September 1989, Berkely California, University Art Museum; 24 November 1989-7 January 1990, Toronto, The Tower Plant.

[23] Lynn Gumpert, "The Life and Death of Christian Boltanski" in *Christian Boltanski: Lessons of Darkness*, 1988, Chicago, Museum of Comtemporary Art, 1988, p. 51. Gumpert naturally maintained this line of interpretation in the later monograph cited above, writing for example that: «It is in this re-presentation of the brutal deaths reproduced in the pages of the Spanish newspaper (*El Caso*) that Boltanski's work comes closest to the terrible documentaries that retrace the fate of the concentration camp victims, like for example the film *Nuit et Brouillard*. *El Caso* also demonstrates to what extremes Boltanski's morbid obsessions can drive him.» (Gumpert, op. cit., pp. 127-128. It is true that she does not fail to point out that "while multiplying the haunting and devastating allusions to the Holocaust, Boltanski has always avoiding using actual concentration camps" and that "he has not represented specifically Jewish children except in the two pieces *Le Lycée Chases* and *Le Fête de Pourim*". (Ibid., pp. 102-103).

e permetteva alla sua autrice, Nancy Marmer, di esprimere dettagliatamente le riflessioni che la mostra le aveva ispirato:

Intitolata "Lezioni di oscurità", la mostra sottolinea pesantemente la produzione cupa e teatrale che è stata quella di Boltanski negli ultimi sette anni, i suoi fragili angeli neri, e le sue opere d'ombra ingannatrice, ma soprattutto quei lavori fotografici spesso commoventi in cui l'artista fa indirettamente allusione al difficile e ossessivo soggetto dell'Olocausto. In queste opere, Boltanski utilizza diverse foto di bambini europei della classe media, tratte dal suo vasto archivio personale di foto di seconda mano, una collezione notevole che comprende ritratti di studenti ebrei di un liceo viennese anteguerra, foto dopoguerra di liceali della regione di Digione, foto dei membri di un club giovanile francese, istantanee tratte da album di famiglia di amici e foto di cronaca nera scelte da riviste scandalistiche francesi e spagnole. Rifotografate, ingrandite, ritagliate per rivelare dettagli di visi in primo piano, montate su quasi inesistenti cornici di stagno, queste immagini fuggitive sono circondate in varie maniere da grappoli di minuscole lampadine incandescenti, o investigate da lampadacce a buon mercato e aggrovigliate in chilometri di cavi di allungo di fortuna. Nelle installazioni scure e drammatiche di Boltanski, le facce anonime e inconsapevoli su queste foto da dilettanti riciclate fissano quello che Blanchot, scrivendo sulle caratteristiche della quotidianità, definiva "la profondità del superficiale, la tragedia del nulla". Emanano anche un senso di vulnerabilità impotente.
In passato, Boltanski ha spesso fatto affidamento su un'ingannevole abilità che possiedono le foto, quella di funzionare come traccia "autentica" e ricordo convincente di esperienze personali. Nelle "Lezioni di oscurità" egli esplora anche un'altra abilità mostrata dalle foto: quella di funzionare come traccia di eventi storici più vasti, e come tropo tragico. A un certo livello, si possono leggere questo opere come omaggio alle generazioni perdute di bambini senza nome che sono state vittime innocenti della soluzione finale nazista – vederli come metonimie di Auschwitz e Treblinka. (Il catalogo della mostra, come pure il molto esauriente saggio del suo curatore aggiunto Lynn Gumpert, sottolineano entrambi questa particolare interpretazione storicistica.) Ma le icone di Boltanski, immiserite, aconfessionali, laiche seppur santificate, possono ugualmente essere lette più genericamente come opere di commemorazione per *tutti* coloro che mai sono morti troppo giovani. Oppure, visto che le foto registrano un passato morto, possono essere lette come requiem per l'inevitabilmente perduta infanzia degli adulti. In modo ancora più ristretto, possono essere prese come pura nostalgia sentimentale per la perdita della propria infanzia dell'artista.
Ma è caratteristico dei metodi ambigui e ambivalenti di Boltanski ("Affermo una proposizione, ma dimostro nello stesso tempo il suo contrario", ha detto) che questi lavori fotografici preconfezionati possano prestarsi a interpretazioni completamente opposte e molto più glaciali – per esempio, come moderne parodie del Memento Mori cristiano, o gelidi avvertimenti di un fabbricante nichilista ed efficiente di simboli della vanitas. Possono perfino essere prese per morbose celebrazioni narcisistiche, invece che lamenti, dell'idea di morte, e come presentazioni perverse di reliquie feticistiche di morti.[24]

Come si è visto, per Marmer la lettura che mette le *Lezioni di oscurità* di C.B. (vedremo in seguito in che contesto avevano fatto la loro apparizione, poco prima del loro viaggio americano) in relazione con Auschwitz e Treblinka non è che una delle letture possibili. Vedremo infatti che nello stesso tempo, o quasi, l'artista componeva nuove opere dove la morte prendeva il suo posto universale, senza legami specifici con l'Olocausto.

Il documento che segue è solo poco più probante del tagliando di un biglietto d'aereo, ma, come si vedrà, ho potuto interpretarlo senza alcuna difficoltà. Eppure si tratta di un semplice foglio di carta su cui è scarabocchiata fra virgolette una frase un po' sibillina:

"Il campo storico è dunque completamente indeterminato, salvo una sola eccezione: bisogna che tutto quello che vi si trova sia realmente accaduto".[25]

Frase che ho riconosciuto immediatamente per l'ottima ragione che ero stato io a copiarla sul foglio in questione in circostanze che, anche a costo di sembrare presuntuoso, devo

[24] Nancy Marmer, "Boltanski: The Uses of Contradiction", «Art in America», ottobre 1989, pp. 169-170.
[25] Paul Veyne, *Comment on écrit l'histoire*, Parigi, Le Seuil, 1971, p. 21.

Reliquaire, Les Linges, 1996
Tecnica mista/Mixed media
Installazione/Installation "Passion",
De Pont Foundation, Tilburg, 1996

Les Regards, 1996
Foto/Photo Jannes Linders, Rotterdam

Conversation Piece, 1991
Tecnica mista/Mixed media
Installazione/Installation Lisson Gallery,
Londra/London, 1991
Foto/Photo Gareth Winters, London

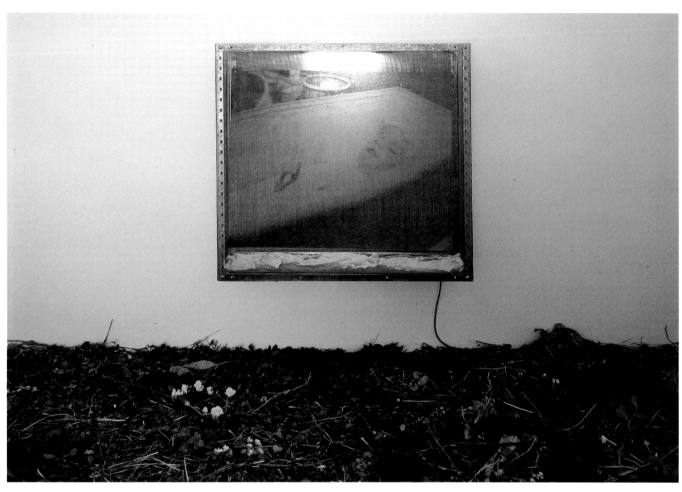

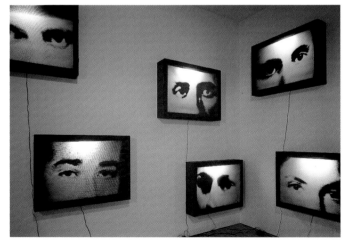

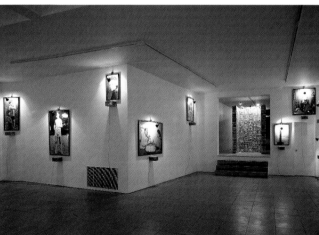

Les Regards, 1996
Tecnica mista/Mixed media
Dimensioni variabili/Variable dimensions
Foto/Photo Henk Geraedts/BFN, Tilburg

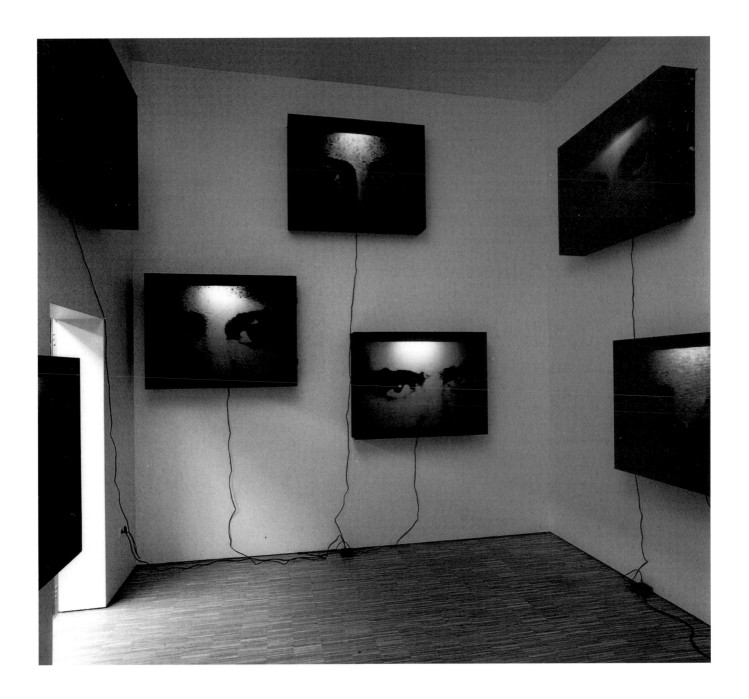

Titled "Lessons of Darkness", the show heavily emphasizes Boltanski's somber and theatrical production of the last several years – his frail black angels and his tricky shadow pieces, but in particular those often very moving photographic works in which the artist makes indirect allusion to the difficult and haunting subject of the Holocaust. In these pieces, Boltanski employs multiple photographs of middle-class European children drawn from his own large archive of second-hand images, a remarkable collection that includes portraits of pre-World War II Jewish high school students in Vienna, post-war photographs of the students at a Dijon-area *collège*, pictures of the members of a French children's club, snapshots from the family albums of friends and journalistic photos of murderers and victims culled from French and Spanish tabloid magazines. Rephotographed, enlarged, cropped to reveal close-up face-shots, and mounted in flimsy tin frames, these fugitive images are variously surrounded by clusters of tiny, incandescent bulbs, interrogated by dime store lamps and entangled in miles of makeshift extension cords. In Boltanski's dark and dramatic installations, the anonymous inexperienced faces in these recycled amateur photos share what Blanchot, writing on the traits of everyday life, called "the depth of the superficial, the tragedy of nullity". They also project a powerful vulnerability.

In the past, Boltanski has frequently relied on the photograph's deceptive capacity to function as "authentic" trace, a convincing souvenir, of personal experience. In the "Lessons of Darkness", he explores the photo's ability to also function as a trace of larger historical events, and as a trope for tragedy. It is possible, at one level, to read these works as homages to the lost generation of nameless children who were the innocent victims of the Nazis' final solution – to see them as metonyms for Auschwitz or Treblinka. (The current exhibition and co-curator Lynn Gumpert's informative catalogue essay both emphasize this historically specific reading). But Boltanski's impoverished, extra-church, secular-cum-sanctified icons can also be read more generically as works commemorating *all* those who have ever died too young. Or., since photographs record a dead past, they can be read as requiems for the adult's inevitably lost childhood. More narrowly, they can be taken as sheer sentimental nostalgia for the artist's loss of his own infancy.

But it is typical of Boltanski's ambiguous and ambivalent method ("J'affirme une proposition," he has said, "mais je démontre en même temps son contraire") that these ready-made photo-works should also sustain entirely opposite and much colder readings – as, for example, modern parodies of the Christian's memento mori, or as icy warnings from a nihilistic and efficient maker of vanitas symbols. They may even be taken as self-consciously morbid celebrations of, rather than laments for, the idea of death, and as perverse presentations of fetishistic relics of the dead.[24]

As we have seen, Marmer believes that the reading which relates C.B.'s *Leçons de ténèbres* (we will see below that the *Leçons* had appeared some time before their American journey) to Auschwitz or Treblinka is only one of several possible readings. In fact, as we will see, at the same time the artist was producing new works in which death maintained its universal place without any particular relation to the Holocaust.

The following document is only slightly more substantial than the stub of an air ticket; however, as we will see, I was able to interpret it without difficulty. It consists of a single sheet, on which someone has scribbled, in inverted commas, the following rather sibylline phrase:

"The field of history is thus completely indeterminate apart from one exception: everything that is found in it must really have taken place."[25]

I immediately recognized this sentence, for the very good reason that it was me who had scribbled it down on the piece of paper in question, in circumstances which I will therefore have to quickly recount. That year, C.B. was to hold an exhibition in Spain (in Madrid, to be precise), and had asked me to write the preface for the catalogue that he planned to produce on that occasion. His only condition had been that I should write as if he had died long ago... This requirement naturally had terrified me, but I had finally set to work just after coming across the sentence cited above in a book by the great historian Paul Veyne. I decided to place the sentence at the head of the text, which I finally drew up, and which began with the following paragraph:

[24] Nancy Marmer, «Boltanski: the Uses of Contradiction», *Art in America*, October 1989, pp. 169-170.
[25] Paul Veyne, *Comment on écrit l'histoire*, Paris, Le Seuil, 1971, p. 21.

evocare rapidamente. Quell'anno, C.B. doveva fare una mostra in Spagna (precisamente a Madrid) e mi aveva domandato di scrivere la prefazione del catalogo che voleva realizzare per quella occasione. L'unica indicazione che mi aveva dato era che dovevo scrivere come se lui fosse morto da tempo... Ovviamente, sono stato terrorizzato da tale richiesta, ma ho finito per mettermi al lavoro dopo essere incappato per l'appunto nella frase citata sopra in un libro del grande storico Paul Veyne. Ho deciso di utilizzarla come epigrafe del testo che alla fine ho scritto e che cominciava con il paragrafo seguente:

> Nessuno specialista credeva più allora all'esistenza di un pittore della fine del Novecento che si sarebbe chiamato Christian Boltanski, o qualche volta C.B. Nessuno, naturalmente, negava l'esistenza di un vasto insieme di opere sparse in tutto il mondo e ostinatamente firmate, da un museo d'arte moderna o contemporanea all'altro, con lo stesso patronimico chiaramente immaginario. Erano tutti d'accordo nel riconoscere un'opera collettiva in questa raccolta peraltro stranamente differenziata, poiché vi facevano bella mostra di sé collezioni di oggettini fabbricati a mano – tremila palline di argilla, seicento coltellini pre-artigianali, novecento zollette di zucchero scolpite... –, curiose copie di giocattoli in plastilina, inventari di piccoli oggetti ormai inutili, qualche film, plichi postali, mucchi di foto miserrime in bianco e nero più o meno intercambiabili ma archiviate per la maggior parte in serie piamente ordinate – di uomini e di donne, di famiglie, di bambini –, grandi composizioni, sempre fotografiche, ma a colori, immagini policrome raffiguranti scenette più o meno comiche recitate da un solo ed unico personaggio mal riconoscibile, ma che chiaramente pretendeva di chiamarsi Christian Boltanski, bizzarri e derisori teatri di ombre, dozzine di scatole di latta in cui, sosteneva qualcuno, si conservavano nel Novecento i biscotti, incomprensibili monumenti che mostravano dozzine di visi di bambini alla luce di lampadine lasciate nude e con i fili elettrici penzolanti, ecc., ecc. Un'enorme Boltanskia, insomma, poiché l'espressione è passata nel linguaggio di tutti i giorni per indicare un mondo perduto dove tutti sono anonimi e possono scambiare i propri ricordi con quelli di un altro, dove l'infanzia si sarebbe prolungata indefinitamente al punto che la si potrebbe confondere con l'eternità della morte.[26]

Questo scritto, evidentemente falso (o di fantasia), che avevo intitolato

ET IN BOLTANSKIA EGO

ispirandomi a un celebre saggio di Erwin Panowsky, accompagnava una mostra che non aveva niente a che vedere con il genocidio nazista, poiché per realizzarla C.B. aveva attinto all'universo certo non meno morboso, ma molto più banale, della cronaca nera come la presentava «El Caso», un giornale specializzato nell'argomento. Aveva preso da questa lugubre pubblicazione le immagini di dozzine di vittime e dei loro assassini e ne aveva fatto un gran monumento fotografico dove la morte anonima si mescolava tragicamente alla vita più anodina. Ci sarebbe molto altro da dire, ma preferisco sorvolare su quest'episodio in cui sono stato coinvolto troppo personalmente. Solo una cosa ancora, per precisare che la richiesta avanzata da C.B. non mi distingueva affatto da altri suoi eventuali commentatori. Infatti, lo stesso anno (esattamente in ottobre), fu pubblicato l'eccellente libretto a lui dedicato da Didier Semin[27]. Poco prima, in un colloquio con l'autore e con Alain Fleischer, C.B. raccontò con esattezza le condizioni in cui era stata scritta l'opera che sarebbe apparsa di lì a poco:

> Si può parlare di regole del gioco prestabilite e seguite alla lettera da Didier: non volevo vederlo e lui doveva considerarmi morto... Non gli ho dato davvero nessuna informazione. È stato ammirevole: non mi ha mai telefonato. Dunque, era come se il libro descrivesse un'opera compiuta...[28]

Forse si capirà meglio questa strana richiesta se la si rapporta, come faceva d'altronde C.B. stesso, alla sua particolare concezione degli artisti e dell'arte:

> Credo che importante in un artista è ciò che si può chiamare la sua vita esemplare, come ci sono vite esemplari di Santi. Un artista non è un esempio perché è virtuoso, ma perché lo svolgimento della sua vita è un esempio. Io mi interesso molto alla vita dei Santi del deserto, e alla maniera in cui se ne è parlato. La maniera in cui si può parlare di un artista è molto

[26] Daniel Soutif, "Et in Boltanskia Ego", in Christian Boltanski, El Caso, Madrid, Centro de Arte Reina Sofía, 1988, pp. 10-12.
[27] Didier Semin, Christian Boltanski, Parigi, Art Press, 1988, 80 pp.
[28] "Christian Boltanski, la revanche de la maladresse", colloquio con Alain Fleischer e Didier Semin, «Art Press», n. 128, settembre 1988, p. 6.

No specialist believed at the time in the existence of a late 20th-century painter who was apparently called Christian Boltanski, or sometimes C.B. No-one, of course, denied the existence of the vast corpus scattered all over the world and obstinately signed, from one museum of modern or contemporary art to another, with this clearly imaginary patronymic. Everyone was agreed that this corpus was a collective work; a corpus, moreover, which was strangely varied in that it included collections of small hand-made objects – three thousand little balls of earth, six hundred pre-artisan knives, nine hundred pieces of sculpted sugar – curious copies of toys in modelling clay, inventories gathering together tiny, once-useful objects, a few films, postal mailings, piles of poor black and white photos, more or less interchangeable but classified in religiously ordered series – men and women, families, children – large compositions of colour photos, polychrome images depicting more or less comic playlets performed by the same, single character, difficult to identify but claiming to be called Christian Boltanski, strange, derisory shadow plays, dozens of metal boxes which, some people maintain, were used to pack biscuits in the 20th century, bizarre monuments depicting, under the light of naked electrical bulbs, hanging wires, dozens of children's faces, etc., etc. A famous Boltanskia, that is, since the expression had come into common usage to designate a lost or anonymous world. Anyone could swap his memories for someone else's, or childhood would be prolonged indefinitely to the point that we would end up mistaking it for the eternity of death.[26]

This clearly erroneous (or fictional) piece was entitled, after a celebrated essay by Erwin Panowsky, as follows:

ET IN BOLTANSKIA EGO

It accompanied an exhibition that had no relation with Nazi extermination, since in producing it C.B. had drawn on an entirely different world – certainly no less morbid, but nevertheless much more ordinary: that presented by *El Caso*, a newspaper specialized in the subject. Taking from this sad publication the images of dozens of victims and their murderers, he obtained a large photographic monument where anonymous death combined with the most insignificant life in a tragic manner. Much more could be said, but I prefer to pass quickly over an episode in which I had been involved much too directly. One more word before we move on, just to point out that the request C.B. made to me did not distinguish me in any way from any of his other commentators. In October of the same year, in fact, Didier Semin published an excellent little book devoted to him[27]. And, in an interview with Semin and Alain Fleischer which was given just before this publication, C.B. pointed out the conditions in which this work seems to have been written:

One might speak of rules of the game that had been fixed at the outset, and which Didier followed: I didn't want to see him and he had to consider that I was dead.. I gave him no information. He was remarkable: he never phoned me. So it was as if the book described a completed *œuvre*...[28]

Perhaps this strange request might be easier to understand if we relate it, as C.B. did himself, to his rather curious idea of artists and art:

I believe that what is important in an artist is that we can call his life exemplary, just as there are exemplary lives of Saints. An artist is not an example because he is virtuous, but because the unfolding of his life is an example. I am very interested in the lives of the Saints of the wilderness and the way they have been talked about. The way one might talk about an artist is quite similar: in both cases, it is a question of lives which convey a message not so much through words but through example, through the image. In that, painters seems to me to be almost like Oriental philosophers who teach by example. It is in this sense that Didier has produced an erudite work, by writing an exemplary life.
...The museums of today which want to have a Mondrian are similar to towns in the Middle Ages which wanted to have their relics of a Saint.. When they were not able to come by the bones of a great saint, they found a local Saint, or invented one. I was very touched when the Japanese bought the Van Gogh, to think that these people who make computers needed this

[26] Daniel Soutif, "Et in Boltanskia Ego", in *Christian Boltanski, El Caso*, Madrid, Centro de Arte Reina Sofia, 1988, pp. 10-12.
[27] Didier Semin, *Christian Boltanski*, Paris, Art Press, 1988, p. 80.
[28] "Christian Boltanski, la revanche de la maladresse", interview with Alain Fleischer and Didier Semin, *Art Press*, no. 128, September 1988, p. 6.

simile: nei due casi, si tratta di vite che trasmettono un messaggio non tanto con la parola quanto con l'esempio, l'immagine. In questo, i pittori mi sembrano essere una specie di filosofi orientali, che ragionano attraverso l'esempio. Ecco dove Didier ha realizzato un vero lavoro d'erudito: scrivere una vita esemplare.

...Oggi, i musei che vogliono avere dei Mondrian sono esattamente come le città del Medioevo che volevano avere le loro reliquie di Santi. Quando non riuscivano a ottenere le ossa di un grande Santo, si trovavano un Santo locale, o se ne inventavano uno. Mi sono commosso quando i giapponesi hanno comprato il Van Gogh: pensare che quella gente che fabbrica computer avesse bisogno di quel vecchio pezzo di stoffa come di un oggetto magico, perché Van Gogh è considerato un grande Santo che ha vissuto una vita esemplare![29]

È verso la stessa epoca, peraltro, che il nostro artista realizzò un'opera che si avvicinava all'idea di reliquia. Si tratta degli *Archivi di C.B. 1985-1988*, su cui Lynn Gumpert ha scritto un commento acuto:

Con il monumento personale che si trova ormai nella collezione del Museo nazionale d'arte moderna, Boltanski è riuscito a illustrare e preservare i dettagli della propria esistenza destinato a un futuro indeterminato. Qui sta la prova che ha abitato a tale o talaltro indirizzo, o che ha ricevuto tal giorno una lettera firmata da un tale. Naturalmente, vista sotto un'altra angolazione, l'opera diventa anche il commento ironico di Boltanski che, vendendo così il proprio passato, partecipa a modo suo alla deificazione dell'artista cominciata dal Novecento...

...Dal momento che il Museo nazionale d'arte moderna ha acquisito quest'opera, possiamo sperare che i documenti saranno preservati per la posterità nelle centinaia di scatole da biscotti di cui è costituito il lavoro. Per realizzarlo, Boltanski ha svuotato il suo studio e il suo domicilio del disordine accumulato durante tanti anni, ha sistemato il suo passato nelle scatole, e l'ha così sottratto al proprio sguardo come a quello del pubblico. Tuttavia, non ha perso le sue abitudini, e anche qui ha fatto prova di spirito di contraddizione e di ambivalenza. È vero che le sue carte e i suoi ricordi erano ormai archiviati, ma senza ordine né indice di riferimento. Sono praticamente inutilizzabili.[30]

Ci si può senz'altro interrogare sul contenuto delle scatole di latta che l'artista ha offerto alla prestigiosa istituzione museale. Con quanta curiosità ci si tufferebbe in questa marea di documenti, ben più ricca certo di quella su cui siamo costretti a fondare il presente tentativo di ricostruzione, che ha appena trovato un intoppo in un semplice libro, che è nella fattispecie una copia senza dedica – lo dico perché le relazioni d'amicizia dell'autore con C.B. sono conosciute da tutti – del libro *Éloge du mauvais esprit* di Bernard Marcadé. Curiosamente intitolato

Capitolo XIV

NOËL EST LA FÊTE LA PLUS TRISTE DU MONDE

tutto un capitolo di quest'opera è in effetti consacrato all'analisi del lavoro di C.B. Eccone qualche brano saliente:

Anche se ha sempre fatto finta di prendere le nostre origini (dell'*infanzia*) come oggetto e soggetto quasi unico della sua opera, Christian Boltanski non ha mai fatto dell'originalità la pietra angolare della sua arte. Christian Boltanski è un artista del *déjà-vu*, senza peraltro crogiolarsi in un atteggiamento nostalgico. Se di nostalgia si tratta, poi, non può che essere la nostalgia costitutiva dell'immagine. Fin dalle sue prime opere infatti, Boltanski manifesta una coscienza acuta del fatto che siamo prigionieri dell'*immaginario* e che l'infanzia stessa non è che una finzione.

Fra le *Ricostruzioni* maniacali dai vaghi profumi proustiani, le *Composizioni* su fondo nero che mimano ironicamente la tradizione degli allestimenti caravaggeschi, e le *Ombre* e i *Monumenti* di oggi, regna una tale "aria di famiglia" che sembra effettivamente che al di là delle mode e dei mezzi utilizzati, il tempo dell'opera di Christian Boltanski resti *sospeso*. Eppure questa sensazione è un puro effetto ottico dovuto al movimento particolarmente intempestivo di un'arte che occupa – e ci fa occupare – allo stesso tempo i punti di vista più divergenti

[29] *Ibid.*
[30] Gumpert, *op. cit.*, 1992, pp. 140, 143.

Padre Mariano, 1995
Tecnica mista/Mixed media

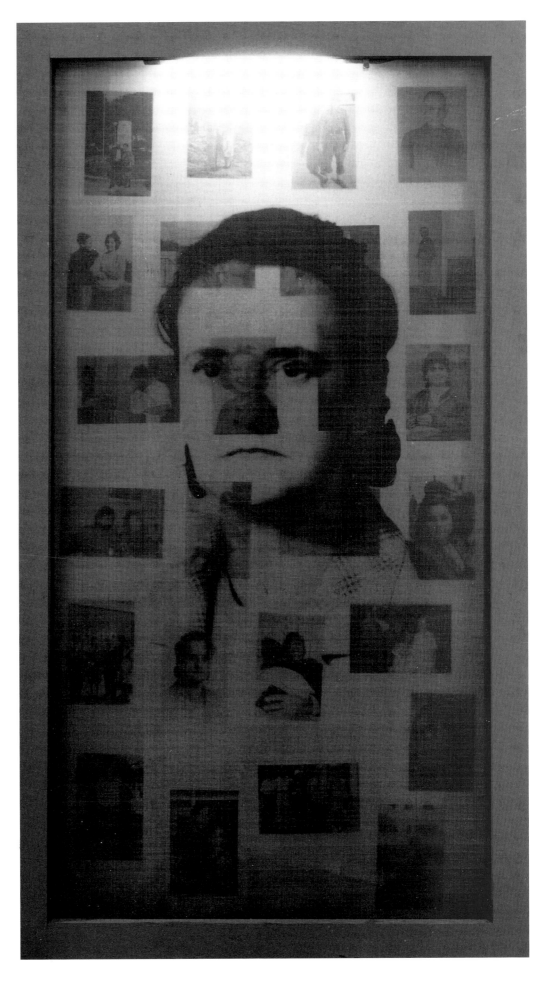

Humans, 1994
Tecnica mista/Mixed media
Dimensioni variabili/Variable dimensions
Installazione/Installation
Courtesy Marian Goodman Gallery, New York

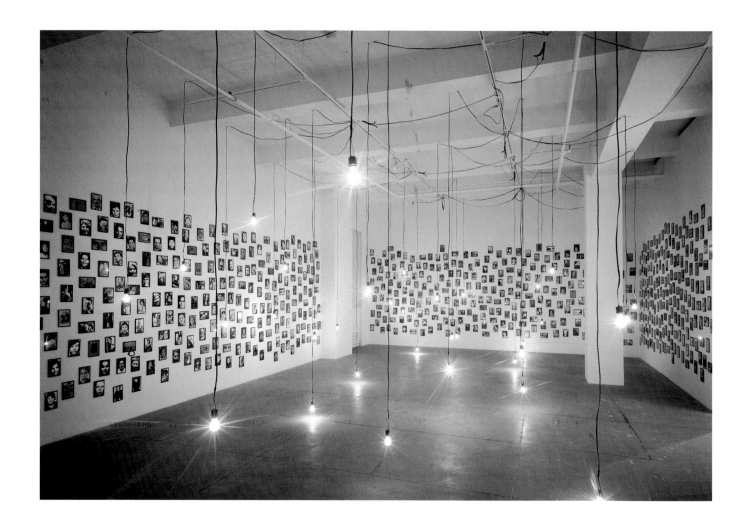

bit of old cloth as if it were a magical object, because Van Gogh is one of the great Western Saints! The paintings of Van Gogh only exist because Van Gogh is considered a great Saint with an exemplary life.[29]

It was about this time, moreover, that our artist produced a work that came very close to the idea of a relic: the *Archives de C.B. 1985-1988*, which Lynn Gumpert considers in the following perceptive words:

With the personal monument which is now in the collection of the National Museum of Modern Art, Boltanski managed to illustrate and preserve the details of his own existence for the benefit of an indeterminate future. Here lies proof that he lived at this address, or that he received a letter that day from this person. But from another point of view this work is also Boltanski's ironic comment – by selling his own past in this way, he is taking part in his own way in the deification of the artist undertaken by the 20th century.
Since the work has been acquired by the National Museum of Modern Art, we may be permitted to think that the documents will be conserved for posterity in the hundreds of biscuit tins of which it consists. In order to produce the work, Boltanski emptied his studio and his house of the mess accumulated over the years and arranged his past in tins, thus removing it from his own gaze, and from that of the public. However, as is his custom he gives proof of an irresistible spirit of contradiction and ambivalence. It is true that his papers and documents are now stored in archives, but without any order or reference index they are practically unusable.[30]

We may certainly wonder about the contents of the white boxes that the artist handed over to the prestigious museum. With what curiosity we would immerse ourselves in these heaps of documents, undoubtedly much more substantial that those on which we are forced to base our present analysis, which now comes up against a book: an unsigned copy – I point this out because my friendship with the author is well known to everybody – of Bernard Marcadé's book *Éloge du mauvais esprit*. Curiously entitled

CHAPTER XIV

NOËL EST LA FÊTE LA PLUS TRISTE DU MONDE

a whole chapter of this work is, in fact, dedicated to the work of C.B. The following extract is particularly salient:

Although he has always pretended to make our origins (*childhood*) the almost exclusive object and subject of his work, Christian Boltanski has never made originality the cornerstone of his art. Christian Boltanski is an artist of the *déjà-vu*, though without revelling in a nostalgic attitude. If there is nostalgia, in fact, it is the constituent nostalgia of the image. Since his early works, Boltanski has shown an acute awareness of the fact that we are prisoners of the *imagination* and that childhood itself is only a fiction of it.
In the maniacal *Reconstitutions* with their vaguely Proustian air, the *Compositions* on a black background ironically imitating the tradition of Caravaggio-like productions, and the *Ombres* and *Monuments* of today, there reigns such a "family air" that it seems, beyond the metamorphoses of modes and means, that the time of the work of Christian Boltanski remains *suspended*. This sentiment, however, is purely an optical illusion due to the particularly timeless movement of an art that simultaneously occupies – and makes us occupy – the most divergent and contradictory points of view. When Boltanski pretends to speak about himself through reconstructions of the traces of his existence, he is speaking about other people, about ourselves. When he pretends to speak about other people (*L'Album de la famille D.*, for example), this refers to his own memories [...] In the same way, his *Monuments* are an enigmatic mixture of a derisory iconostasis to the glory of "eternal youth" and a lugubrious memorial celebrating vanished childhood.[31]

[29] *Ibid.*
[30] Gumpert, *op. cit.*, pp. 140 and 143.
[31] Bernard Marcadè, *Éloge du mauvais esprit*, Paris, La Différence, 1986, pp. 177-178.

e contraddittori. Quando Boltanski finge di parlare di se stesso, attraverso le ricostruzioni di tracce della sua esistenza, è degli altri che sta parlando, è di noi. Quando invece finge di parlare degli altri (*L'Album della famiglia D.*, per esempio), rimanda ai propri ricordi. [...] Allo stesso modo, i suoi *Monumenti* fluttuano enigmaticamente fra l'iconostasi derisoria dedicata alla gloria dell'"eterna giovinezza" e il memoriale lugubre che celebra l'infanzia scomparsa.[31]

L'altro articolo, sempre del 1986, è un estratto stampa, ancora una volta ritagliato da «Libération», in cui appare però una firma che non abbiamo ancora incontrato, quella di Hervé Gauville.

Pregate per Boltanski

ordina il titolo di quest'articolo pubblicato in occasione di una grande mostra – *Monumento, lezione di tenebre* (1° ottobre-9 novembre 1986) – nella Cappella della Salpêtrière. L'artista riunisce delle opere che il giornalista paragona a ex-voto che, diceva,

si riferiscono, per la loro stessa fattura, a un'estetica della pietà popolare che sparpaglia le cianfrusaglie della sua devozione dalla grotta di Lourdes (nel caso peggiore) fino alle icone delle chiese ortodosse (nel caso migliore). Non mostrano invece alcun segno di parentela manifesta con l'arte contemporanea. Eppure non c'è da sbagliare: Boltanski deve tutto all'arte e niente alla religione. Ma, come quella di tutti gli eretici, la sua opera si dispiega sotto lo stendardo carbonizzato della crociata scismatica...

...In mezzo ai fili che penzolano, i sorrisi puerili si meravigliano all'unisono della propria identità perduta. Fra la foto di classe (ma senza professore) e lo schedario di polizia (sezione minorenni), le teste degli scolari si allineano in file le une dietro alle altre per formare la griglia in bianco e nero delle parole crociate del tempo che fu...

...A proposito, Christian non vuol dire cristiano, per caso? Bel nome per un miscredente. Questo significa che si può essere insieme dottore della legge erigendo stele e infedele facendo il laico in una cappella. Perché almeno una cosa è sicura: l'arte di Boltanski non è sacra. E desacralizzare l'arte con i tempi che non corrono più, è la più sana delle imprese di sanità pubblica. In alto i cuori e viva l'arte profana![32]

Qualche mese prima, lo stesso giornalista aveva salutato la prima mostra pubblica – alla Galleria Crousel-Hussenot in febbraio-marzo – di alcune opere dell'artista in un articolo abbastanza strano:

CHRISTIAN BOLTANSKI
PAR MOI-MÊME

in cui, come spinto da quelle specie di mimetismo patologico che sembra contagiare alcuni commentatori di C.B. (e di cui mi domando talvolta se non sono io stesso vittima), dava l'impressione d'avere condiviso la propria infanzia con quella dell'artista (a meno che non sia l'inverso...):

Christian Boltanski aveva già cinque anni, quando sono nato io. Dunque non ha avuto nessuna difficoltà a osservare i miei giochi fin dalla sua più tenera infanzia. Prima si era interessato alla mia famiglia, ai miei genitori, i miei nonni, i miei zii, le mie zie, i miei cugini e le mie cugine, quando andavamo alla spiaggia, quando correvo sul cavallino a rotelle e salivo sul sidecar. Ne ha fatto *L'Album fotografico della famiglia D. 1939-1954*.

Poi, all'età di sei anni, mi sono iscritto al club di Topolino. Eravamo sessantadue, Boltanski ci ha fotografati tutti e io, sulla foto, portavo il mio blazer blu con il cravattino. Avevo la riga da una parte e i capelli appiattiti dalla lacca. Ho riconosciuto anche la mia amichetta, con la sua gonna scozzese a bretelle. Sorridevamo tutti. Quando sono andato al liceo des Lentillères a Digione, Boltanski ha avuto diritto all'1% artistico e ha appeso un sacco di ritratti fotografici ai muri della scuola. Noi non ci riconoscevamo in quei ritratti, ma ci piaceva vedere tutte quelle teste in fila...

Ultimamente ho saputo che una galleria parigina aveva traslocato ed inaugurava la sua nuova

[31] Bernard Marcadé, *Eloge du mauvais esprit*, Parigi, La Différence, 1986, pp. 177-178.
[32] Hervé Gauville "Priez pour Boltanski", «Libération», martedì 7 ottobre 1986, p. 35.

El Caso,
Tecnica mista/Mixed media
Installazione/Installation White Chapel,
Londra/London, 1990

Menschlich, 1992
Tecnica mista/Mixed media
Dimensioni variabili/Variable dimensions
Foto/Photo Henk Geraedts/BFN, Tilburg

El Caso, 1992
Tecnica mista/Mixed media
Dimensioni variabili/Variable dimensions

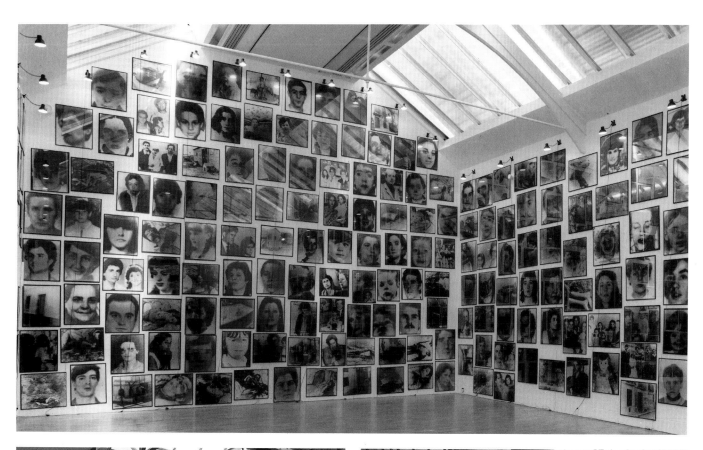

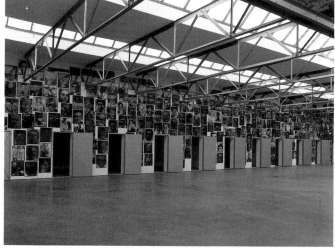

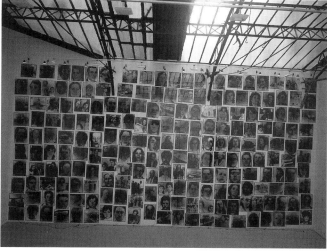

Les Concessions, 1996
Tecnica mista/Mixed media
Dimensioni variabili/Variable dimensions
Installazione/Installation

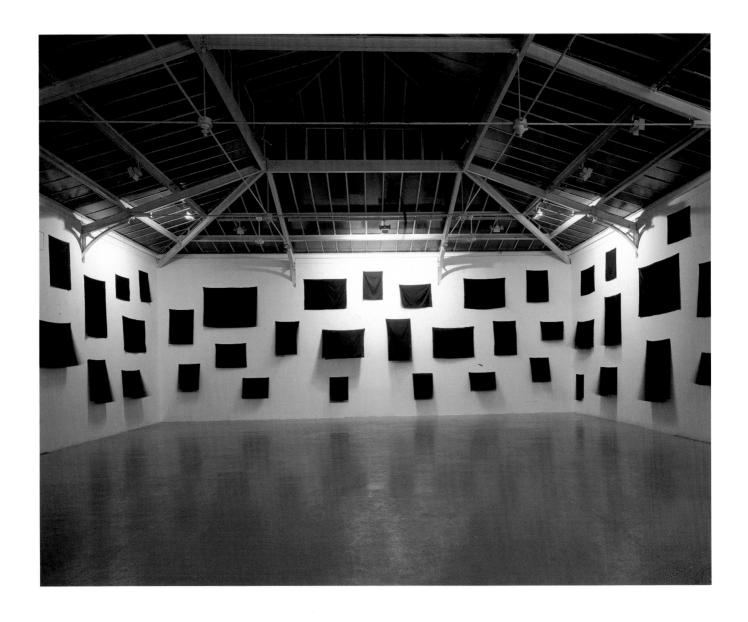

The other item belonging to the same year, 1986, is a press cutting. It comes, once again, from *Libération*, but bears a signature that we have so far not come across, that of Hervé Gauville.

Priez pour Boltanski

orders the title of the article, which appeared on the occasion of a large-scale exhibition – *Monument, leçon de ténèbres* (1 October – 9 November 1986) – at the Chapelle de la Salpétrière. For this exhibition, the artist brought together works that Gauville compares to ex-votos which, he writes,

> are linked, by their very mode of construction, to an aesthetic of popular piety that scatters the charms of devotion from the grotto of Lourdes (at worst) to the icons of Orthodox churches (at best). On the other hand, they do not display any clear relationship with contemporary art. And yet, we must make no mistake about it, Boltanski owes everything to art and nothing to religion. But his work, like that of all heretics, unfolds under the charred standard of the schismatic crusade...
>
> ...In the middle of hanging wires, the childish smiles marvel in unison at their lost identity. In the class photograph (without the teacher) and the police files (on minors) the heads of pupils line up in rows, one above the other, to form the black and white crossword grids of long ago...
>
> By the way, Christian, does that not mean Christian, by chance? A fine Christian name for a non-believer. This means that one can be a doctor and still hand out stitchwort, a non-believer and still secularize right in the middle of the chapel. And to secularize these days is the most useful of enterprises for the public health. Take heart, and long live profane art![32]

A few months before, the same journalist had written a rather strange article entitled

CHRISTIAN BOLTANSKI PAR MOI-MÊME

on the first public exhibition, at the Galerie Crousel-Hussenot in February and March, of some of Boltanski's works. In this article, as if transformed by the pathological mimetism that seems to attack some of C.B.'s commentators (sometimes I wonder whether I too have not been affected), he gives the impression that he shared his childhood with that of the artist (unless it is not the other way round...):

> Christian Boltanski was already five years old when I was born. He therefore had no trouble studying my frolics from a very early age. Before that, he had taken an interest in my family, my parents, my grandparents, my uncles, my aunts and my cousins, when we went to the beach, when I played on my toy horse and when I went on the side-car. He used all this to make *l'Album de photographies de la famille D. Entre 1939 et 1954*.
>
> Later, at the age of six, I joined the Mickey Mouse Club. There were sixty-two of us, and Boltanski took photos of us all: in the photo, I was wearing my blazer with my little tie. I had a side parting and my hair was stuck down with lacquer. I also recognize my little friend with her kilt and braces. We were all smiling. When I went to school at the L.E.S. des Lentillères in Dijon, Boltanski was entitled to the artistic 1% and he covered the walls of the school with photographic portraits. We didn't recognize ourselves up there, but we loved seeing all those rows of heads.
>
> Recently, I learned that a Paris gallery had just moved and was inaugurating its new premises by displaying some previously unseen works by Boltanski. There was no sign on the door of the building. No plates, no arrows. When the porter came out from his lodge, I asked him what floor it was on. It was, he replied, at the back of the courtyard (on the right). As usual. But at the back of the courtyard (on the right), I found nothing but a pile of rubble and a hole in the wall in the form of a door. I looked for the little man in black who never stops lighting his pipe.

[32] Hervè Gauville, "Priez pour Boltanski", *Libération*, Tuesday 7 October 1986, p. 35.

Domanda Nel mio lavoro vorrei commuovere e porre delle domande. In linea di principio ogni opera che realizzo è una domanda, alla quale non ho risposta, talvolta è una domanda che conduce a un'altra domanda. Il ruolo dell'artista come lo concepisco io è quello di interrogare, non con un testo ma attraverso le immagini, che pongono la domanda a coloro che le guardano. Ogni opera è perciò aperta perché non conosco la risposta. Io penso inoltre che ogni risposta sia cattiva. È qualcosa che si ritrova nella tradizione chassidica e in quella zen. Le storie non sono altro che domande, mai risposte. Io mi colloco in questa tradizione, ma senza affermare. In un lavoro come *Détective*, chi è il criminale, chi è la vittima, e cosa significa questo? *Sans Soucis* è la stessa cosa, gli album di fotografie sono tutto ciò che resta di una vita. Ogni volta c'è un legame con questioni di carattere esistenziale…

Questione/Domanda
n.b.
Tutte le domande sono risposte a problemi (e questi, etimologicamente, sono "propositi"). Le risposte alle domande sono risposte elevate a potenza. Per questo forse sono (quasi) impossibili?
Con preghiera di risposta.

"In latino *quaero* 'cercare, domandare' (da cui *quaestor, questus*) parola senza etimologia, intrattiene con *praecor, *prex*, 'pregare, preghiera' una relazione strettissima che va precisata…"
(E. Benveniste, Il vocabolario delle isitutuzioni indo-europee*)*

v. Familier (Familiare)
v. Impossible (Impossibile)

Question

In my work, I hope to move people and to pose questions. In principle, each work I make is a question to which I do not have the answer, and sometimes there is a question that leads to another question. The role of an artist as I see it is to ask questions, not through writing but through images which pose questions to those who look at them. It is something open, for I do not know the answer. I also think that any answer is bad. This is something we find in the Hasidic tradition and in the Zen tradition. Stories are only questions, and never answers. I place myself in this tradition, but without making assertions. In a work like *Détective,* who is the criminal, who is the victim, and what does it mean? *Sans Soucis* is the same thing, the photo albums are all that remain of a life. It is always linked to a rather existential question…

Question
N.B.
All questions are responses to problems (which, etymologically, are "proposals"). The responses to questions are responses to the power of x. Perhaps for this reason they are (near) impossible? R.S.V.P.

"In Latin *quaero,* 'to search, to ask' (hence *quaestor, questus*), a word having no etymology, is closely related to *praecor, prex,* to pray, prayer, which needs to be clearly defined…"
(E. Benveniste, Il vocabolario delle istituzioni indo-europee*)*

Cf. Familier (Familiar)
Cf. Impossible (Impossible)

Riserve Molte opere si intitolano *Réserves*. Sono lavori molto diversi: *Les Suisses Morts, Détective…*

Questo titolo viene dall'accumulo, dall'idea di conservare, di avere una riserva. Credo che ciò sia legato al concetto del cadavere nell'armadio, alla cosa che è nascosta e che si possiede, ma anche a tutto ciò che si conserva. La riserva è il posto dove si conservano le cose, è il frigorifero, la cassapanca… è la scatola dove si mettono tutti i propri ricordi e i segreti. Forse questo titolo è un po' un dire e non dire, il senso del ritiro…

Riserve
v. riserbo: "L'essere molto riservato nell'esprimere il proprio stato d'animo, le proprie intenzioni e valutazioni; più forte quindi che *riservatezza.*"
riserva: "Nella stampa dei tessuti, sostanze usate allo scopo di impedire al tessuto di assorbire in alcune zone le materie coloranti, in modo che *le zone stesse risultino chiare* sullo sfondo tinto."
(Dizionario Enciclopedico italiano; *l'ultima evidenziazione è mia*)

v. Envois (Invii)
v. Je (Io)/X

Réserves

Stores There are many works entitled *Réserves*. They are very different works: *Les Suisses Morts, Détective…*

This title comes from accumulation, from the idea of conserving, of storing. I think this is linked to the idea of the body in the cupboard, to the thing that is hidden and that we possess, but also to the idea of everything we conserve. The store is the place we conserve things, it is the fridge, the chest… It is the box where we put all our souvenirs and our secrets. This title also perhaps has the sense of saying and not saying, of withdrawing…

Stores
Cf. reserve: "the state of being extremely reserved in expressing one's state of mind, intentions, and evaluations; stronger than 'reservedness'",
riserva (It.; in English, 'resist'): "in calico-printing, a preparation applied to those parts of the fabric which are not to be coloured, in order to prevent the dye from affecting them"
(Shorter Oxford English Dictionary).

Cf. Envois (Messages)
Cf. Je (I)

Les Images Noires, 1996
Foto/Photo Jannes Linders, Rotterdam

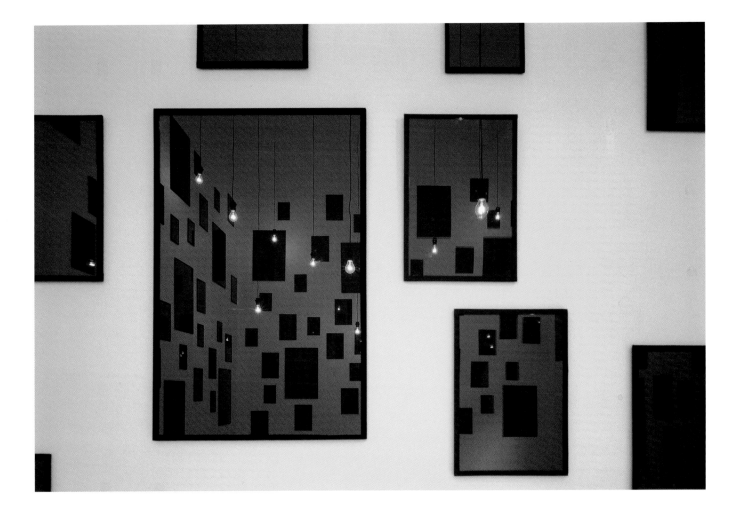

People were coming and going, very busily. A builder was taking measurements. A carpenter (!) carried a plank on his shoulder. In the middle of the bustle, I noticed some electrical wires, connected in a hurried manner. They were hanging in front of ceramic tile images forming steles, surmounted by photographic portraits. There were some of them on all the walls. I was worried about this wiring system. And as the tiles were stuck on the wall instead of covering the bathroom floor, there was a risk that the foreman would cop it!

When I noticed that these photo-ceramic-electrical installations had been placed on a mezzanine that was resolutely out of reach despite, or perhaps because of, the ladder that was supposed to give access to it, I realized that the man with the pipe had once again struck a decisive blow. The gallery still hadn't got over it.

But, after all, was the place so very different from the *Appartement de la rue de Vaugirard*, a work from 1973? There, like here, then, like now, wasn't it a case of the same nostalgia for infancy? The infancy of art, of course.

It is always the same question: at what age was Christian Boltanski born?[33]

Are we really sure that he was born at all? Isn't it rather a unique case of self-construction?

From the year 1985, nothing has emerged (at least in our modest and very incomplete corpus) except a few laughable bits of rubbish: a receipt from the Bazaar of the Hôtel de Ville for the sum of 295 francs dating from April and attached with a paper clip to the instructions for use (including the guarantee to be sent to the manufacturer) of a small fan. The fan itself has proved impossible to find, but the odds are that it was the one C.B. used a few weeks later to animate the *Théâtre d'ombres* that he presented on the occasion of the Paris Biennale in a room in the Grande Halle de la Villette. At this time, C.B., who seemed to want to produce exhibitions that could be contained in a school-bag and yet be capable of filling vast spaces, began to produce tiny figures made of bits of paper, cardboard, cork and wire. Suspended from slender scaffolding, illuminated by slide projectors, animated by fans, these makeshift puppets created great shadow pantomimes that delighted the artist and his admirers.

The use of such modest means contrasts strongly with those C.B. had worked with during the previous years. Some of the works produced during this period were displayed in a great retrospective exhibition from 1 February to 26 March at the Centre national d'art et de culture Georges Pompidou. Since 1976, in fact, C.B. had made a great many of what he called *Compositions*, which consisted in large photographic prints of negatives showing tiny objects: pieces of building games in coloured wood for the *Compositions architecturales*, little model Indians for the *Compositions héröiques*, cardboard puppets for the *Compositions théâtrales* or the *Compositions classiques*, etc. In one of the rare truly formalist essays ever devoted to the work of C.B., Serge Lemoine sums up remarkably the most remarkable distinctive features of these works:

> Without analyzing the subject, that is what is represented, it must be noted that the photographs originally used by Christian Boltanski did not have, due to their style, a truly pictorial quality. Everything changes, it seems, in 1976, after the experiments of the *Images modèles*, with the *Compositions fleuries* and the *Images stimuli*. The following year, with the *Compositions photographiques* and above all the *Compositions murales*, new experiments are attempted with coloured forms that are photographed and enlarged to a certain size. This research reached its highest point of success with the *Composition architecturales* and the photographic works of 1982-83. Here, Christian Boltanski has developed a new language that makes him leave behind the universe of photography. By making the very elements which he takes shots of, by arranging his own compositions and defining a new scale for the formats, Christian Boltanski finds forms, colours, plays of chiaroscuro, and even materials which belong exclusively to the world of painting. Photography has finally become visual and spatial.[34]

A bit later, in a book we have already met, Bernard Marcadé would observe no less judiciously that

[33] Hervè Gauville, "Christian Boltanski par moi-même", *Libération*, Friday 14 March 1986, pp. 30-31.
[34] Serge Lemoine, "Les formes et les sources dans l'art de Christian Boltanski", in the catalogue of the exhibition in the Galeries contemporaines of the Centre national d'art et de culture Georges Pompidou, 1 February 1984-26 March 1984, p. 25.

sede esponendo qualche opera inedita di Boltanski. Non c'erano indicazioni sul portone, né targa, né freccia. Alla portiera accorsa dal fondo della portineria, ho chiesto a che piano fosse. Mi ha risposto che era in fondo al cortile, a destra. Come al solito. Ma, in fondo al cortile (a destra), ho trovato solo un mucchio di calcinacci e un buco nel muro che fungeva da porta. Ho cercato l'ometto in nero che non smette mai di riempirsi la pipa.

C'era gente indaffaratissima che andava e veniva. Un muratore prendeva misure. Un falegname (!) portava un'asse in spalla. In mezzo a questa confusione, ho notato dei fili elettrici allacciati alla meno peggio. Penzolavano davanti a immagini di piastrelle di ceramica che formavano delle stele, sormontate da ritratti fotografici. Ce n'erano su tutti i muri. Quell'installazione elettrica mi preoccupava. E se inoltre la ceramica era fissata al muro invece di ricoprire il pavimento della sala da bagno, c'era il rischio che ci andasse di mezzo il capomastro! Quando mi sono accorto che quelle installazioni foto-ceramico-elettriche si arrampicavano fin su un soppalco decisamente fuori portata, malgrado – o meglio a causa – della scala che si supponeva dargli accesso, ho capito che l'ometto dalla pipa aveva colpito ancora. La galleria non si era ripresa ancora.

Ma, dopotutto, il posto era poi così differente dell'*Appartamento di rue Vaugirard*, un'opera del 1973? Qui come là, ora come allora, non si trattava della stessa nostalgia dell'infanzia? L'infanzia dell'arte, evidentemente.

Ed è sempre la stessa domanda: a che età è nato Christian Boltanski?[33]

Ma siamo poi proprio sicuri che è nato? Non sarà piuttosto un caso, l'unico nel suo genere, di autocostruzione?

Del 1985 è sopravvissuto soltanto (almeno nella nostra modesta e assai incompleta raccolta) un gruppetto di resti veramente ridicolo: uno scontrino del Bazar de l'Hôtel de Ville per una somma di 295 franchi, datato aprile e spillato con una graffetta alle istruzioni per l'uso (che includevano il tagliando di garanzia da rispedire al fabbricante) di un piccolo ventilatore. Il ventilatore stesso si è rivelato introvabile, ma con tutta probabilità si trattava di quello che C.B. utilizzò qualche settimana dopo per animare il *Teatro d'ombre* che presentò allora in occasione della Biennale di Parigi in una sala della Grande Halle de la Villette. A quell'epoca, C.B., che a quanto sembra desiderava realizzare mostre capaci di occupare vasti spazi, e nello stesso tempo di essere contenute tutt'intere in una cartella da scolaro, si mise a fabbricare minuscole figure fatte di pezzetti di carta, di cartoni, di tappi di sughero e di fil di ferro. Sospese a gracili impalcature, illuminate da proiettori di diapositive, animate da ventilatori, queste marionette improvvisate davano luogo a grandi spettacoli d'ombre cinesi che mandavano in visibilio l'artista e i suoi ammiratori.

I mezzi così modesti a cui C.B. era ricorso contrastano fortemente con quelli utilizzati nel corso degli anni precedenti, riassunti in parte da una grande retrospettiva consacratagli dal 1° febbraio al 26 marzo dal Centro nazionale d'arte e di cultura Georges Pompidou. Dal 1976, C.B. aveva in effetti moltiplicato ciò che chiamava *Composizioni*, e che consistevano in grandi stampe fotografiche di cliché che mostravano oggetti sicuramente minuscoli: pezzi di costruzioni in legno colorato per le *Composizioni architettoniche*, figurine di indiani per le *Composizioni eroiche*, marionette di cartone per le *Composizioni teatrali* o le *Composizioni classiche*, ecc. In uno dei rari saggi veramente formalisti mai consacrati all'opera di C.B., Serge Lemoine riassumeva brillantemente le caratteristiche più notevoli di queste opere:

> Senza analizzare il soggetto, ossia ciò che è rappresentato, bisogna constatare che le foto utilizzate in origine da Christian Boltanski non avevano una vera qualità pittorica, in virtù della loro scrittura. Sul piano visivo, l'interesse di questo materiale risiedeva altrove. Sembra che invece tutto cambi dopo il 1976, con le esperienze delle *Immagini modello*, con le *Composizioni fiorite* e le *Immagini stimolo*. L'anno seguente, con le *Composizioni fotografiche*, e soprattutto con le *Composizioni murali*, C.B. tenta nuove esperienze con forme colorate fotografate e ingrandite in un certo formato. Questa ricerca culmina nelle *Composizioni architettoniche* e nei lavori fotografici del 1982-83, in cui Christian Boltanski elabora un linguaggio nuovo, che gli fa veramente abbandonare l'universo della fotografia. Fabbrica da solo gli elementi che poi fotografa, li compone da solo e definisce una nuova scala per i formati: trova così forme, colori, giochi di chiaroscuro, passaggi di colori uniformi e anche di materie, che

[33] Hervé Gauville, "Christian Boltanski par moi-même", «Libération», venerdì 14 marzo 1986, pp. 30-31.

Les Images Noires, 1996
Tecnica mista/Mixed media
Dimensioni variabili/Variable dimensions
Installazione/Installation
Foto/Photo Henk Geraedts/BFN, Tilburg

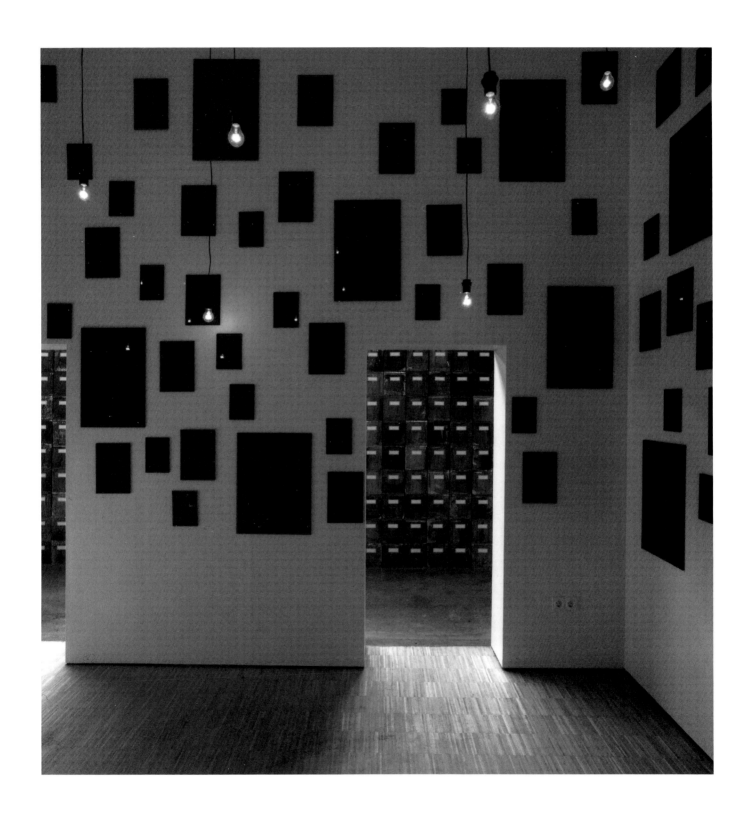

appartengono di diritto al mondo della pittura. La fotografia è finalmente diventata visuale e spaziale.[34]

Poco dopo, in un libro che abbiamo già incontrato, Bernard Marcadé osserverà con non minore acutezza che

> Le *Composizioni* del 1983 ci obbligano ad assumere una posizione paradossale, perché è difficile sapere se le osserviamo dal punto di vista di un gigante o da quello di un nano, se siamo abitanti di Lilliput o di Brodingnag...[35]

È stato lo stesso C.B. ad aver fornito qualche anno prima un commento molto approfondito in un volumetto che per fortuna figura nella piccola collezione di fonti di cui ci serviamo qui, pubblicato tre anni prima in occasione della sua mostra all'ARC (Museo d'Arte moderna della città di Parigi). Interamente consacrato alle *Composizioni*, questo opuscolo comporta fra l'altro un colloquio del loro autore con Suzanne Pagé, da cui traiamo questo brano significativo:

> Le "Composizioni" – e in particolare le "Composizioni fotografiche" – rimandano direttamente a una tradizione pittorica. Come dici tu stessa, io UTILIZZO la fotografia, ma mi sento lontanissimo dal mondo dei fotografi, sono un artista tradizionale, in una società dove la funzione dell'arte non si evolve più. Io faccio quadri, e la pittura non è altro che pittura. Quel che voglio dire è che l'arte è un'attività senza rapporto con l'attività scientifica, senza l'idea di progresso, e per colui che la esercita, è insieme legata al mondo e al rifiuto del mondo. La fotografia mi interessa perché permette di rendere tangibili le idee, senza quella parte di arbitrario che c'è in ogni pennellata.
> ...Le mie "Composizioni" sono fatte per essere guardate, sono immagini, obbediscono a un codice formale...
> Quando ci si serve di parole per descrivere un'immagine, la si limita: le parole precisano troppo, orientano lo spettatore verso una sola lettura. Io desidero che le mie "Composizioni" siano il più possibile aperte, che contengano delle affermazioni e il loro contrario (avrei anche potuto dire semplicemente che il mio desiderio era di fare delle immagini quanto più possibile graziose, e sarebbe stato vero lo stesso). Io mi limito a presentare una specie di canovaccio: poi ognuno ne fa il quadro che vuole, ogni volta differente, a partire dalle proprie esperienze personali, dai propri ricordi e desideri.[36]

La fotocopia di un articolo di Michel Nuridsany, ritrovata piegata in quattro in questo piccolo catalogo, permette di completare queste riflessioni sul "grazioso" che sembrano aver tanto occupato C.B. fra la fine degli anni Settanta e l'inizio degli anni Ottanta:

> La sola cosa che possiamo fare, oggi, è citare e produrre immagini culturali e graziose. (...) Perché il grazioso è allo stesso tempo quanto di più derisorio e di più meraviglioso esiste. Forse è l'ultima cosa che ci resta. Poiché crediamo che l'arte non possa agire sul mondo, non possa trasformarlo, la sola speranza è, alla fine, di fare immagini graziose, foto piacevoli da guardare. Forse l'arte ha così poca importanza se si limita a questo. Insomma, l'arte non è che arte.
> Per me la fotografia è l'equivalente della trama per Lichtenstein, se vogliamo. È qualcosa che limita, che impedisce, che indica che non si tratta della cosa stessa. Quando Lichtenstein mostra un paesaggio, non dipinge un paesaggio, ma un'immagine del paesaggio. E quello che faccio io, sono sempre più o meno immagini di immagini. Che si tratti d'indiani o di giardini giapponesi, è quella la cosa più importante. È il legame che unisce tutti i lavori: una riflessione sulle immagini.
> ...All'inizio c'è un aspetto inventariale più sociologico, più arido. È quello che mi piace di meno. Nelle "immagini modello", c'è quasi una specie di disprezzo verso il soggetto, soprattutto dell'aspetto "studio" proprio della foto da dilettanti. Le ultime opere, invece, sono sempre più spesso quadri, oggetti di sogno. Certo, si tratta ancora più o meno degli inventari di immagini, ma allo stesso tempo sono sempre più spesso oggetti dall'apparenza teatrale, con l'aspetto ingannevole dell'opera d'arte. E, se vogliamo, il nero in cui ho situato le mie foto l'anno scorso da Sonnabend, con le lampade che le illuminano di nascosto, appartiene allo stesso ordine d'idee. Ha lo stesso ruolo che il nero e le lampade svolgono nelle chiese.[37]

Les Linges, 1994
Tecnica mista/Mixed media

Pagine / Pages 132-133
Installazione/Installation Villa Medici
Roma/Rome, 1995
Foto/Photo Claudio Abate, Roma

[34] Serge Lemoine, "Les formes et les sources dans l'art de Christian Boltanski", in Catalogo della mostra nelle Gallerie contemporanee del Centro nazionale d'arte e di cultura George Pompidou, 1° febbraio 1984-26 marzo 1984, p. 25.
[35] Bernard Marcadé, *op. cit:*, pp. 177-178.
[36] "Entretien Christian Boltanski/ Suzanne Pagé", catalogo della mostra *Compositions*, Parigi, ARC, Museo d'arte moderna della città di Parigi, 22 maggio-6 settembre 1981, pp. 6-7.
[37] Michel Nuridsany, "Christian Boltanski, fééries pour une autre fois", «Art Press», maggio 1981, pp. 22-23.

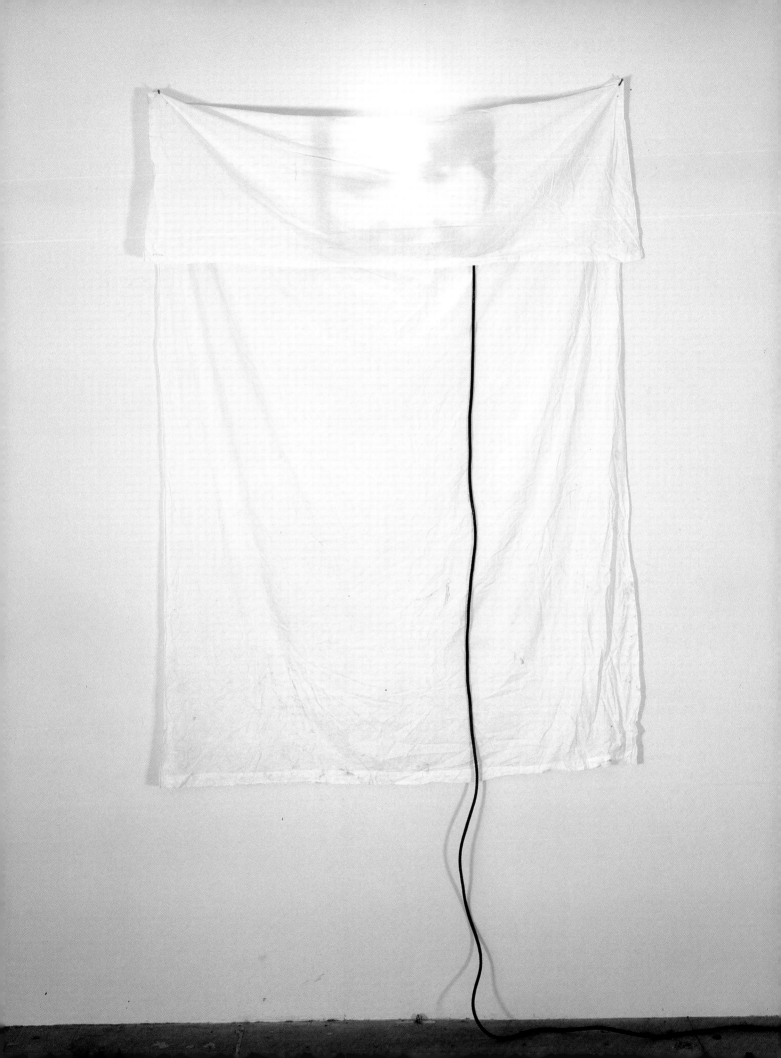

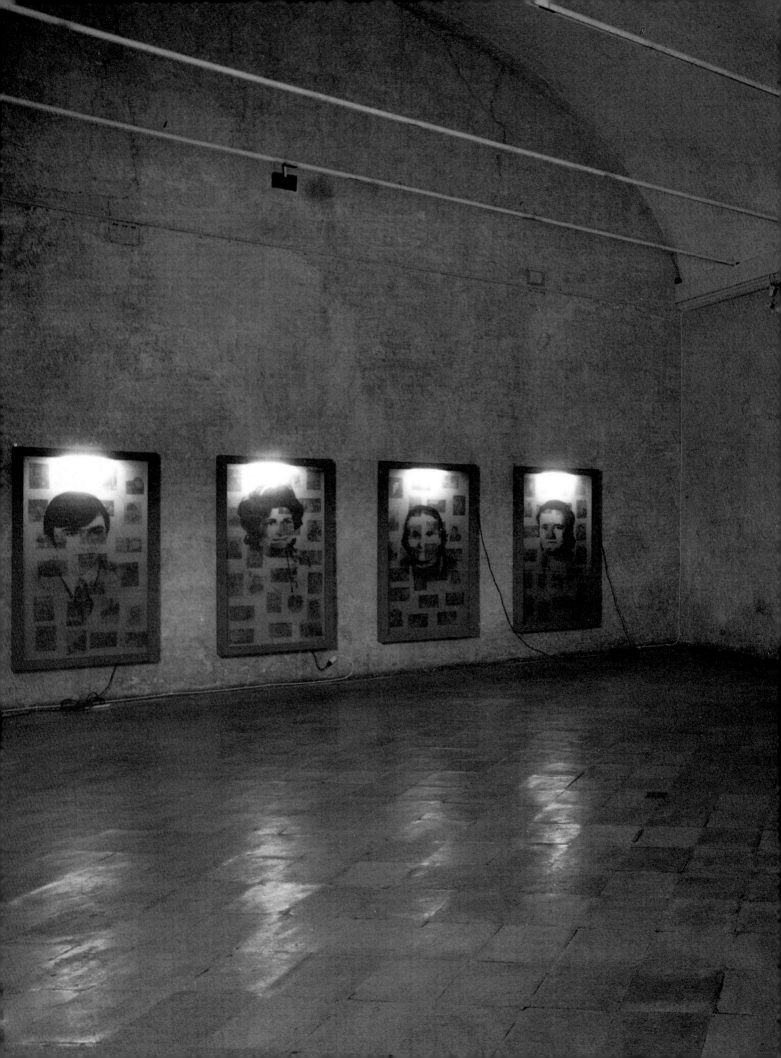

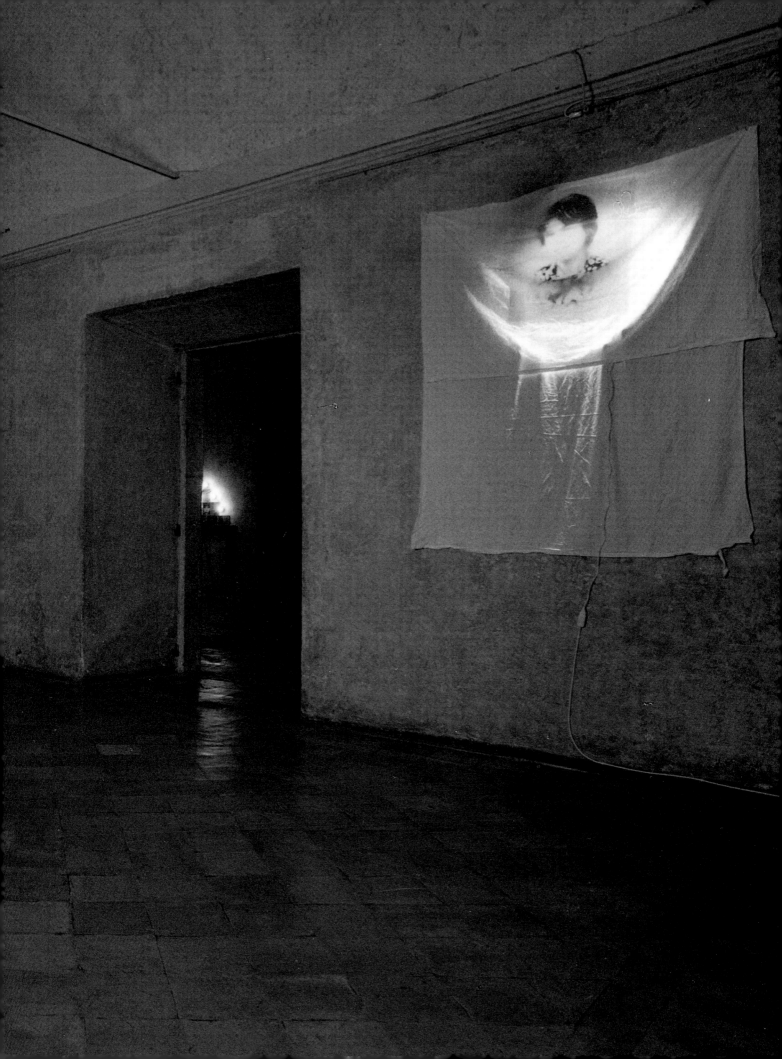

Scenette Nel 1974 ho realizzato la serie delle *Saynètes Comiques* (Scenette Comiche). Fino a quel momento avevo parlato molto della mia infanzia, passavo per essere un artista "proustiano" e molto serio. Così, poiché avevo conosciuto il lavoro di Karl Valentin, ho immaginato di essere una specie di comico. Avevo realizzato una piccola serata a inviti in cui mi proponevo di raccontare i miei ricordi di gioventù, come qualcuno che va di città in città a narrare la propria storia. Ho dunque immaginato un certo numero di piccole storie comiche, di scenette, in cui io interpretavo dei personaggi *cliché* della memoria collettiva: il padre, la madre, il piccolo cristiano, il nonno…

Ho fatto due spettacoli, uno a Düsseldorf, l'altro a La Rochelle e poi ho fatto il museo di questo clown, come fosse morto in una gloria modesta. Possedevo alcune fotografie delle scenette che avevo reinterpretato davanti alla macchina fotografica, quasi come film muti. C'era ogni sorta di documenti: i manifesti dipinti che lo rappresentano, le copertine dei suoi dischi, tutto ciò che riguardava la sua vita…

Questo dimostra che la vita è sempre molto più bizzarra di quanto si possa credere. C'era il mio interesse per il teatro, per il circo, con una sorta di ghigno derisorio… Era veramente una frattura nel mio lavoro, eppure si trattava sempre della stessa cosa, i miei ricordi di gioventù, ma in un altro modo. Credo di avere lo stesso humour anche oggi, nero e derisorio.

Sketches
n.b.
Tra teatro della memoria e gabinetto delle meraviglie, la norma è l'umor nero.

"*saynètes*, n.f. – *saïnette* 1764, *sainete*, diminutivo di *sain* 'grasso' (cf. *farsa*) connesso a scena. 1. (*storia lett.*) Piccola commedia buffa di teatro spagnolo (che si recitava nell'intervallo). 2. Scenetta comica d'un solo atto, con pochi personaggi, v. *sketch*. es. *Le saynète di Cekov*."
(Dictionnaire de la langue française, *Petit Robert*)

v. Kantor
v. Yiddish
v. Zen

Saynètes

Sketches It was in 1974 that I produced the *Saynètes Comiques* series. Up to then I had spoken a lot about my childhood, and I was considered a very serious, «Proustian» artist. And so I imagined, because I had got to know the work of the German clown Karl Valentin, that I was like a sort of comedian. I had produced a little invitation in which I offered my services to recount my childhood memories, like someone going from town to town recounting the story of his life. I thought up a number of little comic stories, playlets, in which I played the stock characters of the collective memory: the father, the mother, the young Christian, the grandfather…

I did two shows, one in Düsseldorf, the other in La Rochelle, and subsequently I made the museum of this clown, as if he had died in modest glory. There were photos of the Playlets which I had re-enacted in front of the camera, a bit like silent films, there were all sorts of papers: painted posters, the covers of records he might have made, everything that surrounded his life…

This showed that reality is always more bizarre than we might imagine.
There was my interest in the theatre, the circus, with a concern for mockery…
It was a real break in my work, it was the same thing, my childhood memories, but from a different point of view. I think I still have the same sense of humour today, black and ironic.

Sketches
N.B.
Between the theatre of memory and the cabinet of miracles, black humour rules.

"*Saynètes*, n.f. — *sainette*, 1764, *sainete*, diminutive of *sain*, "fat", (cf. *farse*). 1. (Lit. *hist.*) In Spanish theatre, short comic play (performed in the interval). 2. Short, one-act entertainment, with a limited number of characters, cf. sketch, e.g. Chekov's sketches."
(Dictionnaire de la langue française, *Petit Robert*)

Cf. Kantor
Cf. Yiddish
Cf. Zen

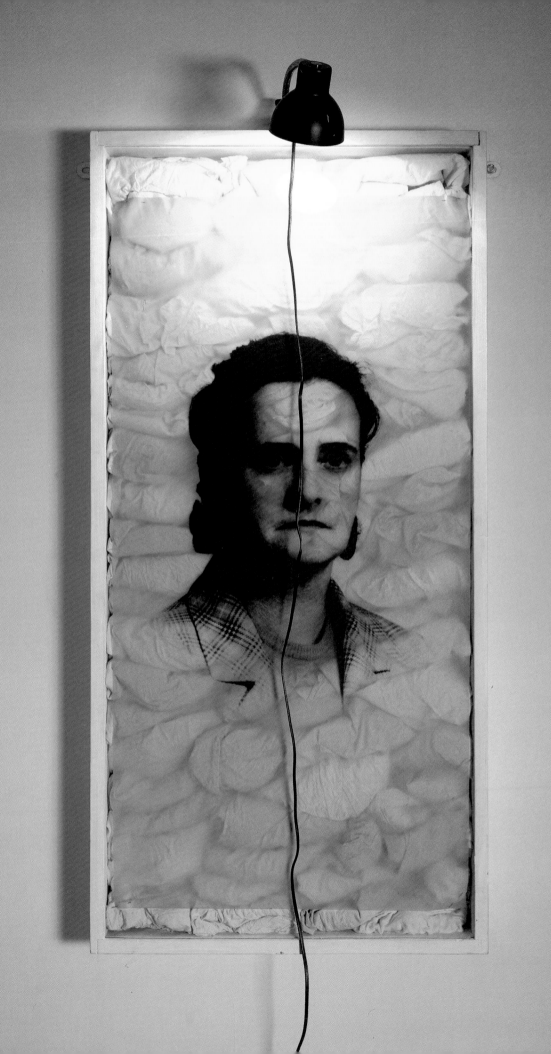

Quadri Le mie opere sono dei quadri, i mezzi non hanno molta importanza. Mi definisco pittore poiché non vi è altra parola per descrivere ciò che faccio. Il film e il romanzo sono un'arte del tempo, la pittura un'arte dello spazio.

Io ho fatto molta pittura. I miei primissimi quadri di quando ero bambino erano composti da centinaia di personaggi, erano estremamente narrativi, del resto io sono sempre stato un pittore figurativo.

Ho scelto molto presto un'altra maniera di raccontare storie.

La pittura e il disegno mi sembrano troppo legate all'inconscio, a qualcosa che va oltre la ragione. Questo mi fa paura, forse direi troppe cose su me stesso…

Quadro
n.b.
Pittura narrativa e figurativa,
pittura di (piccole) storie:
istoriata

"istoriare (ant; storiare) v. tr. der. da istoria, variante antica o letteraria di storia nel senso di raffigurazione di un fatto . Adornare una superficie con la raffigurazione (in pittura, scultura) di immagini relative a fatti storici o sacri o leggendari." (*Vocabolario della lingua italiana*, *Istituto dell'Enciclopedia italiana*)

Tableaux

Tableaus My works are tableaus, the means are not very important. I call myself a painter because there is no other word to define what I do. Films and novels are a temporal art, painting is a spatial art.

I have done a lot of paintings. The very first tableaus I did when I was a child were composed of hundreds of characters, they were extremely narrative. I have always been a figurative painter.

I very soon chose a different way of telling stories.

Painting and drawing seem to me to be too closely related to the subconscious, to something that goes beyond reason. This scares me, perhaps I would say too much about myself…

Painting
N.B.
Narrative and figurative painting,
the painting of (short) hi/stories:
historical painting.

"History painting: the adorning of a surface with the illustration (in painting or sculpture) of images related to historical, religious, or legendary facts."

Reliquaire, Les Linges, 1996
Tecnica mista/Mixed media

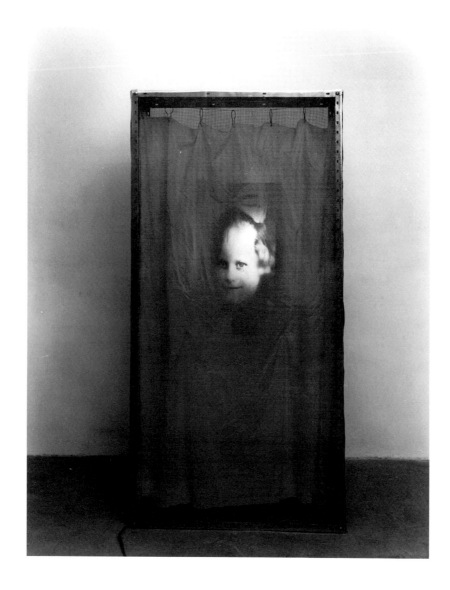

Portant, 1996
Tecnica mista/Mixed media
Dimensioni variabili/Variable dimensions
Installazione/Installation

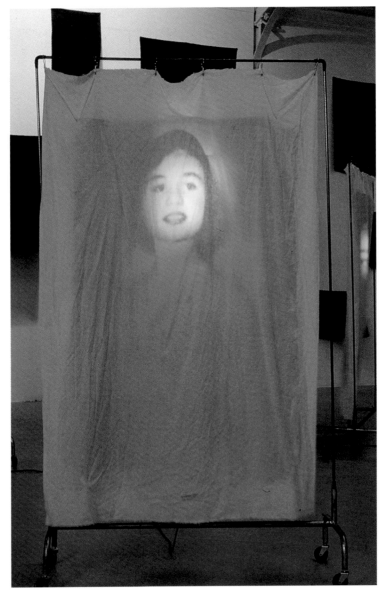

Reliquaire, Les Linges, 1996
Tecnica mista/Mixed media

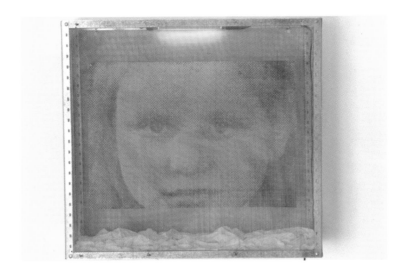

The *Compositions* of 1983 oblige us to assume a paradoxical position, since it is difficult to know whether we are observing them from the point of view of a giant or from the point of view of a dwarf, whether we are inhabitants of Lilliput or of Brobdingnag...[35]

A few years previously, C.B. himself had given a very detailed commentary in a little volume which, by chance, forms part of the little collection of sources we are relying upon here, and which had been published three years before on the occasion of his exhibition at the ARC (Museum of Modern Art of the City of Paris). Entirely devoted to the *Compositions*, the opuscule includes in particular an interview by Suzanne Pagé, of which the following is a significant extract:

The "Compositions" – and in particular the "Compositions photographiques" – refer directly to a pictorial tradition. As you said, I USE photography, but I feel very far from the world of photographs. I am a traditional artist, in a society in which the function of art does not evolve. I make paintings, and painting is nothing but painting, I mean that art is an activity with no relation to science, without any idea of progress, which is both linked to the world and a refusal of the world by he who practises it. Photography interests me because it allows me to materialize ideas without the element of chance present in a brush-stroke.
....My "Compositions" are made to be looked at, they are images and obey a formal code... When we use words to describe an image, we have a limit. Words specify too much, direct the spectator towards a single interpretation. I hope that my "Compositions" are as open as it is possible to be, that they contain affirmations and their opposites (I could simply have said that my desire is to make the prettiest images possible, and that would have been true). I present a sort of canvas, everyone can make their own painting with it, always different, using their own experiences, their memories and their desires.[36]

The photocopy of an article by Michel Nuridsany, found folded into four in this little catalogue, allows us to complete these reflections on prettiness which seem to have preoccupied C.B so much at the end of the seventies and the beginning of the eighties:

The only thing that we can do today is to cite and produce pretty cultural images. [...] Because prettiness is at the same time what is most laughable and what is most wonderful. And perhaps it is the last thing we have left. Since we believe that art cannot act on the world, cannot transform it, the only hope, in the end, is to make pretty images, photos that are pleasant to look at. Art has little importance, perhaps, if it restricts itself in this way. In short, art is only art.
For me, the photo is the equivalent of the pattern for Lichtenstein, if you like. It is something that imposes a limit, that impedes, that indicates that it is not the thing itself. When Lichtenstein presents a landscape, he does not paint a landscape, but an image of a landscape. What I make is always more or less images of images. Whether they are Indians or Japanese gardens, that is the most important thing. It is the link that exists in all my works. It is a reflection on images.
...In the beginning there is a more sociological, drier inventory side. This is what I like least. In the "Images modèles", there is almost a sort of scorn in relation to the subject. In the "study" aspect of amateur photography, above all. The latest pieces are increasingly paintings, objects to make people dream. They are still more or less inventories of images, but at the same time they are more and more objects that have the theatrical aspect, the deceptive side of the work of art. And, if you like, the black against which I placed my photos at the Sonnabend Gallery last year with the subdued light of the lamps, is the same sort of idea. It plays the same role as the black and the lamps in churches.[37]

From the same source, we also discover that C.B. was sometimes reproached for his taste for a certain form of extravaganza. Nuridsany reports, in fact, that an anonymous member of the audience at a conference on Michael Snow at the Canadian Cultural Centre had addressed the author of the *Compositions* in a clearly critical manner:

Since you started working with Sonnabend your work has developed in a breathtaking way. Has the gallery got anything to do with these changes in direction?

[35] Bernard Marcadè, *op. cit.*, pp. 177-178.
[36] "Entretien Christian Boltanski/ Suzanne Pagé", catalogue of the exhibition *Compositions*, Paris, ARC, Musée d'art moderne de la Ville de Paris, 22 May-6 September 1981, pp. 6-7.
[37] Michel Nuridsany, "Christian Boltanski, féeries pour une autre fois", *Art Press*, May 1981, pp. 22-23.

Les Temps Ordinaires,
Tecnica mista/Mixed media
Dimensioni variabili/Variable dimensions
Installazione/Installation Dresda/Dresden
con/with Jean Kalman, 1996
Foto/Photo Ludwig Böhme

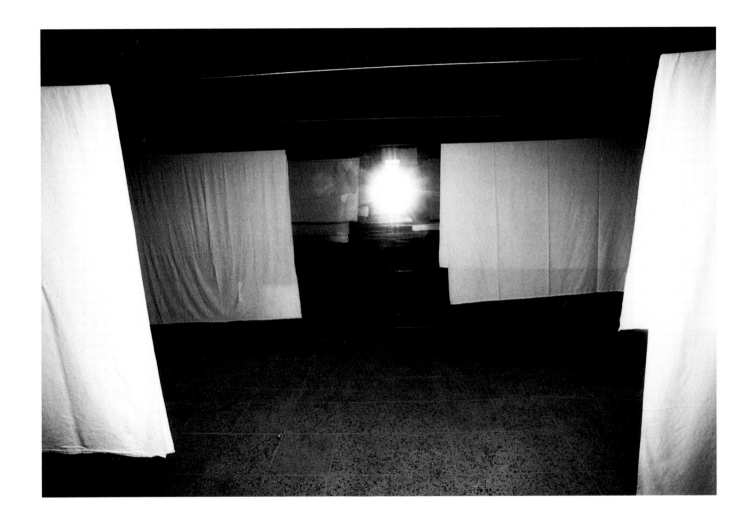

Utopia Il concetto di avanguardia nel corso del Novecento è stata solitamente abbinata all'idea di utopia, soprattutto di utopia politica. Forse oggi l'arte è legata a utopie di tipo religioso, a differenza di qualche anno fa, quando prevalevano idee sociali e politiche di trasformazione radicale del mondo – Bauhaus, dadaismo. Dalla fine del comunismo, dalla morte dell'utopia, il concetto di avanguardia universale è scomparso. Continuo a pensare che ci sia un rapporto tra l'arte minimalista statunitense e la lotta degli intellettuali americani contro la guerra del Vietnam. Il comunismo è stato l'ultima utopia cristiana e alla fine del comunismo gli artisti si sono trovati di fronte a un problema reale: come credere a una forma universale di arte se non si crede più a una forma universale di rivoluzione? Il Novecento si ferma qui, siamo in un altro mondo. Mi sembra che un artista possa reagire in due modi differenti: negare ogni morale e ogni dio, rifiutarsi di scegliere tra bene e male, travolto dal fluire del caso che supera entrambi i concetti (è molto evidente nel cinema: Tarantino, Lynch…). È un mondo che ha sorpassato l'idea della disgrazia, è un mondo post-umano.

Dall'altro lato – come appare chiaro nella politica, da cui sono scomparsi i grandi partiti rivoluzionari – c'è un rinnovato umanitarismo. I giovani che in passato sarebbero stati trotskisti o comunisti aderiscono oggi a questo nuovo modello. Io credo che sia un fenomeno generale. Non ci sono più ideologie e il modello istituzionale non funziona, allo stesso modo in cui ha fallito il modello rivoluzionario: l'unica possibilità resta allora questa sorta di umanitarismo, un'utopia molto ridotta. Oggi non si pensa più di raggiungere un mondo migliore e in arte c'è l'utopia della prossimità: non si può più cambiare il mondo, non si possono più avere forme universali, ma si può parlare al proprio vicino, offrirgli un dolcetto… Un lavoro come *Dispersion* riflette proprio questo. Io partecipo di questa nuova sensibilità, ma non ne sono totalmente soddisfatto. Oggi si assume una forma differente a seconda dell'avvenimento o del luogo in cui ci si trova.

C'è qualcosa che, in un dato momento, può mettere in moto lo spirito o il sentimento della gente.

Utopia
Utopie
"Tutte le utopie sono deprimenti perché non lasciano posto al caso, alla differenza, ai 'diversi'. Tutto è stato messo in ordine e l'ordine regna. Dietro ad ogni utopia, c'è sempre un grande disegno tassonomico: un posto per ogni cosa."
(G. Perec, Penser/classer)

v. Livres (Libri)

Utopie

Utopia Avant-garde ideas during the 20th century have mostly been linked to the idea of utopia, especially political utopia. Perhaps art is now linked to religious utopias. But a few years ago art was linked to these utopias of radical social and political transformation of the world – Bauhaus, Dadaism; after the end of communism, the end of utopias, the idea of universal avant-garde has disappeared. I always think that there is a relation between Minimal Art in the United States and the opposition to the Vietnam War on the part of American intellectuals. Since communism is the last Christian utopia, when it came to an end artists found themselves with a real problem: how could they believe in a universal form of art if they no longer believed in a universal form of revolution? The 20th century stops there, we are in a different world.

It seems to me that an artist can react in two different ways: he can deny any morality and any God, no longer choose between good and evil, caught in a sort of great movement which goes beyond them but which is casual (this is very much felt in the cinema: Tarantino, Lynch…). It is a world that has gone beyond the idea of sorrow, it is a post-human world.

On the other hand, and here it is very clear in politics where there are no longer revolutionary parties, there is the humanitarian. Young people who would have been Trotskyists or Communists are now linked to humanitarian movements. I think this is common, because there are no longer any ideological models, the academic model does not work very well, and the revolutionary model has not worked. So the only remaining possibility is the humanitarian, which is a very limited utopia. Nowadays we do not think about reaching a better world, and in art there is the utopia of proximity: we can no longer change the world, we can no longer have universal forms, but we can speak to our neighbour, offer a sweet… A work such as *Dispersion* is part of this. I share in it, but it is not totally satisfying. Today, at every event, in every place, we take a different form.

There is something which, at a given moment, can make people's spirit or emotion work.

Utopia
Utopias
"All utopias are depressing because they leave no room to chance, to difference, to those who are 'different'. Everything has been ordered; order reigns. Behind every utopia lies a great taxonomic design: a place for everything."
(G. Perec, Penser/classer)

Cf. Livres (Books)

La stessa fonte permette d'altronde di scoprire che si era allora talvolta rimproverato a C.B. questo gusto per una certa forma di incanto fatato. Nuridsany racconta infatti che durante un convegno su Michael Snow al Centro culturale canadese, uno spettatore anonimo aveva apostrofato l'autore delle *Composizioni* in modo esplicitamente critico:

> Christian Boltanski, da quando lei è da Sonnabend, il suo lavoro si è evoluto in modo vertiginoso. La galleria ha qualcosa a che fare con questo cambiamento di rotta?

Sempre secondo Nuridsany, questa domanda provocò la seguente reazione:

> Boltanski resta seduto e risponde immediatamente, a voce bassa, quasi impercettibile, con l'eloquio precipitato che gli conosciamo, ingoiando le parole, ma nel modo più netto, che il suo interlocutore si sbaglia, se non altro "storicamente". Infatti espone da Sonnabend da molto tempo (dal 1971). Soltanto, comprendendo perfettamente ciò che la domanda implica, precisa: "L'utilizzazione di una foto in bianco e nero di cattiva qualità è subito percepita oggi come 'arte', contrariamente a una decina d'anni fa, quando ho cominciato a fare questo tipo di lavoro. Adesso, in una galleria come Sonnabend, una foto di mediocre qualità è 'artistica': è rifiutata dal gusto comune, dunque è accettata in questi luoghi privilegiati. Il mio desiderio di lavorare con foto di buona qualità corrispondeva a un desiderio di neutralità. La buona qualità non è nulla, è la normalità. La cattiva qualità è il desiderio evidente di fare arte".[38]

Datata (dal timbro postale di Karlsruhe) 12 novembre 1977, una busta vuota indirizzata a C.B. ci porta al primo volume dedicato all'artista dalle Editions du Chêne, pubblicato all'inizio del 1978. In effetti quest'opera non è altro che la traduzione francese di un libro tedesco pubblicato in occasione della mostra presentata dal 18 gennaio al 5 marzo al *Badischer Kunstverein*. Una prefazione di un po' più di una decina di pagine

LE SOUVENIR ET LES CLICHÉS
PAR ANDREAS FRANZKE

dove si poteva leggere, segnatamente:

> Christian Boltanski compie delle ricerche che dal 1970 lo situano nell'avanguardia internazionale. Nato a Parigi nel 1944, quest'artista ha partecipato a numerose manifestazioni e ha contribuito in maniera decisiva allo sviluppo di metodi che permettono di visualizzare un passato fittizio, i cui elementi sono in realtà tratti dal nostro presente.
> [...]
> Sarebbe falso vedere nei primi lavori di Christian Boltanski la sola ricerca delle tracce di un passato personale. Si tratta invece di un tentativo di visualizzare la memoria collettiva e di raffigurarla. Questa *Storia universale del ricordo* mescola elementi reali e fittizi.
> I due esempi da noi citati, *Ricostruzione* e *Inventari*, hanno, in definitiva, la stessa funzione, quella di portare l'osservatore a riconoscersi nelle immagini o negli oggetti che gli si mostrano. Quando Boltanski regola i conti con la propria infanzia, ha il solo scopo di esteriorizzare e cristallizzare fenomeni generali; non c'è concentrazione egocentrica sulla propria storia, sul proprio passato. Si tratta invece della ricostruzione dell'infanzia in sé, cioè di descrivere attraverso l'immagine uno schema quanto più generale possibile, col quale qualsiasi spettatore possa identificarsi.[39]

Il brano apriva questo volume di più di cento pagine, che per la prima volta permetteva, grazie a numerosissime illustrazioni, di farsi un'idea dell'opera di C.B. nel suo insieme. Se lo si sfoglia a partire dalla fine, si trovano innanzi tutto numerosi esempi di quelle "belle foto" – *Composizioni murali*, *Composizioni fotografiche*, *Immagini stimolo* e altre *Immagini modello* – che avevano fatto dire al loro autore, nel 1977:

> Ormai, cerco solo di fare belle foto.
> Come i pittori del Medioevo sapevano che il mantello della Vergine doveva essere azzurro, così io cerco di ottenere l'immagine più bella possibile servendomi del codice estetico del mio tempo.[40]

[38] *Ibid.*
[39] Andreas Franzke, "Le souvenir et les clichés", trad. di Franç. Laurent Dispot, in Christian Boltanski, *Reconstitution*, Karlsruhe, Badischer Kunstverein e Parigi, Chêne, 1978, pp. 8-9.
[40] Christian Boltanski, Colloquio pubblicato da «Les Nouvelles Littéraires», 1977, p. 20.

Les Rideaux Blancs, 1996
Tecnica mista/Mixed media
Dimensioni variabili/Variable dimensions
Installazione/Installation Galerie Bernd Klüser,
Monaco/München, 1996

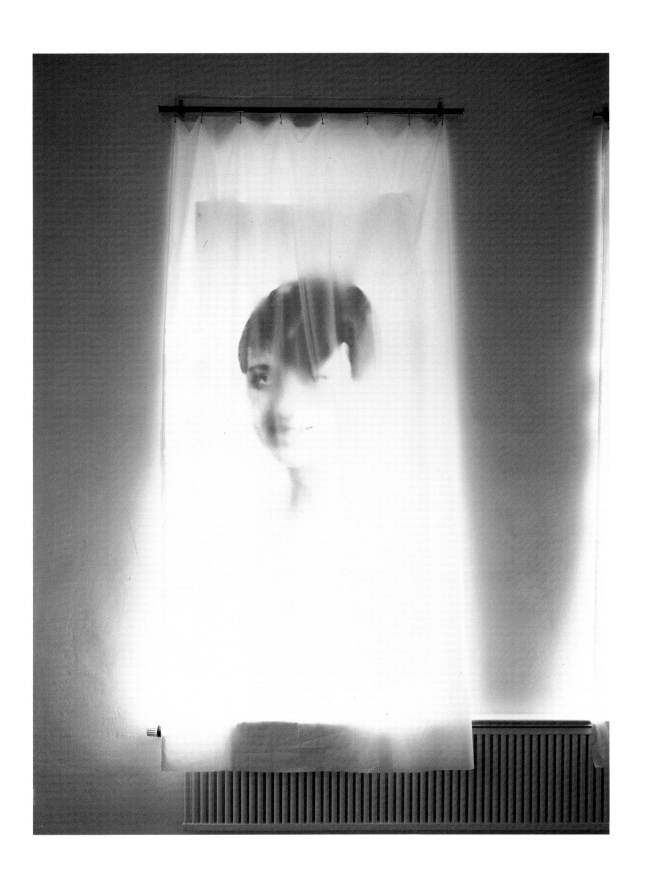

Les Veronique, 1995
Tecnica mista/Mixed media

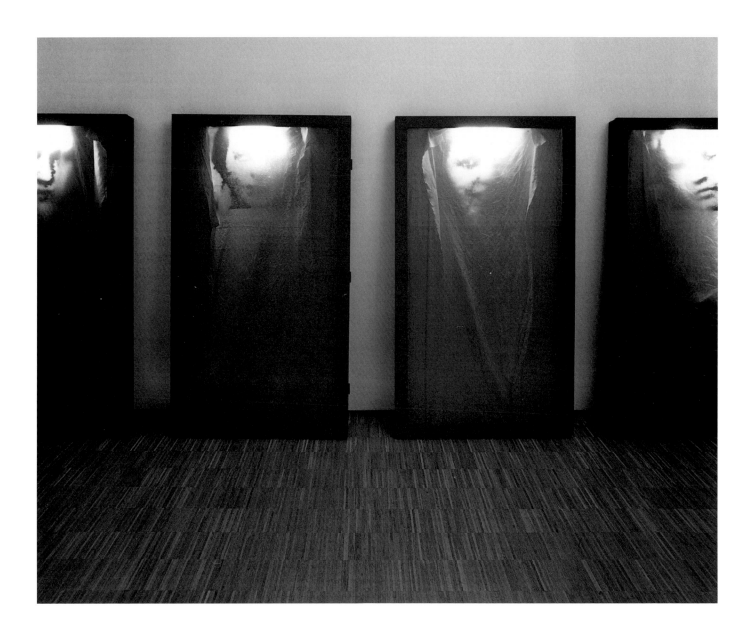

A question which, according to Nuridsany, provoked the following reaction:

Boltanski remains seated and replies straight away, in a low voice, almost imperceptibly, in his usual hasty manner, mumbling, although very clearly, that the questioner is mistaken, if only from a "historical" point of view. He has, it is true, been with Sonnabend for a long time (since 1971). Only, understanding perfectly the implication of the question, he points out that: "nowadays, the use of a black and white photograph of poor quality is immediately perceived as art, which was not true when I started to do this sort of work ten or twelve years ago. Now, in a gallery like Sonnabend, a photo of mediocre quality is "artistic". It is rejected by common taste and is therefore accepted in privileged places. The desire I had to work with good-quality photos was also a desire for neutrality. Good quality is nothing. It is normal. Bad quality is the evident desire to make art."[38]

A completely empty envelope addressed to C.B., with a Karlsruhe postmark dated 12 November 1977, leads us to the volume – the first devoted to Boltanski – published by les éditions du Chêne early in 1978. This work, in fact, is nothing other than the French version of a German book published on the occasion of an exhibition held from 18 January to 5 March at the *Badischer Kunstverein*. A preface of a little over a dozen pages

LE SOUVENIR ET LES CLICHES
PAR ANDREAS FRANZKE

contains the following observations:

Christian Boltanski carries out research which has placed him, since 1970, in the international avant-garde. Born in Paris in 1944, this artist, who has taken part in numerous events, has contributed in a decisive manner to the development of methods allowing the visualization of a fictional past whose elements are actually taken from our present.
[...]
It would be wrong to see, in the early works of Christian Boltanski, only the search for traces of a personal past. They are, rather, an attempt to visualize the collective memory and its representation. This *Histoire universelle du souvenir* combines real and fictional elements.
The two examples we have cited, *Reconstitution* and *Inventaires*, finally have the same aim: to lead the observer to recognize himself in the images or the objects he is given to look at. Boltanski's settling of scores with his childhood aims to exteriorize and to crystalize general phenomena. It is not an egocentric concern with his own history, his own past. It is, rather, a reconstruction of childhood in itself, that is a description through images of a scheme both general and possible, with which any spectator can identify.[39]

This passage opened the volume of over a hundred pages which, thanks to the numerous illustrations, allowed us for the first time to form an idea of the whole oeuvre of C.B. Glancing though it, we first of all come across numerous examples of the "beautiful photographs" – *Compositions murales*, *Compositions photographiques*, *Images stimuli* and other *Images Modèles* – which in 1977 had led the artist to say

By now I simply try to make beautiful photographs.
Just as the painters of the Middle Ages knew the Virgin's cloak had to be blue, I try to obtain as beautiful an image as possible by making use of the aesthetic code of my time.[40]

One year before that, in an interview with Jacques Clayssen published in the catalogue of *Identité/Identifications*, a collective exhibition that travelled to Brussels, Bordeaux and Paris, Boltanski had also said

I have wanted nothing more than to recount stories that we already know.
[...]
The photograph interests me because it is part of the principle of reality, because it serves to prove that the story we are telling is true. It also seems to me that the idea to be communicated is much more evident than in painting because it lacks the emotional factor introduced

[38] *Ibid.*
[39] Andreas Franzke, "Le souvenir et les clichés", French translation by Laurent Dispot, in Christian Boltanski, *Reconstitution*, Karlsruhe, Badischer Kunstvereinet and Paris, Chêne, 1978, pp. 8-9.
[40] Christian Boltanski, Interview published by *Les Nouvelles Littéraires*, 1977, p. 20.

O ancora (ma un anno prima, in un colloquio con Jacques Clayssen pubblicato nel catalogo di *Identità/Identificazioni*, mostra collettiva che passò per Bruxelles, Bordeaux e Parigi):

Non ho mai voluto fare altro che raccontare storie che conosciamo già.
[...]
La foto m'interessa perché partecipa del principio di realtà, perché serve a provare che la storia che si racconta è vera. Mi sembra anche che l'idea da comunicare diventi più evidente nella fotografia che nella pittura, perché non ci si aggiunge il fattore emotivo introdotto dalla pennellata... Peraltro, e non è secondario, la fotografia è qualcosa che tutti hanno già praticato o potrebbero praticare facilmente, è un mezzo molto conosciuto e accessibile a tutti ed a ognuno...
Quello che mi interessa, è di mostrare foto considerate dappertutto come belle, che tutti hanno già scattato, più o meno, o desiderato scattare. La foto da dilettanti mi sembra importante perché ha insieme un valore d'uso – si manda alla nonna la foto del nipotino – e una dimensione estetica culturalmente determinata (chiunque guardi una foto che ha scattato si domanda se la sua "resa" è estetica, se la sua bellezza è sicura quanto quella di un altro). Credo che l'esigenza estetica a cui sottostà una foto si è evoluta in questi ultimi anni: l'utilizzo generalizzato del colore, lo sviluppo di una stampa specializzata, tutto questo ha indotto un'uniformità del gusto a cui fanno riferimento in numero sempre crescente i fotografi dilettanti, coscientemente o no. I soggetti corrispondono a stereotipi, in cui le regole estetiche si iscrivono in un ordine molto preciso.
Solo di rado i fotografi-pittori hanno osato servirsi unicamente della fotografia in quanto tale. L'hanno sempre utilizzata in relazione a un testo oppure come sequenza, per differenziarsi dai fotografi, o per affermare il loro status di artista, cosicché la pennellata era sostituita dal testo. Nei miei ultimi lavori, mi piacerebbe che ogni foto avesse esistenza in sé, separata da quella delle altre.[41]

O, infine, più semplicemente ancora, in una lettera datata agosto 1975, inviata a Berlino a Guy Jungblut:

Faccio fotografia, ho perfezionato la mia tecnica e cerco di conformarmi alle regole di quest'arte così difficile. Adesso mi avvicino alla fotografia a colori, che si presta particolarmente bene ai soggetti che amo: tutto ciò che esprime la bellezza delle cose semplici e la gioia di vivere.[42]

Ma, una volta ritrovate dunque le "belle immagini" che suscitavano tali commenti, si poteva anche esaminare la riproduzione di qualche esemplare di quelle *Scenette comiche* che avevano precedentemente occupato C.B. e in cui si metteva lui stesso in scena (in uno stile burlesco ispirato dal grande attore comico tedesco Karl Valentin), alle prese con il tentativo di scimmiottare episodi lontani della propria biografia.

Passo dopo passo ci si avvicina così alle prime opere dell'artista, quali, per esempio, questo stupefacente *Inventario degli oggetti appartenuti a una donna di Bois-Colombes*, presentato nel 1974 al Centro nazionale di arte contemporanea, accompagnato da un opuscoletto di cui è opportuno riprodurre qui l'introduzione:

L'inventario degli oggetti appartenuti a una donna di Bois-Colombes è il quinto progetto di questo tipo da me intrapreso. La sua realizzazione obbedisce alla stessa regola dei precedenti: presentare, senza previa scelta da parte mia, tutti gli oggetti che sono appartenuti a una persona presa a caso nella città o nel paese dove ha luogo la manifestazione. C'è stato prima quello della vecchia signora di Baden-Baden presentato alla Staatliche Kunsthalle della stessa città nel marzo del 1973, quello di un giovane uomo di Oxford al Museo d'arte moderna (Oxford), dell'uomo di Gerusalemme nel settembre del 1973 al Museo d'Israele, e del bambino di Copenaghen nel gennaio del 1974 al Museo Lousiana. Gli inventari, eccetto quello di Baden-Baden, per il quale la Kunsthalle aveva comprato tutto in blocco a una vendita in seguito a decesso, furono riuniti con il contributo e il consenso dei proprietari degli oggetti. Per realizzarli, basta trovare il giovane che va a studiare all'estero o, com'è il caso odierno, la donna che divide la sua vita fra la propria casa e quella del figlio che abita in un'altra città.
Christian Boltanski
Agosto 1974[43]

[41] Christian Boltanski, «Entretien avec Jacques Clayssen», in *Identités/Identifications*, Bordeaux, Capc, 1976, pp. 23 e 25.
[42] Christian Boltanski, Lettera a Guy Jungblut, agosto 1975, estratto pubblicato sul retro dell'invito a *Christian Boltanski-photographies couleurs*, mostra *Images modèles*, Museo nazionale d'arte moderna, sala audiovisiva, 12-24 maggio 1976.
[43] Christian Boltanski, "Avant-propos", in *Inventaire des objets ayant appartenu à une femme de Bois-Colombes*, Parigi, Cnac, 1974.

Les Portants, 1996
Tecnica mista/Mixed media
Installazione/Installation
Foto/Photo Jannes Linders, Rotterdam

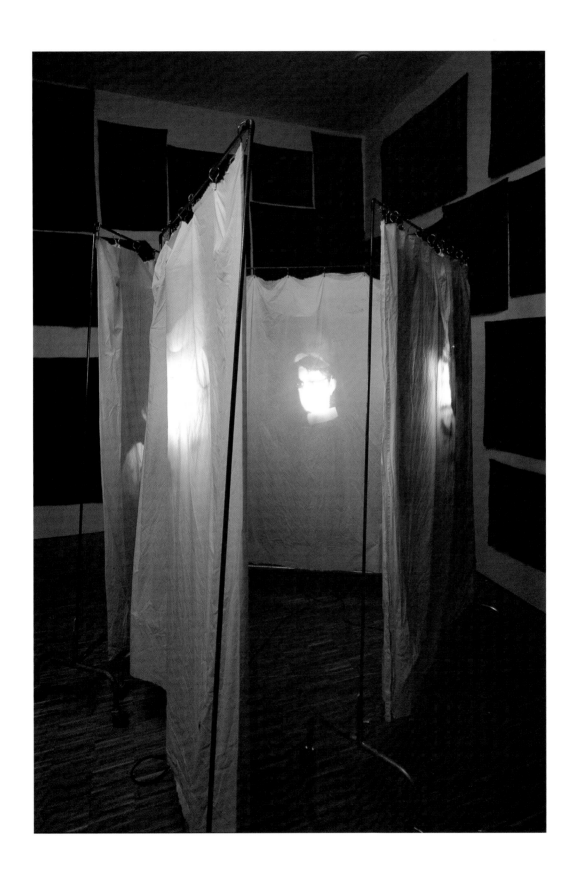

Da parecchio tempo, ormai, il nostro paziente lettore avrà capito che ci sono giunti ben pochi elementi di quegli anni ormai lontani in cui si sono costituiti i tratti principali che caratterizzano ancora oggi le attività di C.B. Tuttavia, nella nostra raccolta figura una piccola preziosa bobina su cui è arrotolato un frammento di nastro magnetico stranamente ben conservato, in cui si sente una voce un po' lontana ed esitante, ma perfettamente udibile, fare una dichiarazione che sarebbe evidentemente decisiva ai fini del presente tentativo di ricostruzione, se si potesse provare in modo incontrovertibile che si tratta di quella del suo soggetto. Sia quel che sia, ecco la trascrizione di questa registrazione un po' misteriosa:

Penso che tutte le attività umane siano stupide. Anche l'attività artistica è stupida, ma si vede di più, è più evidente. Un uomo che cerca per venticinque anni di fare il ritratto di suo fratello, e che lo sbaglia completamente, sembra essere ancora più idiota di un signore che esercita la medicina, mentre i due sono più o meno equivalenti. Quello che sembra bello, è questo modo di procedere: sapere che non si riuscirà, ma tentare lo stesso, perché c'è forse una possibilità di riuscire. È una specie di lotta per vivere, o di protesta, protesta contro il fatto di morire, contro il fatto di vivere.[44]

Forse potremmo portare come esempio di tale protesta i fatti che abbiamo potuto ricostituire a partire dal pezzo seguente, che è soltanto una lettera dattiloscritta su carta intestata, anch'essa perfettamente conservata:

VILLE DE GENÈVE
MUSÉE D'HISTOIRE DES SCIENCES
128, RUE DE LAUSANNE
VILLA BARTHOLONI

<div align="right">

Signor Christian Boltanski
100 rue de Grenelle
Parigi

</div>

Ginevra, 10 gennaio 1973

Caro Signore,

Ho letto la sua lettera del 3 del c.m. Mi ha stupito, perché il nostro museo è interamente consacrato alla storia delle *scienze*. Se potessimo ricostruire uno studio o un laboratorio del XVIII o XIX secolo con i mobili autentici di uno scienziato conosciuto, esamineremmo la questione con interesse, ma non ci sembra opportuno acquistare un insieme qualsiasi di mobili a un'asta in seguito a decesso.
D'altra parte, vista la mancanza di spazio, i locali del nostro museo non permetterebbero una presentazione in vetrina, quale lei prevede.
Le segnalo, in quest'ambito, che il "Museo dell'Orologeria" recentemente creato ed inaugurato a Ginevra ha ricostruito il laboratorio di un artigiano-orologiaio com'era al momento della sua morte, con mobili, biblioteca e incisioni. Il risultato è stato un vero successo.
Mi dispiace di dover rispondere negativamente alla sua proposta, e la prego di accettare i miei distinti saluti.

<div align="right">

Crader
Conservatore.

</div>

Ricerche negli archivi del Museo di storia delle scienze di Ginevra ci hanno permesso di ritrovare una pratica che comprendeva la bozza della lettera del conservatore Crader e la seguente lettera, redatta in una grafia al tempo stesso frettolosa e goffa:

<div align="right">

3 gennaio 1973

</div>

Caro Signore,

Mi permetto di scriverle per sottoporle un progetto che mi sta a cuore e che vorrei poter realizzare.

[44] "Christian Boltanski: extraits d'une bande magnétique", manoscritto dattilografato e fotocopiato, pubblicato per la prima volta in «Au départ mon problème était», «J & J all for art», luglio 1973, poi in ebraico e in francese in *Les inventaires*, catalogo della mostra al Museo d'Israele, 1973.

the brush-stroke. Moreover, and this is equally important, photography is something that everyone has already done or could easily do: it is a very well-known medium, accessible for everyone...

What interests me is to show photos which are considered everywhere as beautiful, that everyone has already taken, more or less, or would like to take. I think that amateur photography is important because it involves both an element of usefulness – the photo of a grandson is sent to a grandmother – and a culturally established aesthetic dimension (when people look at a photo they have taken, they always wonder whether it is as aesthetically pleasing as those taken by other people). I believe that the aesthetic demand which we place on a photo has evolved in the last few years: the widespread use of colour and the development of the specialized press have created a standardization of taste which influences an increasing number of amateur photographers. The subjects correspond to stereotypes, where the aesthetic rules are inscribed in a very precise order.

Photographer-painters have only rarely dared to use photography alone. They have always used it in relation to a text, or as a sequence, to distinguish themselves from photographers, to stake their claim to the status of artists. The brush-stroke was therefore replaced by a text. In my last works, I would like each photo to have an existence of its own, separate from others.[41]

In a letter from August 1975, sent from Berlin to Guy Jungblut, Boltanski stated even more simply:

I do photography, I have perfected my technique and I am trying to conform to the rules of this difficult art. I am now starting with colour photography, which lends itself particularly well to the subjects I like: anything that expresses the beauty of simple things and joie de vivre.[42]

Having thus discovered the "beautiful images" that provoked these comments, we could also examine a few examples of the *Saynètes comiques* which had previously occupied C.B. In these "playlets", C.B. himself took to the stage (in the burlesque fashion inspired by the great German comic actor Karl Valentin), engaged in the attempt to mimic distant episodes from his own life.

We thus approach the early works of the artist, such as the astonishing *Inventaire des objets ayant appartenu à une femme de Bois-Colombes*, which was presented in 1974 at the Centre national d'art contemporaine, accompanied by a little volume opened by a foreword that read as follows:

The Inventaire des objets ayant appartenu à une femme de Bois-Colombes is the fifth project of this kind that I have developed. In its realization, it obeys the same rules as the previous four: to present, without any choice on my part, all the objects that belonged to a person chosen at random in the town or the country where the exhibition is held. Previously, there has been that of the old lady from Baden-Baden presented at the city's Staatliche Kunsthalle in March 1973, the young man from Oxford at the Museum of Modern Art (Oxford), the man from Jerusalem at the Israel Museum in September 1973, and the child from Copenhagen at the Louisiana Museum in January 1974. With the exception of Baden-Baden, where the Kunsthalle bought the entire contents of a post-mortem sale, all the inventories were put together with the help and the agreement of the owners of the objects. To produce them, it was sufficient to find a young man leaving to study abroad or, as in this case, a woman dividing her life between her own apartment and that of her son situated in another town.
Christian Boltanski
August 1974[43]

Our patient reader will have understood long ago that we have very little concrete evidence about those now far-off years that saw the development of the principal features which still characterize the work of C.B. Nevertheless, our corpus does include a precious little spool with a fragment of magnetic tape, curiously well preserved. On the tape we can hear a rather faint and hesitant, though perfectly audible voice making a statement that would very evidently be decisive for our attempt to reconstruct Boltanski if we could prove beyond

Pagina / Page 150
Dead
Tecnica mista/Mixed media
Installazione/Installation New Museum, New York, 1993

[41] Christian Boltanski, "Entretien avec Jacques Clayssen", in *Identié/Identifications*, Bordeaux, Capc, 1976, pp. 23 and 25
[42] Christian Boltanski, Letter to Guy Jungblut, August 1975, extract published on the back of the invitation to *Christian Boltanski, photographies couleurs*, exhibition *Images modéles* at the Musée national d'art moderne, audiovisual room, 12-24 May 1976.
[43] Christian Boltanski, "Avant-propos", in *Inventaire des objets ayant appartenu à une femme de Bois-Colombes*, Paris, Cnac, 1974.

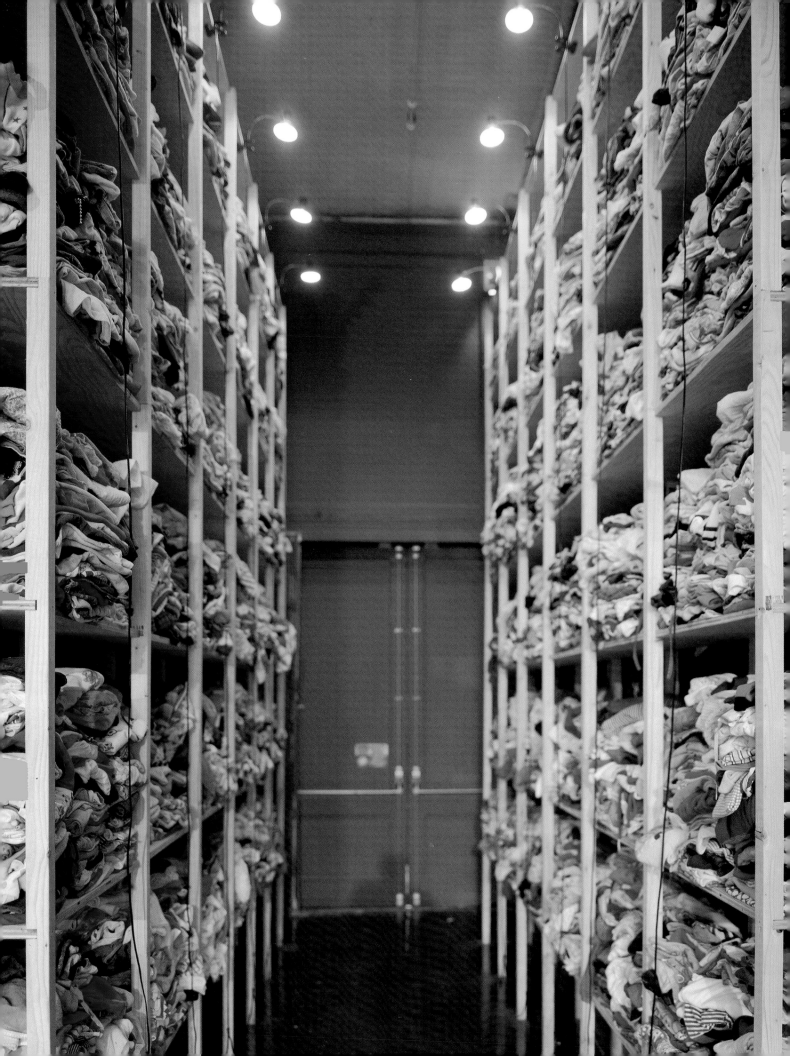

Vestiti Il primo lavoro con dei vestiti è stato *Les Habits de François C.* del 1972. Dal 1988 ho lavorato molto con gli abiti.

Il vestito usato parla di qualcuno che era lì ma non c'è più. L'odore, le pieghe sono rimasti, ma non la persona. Le "pièces en vêtements" sono più difficili; penso per esempio a *Canada*, in cui si tratta dell'olocausto. Cerco sempre di utilizzare abiti del nostro tempo, perché li si riconosca immediatamente come cose di oggi.

In Giappone ho fatto una *pièce* con vestiti in relazione con il mito Zen del Lago dei Morti: una sorta di rito di passaggio tra il momento del distacco terreno e quello in cui si diventa un'anima, lo potremmo definire come il tempo dell'erranza. Il vestito come immagine dell'assenza costituisce una delle letture principali di queste opere.

Dispersion, soprattutto nell'esecuzione che ne ho fatto a Harlem, era in stretta connessione con l'idea di resurrezione. Era una nuova storia. Quegli abiti usati, abbandonati, venivano riportati a nuova vita.

Vestiti (usati)
n.b.
Il vestito non è solo involucro (indumento), ma vestigio d'una singolarità. Il dandy dormiva vestito perché nell'abito restasse la sua piega. Per questo il vestito può essere l'operatore d'una piccola storia di fading o di resurrezione.

v. Photogrphies (Fotografie)
v. Mort (Morte)
v. Lettres (Lettere)
v. Disparition (Sparizione)

Vêtements

Clothes My first work with clothes was *Les Habits de François C.* in 1972. Since 1988 I have worked a lot with clothes.

Second-hand clothes speak about someone who was here but is no longer here. The smell and the creases have remained, but not the person. Pieces with clothes are more difficult, *Canada* for example, where one thinks of the Holocaust. I always try to use modern clothes, so that they can be recognized as things of today.

In Japan, I produced a work with clothes and it was read in relation to a legend of Zen philosophy called the Lake of the Dead, which is a sort of passage from the moment we die to the moment in which we become a soul, a sort of time of wandering. The main interpretation of these works is that the garment is an image of absence.

When I created *Dispersion*, especially in Harlem, it was in relation to the idea of resurrection. It was a new story. Once bought, abandoned second-hand clothes have a new life.

Clothes (used)
N.B.
Clothes are not simply a wrapping, a garment, but a vestige of singularity. The dandy sleeps in his clothes because he wishes them to retain his form. This is why clothes can effect a small cycle of fading or resurrection.

Cf. Photographie (Photography)
Cf. Mort (Death)
Cf. Lettres (Letters)
Cf. Disparition (Disappearance)

In tedesco questa parola vuol dire "resistenza". Era il titolo di una mostra e di un'opera che ho fatto a Monaco, alla Haus der Kunst, il museo costruito da Hitler per consacrare l'arte tedesca.

Avevo trovato un libro su un gruppo di oppositori tedeschi al regime nazista, la Rothekapel, con una serie di foto prese dalla Gestapo in cui compare ogni genere di volti: giovani, vecchi, intellettuali, artisti, operai, militari…

Perché quel gruppo di persone ha resistito? Non era certo facile nella Germania nazista. Cosa avevano di diverso dagli altri? Io ho ripreso solamente i loro sguardi ingranditi in manifesti, che ho incollato su tutto l'esterno del museo. È una *pièce* ottimista, vittime e criminali non sono sempre interscambiabili, esiste gente che si oppone.

Widerstand

This word means Resistance in German. It was the title of an exhibition and a work I did in Munich at the Haus der Kunst, a museum built by Hitler to consecrate German art.

I had found a book about a group of German Resistance fighters, the Rothekapel with a series of photos taken by the Gestapo in which we see very different types of people: young people, old people, intellectuals, artists, workers, soldiers…

Why did these people join the Resistance, when it was so difficult at that time in Nazi Germany, in what way did they differ from other people? I took only their faces, blown up on posters and attached all over the outside of the museum. It is an optimistic piece, the victims and the criminals are not always interchangeable, there are people who refuse.

Widerstand (Resistenza)
n.b.
Antonimo dei monumenti pubblici, solecismi di bronzo.
"…Un minuscolo portacenere rotondo, in ceramica bianca il cui ornato a dominante verde, rappresenta il Monumento ai Martiri di Beyrut, per quel che lascia intendere il disegno in mezzo ad una piazza cinta da monumenti moderni, con cedri e palme, su uno zoccolo di pietra le cui tre facce visibili sono decorate da corone di fiori rossi, si ergono tre figure di bronzo; un uomo, agonizzante, caduto sul fianco, che tenta di rialzarsi tendendo la mano e sopra di lui, erta su di un blocco di pietra di forma indefinita, una donna, avvolta in una veste con una manica che fa finta di fluttuare, e tende un braccio alla cui estremità brandisce una fiaccola (o un mazzo di fiori) e che con l'altro braccio tiene per la spalla un fanciullo vestito pare d'un semplice panno intorno alle anche…"
(G. Perec, Still life/Steal leaf)

Widerstand (Resistance)
N.B.
Antonym of public monuments, solecisms in bronze.
"…a tiny, round ashtray in white porcelain, whose green pattern seems to represent the Monument to the Martyrs of Beirut; in a square, surrounded by modern monuments, with cedars and palm-trees, its three visible sides decorated with wreaths of red flowers, a stone base supports three bronze figures: a man in his death-throes, on his side, stretches out his hand, trying to raise himself up, while above him a woman stands on an irregularly-shaped block of stone, straight-backed, wrapped in a cloak, its sleeve as if waving in the breeze. She holds out her arm, at the extremity of which she holds a torch (or a bunch of flowers), and with the other touches the shoulder of a young boy dressed, it appears, in only a simple loin-cloth…"
(G. Perec, Still life/Steal leaf)

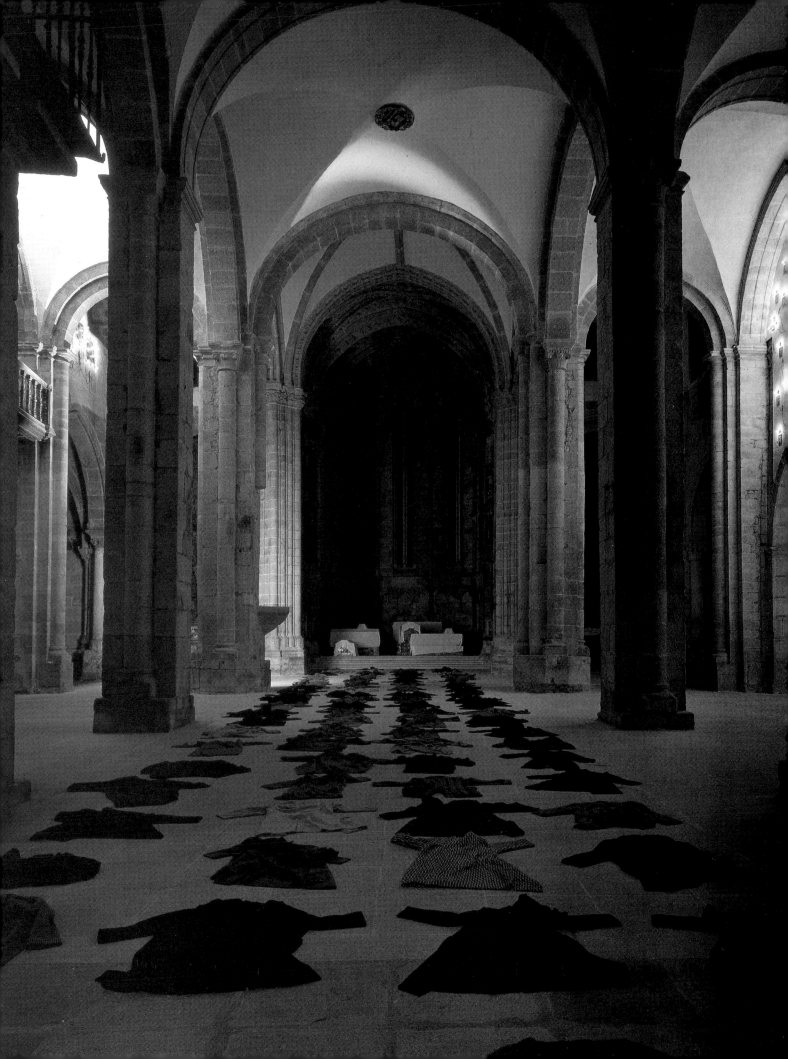

Vorrei che in una sala del suo museo siano presentati gli elementi che hanno circondato una persona durante la sua vita, e che restano dopo la sua morte a testimonianza della sua esistenza; si potrebbe andare ad esempio dai fazzoletti di cui si serviva fino all'armadio che si trovava nella sua stanza. Tutti questi elementi dovranno essere presentati in vetrina e accuratamente etichettati.

Desidererei occuparmi personalmente della classificazione, della presentazione e delle ricerche da effettuare. Dal punto di vista pratico, penso che la maggior parte, se non la totalità degli oggetti, potrebbero essere facilmente riuniti comprandoli in blocco a una vendita in seguito a decesso.

Con la speranza di una risposta rapida da parte sua, la prego di credere, caro Signore, ai miei sentimenti rispettosi.

C. Boltanski

C'è ragione di pensare che questa lettera sia stata inviata a diverse altre istituzioni, ma non ci sono prove di reazioni differenti da quella del Museo di Ginevra.

I due frammenti di stampa che vengono dopo la lettera del conservatore Crader sono certamente stati archiviati per errore nella stessa cartellina verde. Il primo è un pezzo del cartiglio del titolo di una rivista su cui si può ancora leggere, benché la "D" sia incompleta:

Détective

La stampa francese dell'epoca annoverava effettivamente una pubblicazione con questo titolo: era un settimanale abbastanza disgustoso specializzato in resoconti illustrati di crimini di ogni tipo e, più in generale, di cronaca scandalistica. Si deve evidentemente mettere in parallelo l'interesse nutrito da C.B. per questa rivista con quello per il giornale spagnolo «El Caso», di cui ho parlato in precedenza, e che avevo potuto osservare personalmente. Una foto della galleria Sonnabend di New York, scattata nel 1973, sembra confermare che già a quell'epoca vi aveva realizzato composizioni di immagini (certamente rubate a «Détective», per quel che si può dedurre dalla foto) comunque abbastanza vicine a quelle che realizzerà in seguito a Madrid.

L'altro frammento contenuto nella stessa cartellina è una pagina dell'edizione americana di un album di Topolino, in cui si vede il famoso personaggio di Walt Disney, accompagnato dall'inseparabile Minnie, visitare un museo d'arte moderna. Dopo lunga ricerca, siamo riusciti a stabilire che questo fumetto in realtà aveva ispirato, ma molto più tardi (a partire dal 1985, all'incirca), non C.B., ma un altro artista, Bertrand Lavier, che ne aveva tratto grandi quadri e sculture impressionanti.[45] Numerose testimonianze concordano nello stabilire che i due artisti erano legati da una solida amicizia: è dunque probabile che la pagina di Topolino sia stata data a C.B. dal suo amico, e che sia finita per sbaglio in questa cartellina al seguito di vari tentativi di fare (dis)ordine. Resta il fatto, tuttavia, che qualche tempo prima della data in cui fu scattata la foto della galleria Sonnabend di New York, anche C.B. aveva preso qualcosa da Topolino, come dimostra una serie di 62 foto di bambini (la cui grana denota che sono state riprodotte da una pagina stampata). Ne esiste peraltro una testimonianza diretta dell'artista:

Nel 1955 avevo undici anni e assomigliavo a quei 62 bambini il cui ritratto era stato pubblicato da Topolino. Avevano mandato al giornaletto la foto che secondo loro offriva la loro immagine migliore: sorridenti, ben pettinati o insieme al loro animale o giocattolo preferito. Oggi devono avere all'incirca la mia età, ma mi sono spesso domandato che ne è stato di loro. L'immagine che ne resta non corrisponde più alla realtà, e tutti quei visi infantili sono spariti...[46]

All'anno precedente risale, molto probabilmente, una busta formato 21 x 27, che porta la dicitura scritta a matita

1971 Aragon + Lascault

nella quale si trova soltanto un foglio di carta per macchina da scrivere, su cui è stata scribacchiata in fretta la frase:

[45] A proposito di queste opere di Bertrand Lavier, si può consultare il catalogo della sua recente mostra – 17 ottobre 1996-12 gennaio 1997 – al Castello di Rivoli (Milano, Charta, 1996, pp. 114-121).
[46] Christian Boltanski, in *Monumente, eine daste zufällige Austellung von Denkmäler in der zeitgenössischen Kunst*, Düsseldorf, Städtische Kunsthalle, 1973, s.p.

Pagina / Page 153
Installation "Advento"
Tecnica mista/Mixed media
Installazione/Installation Santiago
de Compostela, 1996

Réserve Canada
Tecnica mista/Mixed media
Dimensioni variabili/Variable dimensions
Installazione/Installation Museum of Modern
Art, Mito, Giappone/Japan, 1990

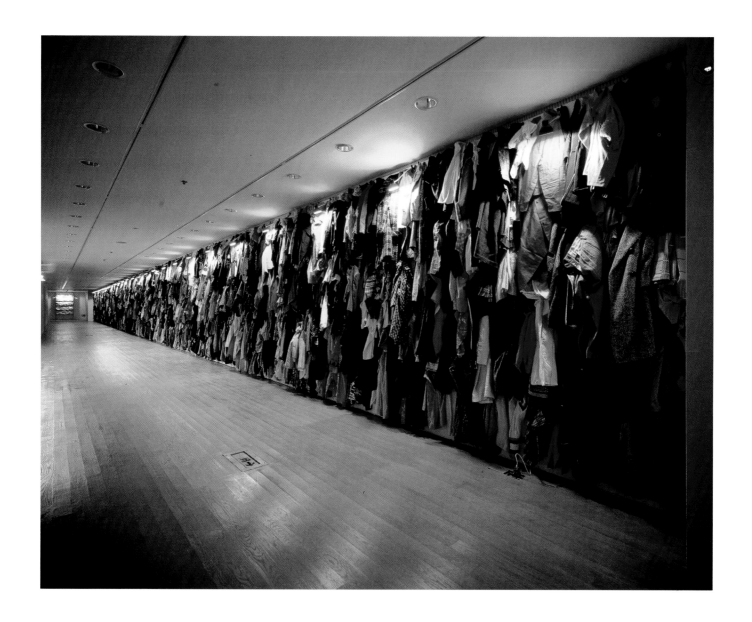

Di primo acchito e senza equivoci, Christian Boltanski situa la propria attività al di fuori di quello che si chiama generalmente creazione artistica.[47]

Les Linges, 1991
Tecnica mista/Mixed media
Dimensioni variabili/Variable dimensions
Installazione/Installation

Grazie alla menzione della parola "Lascault" sulla busta, si è potuto risalire senza troppa difficoltà all'origine di questa frase. Gilbert Lascaux è in effetti uno dei primissimi critici a essersi interessato al "lavoro" di C.B.: lo prova innanzi tutto l'articolo che gli ha dedicato nel giugno del 1971 nella rivista «XXe siècle», che comincia effettivamente con la frase succitata.

Si può anche spiegare facilmente che il suo nome sia stato aggiunto a quello di Aragon, perché qualche mese prima il grande scrittore comunista aveva dimostrato un acume non inferiore, dedicando tre pagine intere del settimanale «Les Lettres françaises» (da lui diretto) al giovane artista ancora praticamente sconosciuto. Curiosamente (o molto logicamente?) pubblicate nella rubrica

LITTÉRATURE

e intitolate

Reconstituer le crime

queste tre pagine includevano innanzi tutto un lungo ed entusiastico omaggio, di cui sarebbe impensabile non citare qui qualche lungo estratto:

> Prima ho parlato delle *arti che non hanno nome, delle tecniche senza verbo*. Mi sembra doveroso citarne almeno un esempio. Forse è nella nostra epoca che il gusto dell'innovazione e dell'avventura ha aperto ai pittori il maggior numero di strade allo sguardo, al sogno, alla collera, alla luce. Vero è che i contributi dei pittori, per quanto siano spesso apparsi offensivi, per esempio da Géricault a Picasso, col tempo rientrano nella grande prospettiva. E per questo "il tempo" diventa sempre più corto.
>
> [...]
>
> Volevo parlarvi di Christian Boltanski. Si considera pittore, sia detto per giustificare la mia piccola digressione (*da Géricault a Picasso*), ma oggi le variazioni della tecnica non possono contentarsi né di pittura alla spatola, né di collage di carta. Boltanski, che ha ventisei anni, ha inventato un'arte anonima, di cui mi è venuta voglia di presentare qui un saggio: si chiama *Ricostruzione dei gesti effettuati da Christian Boltanski fra il 1948 e il 1954*. Si tratta di un piccolo album fotografico in cui l'autore, qual è oggigiorno, ripete dei gesti fatti fra i quattro e i dieci anni, molto probabilmente utilizzando gli oggetti che lo circondavano da bambino, o che maneggiava. A parte l'humour, senz'altro accompagnato da un certo masochismo, si tratta di una tecnica (e d'altronde non lo nega) applicata soltanto alla ricostruzione di crimini, che mostra il criminale smascherato o un semplice sospetto, ma anche l'arma stessa del delitto, il paesaggio in cui è stato perpetrato, di cui (se non del colpevole) almeno i poliziotti sono sicuri.
>
> Personalmente ritengo che questo gioco abbia un valore particolare, non come il gioco del "go", che uno dei miei amici mescola alla poesia, sostituendo alle regole dello sviluppo poetico quelle di questi strani scacchi giapponesi... ma in quanto tecnica di valore generale, esemplare, per tutte le arti. L'arte del romanzo, per esempio. Io sono romanziere, no? Soprattutto. Ora, avendo riflettuto sulla natura di questa attività che fin qui si ritrova solo nella specie umana, sono da parte mia giunto a una concezione del romanzo che il modo di procedere di Boltanski permette di spiegare, almeno a modo suo.
>
> Infatti io considero i romanzi "ricostruzioni", nel senso giudiziario del termine. Naturalmente ricostruzione di "crimini", prendendo questa parola nell'accezione più ampia, che include la memoria, il sogno e la storia. Il crimine non appartiene solo al romanzo poliziesco, di cui costituisce il problema: è un crimine per Werther amare Carlotta, per Robinson Crusoe sopravvivere sulla sua isola, il crimine del *Processo* kafkiano passato sotto i nostri occhi, a poco a poco, dall'immaginazione alla realtà in parecchie nazioni, ecc. Géricault, visto che l'ho menzionato già due volte, *ricostruisce* la zattera della Medusa, e ancor più stranamente l'assassinio del caso Fualdès, introducendovi uno scarto abbastanza simile a quello che separa il Boltanski bambino dal Boltanski delle foto, ma in un altro modo, perché lo scarto di Boltan-

[47] Gilbert Lascault, "Christian Boltanski au Musée municipal d'art moderne", «XXe siècle», XXXIII, n. 36, giugno 1971, p. 143.

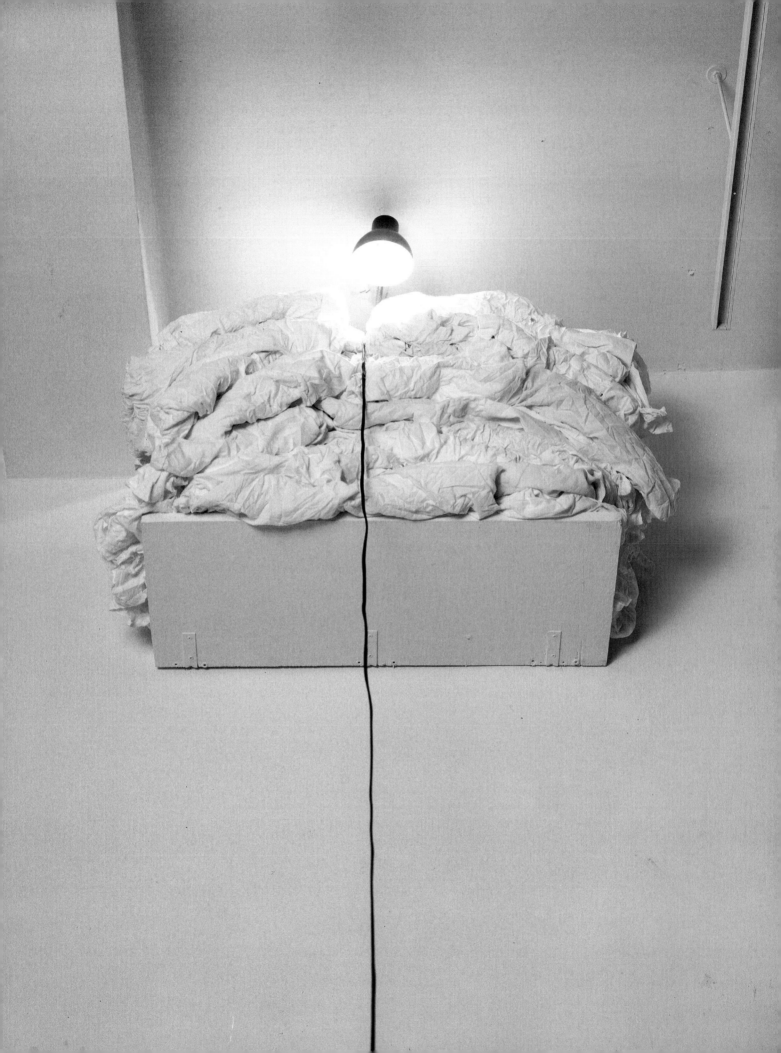

Réserve, 1990
Tecnica mista/Mixed media

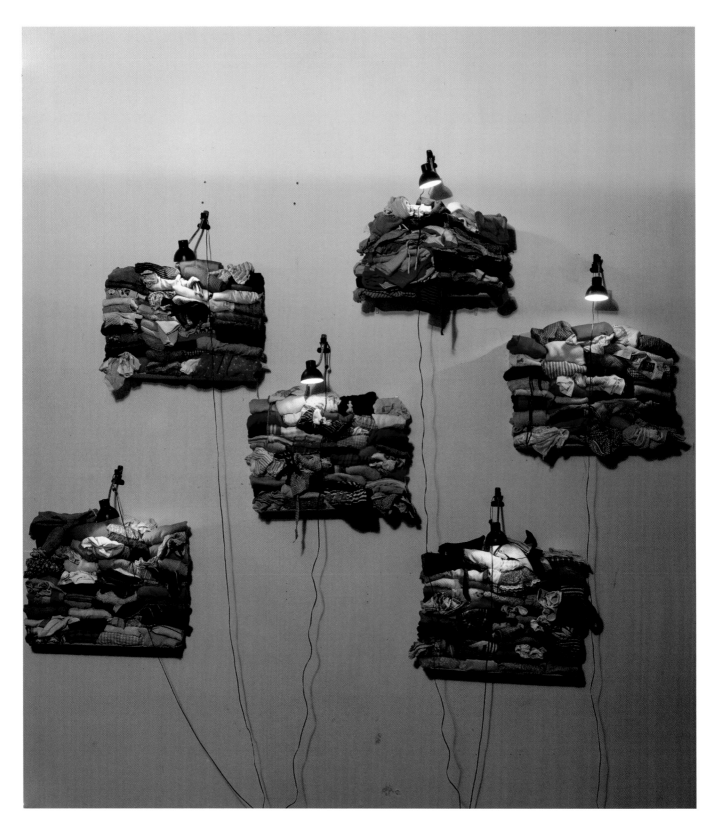

doubt that it is the voice of our subject. Whatever the case, here is the transcription of this rather mysterious recording:

I think that all human activity is stupid. Artistic activity, too, is stupid, but that is easier to see, it is more evident. A man who tries for twenty-five years to do the portrait of his brother and fails completely is even more stupid than a man who practises medicine, although it is all more or less the same. What is wonderful is this process, to know that you will not succeed, but to try all the same because there might be a chance of succeeding. It is a sort of fight to live or a sort of protest, a protest against the fact of dying, against the fact of living.[44]

We must consider as an example of such protest the facts that we have been able to piece together starting out from the following item: a typewritten letter on headed notepaper, this too perfectly preserved:

VILLE DE GENÊVE
MUSÉE D'HISTOIRE DES SCIENCES
128, RUE DE LAUSANNE
VILLA BARTHOLONI

Monsieur Christian Boltanski
100 rue de Grenelle
Paris

Geneva, 10th January 1973

Dear Sir,

I received your letter of 3rd January, which astonished me because our museum is entirely devoted to the history of the *sciences*. If we could recreate an 18th- or 19th-century study or laboratory with the authentic property of a well-known scientist, we would examine the matter with great interest, but to purchase any old property after the death of the owner does not seem to us to be advisable.

Moreover, the premises of our museum would not permit a presentation in display cabinets such as the one you envisage, due to lack of space.

I would point out to you that the "Musée de l'Horlogerie" recently organized an exhibition of this sort in Geneva, recreating the workshop of a watchmaker as it appeared at the time of his death, with furnishings, library, and engravings. The result was perfectly successful.

While I regret having to turn down your proposal, I take this opportunity to extend my sincere regards.

Crader
Curator

After research in the archives of the Musée d'histoire des sciences of Geneva, I managed to find a dossier containing a rough copy of Crader's letter as well as the following letter, written in a hasty, clumsy hand:

3rd January 1973

Dear Sir,

I am writing to you to submit a project which I hold dear and which I would like to be able to realize.

I would like to present, in a room in your museum, the objects that surrounded a person during his life and that remain as a testimony after his death: these objects could range, for example, from the handkerchiefs he used to the wardrobe in his bedroom. All these elements must be presented in display cabinets and carefully labelled.

I would like to take charge myself of the classification, the presentation, and also the research to

[44] "Christian Boltanski: extraits d'une bande magnetique", photocopy of handwritten manuscript published for the first time in "Au départ mon problème était", *J & J all for art*, July 1973, then in Hebrew and French in *Les Inventaires*, catalogue of the exhibition at the Museum of Israel, 1973.

ski riguarda una questione di età fra il modello e il ricordo, mentre in Géricault gli assassini sono nudi accademici, il che ne fa la ricostruzione di un bordello all'epoca della Restaurazione, una specie di Ratto delle Sabine (e, a proposito, Picasso non "ricostruisce" sempre, da qualche anno a questa parte, i quadri di Cranach, Velázquez, David, Delacroix, Manet, Courbet, come se fosse il Maigret del crimine di dipingere?). Tutto ciò per situare di nuovo questo giovane uomo d'oggi nella grande cospirazione dell'arte, che fissa gli uri sulle grotte della preistoria, i mecenati inginocchiati nelle vite dei Santi, o il Vangelo che dà a *Olympia* delle lenzuola scandalose, e ricostruisce un giorno la mela, un altro il pacchetto di tabacco.

Naturalmente, poiché non sono critico d'arte e tanto meno pittore, considero tutto questo un romanzo, una tecnica nuova di romanzo a proposito della quale avrei bisogno, immagino, di duecento pagine per spiegarmi, per fare il romanzo di quel romanzo.

Me ne guarderò bene.

[...]

.. Ci sono giovani che mi provano che anche senza di me, tutto continuerà bene... Li saluto per questo, per questa certezza che conservano per me fino agli ultimi giorni della mia storia. A loro, grazie di essere e di diventare.[48]

Per illustrare in modo veramente significativo l'espressione del suo entusiasmo, Aragon consacrò inoltre un ampio spazio nelle prestigiose «Lettres françaises» ad alcune foto che mostravano davvero la ricostruzione fatta da C.B. dei gesti da lui effettuati in una fase precedente della sua esistenza.[49] Ma bisogna d'altra parte sottolineare che, sebbene molte delle prime opere di C.B. appartenessero senz'altro a quel campo della ricostruzione che Aragon assimilava a quello della letteratura (è il caso, ad esempio, delle *Prove di ricostruzione di oggetti che sono appartenuti a Christian Boltanski fra il 1948 e il 1954*, plastilina, 1970-1971), altri tentativi, ancora più devianti, non vi appartengono. Che letteratura avrebbe potuto invocare Aragon per assimilarle la realizzazione di 600 coltellini, 3000 palline di argilla, o 900 zollette di zucchero scolpite? Come si è spesso detto in seguito, tutto ciò (soprattutto se vi si aggiunge la modalità di presentazione in vetrina) apparentava le gesta di C.B., molto più che alla letteratura, a una specie di simulazione – ludica e ossessiva? – del museo etnologico.

Prima di esaminare i rari pezzi d'archivio dell'anno precedente che ancora sussistono, sarà forse utile ricordare che a quell'epoca si era diffusa presso qualche protagonista della scena artistica la moda di fare arte per corrispondenza. Un artista americano chiamato Ray Johnson aveva anzi trovato, all'inizio degli anni Sessanta, una denominazione per questo peculiare modo di reinserire l'arte nell'universo postale: *mail art*.[50] C.B. sembra aver voluto partecipare a modo suo a quest'attività che gli permetteva di esprimere molto comodamente alcune sue preoccupazioni.

Non c'è dunque da stupirsi se nella nostra raccolta figura anche la brutta copia di una lettera di questa fatta:

16 giugno 1970

Desidero informarvi della natura delle ricerche che sto effettuando attualmente.
Allo stato presente, può sembrare che non possiedano linee direttrici, ma io so che sono legale tra di loro, ed è solo quando si scoprirà questo legame che tutto si chiarirà.

C. Boltanski

P.S. In allegato, vi mando tre esempi che vi daranno un'idea delle direzioni verso le quali mi sono orientato.[51]

Malgrado le apparenze drammatiche del suo contenuto, con tutta probabilità è la stessa curiosa infatuazione per questa strana forma d'arte postale che ha ispirato il biglietto seguente, indirizzato dal critico José Pierre a C.B.:

Mio caro Boltanski,

Che sta succedendo? Non sono al corrente di niente... ma poco importa, mi dica cosa posso fare

[48] Aragon, "Reconstituer le crime», «Les Lettres françaises», 6-12 gennaio 1971, pp. 3-4.

[49] Sarà utile confrontare il testo d'Aragon con quello pubblicato un anno dopo da Boltanski in occasione di *Documenta* di Kassel (1972), di cui si ricorda che fu, sotto la responsabilità di Harald Szeemann, quella delle "mitologie individuali". L'artista commentava l'insieme dei suoi tentativi anteriori di ricostruzione nella maniera seguente: "Prima di tutto, ho cercato di ritrovare tutto ciò che restava del periodo compreso tra la mia nascita e i sei anni, ma gli elementi che ho potuto ritrovare erano pochi e talvolta insignificanti: un libro di lettura, un pezzo di pullover, una ciocca di capelli (maggio 1969). Poi ho provato (gennaio 1969) a preservare dei momenti della mia vita conservandoli in scatole di metallo, così che se più tardi le si apre, vi si ritrova dentro, intatta, tale o talaltra giornata della mia esistenza, ma mi sono accorto subito che troppi elementi entravano in ogni istante della vita, e che ciò che restava nelle mie scatole era soltanto una parte insignificante. Avendo constatato quanti pochi documenti mi restavano della mia infanzia (novembre 1970), ho voluto ricostruirne con la memoria gli elementi che mancavano: mi sono fatto fotografare mentre recitavo davanti all'apparecchio i momenti e i gesti che mi avevano segnato e che all'epoca in cui erano stati compiuti, non erano stati ripresi né conservati: ho di nuovo lanciato il cuscino come avevo fatto il 15 ottobre del 1949, sono di nuovo scivolato sulle scale come il 6 luglio 1951. Parallelamente, ho ricostruito in plastilina tutti gli oggetti che mi circondavano nel periodo 1948-1954. Malgrado lo scrupolo che avevo messo nella ricostruzione degli scenari per le foto, e il lavoro coscienzioso di modellatura (ho ricominciato più di venti volte alcuni oggetti) non sono riuscito a rendere la realtà del mio passato" (*Documenta 5*, Catalogo Kassel, 1972, p. 16).

[50] Questa informazione mi è stata trasmessa da Jean-Marc Poinsot.

[51] Christian Boltanski, *Lettre dans laquelle j'explique les directions contradictoires dans lesquelles mon travail s'engage*, invio postale, 16 giugno 1970.

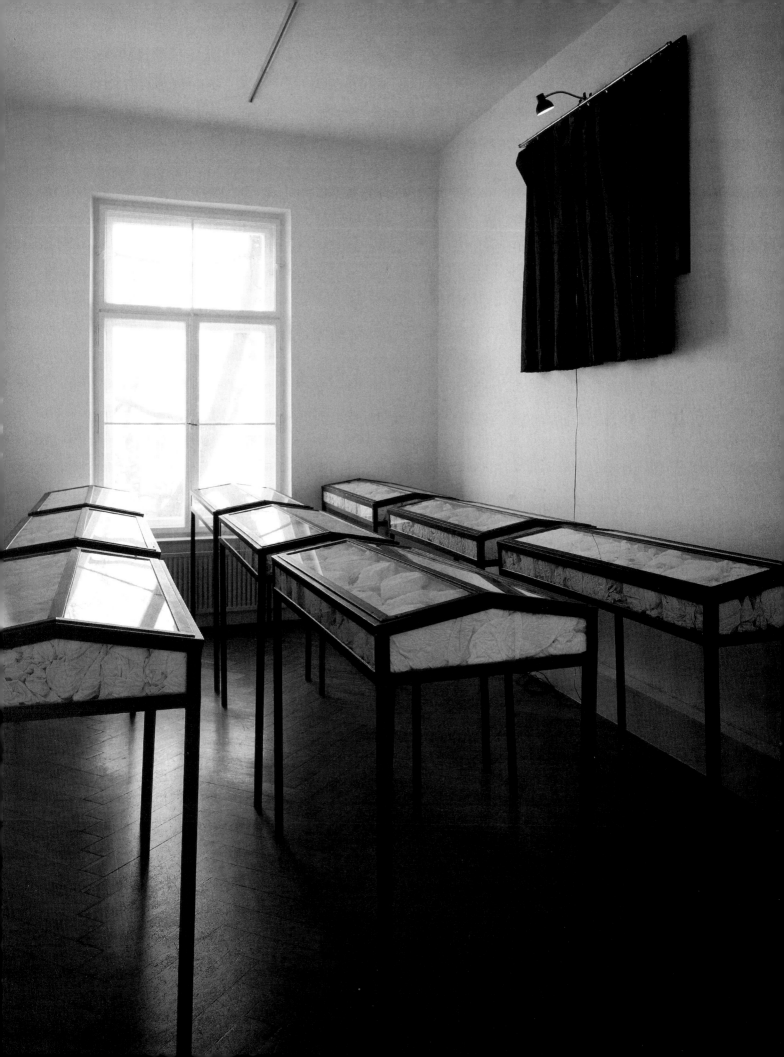

L'Image Honteuse, 1992
Tecnica mista/Mixed media
Dimensioni variabili/Variable dimensions
Installazione/Installation Galerie Bernd Klüser,
Monaco/München, 1992
Foto/Photo Mario Gastinger, München

Réserve
Tecnica mista/Mixed media
Dimensioni variabili/Variable dimensions
Installazione/Installation Kunsthalle
Amburgo/Hamburg, 1991
Foto/Photo Elke Walford, Hamburg

Reliquaire, les Vêtements, 1996
Tecnica mista/Mixed media
91 x 91 x 31 cm
Courtesy of Arndt & Partner, Berlin
Foto/Photo Daniel Rückert, Berlin

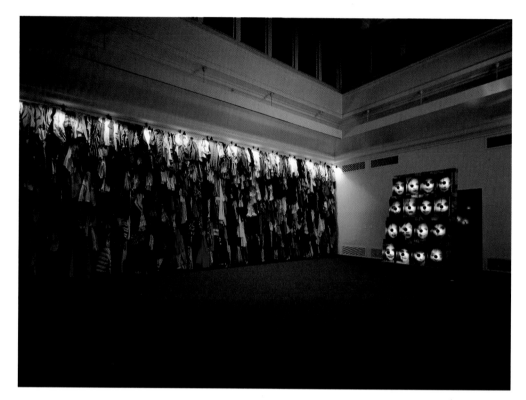

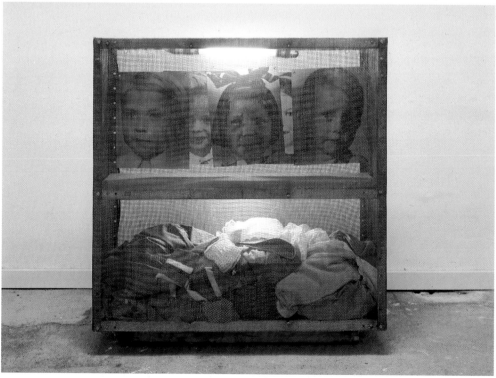

L'Image Honteuse, 1992
Tecnica mista/Mixed media
Dimensioni variabili/Variable dimensions
Installazione/Installation Galerie Bernd Klüser,
Monaco/München, 1992
Foto/Photo Mario Gastinger, München

Réserve
Tecnica mista/Mixed media
Dimensioni variabili/Variable dimensions
Installazione/Installation Kunsthalle
Amburgo/Hamburg, 1991
Foto/Photo Elke Walford, Hamburg

Reliquaire, les Vêtements, 1996
Tecnica mista/Mixed media
91 x 91 x 31 cm
Courtesy of Arndt & Partner, Berlin
Foto/Photo Daniel Rückert, Berlin

*be undertaken. From a practical point of view, I think that most, if not all, of the objects could
easily be assembled by purchasing the entire contents of a post-mortem sale.
I hope to hear from you soon.*

*Yours faithfully,
C. Boltanski*

There are good grounds for thinking that this letter had been sent to several other institutions, but no reaction other than that of the Geneva Museum has come to light.

The two fragments of print that appear after the letter from Crader were certainly placed by mistake in the same green folder. The first is a cartouche of the title of a magazine on which, although the "D" is incomplete, we can read:

Détective

The French press at the time did, in fact, include a publication with this title. Rather nauseating, this weekly magazine had specialized in illustrated reports of crimes of all kinds and, more generally, in current scandals. C.B.'s interest in this magazine is evidently related to his interest in the Spanish newspaper *El Caso* which I outlined above, and which I was also able to observe directly. A photo of the Sonnabend Gallery of New York taken in 1973 seems to confirm that he had, from this date, produced a hanging of images (certainly taken from *Détective*, as far as one can make out from the negative), very similar, in any case, to the one he would produce later in Madrid.

The other fragment contained in the same folder is a page from the American edition of a Mickey Mouse album in which we see the famous Walt Disney character, accompanied by the inseparable Minnie, visiting a museum of modern art. After much research, it was possible to establish that this comic strip had inspired another artist, although much later (around 1985): Bertrand Lavier, who used it as the basis of large paintings and impressive sculptures.[45] Numerous witnesses testify to the fact that the two artists were close friends, and it is therefore probable that the page was given to C.B. by his friend and ended up by mistake in this folder as he was putting things into (dis)order. It is nevertheless a fact that, a short time before the date of the photo taken at the Sonnabend Gallery of New York, C.B had also borrowed from Mickey Mouse, as is shown by a series of 62 photos of children (whose grain shows that they were drawn from a printed source). The artist himself, moreover, has spoken explicitly of this subject:

> When I was eleven, in 1955, I gathered together these 62 children, whose photos had been published in the Mickey Mouse comic. They had all sent in what they thought was the best image of themselves, smiling, their hair well brushed, together with their favourite pet or their favourite toy. They must all be about my age now, and I have often wondered what became of them. The image of them that survives no longer corresponds to reality, and all these children's faces have disappeared...[46]

From the previous year, very probably, is a 21 x 27 cm. envelope with the following words written in pencil:

1971 Aragon + Lascault

The envelope contains a sheet of paper on which someone has written the following sentence in a hurried way:

> At once and without a doubt. Christian Boltanski locates his activity outside that which we traditionally call artistic creation.[47]

Thanks to the mention on the envelope of the word "Lascault", it was possible to identify the origin of this sentence without too much difficulty. Gilbert Lascault is, in fact, one of the

[45] On these works by Bertrand Lavier, see also the catalogue of the recent exhibition – 17 October 1996-12 January 1997 – at the Castello di Rivoli (Milan, Charta, 1996, pp. 114-121).
[46] Christian Boltanski in *Monumente, eine daste zufällige Ausstellung von Denkmäler in der zeitgenössischen Kunst*, Dusseldorf, Städtische Kunsthalle, 1973.
[47] Gilbert Lascault, «Boltanski au Musée municipal d'art moderne», *XXe siècle*, XXXIII, no. 36, June 1971, p. 143.

per lei. Se solo è una cosa possibile, la farò di tutto cuore. Non si lasci abbattere dalle avversità. Amichevolmente,

José Pierre

Una ricerca presso certi Archivi di critica d'arte ci ha permesso di ritrovare fra le carte di un altro critico, Pierre Restany, una lettera di C.B. di cui si può supporre che, se è stata parimenti inviata, potrebbe spiegare la sua inquietudine. Ecco la riproduzione di quell'appello, di cui non si sa bene se fosse fittizio o artistico, ma che fu certamente inviato a molte altre personalità del mondo dell'arte (postale e non postale):

11/1/70

Signore,

Bisogna che lei mi aiuti: ha certamente sentito parlare delle difficoltà che ho avuto di recente, e della gravissima crisi che sto attraversando. Vorrei innanzi tutto che lei sapesse che tutto ciò che ha sentito dire contro di me è falso. Ho sempre cercato di camminare sulla retta via, penso d'altronde che lei conosca i miei lavori, che sappia che mi ci consacro anima e corpo; ora però la situazione è diventata intollerabile, e non credo di essere in grado di sopportarla ancora a lungo. Ecco perché le domando, anzi la imploro, di rispondermi il più rapidamente possibile, la prego di perdonarmi il disturbo che le causo, ma è assolutamente necessario che io esca da questa situazione.

Christian Boltanski[52]

Sono state ritrovate altre missive, che provano che questo messaggio non doveva essere preso, oserei dire, alla lettera (del dramma), ma in senso figurato (dell'arte). Una di queste missive giocava d'altronde molto esplicitamente sulla figura del suo autore, discretamente anonimo, è vero, sulle foto tessera di cui era fatta essenzialmente quest'opera postale. Si tratta del celebre *Christian Boltanski a 5 anni e 3 mesi di distanza* invio postale, settembre 1970) sfortunatamente assente dalla nostra raccolta, ma di cui si può trovare la riproduzione in diverse opere dedicate a C.B.

Per fortuna, invece, la nostra piccola raccolta comprende una delle 150 copie di un libretto pubblicato dalla galleria Givaudan nel maggio del 1969, che recava il seguente titolo :

Recherche et présentation de tout ce qui reste de mon enfance, 1944-1950

Questo fascicoletto di 9 pagine, tenuto insieme da una molletta di plastica (di cui si è potuto stabilire che è stato anch'esso spedito per posta, prova dunque che l'attività postale di C.B. fosse già cominciata nel 1969), contiene sul frontespizio la seguente dichiarazione:

Non si farà mai notare abbastanza che la morte è una cosa vergognosa. Alla fin fine, non cerchiamo mai di lottare a viso aperto; i medici, gli scienziati non fanno che patteggiare con essa, lottano su punti di dettaglio, la ritardano di qualche mese, di qualche anno, ma tutto ciò non è niente. Quel che ci vuole, è applicarsi al fondo del problema con un grande sforzo collettivo in cui ognuno lavorerà alla propria sopravvivenza e a quella degli altri.

E siccome qualcuno di noi deve pur dare l'esempio, ecco perché ho deciso d'intraprendere il progetto che mi sta a cuore da molto tempo: conservarsi per intero, conservare una traccia di tutti gli istanti della propria vita, di tutti gli oggetti che ci sono stati accanto, di tutto ciò che abbiamo detto e che è stato detto intorno a noi: ecco il mio scopo. Il compito è immenso e i miei mezzi sono deboli. Perché non ho cominciato prima? Tutto ciò che riguardava il periodo che mi sono innanzitutto imposto di salvare (6 settembre 1944-24 luglio 1950) è andato già perduto, gettato, per colpevole negligenza. È solo con infinita fatica che ho potuto ritrovare i pochi elementi che presento qui. Mi sono state necessarie incessanti domande e una ricerca minuziosa, per provare la loro veridicità, per situarli con esattezza.

[52] Christian Boltanski, *Il faut que vous m'aidiez...* Lettera manoscritta di richiesta d'aiuto, invio postale, 11 gennaio 1970. Questo invio provocò cinque risposte, fra le quali figurava quella di Alain Jouffroy, oltre a quelle di P. Restany e di J. Pierre. Qualche anno più tardi, Boltanski osserverà: "...dopo tutto non è male, cinque persone si sono offerte di aiutarmi. Ma se ho fatto questo lavoro, è perché ero veramente molto depresso. Se non fossi stato un artista, avrei certo scritto una lettera simile, e forse mi sarei gettato dalla finestra; ma siccome sono un pittore, ne ho scritte sessanta, cioè, la stessa sessanta volte, e poi mi sono detto: 'Che bel pezzo, e che riflessione sull'arte e la vita!...' Quando uno ha voglia di uccidersi, fa un autoritratto mentre si uccide, ma non si uccide". ("Monument à une personne inconnu: six questions à Christian Boltanski", *Art Actuel Skira Annuel*, Ginevra, 1975, pp. 147-148)

very first critics to have taken an interest in the "work" of C.B., as is proven in particular by the article published in June 1971 in the journal *XXe siècle*, which opens with the sentence cited above.

The addition of his name to that of the writer Aragon is also easily explained. A few months earlier, in fact, the great Communist writer had demonstrated great perceptiveness in devoting three full pages of the weekly *Les Lettres françaises* (which he edited) to the young, practically unknown artist. Curiously (or logically?) included in the

LITTÉRATURE

section, and entitled

Reconstituer le crime

These three pages consist first of all of a long, powerful homage: it would be inconceivable not to cite a long passage from them:

I spoke above of arts that have no name, techniques without words. It seems to me that I should give at least one example. In our times, it is perhaps in painters that the taste for innovation and adventure has opened up more paths to the gaze, to dream, to anger, to light. It is true that the contributions of painters, as insulting as they have often seemed, from Géricault to Picasso for example, return with time within the great perspective. And "time" is increasingly short for that.

[...]

I wanted to talk to you about Christian Boltanski. It is as a painter that he sees himself, and I say this to justify my little digression (*from Géricault to Picasso*), but nowadays the variations of technique cannot content themselves either with knife-painting or glued paper. Boltanski, who is twenty-six, has invented an anonymous art, of which I would like to give a sample here. It is called *Reconstitution des gestes effectuées par Christian Boltanski entre 1948 et 1954*. It is a little photograph album in which the artist as he is today repeats the actions performed between the ages of four and ten, probably using the same objects that surrounded the child or that he handled. Apart from the humour, which undoubtedly contains a certain masochism, it is a technique (and elsewhere he doesn't hide it) applied solely to the reconstruction of crimes, with the criminal revealed or simply a suspect, but also with the murder weapon itself, with the crime scene itself, the police being sure at least of this (if not of their man).

Personally, I consider this game to have a singular value, not in the same way as the game of Go that one of my friends mixes with poetry, that is to say he replaces the rules of poetic development with those of this peculiar Japanese chess... but as a technique of general, exemplary value for all the arts. For the novel, for example. I am a novelist, am I not... in particular. Now, having reflected on the nature of this activity up to now, which is only met with in the human race, I have on my part arrived at a conception of the novel which Boltanski's process explains, at least in its own way.

I hold any novel to be a "reconstruction", in the legal sense of the word. Of a crime, that is, taking "crime" in its widest sense, which embraces memory, dream, and history at one and the same time. Crime is not only that of the detective novel, where it constitutes the problem, but Werther's crime of loving Charlotte, Robinson Crusoe's crime of surviving on his island, the crime of Kafka's *Trial*, which gradually pass before our eyes from the imagination to the reality of the various nations etc. Géricault, since I have mentioned him twice, *reconstructs* the raft of the Medusa, and even more strangely the murderer of the Fualdès affair, with a gap rather similar to that which separates Boltanski the child from the Boltanski of the photos, but in a different way: since in Christian it is a question of age between the model and the memory, while in Théodore the murderers are naked and thus make the reconstruction of a Restoration brothel a sort of Rape of the Sabine Women (And, on this subject, does Picasso not "reconstruct" paintings – Cranach, Velazquez, David, Delacroix, Manet, Courbet – as if he were the Maigret of the crime of painting?) All this to place this young man of today in the great conspiracy of art which sets aurochs in the cave of prehistory, kneeling patrons in the

Quest'idea della perdita di identità è molto presente in me. Se si decide di essere un artista è per annullarsi, per scomparire. Senza dubbio la paura della morte fa sì che si sparisca. Un artista è qualcuno che rappresenta gli altri, che diventa gli altri, ma che non ha più un volto e non è nient'altro che l'immagine degli altri. È nessuno.

Effettivamente, la foto di un bambino che corre su una spiaggia verrà riconosciuta da ciascuno come propria. Essa evocherà in lui qualcosa di personale, di intimo, che sarà diverso per ciascuno. Ognuno vede un'opera in modo differente.

L'artista, essendo lo specchio degli altri, tende a diventare universale, già morto e immortale.

X
v. Je (Io)
v. Disparition (Sparizione)

This idea of loss of identity is very present in me. If one decides to be an artist, it is in order to exist no longer, in order to disappear. There is no doubt that fear of death makes us disappear. An artist is someone who represents other people, who becomes other people but no longer has a face, who is now only the image of other people. He is no longer anyone.

If we show a photo of a child running on the beach, each person will recognize that image as his own, and it will convey something personal, different for everyone, of an intimate nature. Each person sees a work in a different way.

As the mirror of others, an artist tends to become universal, already dead and immortal.

X
Cf. Je (I)
Cf. Disparition (Disappearance)

Les Tombeaux,
Tecnica mista/Mixed media
Dimensioni variabili/Variable dimensions
Installazione/Installation "Passion",
De Pont Foundation, Tilburg, 1996
Foto/Photo Jannes Linders, Rotterdam

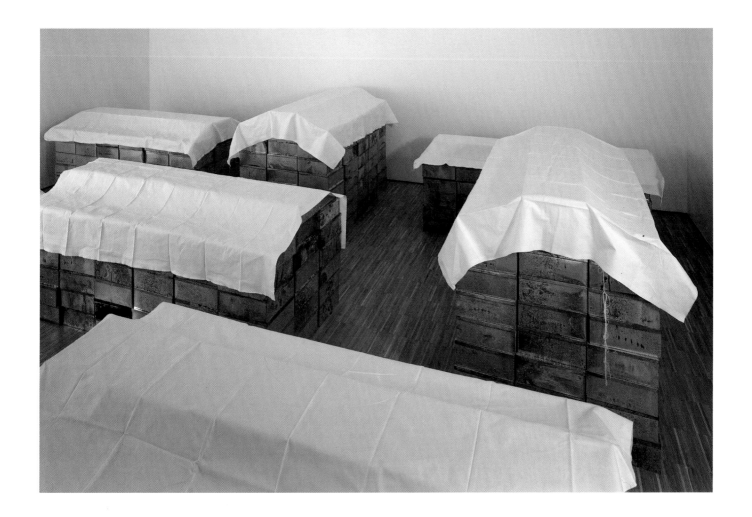

Yiddish Io credo che i miei antenati parlassero tedesco e che la loro fosse, tramite la lingua, una cultura tedesca. Se ho un luogo, questo è in qualche punto tra il Mar Bianco e il Mar Nero, quella terra di nessuno che è l'Europa centrale, di lingua Yiddish. Mi sento legato a questa terra senza frontiere, che ne oltrepassa molte.

Yiddisch

Yddish I think my ancestors spoke German, that their culture was by language a German culture. If I have a land, it is that part between the White Sea and the Black Sea, that no man's land which is Central Europe, of Yiddish language. I feel tied to this country without frontiers, which extends beyond many frontiers.

Yiddish
n.b.
L'Yiddish è una lingua-territorio.
"Fu chiesto a Rabbi Levi Isacco 'Perché in tutti i trattati del Talmud babilonese manca la prima pagina e ognuno comincia con la seconda?'
Egli rispose: 'Per quanto un uomo abbia studiato, deve sempre ricordarsi che non è ancora arrivato alla prima pagina'."
(I racconti dei Chassidim, *a cura di M. Buber*)

v. Livres (Libri)

Yiddish
N.B.
Yiddish is a territory-language
"Rabbi Isaac Levi was asked: 'Why do all the treatises of the Babylonian Talmud have the first page missing, each beginning at page two?' He replied, 'No matter how hard a man may study, he should always remember that he still has to reach the first page'."
(Stories from the Chassidim, *ed. M. Bubar*)

Cf. Livres (Books)

Les Manteaux
Tecnica mista/Mixed media
Dimensioni variabili/Variable dimensions
Installazione/Installation "Passion",
De Pont Foundation, Tilburg, 1996
Foto/Photo Jannes Linders, Rotterdam

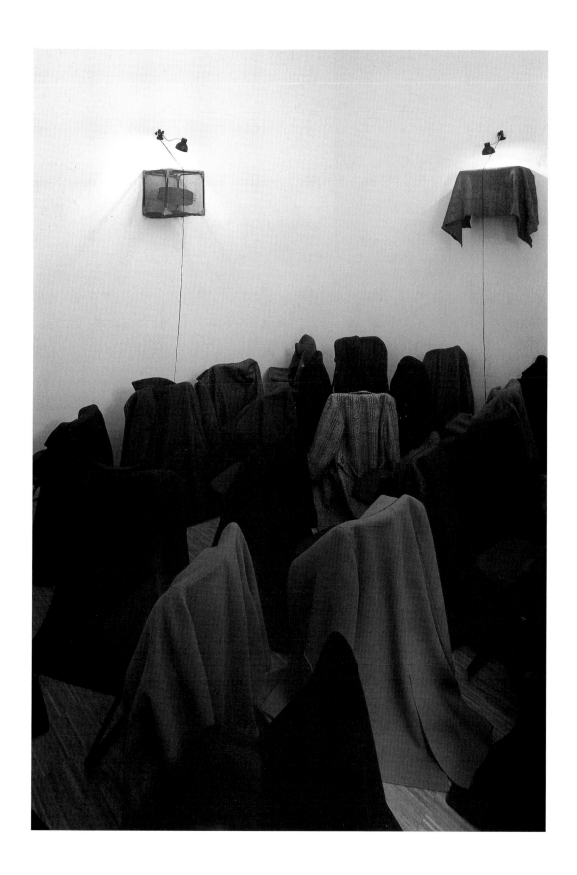

Ma lo sforzo che resta da compiere è grande, e chissà quanti anni dovrò passare a cercare, studiare, classificare, prima che la mia vita sia infine in salvo, accuratamente sistemata ed etichettata in un luogo sicuro, protetto da furti, incendi e bombe atomiche, ma da cui la si possa estrarre quando si vuole; e allora, rassicurato che non morirò più, mi potrò infine riposare.

Christian Boltanski

Parigi, maggio 1969[53]

Il tema che avrebbe attraversato allo stesso tempo la vita e l'opera di C.B. era già presente, insomma, tutto intero, fin dai suoi primi passi nel mondo dell'arte, un mondo dell'arte le cui preoccupazioni, postformaliste e spesso autoreferenziali, erano all'epoca di tutt'altro genere. Ma, dinanzi a quelli che al momento potevano sembrare soltanto i modesti tentativi di un goffo esordiente che prolungava i giochi dell'infanzia e dell'adolescenza in modo un po' troppo meditativo e introverso, chi avrebbe potuto indovinare che era appena nata un'opera che avrebbe spettacolarmente rigenerato l'antica tradizione della vanità dell'arte?

La scatola per biscotti arrugginita in cui è stato ritrovato questo libricino non è datata. Niente prova dunque che non sia molto più tarda; resta il fatto, però, che a partire da quello stesso anno C.B. sembra per la prima volta aver fatto uso di scatole di questo tipo, benché si sia dovuto attendere il 1970 perché una galleria (quella di Daniel Templon) ne presentasse un insieme importante (con il titolo *Fabbricazione e presentazione di 200 scatole per biscotti, di cui ognuna contiene un momento della mia vita*).

Fissare il tempo che passa sembra dunque essere stata una delle primissime preoccupazioni di C.B. Non sorprenderà dunque che questo obiettivo l'abbia condotto in modo del tutto naturale a far(si) cinema. Chi dice cinema, dice movimento, e non è forse soprattutto arte della fissazione del tempo, della sua immobilizzazione sulla pellicola, che permette di ripeterlo senza fine, insomma un'arte che pretende (illusoriamente, è pur vero) di abolire la morte? Le immagini che figurano sui pochi metri di pellicola rinvenuti, col libretto Givaudan, nella scatola già menzionata, non saranno d'altronde le immagini di un uomo che lotta contro la propria morte servendosi di una cinepresa? Vi si scorge in effetti soltanto lo "spettacolo", al limite del sopportabile, di un uomo che tossisce da morire,[54] ma che, grazie al film, sopravvive indefinitamente...

Salvo qualche piccola traccia, come un biglietto di invito su cui si può leggere

> # LA VIE IMPOSSIBLE
>
> ### DE
>
> ### CHRISTIAN BOLTANSKI
>
> VENDREDI 13 MAI 1968 A 18H LE RANELAGH 6, RUE DES TIGNES PARIS 16

Non sembra sia restato niente – almeno nella nostra raccolta, ma forse altri ricercatori dispongono di documenti che permetterebbero ulteriori tentativi di ricostruzione – di questa prima manifestazione pubblica di C.B. inaugurata, è utile farlo notare, lo stesso giorno in cui cominciarono a Parigi quelli che da allora si è soliti chiamare "gli avvenimenti del maggio 1968". Perciò qui sono costretto – per tentare di ricreare qualcosa di quel primo incontro dell'artista con il suo pubblico – a riferirmi a commenti ulteriori, quelli di Lynn Gumpert per esempio, che dopo aver sottolineato che Le Ranelagh, dove si tenne la mostra, era un cinema, il che è lungi dall'essere insignificante, scrive nella sua monografia:

Nel ridotto, Boltanski aveva esposto diverse grandi scatole, simili a una sorta di stanze, e al

[53] Christian Boltanski, *Recherche et présentation de tout ce qui reste de mon enfance, 1944-1950*, Parigi, galleria Givaudan, maggio 1969.
[54] Cfr. Christian Boltanski, *L'Homme qui tousse*, film a colori in 16 mm, 3 minuti e 30 secondi e lettera di rifiuto della licenza di distribuzione e di autorizzazione all'esportazione, 1969.

life of saints or the Gospel, gives *Olympia* scandalous sheets, reconstructs the apple one day, the packet of tobacco the next.

And, of course, since I am neither an art critic or a painter, I hold all this for the novel, for a new technique of the novel on which I would need, I guess, at least two hundred pages to explain myself, to make the novel of the novel.

I will take good care not to do it.

[...]

...Young people exist to prove to me that, without me, everything will continue equally well. I salute them for that, for the certitude they give me up to the very end of my life. I thank them for being and for becoming.[48]

In order to illustrate the expression of his enthusiasm in a truly significant way, Aragon also devoted a large section of the prestigious Lettres françaises to photographs of C.B.'s reconstruction of actions performed by him during a previous phase of his life.[49] However, although many of C.B's early works belong without doubt to the field of reconstruction that Aragon annexes to that of literature (this is the case, for example, of the *Essais de reconstitution d'objets ayant appartenu à Christian Boltanski entre 1948 et 1954*, plasticine, 1970-1971), it must be pointed out that other even more deviant works did not come into this category. What sort of literature could Aragon have evoked to annex the production of 600 little knives, 3,000 balls of earth, or 900 pieces of carved sugar? As was often pointed out later, all this related C.B.'s works to a sort of (ludic and obsessive?) simulation of ethnographic museums rather than to literature (especially if we add the habit of presentation in display cabinets).

Before examining the rare archive items that have survived from the previous year, it is worth recalling that, around this time, a fashion had become established among a number of players in the world of art, that of art by correspondence. At the beginning of the sixties, an American artist called Ray Johnson had even found a name for this singular postal activity: mail art[50]. C.B. seems to have wanted to take part, in his own way, in this activity, which allowed him to express certain of his concerns in a very convenient way.

It is no surprise, therefore, that our corpus includes the rough copy of the following letter:

16th June 1970

I am writing to inform you of the nature of the researches which I am currently undertaking. They may appear, in their present state, to lack a guiding line, but I myself know that they are linked, and it is only when this link has been discovered that everything will become clear.

C. Boltanski

PS. I am sending you three examples that will give you a general idea of the directions I am taking.[51]

Despite the dramatic appearance of the contents, it is most probably the same curious craze for this curious form of art that lies behind the following words, addressed to C.B. by the critic José Pierre:

My dear Boltanski,

What is going on? I am completely in the dark... but it doesn't matter, tell me what I can do for you. If it is within the domain of things that are possible, I will do it gladly. Don't let adversity get you down.
Best wishes,

José Pierre

After research in the Archives of Art Criticism, I was able to find, among the papers of the

[48] Aragon, "Reconstituer le crime", *Les Lettres françaises*, 6-12 January 1971, pp. 3-4.

[49] Aragon's article can be compared to that which Boltanski published a year later on the occasion of Kassel Documenta of 1972, organized by Harald Szeeman on the subject of "individual mythologies". The artist made the following comments on his previous attempts at reconstruction: "I first tried to find everything that remained from the period between my birth and the age of six; the articles I managed to find were few and sometimes insignificant: a reading book, a piece of a pullover, a lock of hair (May 1969). I then tried (January 1969) to conserve the moments of my life by placing them in metal boxes, so that when one opened them later one would find that day of my life inside, still intact: I soon realized that there are too many things in each moment of our lives and what remained in my boxes was only a small part. Having noted how few records of my childhood remained (November 1970), I tried to reconstruct through memory the elements that were missing. I had photos taken of me acting out the moments and the gestures that had marked me and that had not been seized or conserved at the time they were performed: I threw a pillow, as I had done on 15 October 1949, I slid down the banister as on 6 July 1951. At the same time, I reconstructed in modelliong clay all the objects that surrounded me during the period (1948-1954). Despite the attempt to recreate authentic decor for the photos and my patient work with the modelling (for some of the objects I made over twenty attempts), I did not manage to render the reality of my past." *Documenta 5*, Catalogue, Kassel, 1972, p. 16.

[50] This information was provided by Jean-Marc Poinsot.

[51] Christian Boltanski, *Lettre dans laquelle j'explique les directions contradictoires dans lesquelles mon travail s'engage*, mailing, 16 June 1970.

Dispersion
Tecnica mista/Mixed media
Installazione/Installation Church
of the Intercession, New York, 1995
Courtesy Public Art Fund, Inc., New York;
Marian Goodman Gallery, New York
Foto/Photo Dorothy Zeidman

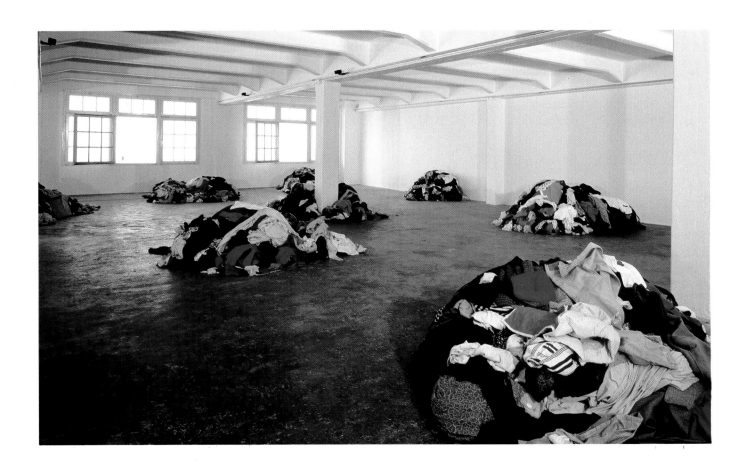

critic Pierre Restany, a letter from C.B which, if it had also been sent to José Pierre, would explain his concern. The following is a reproduction of the appeal (we do not know whether it was fictional or artistic, but it was certainly sent to many other figures in the world of art, whether mail art or otherwise):

11/1/70

Dear Sir,

You must help me. You have no doubt heard about the difficulties I have had recently and the very serious crisis I am going through. I want you to know, first of all, that everything you might have heard about me is false. I have always tried to lead an honest life, I think, moreover, that you know my works; you no doubt know that I devote myself entirely to them, but the situation has now reached an intolerable point and I do not think I can bear it much longer; this is why I ask you, I beg you, to reply as soon as possible. I am sorry for disturbing you, but I absolutely must pull through.

Christian Boltanski[52]

I have managed to unearth other letters which prove that this one was not to be taken literally (as drama) but figuratively (as art). One of these letters explicitly used the image of the author, rather anonymous, it is true, on the little passport photos from which this mail art work was made. The work in question is the celebrated Christian Boltanski à 5 ans 3 mois de distance (mailing, September 1970), which unfortunately does not feature in our corpus, but can be found reproduced in numerous works devoted to C.B.

Fortunately, our little collection does include one of the 150 copies of a little booklet published by the Galerie Givaudan in May 1969. Entitled

Recherche et présentation de tout ce qui reste de mon enfance, 1944-1950

This little 9-page booklet, bound by a plastic clip, was also sent by post, proof that C.B.'s mailing activity had begun in 1969. On the flyleaf is the following declaration:

We will never realize enough that death is a shameful thing. Finally we never try to struggle against it. Doctors and scientists only collude with it, they struggle over points of detail, they delay it by a few months or a few years, but that is nothing. We must attack the problem through a great collective effort in which everyone will work for his own survival and that of others. This is why, since one of us must set an example, I decided to buckle down to the project I have held dear for a long time: to preserve one's whole self , to keep a trace of all the moments of our life, of all the objects that we have rubbed shoulders with, of everything we have said, and everything that has been said around us. This is my goal. The task is enormous and my means are poor. Why didn't I start earlier? Almost everything connected to the period that I have set out to save first (6 September 1944-24 July 1950) has been lost, thrown away, through culpable negligence. It was only with great difficulty that I have been able to find the few items I am presenting here. To prove their authenticity, to classify them precisely, all this has only been possible through endless questions and painstaking research. But the effort that remains to be made is great and who knows how many years will be spent searching, studying, classifying, before my life is safe, carefully arranged and labelled in a safe place, shielded from theft, fire, and atomic war, a place from which it will be possible to make a rapid exit. And then, certain that I will never die, I will finally be able to rest.

Christian Boltanski

Paris, May 1969[53]

[52] Christian Boltanski, *Il faut que vous m'aidiez...* handwritten letter asking for help, mailing, 11 January 1970. This letter provoked five replies, among which, as well as those of P. Restany and J. Pierre, was one from Alain Jouffroy. A few years later, Boltanski would observe: "...which is not bad at all, five people who wanted to help me. But if I did this *envoi*, it was really because I was very depressed. If I hadn't been an artist, I would undoubtedly have written a letter like this and perhaps I would have thrown myself out of the window. But since I am a painter, I wrote sixty of them, all the same, and I said to myself: What a fine work, what reflection on life and art!. When you want to kill yourself, you do a self-portrait in the process of killing yourself, but you don't kill yourself.» («Monument à une personne inconnue: six questions à Christian Boltanski", *Art Actuel Skira Annuel*, Geneva, 1975, pp. 147-148).

[53] Christian Boltanski, *Recherche et presentation de tout ce qui reste de mon enfance, 1944-1950*, Paris, Galerie Givaudan, May 1969.

balcone erano appese alcune tele dipinte l'anno prima. Si poteva entrare in una scatola, abbastanza grande da contenere sei o sette persone, dove aveva messo a sedere qualcuno dei suoi fantocci. Su una delle pareti di questa stanza veniva proiettato il suo primo film, intitolato *La vita impossibile di Christian Boltanski*, che era anche il titolo della mostra. Come negli altri suoi film, gli attori avevano come partner gli stessi goffi fantocci, in un ambiente fantastico; invece questo cortometraggio durava una buona decina di minuti.[55]

Dopo vent'anni, discutendo con il regista Alain Fleischer e il conservatore Didier Semin, C.B. stesso evocherà questa prima apparizione pubblica in termini che ne sottolineano l'apparente insuccesso e anche l'ineluttabile equivoco, come se, fin dall'inizio, l'equivoco avesse dovuto costituire una delle dimensioni inevitabili della sua arte...

Non stava sulle barricate! Il giorno del vernissage ero molto arrabbiato, perché tutti parlavano solo di quello, la gente non poteva venire, le strade erano bloccate... Ho fatto la mostra a Le Ranelagh perché volevo fare dei film, e Le Ranelagh mi avvicinava al cinema. Avevo incontrato Henri Ginet, il direttore del cinema, e l'avevo portato a casa mia: aveva visto degli oggetti, dei quadri, e mi aveva detto: "Questi vorrei esporli, per i film, si vedrà poi..." Ma ho presentato lo stesso un filmetto in Super 8, proprio quando uscivano i primi Polanski. Polanski non era ancora molto conosciuto, e ci si confondeva di nome. La gente mi diceva: "Eccellenti, i suoi film !...". Io non smentivo.[56]

Per smentire, bisogna prima aver mentito? C.B. aveva dunque già cominciato a mentire? Oppure non ha mai mentito?
Il penultimo articolo della raccolta è una vecchissima diapositiva con la cornice di cartone scollata e sciupata, eppure preziosa perché, malgrado il logorio, vi si legge ancora, scritto a mano,

Huile sur toile, 1961

Quando si toglie con attenzione lo spesso strato di polvere che lo rende praticamente illeggibile, il piccolo frammento di pellicola mostra, malgrado tutti i graffi e i colori così alterati da diventare indistinti, la foto di una pittura vagamente ispirata a Chagall (almeno per ciò che riguarda la rappresentazione disarticolata dello spazio): su uno sfondo di case come appiattite al suolo, un personaggio vestito di un cappotto marrone-ocra si allunga di traverso fino a coprire buona parte della tela, mentre una donna apparentemente spaventata cerca di fuggire dalla cornice a sinistra, inseguita forse da un baffuto tiratore appena entrato nel quadro dall'angolo superiore sinistro. Uno dei rarissimi testimoni degli inizi di C.B. a cui avevo mostrato questa diapositiva afferma di riconoscere una delle prime opere dell'artista: una tela di circa 1 x 2 m, dipinta nel 1961, intitolata *L'Entrata dei Turchi a Van*. In un colloquio di molto posteriore, C.B. ha riconosciuto di aver trattato soggetti del genere nelle sue opere di giovinezza:

Durante tutti gli anni del dopoguerra, quando l'antisemitismo francese era ancora assai vivo, mi sentivo diverso dagli altri. Ero talmente rinchiuso in me stesso che non soltanto non avevo amici e mi sentivo totalmente inutile, ma ho pure abbandonato la scuola. Un giorno mio fratello mi ha detto che uno dei miei disegni era bello, e questo è bastato a convincermi che anch'io potevo valere qualcosa: allora mi sono messo a dipingere senza sosta [...] Sceglievo soggetti religiosi o storici (per esempio il massacro degli armeni a opera dei turchi), con molti personaggi e in grandi formati, su compensato...[57]

Insomma, *L'Entrata dei Turchi a Van* costituirebbe l'ultimo risultato di questi tentativi infantili e adolescenziali.
Nel 1961, C.B. doveva aver 17 anni, almeno se dobbiamo credere all'ultimo pezzo del presente tentativo di ricostruzione, che altro non è se non un vecchio estratto di nascita in cui si decifra solo la data manoscritta del

6 septembre 1944

Ma è ragionevole credere anche solo una minima parte di tutto questo?

[55] Gumpert, *op. cit.*, p. 19.
[56] "Christian Boltanski, la revanche de la maladresse", colloquio già citato con Alain Fleischer e Didier Semin, p. 6.
[57] "Christian Boltanski", colloquio con Démonsthène Davvetas, «Flash Art International», n. 24, ottobre-novembre 1985, p, 82.

The theme which would run through both the oeuvre and the life of C.B. was already present, in its entirety, from his first steps in the world of art, a world of art whose concerns at the time, post-formalist and often self-referential, were of a completely different nature. However, faced with what might have seemed nothing but the modest attempts of a clumsy beginner to prolong the games of childhood and adolescence in an excessively meditative and introverted manner, who would have imagined that this was the birth of an oeuvre that would awaken the tradition of the conceits of art in such a spectacular fashion?

The rusty biscuit tin in which we found this little booklet is not dated. There is nothing to prove, therefore, that it is not from a much later date, but the fact remains that it was also during the same year that C.B. seems to have used tins of this kind for the first time, although he had to wait until 1970 before a gallery (Daniel Templon's) presented a sizeable collection of tins (under the title *Fabrication et présentation de 200 boîtes de biscuits, dont chacune contient un moment de ma vie*).

To fix time that passes: this seems to have been one of the very first concerns of C.B. That this aim led him very naturally to make cinema (of himself) is not at all surprising. Is not this art, an art of movement, above all an art that fixes time, that immobilizes it on film and allows us to repeat it endlessly: an art, that is, which attempts (illusorily, of course) to abolish death? The images that feature on the few metres of film we found, together with the little booklet, in the above-mentioned tin – are they not those of a man fighting against his own death with the help of a camera? They consist, in fact, of nothing but the almost unbearable "spectacle" of a man who coughs himself to death[54], but who, thanks to the film, does not finish surviving...

Except for a few insignificant traces such as an invitation that reads

LA VIE IMPOSSIBLE

DE

CHRISTIAN BOLTANSKI

VENDREDI 13 MAI 1968 A 18H LE RANELAGH 6, RUE DES TIGNES PARIS 16ᵉ

Nothing seems to have survived (at least in our corpus, though perhaps other researchers possess documents that will permit other reconstruction attempts) of C.B.'s first public exhibition, which opened – it is worth pointing out – on the same day that what were later called "the events of May 1968" started in Paris. In order to attempt to reconstruct something of the artist's first encounter with the public, I have confined myself to reporting later comments, those of Lynn Gumpert for example. After pointing out that the Ranelagh, where the event was held, was a cinema (a detail which is far from being irrelevant), Gumpert writes in her monograph:

> ...In the foyer, Boltanski exhibited several large boxes, like rooms in a house, while some canvases painted the previous year had been hung on the balcony. It was possible to enter one of the boxes, which was spacious enough to hold six or seven people, where he had seated some of his puppets. On one of the walls of this room there was a projection of his first film, entitled *La vie impossible de Christian Boltanski* – which was also the title of the exhibition. As in his other films, the actors were partnered by the same crude puppets, in a fantastic environment: this short feature, on the other hand, lasted a good twelve minutes.[55]

Twenty years later, speaking with the film-maker Alan Fleischer and the curator Didier Semin, C.B. himself talked about this first public apparition in terms that underlined its

[54] cf. Christian Boltanski, *L'Homme qui tousse*, colour 16 mm. film, 3 minutes 30 seconds and letter of rejection of certificate of use and export authorization, 1969.
[55] Gumpert, op. cit., p. 9.

The Work People of Halifax
Tecnica mista/Mixed media
Dimensioni variabili/Variable dimensions
Installazione/Installation Henri Moore
Foundation, Leeds, 1995
Foto/Photo Susan Crowe

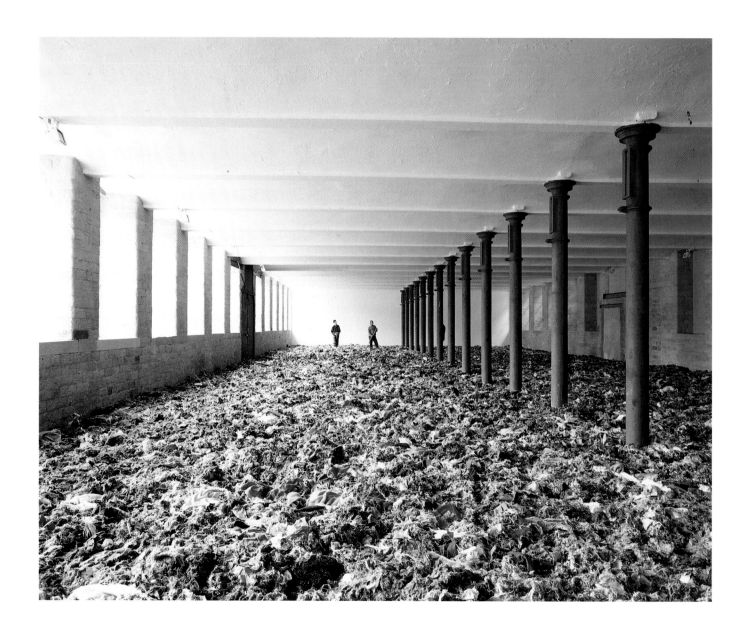

apparent failure, as well as the misunderstanding it produced – as if, from the beginning, misunderstanding was to be one of the inevitable dimensions of his art...

> I was very displeased the day of the vernissage because everyone was talking of nothing else, people couldn't get to it, the roads were blocked... I did this exhibition at the Ranelagh because I wanted to make films. In that we are alike. I had met Henri Ginet, the manager of the cinema. I had taken him to my house, he had seen some objects and paintings and he had said "I would like to show them, the films will come later." I presented a little super-8 film all the same at the same time as Polanski's first films were showing... Polanski was still almost unknown and there was confusion over our names. People told me "Your films are very...". I didn't deny it...[56]

To deny it, would he have had to lie? Had he, therefore, already started lying? Has he, for that matter, ever lied?

The penultimate item in our collection is a very old slide accompanied by its worn cardboard mount, invaluable nonetheless because we can just make out the handwritten words

Huile sur toile, 1961

Carefully cleared of the layer of dust that made it practically illegible, the small fragment of film – despite numerous scratches and despite the fact that the colours have faded – shows the photograph of a painting vaguely reminiscent of the style of Chagall (at least as far as the disrupted representation of space is concerned): against a background of houses that seem to be flattened to the ground, a figure dressed in an orangey brown cloak stretches out sideways to the point that he covers much of the surface of the canvas, while an apparently frightened woman is trying to escape to the left, perhaps pursued by a gunman with a mustache who comes into the painting from the top left-hand corner. One of the very rare witnesses of C.B.s beginnings, on being shown this slide, claimed that it represents one of his earliest works: an oil on canvas of about 1 x 2 m. painted in 1961 and entitled *L'Entrée des Turcs à Van*. In an interview given much later, C.B admitted having dealt with subjects of this kind in his youthful work:

> During all these post-war years, when anti-Semitism was still strong in France, I felt different from other people. I was so withdrawn in myself that, around the age of eleven, I not only had no friends and felt totally useless, but also left school. One day, my brother complimented me on one of my drawings, and that was enough to convince me that I, too, could be good at something. So I started painted incessantly [...] I chose religious and historical subjects (the slaughter of the Armenians by the Turks, for example) with lots of characters, on large counter-plated...[57]

L'Entrèe des Turcs à Van was thus the last product of his infant and adolescent efforts.

In 1961, C.B. must have been 17, at least if we are to believe the last item in this attempt at reconstruction, which is nothing other than an old birth certificate, where only the following handwritten words can be made out:

6 septembre 1944

But can we reasonably believe any of all this?

[56] "Christian Boltanski, la revanche de la maladresse", interview with Alain Fleischer and Didier Semin cited above, p. 6.
[57] "Christian Boltanski", interview with Dèmonsthéne Davvetas, *Flash Art International*, no. 24, October-November 1985, p. 62.

Una storia chassidica racconta che il grande rabbino era sul punto di morire, circondato da numerosi altri rabbini. Il più giovane di loro dice: "Vorrei farvi un'ultima domanda: maestro, cos'è la vita?". Il grande rabbino risponde: "La vita è una fontana". Tutti gli altri annuiscono, salvo il più giovane che dice: "Che? La vita è una fontana?". E il maestro dice: "Che, la vita non è una fontana?"…

Si ritrova una storia simile nella tradizione Zen. So ben poco di questa filosofia, ma credo che abbia molti punti in comune con la cultura chassidica, in quanto entrambe sono tradizioni di indagine attraverso la domanda.

Zen
"Il mio io di un tempo
non-esistente in natura;
non c'è luogo dove andare
quando si è morti,
assolutamente nulla?"
(Poesia «doka», di Ikkyu)

v. Je (Io)/X
v. Mort (Morte)
v. Question
(Questione/Domanda)

Zen

A Hasidic story recounts that the Chief Rabbi was about to die, surrounded by several Rabbis. The youngest of them says: "I want to ask you one last question. Master, what is life?" The Chief Rabbi replies: "Life is a fountain." All the others nod in agreement, except the youngest who says: "What, life is a fountain?" And the Master says: "What, is life not a fountain?"

There is a similar story in the Zen tradition. I know very little about this philosophy, but I think it has many points in common with the Hasidic tradition because they are both traditions of questioning.

Zen
"My Id, from a time
Unrecognised in nature;
In death, is there no place to
go?"
(Doka poem by Ikkyu)

Cf. Je (I)
Cf. Mort (Death)
Cf. Question

Quello che ricordano di lui

Ce dont ils se souviennent

What People Remember About Him

1 Lo rivedo, era piccolo, un po' curvo, aveva un'aria sempre inquieta, la pipa costantemente in bocca; credo di poter dire di non averlo mai visto senza pipa.

2 Era molto gentile, molto gentile con tutti. Ci dicevamo: "Quello è troppo gentile per essere onesto".

3 Era un furbo con quella sua aria bonacciona, di povero piccolo ebreo spaurito; si sapeva barcamenare, ve lo dico io.

4 All'inizio, quando lo conobbi, aveva veramente l'aria molto sporca, in seguito si è un po' sistemato, il meno che si possa dire è che non era propriamente un Don Giovanni.

5 Diceva che gli sarebbe piaciuto essere un vero pittore, maneggiare i pennelli e spargere colori su una tela; non so se fosse vero o se si trattasse ancora di una delle sue uscite per farsi notare.

6 Si è sempre definito un pittore anche se non dipingeva. Quando gli chiedevano perché parlasse di sé così, diceva che aveva fatto solo della pittura; non era una spiegazione ma, se gli faceva piacere, lo si poteva dire pittore così come fotografo o scultore.

7 Aveva talmente parlato della sua infanzia e raccontato tanti aneddoti falsi sulla sua famiglia che, come ripeteva spesso, non sapeva più cosa fosse vero e cosa fosse falso; non aveva più nessun ricordo dell'infanzia.

8 Sembrava molto timido, non guardava mai dritto negli occhi: questo è ciò che non mi piaceva di lui, non aveva mai l'aria sincera.

9 Aveva lasciato la scuola molto presto e faceva molti errori di ortografia: gli piaceva vantarsene.

10 Gli avevo dato lezioni di spagnolo; doveva avere 12 o 13 anni, non si riusciva veramente a cavarne nulla, era terribilmente viziato, si agitava di continuo sulla sedia e, se non ne avessi avuto bisogno, avrei sicuramente smesso.

11 L'unica volta che l'ho incontrato, mi ha fatto tutto un discorso sulla santità: è stato dopo una cena in occasione di un vernissage. Penso che avesse bevuto troppo.

12 Da bambino era molto silenzioso e passava delle ore senza muoversi e senza parlare.

13 Una volta mi ha spiegato come nel suo lavoro ci fossero diversi tempi: un momento di attesa, durante il quale non faceva quasi nulla – intagliava piccoli pezzi di legno, passeggiava, rifletteva – e momenti che amava meno, nei quali bisognava realizzare. Tutto ciò era molto interessante.

14 Era veramente un tesoro: faceva di tutto per far piacere a chi gli stava di fronte.

15 Conosco molte storie su di lui, storie in cui non appare sotto una buona luce, ma preferisco non dire nulla: a cosa servirebbe ora rivangare?

16 Ha giocato alla guerra con suo nipote fino all'età di 27 o 28 anni, a volte le battaglie si protraevano per parecchi giorni.

17 Era venuto a tenere una conferenza alla Scuola di Belle Arti di

100 Statements

1 I can see him now: he was small, with a bit of a stoop, he always had an anxious expression, and constantly had a pipe in his mouth. I think I can say I have never seen him without his pipe.

2 He was very kind, very kind to everyone. We used to say "he's too kind to be honest".

3 He was crafty, he looked as though butter wouldn't melt in his mouth, like a frightened little Jew. He knew how to look after his business, I'll tell you that.

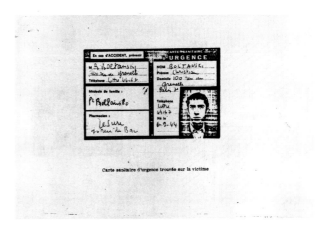

Carte sanitaire d'urgence trouvée sur la victime

4 When I first knew him, he really looked a bit dirty, after that he got a bit better, the least one can say was that he was no Don Juan.

5 He said he would have liked to be a real painter, to handle brushes and spread colours on a canvas: I don't know whether it was true or whether it was another of his tricks to get himself noticed.

6 He always called himself a painter, even if he never painted. When you asked him why, he said that everything he had done was painting; it wasn't an explanation, but if it made him happy you could call him a painter just as you could call him a photographer or a sculptor.

7 He had spoken so much about his childhood and told so many untrue anecdotes about his family that, as he often said, he no longer knew what was true and what was false, he no longer had any recollections of his childhood.

8 He seemed very shy, he never looked you straight in the eye; what I didn't like about him was that he never looked sincere.

9 He had left school very early and made lots of spelling mistakes; he liked to boast about it.

10 I had given him Spanish lessons; he must have been 12 or 13. We never really got anywhere, he was extremely spoiled, he could never keep still on his chair, and if I hadn't needed the money I would certainly have stopped.

11 The only time I met him, he gave me a whole spiel about holiness: it was after a dinner for a vernissage. I think he'd had too much to drink.

12 As a child he was very quiet and would go for hours without moving or speaking.

13 Once he told me how there were various moments in his work: a time of waiting, when he would do hardly anything – carve little pieces of wood, go for walks, reflect – and times he liked much less when he had to produce. It was very interesting.

14 He was a real darling, he did everything to please whoever was with him.

15 I have heard a lot of stories about him, stories in which he doesn't come out very well, but I'd prefer not to say anything: what's the point of dragging it all up?

16 He played with tin soldiers until he was 27 or 28; he played with his nephew, the battles would sometimes last many days.

IMAGE XXII
Je m'étais fait payer un tour de manège. J'étais un très mignon petit garçon.

Tourcoing, non aveva mostrato alcuna diapositiva dei suoi quadri, parlava con voce spenta, del "ricordo", della "morte". Una cosa mi aveva colpito: diceva che era come se l'artista proponesse al pubblico uno specchio nel quale chiunque si specchiasse potesse riconoscersi.

18 L'ho sentito dire spesso che più lavorava, meno esisteva e che desiderava sparire. Gli piaceva molto tuttavia farsi notare, mettersi in mostra.

19 Sono le sue prime opere che amo: le palle di terra o le zollette di zucchero intagliate. In seguito ha cercato di formalizzare e di spiegare ciò che in realtà non era che il risultato di un comportamento patologico. È sicuramente guarito con le sue prime opere, in seguito non aveva più nulla da dire.

20 Abbiamo fatto insieme, credo, la quinta elementare: mi ricordo di lui come di un ragazzino un po' sporco, con i capelli neri e crespi e un vecchio cappotto blu. Avevamo pochi contatti con lui, lo chiamavamo il piccolo rabbino.

21 Suo padre era un uomo meraviglioso, di lui non ho che pochi ricordi; sembrava un po' tardo.

22 Ogni sua mostra era una sorpresa: cambiava sempre stile.

23 Era un artista molto francese, un po' troppo letterario, nella tradizione proustiana: ecco, proprio questo volevo dire.

24 Non faceva che lamentarsi, in continuazione. Mai avrei pensato che sarebbe andata a finire come dice più o meno Michel Simon in *Drôle de drame*: a forza di raccontare storie orribili, vi capitano storie orribili.

25 Guidava molto piano e molto male, lo prendevamo spesso in giro per questo.

26 Mi aveva detto – credo di poterlo raccontare, visto che non si tratta di una confidenza – che detestava sempre le sue opere del passato o perlomeno quelle che aveva fatto uno o due anni prima; talvolta invece "rileggeva" con piacere lavori più vecchi, li "capiva" meglio, e questo disgusto per le sue opere recenti gli permetteva di spingersi più lontano.

27 Lei certo non lo sa, ma l'opera intitolata *L'album de la famille D.* è composta con le fotografie che Michel Durand – sapete, il mercante – gli aveva prestato. C.B. e lui erano amici di gioventù – credo fossero stati insieme a scuola, o qualcosa del genere. Michel Durand era venuto a Kassel nel 1972 per installare il suo album, e sembra che sua madre fosse molto sorpresa dell'interesse improvvisamente dimostrato da C.B. per quelle fotografie amatoriali.

28 Aveva una relazione con l'artista Annette Messager, una donna bella e intelligente. Non era una coppia bene assortita, ma davano l'impressione di amarsi molto; credo si fossero conosciuti a Berck-Plage.

29 Era un uomo pavido, direi persino vile, la sua gentilezza nascondeva in realtà una certa paura del prossimo: credo che non sia mai venuto alle mani con nessuno in tutta la sua vita.

30 Conosce la storia della falsa lettera scritta per chiedere aiuto: era il 1970, e andava di moda scrivere di queste lettere, diciamo, "circolari". Ora, mandò a una trentina di persone una lettera manoscritta, – alcuni destinatari li conosceva, altri no – una lettera oscura, un po' paranoide e suicida che terminava con una richiesta di aiuto. Quattro o cinque persone gli scrissero brevi parole di incoraggiamento e non apprezzarono affatto lo scherzo quando vennero a sapere come stavano veramente le cose. Non voglio esprimere un giudizio su questo modo di fare, efficace sì, ma indubbiamente odioso; in seguito anche C.B. ne fu imbarazzato e per discolparsi disse che aveva scritto quelle lettere in un momento di crisi e che se non fosse stato un "artista" avrebbe senz'altro scritto a una sola persona e la terribile realtà che allora viveva l'avrebbe travolto.

31 Nonostante nella sua opera ci siano molti bambini, non ne aveva di suoi: credo che non li amasse, era di gran lunga troppo egoista. Si serviva di tutti i bambini del suo entourage, li faceva posare per lunghe ore, toglieva loro i giocattoli o i vestitini e li metteva lì, come in vetrina.

ils se sont fait photographier sur la plage. celui qui
est au centre a une casquette de marin, il est la main
devant ses yeux, celui qui se trouve à gauche de l'image
a un pullover fencé et la main sur la hanche; celui qui
est à droite, c'est le plus jeune, il doit avoir 13 au
14 ans, porte un bleusan. ils ont le regard fixé devant
eux à l'exception du plus jeune qui regarde vers la
droite; son visage qu'on ne voit que de profil semble
concentré vers quelque chose que nous ne discernons
pas.
christian boltanski et ses frères 5/9/59

32 Il denaro non lo interessava affatto: per lui contava solo l'arte. Si vantava di fare opere invendibili ed era spesso vero, ma bisogna dire che i pittori all'epoca non avevano lo stesso rapporto con il denaro che hanno oggi.

17 He came to give a lecture at the Tourcoing Art College, he didn't shown any slides of his paintings, he spoke in a lifeless voice, about "memory", about "death"; one thing struck me, he said that the artist holds up a mirror to the audience and that everyone who looks in it should be able to recognize themselves.

18 I often heard him say that the more he worked, the less he existed and that he wished to disappear, yet he loved getting himself noticed and pushing himself forward.

19 I love his early works, the balls of earth or the carved pieces of sugar. Later he tried to formalize and explain what was actually only the result of a pathological behaviour. He was undoubtedly cured by making his first works, and after that had nothing more to say.

20 We must have been in the last year of junior school together. I remember he was a small, rather dirty boy with wavy black hair and an old navy blue coat. We didn't have much contact with him; we called him the little rabbi.

21 His father was a wonderful man. I don't remember much about him, he seemed a bit slow.

22 Each of his exhibitions was a surprise, he changed style.

23 He was a very French artist, a bit too literary, in the Proustian tradition: that's what I wanted to say about him.

24 He was always complaining. I never thought it would end up like Michel Simon puts it, more or less, in *Drôle de drame*: by dint of talking about horrible things, horrible things happen to you.

25 He drove very badly and very slowly: we used to pull his leg about it.

26 He told me – I think I can repeat it, it wasn't a secret – that he always hated his past works, or at least those he had done a year or two back; sometimes, on the other hand, he "re-read" older works with pleasure, he "understood" them better, and this disgust with his recent works allowed him to go further.

27 You probably don't know this, but the work entitled *L'album de la famille D.* is made up of photos which Michel Durand – you know, the dealer – had lent him, C.B. and him were childhood friends (I think they were at school together, or something like that). Michel Durand had come to install his own album in Kassel in 1972, and it seems his mother was very surprised at his sudden interest in these amateur photos.

28 He had an affair with the artist Annette Messager, a beautiful, intelligent woman. They were not a well-matched couple, but they seemed to love each other. I think they met at Berck-Plage.

29 He was timid, I would even say cowardly: in fact his kindness hid a fear of others, I think he never had a fight with anyone in his whole life.

30 You know the story of his false letter asking for help, it was in 1970, he used to do these "envois", it was the fashion at the time, everyone was doing them. He sent a hand-written letter to about thirty people – some of them he knew, others he didn't – a dark, rather paranoid and suicidal letter which ended with an appeal for help. Four or five people replied with words of encouragement, and did not appreciate the joke when they found out the truth. I don't

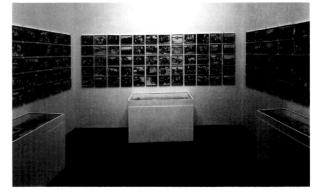

want to make any judgement about this effective, but rather repugnant kind of behaviour. Later even C.B. was embarrassed, and to justify himself he said that he'd written the letters in a moment of crisis, and that if he hadn't been an "artist" he would certainly only have written to one person, and that the terrible crisis he was going through would have sunk him.

31 Although there are children everywhere in his works, he didn't have any himself, I think he didn't like them, he was much too selfish for that. He

33 Era veramente posseduto dalle sue idee: sentiva davvero quello che diceva o faceva.

34 Era molto nervoso, dormiva male, ma nessuno è mai riuscito a impedirgli di bere dieci caffé al giorno.

35 Mi piace molto l'opera intitolata *Saynètes comiques*, piccoli sketch, sempre in bilico tra il riso e le lacrime, nella tradizione dei fantasisti del Centro Europa. Ha anche fatto un video intitolato *Mourir de rire*, in cui il suo riso diventa pianto e viceversa, prodotto a Milano o a Firenze. Non sono mai riuscito a vederlo.

36 Abitava in una piccola casa in fondo a un cortile vicino ad Alésia, una casa che gli somigliava.

37 Era un omino. Ha presente i primi film di Charlot in cui Charlie Chaplin era chiamato "l'omino"?

38 Lavorava molto poco, o almeno questo diceva. Affermava di condurre una vita da pensionato e di passare il tempo d'estate nei giardini pubblici e in inverno nei musei perché erano riscaldati.

39 Lui, che lavorava in continuazione, si lamentava sempre di non aver nulla da fare e si rammaricava di non avere un lavoro costante che gli impegnasse le mani e la mente.

40 Una volta, a un vernissage – a quel tempo lo conoscevo solo di vista – ho sentito la sua amica A.M. dirgli: "Non sei divertente, proprio non sei divertente". Era vero, tuttavia aveva un certo senso dell'umorismo.

41 Proveniva da una famiglia di ricchi israeliti. Ha avuto un'infanzia molto protetta, potrei addirittura dire lussuosa; su questo argomento era però discreto e preferiva lasciar intendere di essere figlio di poveri emigranti.

42 Da bambino non parlava mai, sembrava un po' disturbato.

43 Ho organizzato la sua prima mostra a Colonia; era il 1971. Nella sua arte c'è un elemento espressionista che può essere colto da un pubblico tedesco.

44 Parlava sempre della morte, eppure non era mai triste.

45 Aveva un aspetto bizzarro, veramente bizzarro; ma non so dire se nel suo comportamento ci fosse un che di teatrale.

46 Intratteneva strani rapporti con la Signora Sonnabend, un miscuglio di amore e ribellione. Passava ore ad aspettarla nella sua galleria e lei lo trattava con sprezzante gentilezza.

47 Leggenda vuole che si fosse chiuso per due mesi nella sua camera e che, seduto sul pavimento, avesse modellato tremila piccole palle di terra nella speranza di riuscire a realizzarne una perfettamente rotonda.

48 Non ho lavorato con lui che poco e tardi: era capace, abbastanza professionale, tranne che per le fotografie giornalistiche, corretto nelle questioni di denaro e aveva la ridicola pretesa di voler essere sempre amato.

49 Adorava gli spaghetti: mi ricordo che una volta, in una pizzeria vicino a Saint-Germain, ne aveva mangiati due piatti, uno dopo l'altro.

50 Aveva un modo di servirsi delle persone piuttosto antipatico. Gli avevo sviluppato un gran numero di fotografie a un prezzo veramente conveniente; in quel periodo veniva spesso a trovarmi, mi mandava delle cartoline. Ma quando è passato alla fotografia a colori e ha cambiato laboratorio, non ho più sentito parlare di lui.

51 Faceva molti errori di ortografia: le sue lettere ne erano piene. Credo avesse lasciato la scuola molto presto, e poi i suoi genitori non erano francesi.

52 In realtà, a eccezione di qualche immagine in cui compare suo nipote Cristophe, la sua vita privata non ha molto spazio nelle sue opere. Non ha mai utilizzato fotografie che ritraessero la famiglia.

53 L'ha ammesso solo in seguito, ma già dal 1970 gli dicevo che l'Olocausto

used all the children in his entourage, he made them pose for hours, he took their toys or their clothes to put them in showcases.

32 He wasn't at all interested in money, the only thing that mattered to him was art. He boasted about the fact that he made unsaleable works, and it was often true, but painters at that time didn't have the same relation with money as they have now.

33 He was a fanatic; he really felt what he said or what he did.

34 He was very nervous, he didn't sleep well, but no-one could ever stop him drinking ten cups of coffee a day.

35 I love the work entitled *Saynètes comiques*, little sketches in the tradition of Central European variety artists, always balanced between laughter and tears. He has also made a video called *Mourir de rire* in which his laughter becomes crying and vice versa. I have never managed to see it. It was made in Milan or Florence.

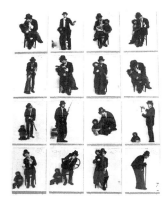

36 He lived in a little house at the back of a courtyard near Alésia, a house which resembled him.

37 He was a little man, you know, that's what Charlie Chaplin was called in his early films, "the little man".

38 He worked very little, or at least that's what he said. He claimed that he led the life of a pensioner, that he spent his time in parks during the summer, and in museums during the winter, because they were heated.

39 Although he worked all the time, he complained that he had nothing to do, he regretted that he didn't have a routine job that would completely occupy his hands and his spirit.

40 Once, at a vernissage – I only knew him by sight at the time – I heard his friend A.M. tell him "you're not funny, you're really not funny. It's true that he wasn't funny but he did have a certain sense of humour.

41 He came from a family of rich Jews, he had a very protected childhood, I would even say luxurious, but he was very discreet about it and preferred to let people think he was the son of poor immigrants.

42 As a child he never spoke, he seemed a bit disturbed.

43 I organized his first exhibition in Cologne, it was in 1971. There is an expressionist element in his art that can be felt by a German audience.

44 He always talked about death, yet he was never sad.

45 He had a bizarre air, a truly bizarre air, but I don't know whether there wasn't an element of play-acting in his behaviour.

46 He had a strange relationship with Madame Sonnabend, a mixture of love and revulsion. He spent hours waiting in her gallery, she treated him with rather scornful kindness.

47 Legend has it that he locked himself in his room for two months and, sitting on the floor, made three thousand balls of earth in the hope of producing one that was perfectly round.

48 I only worked with him a little, and late. He was efficient, quite professional (except with newspaper photos), honest in financial relations. He had an absurd desire to be loved by everyone.

49 He loved spaghetti. I remember once, in a pizzeria near Saint-Germain, he ate two plates one after the other.

50 He had a way of using people that was rather unpleasant. I printed a lot of photos for him at a very low cost. During that period he often came to see me, and sent me postcards. When he moved on to colour photos and changed laboratories, I didn't hear anything more of him.

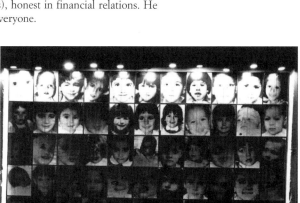

51 He made a lot of spelling mistakes,

e più in generale il suo rapporto con l'ebraismo avevano avuto un'importanza capitale nel suo lavoro. Un'opera come *Les Habits de François C.* è in stretta relazione con la visione dei mucchi di vestiti nei campi di concentramento.

54 Sembrava che adorasse A.M. Bisogna dire che lei era gentile, perché vivere con lui non doveva essere sempre facile.

55 Si era comprato un cappotto nero di pelle che portava con degli stivali neri: una specie di costume da nazista. Non so se se ne rendesse conto, a ogni modo ha continuato a vestirsi così per tutto un inverno.

56 È possibile rimproverare alla sua opera una certa mancanza di unità. Infatti, sebbene i temi siano cambiati poco, vi si rintracciano influenze diverse che vanno dall'arte concettuale all'arte povera.

57 Non sono in molti a saperlo, ma gli sarebbe piaciuto essere un cineasta. Quando era molto giovane aveva infatti realizzato parecchi film molto violenti, anche un po' sadici, legati senza dubbio al fantasma dell'adolescenza. Per essere dei film amatoriali, avevano avuto un certo successo; li avevo visti al Festival di Tolone. In seguito, credo fosse il 1971, fece un film più lungo e semiprofessionale grazie a una sovvenzione del C.N.C. Si era ispirato a un fatto di cronaca: una donna decide di rinchiudersi nel proprio appartamento con i figli e si lascia morire di fame. Per interpretare i ruoli principali aveva scelto suo nipote e sua nipote.

58 Viveva con Annette Messager. Li si vedeva sempre insieme: sembrava si amassero molto.

59 Ero andato a trovarlo. Abitava in una soffitta colma degli oggetti più disparati che aveva accumulato o fabbricato. Ci si camminava tranquillamente sopra. Durante tutta la nostra conversazione era rimasto appollaiato su di un termosifone. Mi aveva mostrato un gran numero di agendine che aveva acquistato al mercato delle pulci o alle vendite post mortem dicendomi che cercava di immaginare, attraverso quei taccuini, come fosse stata la vita di quelle persone scomparse. Era veramente morboso.

60 Quando sono andato per la prima volta a trovarlo, doveva essere il 1969, abitava in una specie di solaio tutto ingombro di oggetti taglienti che aveva appeso al soffitto. Diceva che aveva sistemato quei "pezzi", come li chiamava, sia per sé che per gli altri e che, se non si faceva attenzione a dove si camminava, si rischiava di far sganciare un contrappeso facendosi cadere un coltello sulla testa. Aveva un'aria veramente inquietante e sembrava al tempo stesso molto giovane e molto vecchio.

61 All'inizio mi impressionava, in seguito ho imparato a conoscerlo meglio e a separare in lui il vero dal falso, la commedia dalla tragedia.

62 Ha cominciato a esporre in giovane età, a 24 o 25 anni, e ha avuto presto un certo successo. Si può dire che non gli sia stato veramente difficile sfondare. Lo doveva indubbiamente al suo talento, ma anche al suo ambiente familiare. Era giovane e pur non essendo particolarmente ricco, non doveva lavorare per vivere e fin dall'infanzia era immerso in un ambiente intellettuale.

63 Credo di poter dire di essere uno tra quelli che lo hanno conosciuto meglio. Vi sorprenderà, ma il ricordo che ne ho è quello di un gaudente: gli piaceva mangiare bene, stare al sole, divertirsi. In fondo era un uomo felice anche se non era proprio quello che si dice un buontempone.

64 Aveva lo sguardo sfuggente. La prima volta che l'ho visto mi sono detto: "Ha un che di vizioso, come quelli che aspettano le bambine all'uscita da scuola".

65 Ho fatto la sua conoscenza così tanto tempo fa... doveva essere il '65 o il '66. In quel tempo ero corrispondente di un giornale madrileno e abitavo a Saint-Germain. Durante una passeggiata sono entrato in una piccola galleria in rue de Verneuil e in fondo a una stanza piuttosto sporca ho visto un giovane dai capelli molto scuri che dipingeva un grande quadro dal soggetto religioso in stile un po' espressionista. Era lui, e siccome si annoiava e quasi nessuno entrava in quella galleria, passava il tempo dipingendo. Ho cominciato a parlare e mi ha mostrato un gran numero di quadri abbastanza morbosi, pieni di massacri e di torture. Mi erano sembrati interessanti anche se un po' troppo naïf.

his letters were full of them. I think he had left school very young, and then his parents weren't French.

52 Actually his private life only appeared a little in his work; except for a few pictures in which you can see his nephew Christophe, he never used photos of his family.

53 He only admitted it later, but I said as far back as 1970 that the Holocaust and more generally his relationship with the Jewish religion played an important part in his work. A work like *Les Habits de François C.* is directly related to the vision of the piles of clothes in the concentration camps.

54 He seemed to adore A.M. It has to be said that she was kind because living with him can't always have been easy.

55 He had bought a black leather coat which he wore with black boots, a sort of Nazi uniform. I don't know if he realized, but in any case he dressed like that for a whole winter.

56 We could criticize him for a lack of unity in his work, although his themes have changed very little. We can see various influences ranging from Conceptual Art to art pauvre.

57 Not many people know this, but he would have liked to be a film-maker. When he was very young, he made a number of very violent, even sadistic films, undoubtedly related to the ghosts of adolescence. For amateur films, they had a certain success. I saw them in 1970, at the Festival of Toulon. Later, I think it was in 1971, he made a longer, semi-professional film thanks to a grant from the C.N.C. It was based on a story in the news. A woman decides to lock herself in her flat with her children, and lets herself starve to death. He chose his nephew and his niece to play the main roles.

58 He lived with Annette Messager: they were always together, they seemed to love each other very much.

59 I went to see him. He lived in an attic full of all sorts of objects that he had accumulated or made. You had to walk right over them. During the whole conversation he perched on a radiator. He showed me a lot of little diaries he had bought at flea markets or in sales of the possessions of deceased persons. He told me he was trying to imagine through these notebooks what the life of these deceased persons might have been like. He was truly morbid.

60 When I went to see him for the first time, it must have been in 1969, he lived in a sort of attic full of sharp objects that he had hung from the ceiling. He said that he had arranged these pieces, as he called them, for himself and for other people, and that if you weren't careful where you put your feet you risked releasing a counterweight and having a knife fall on your head. He had an extremely disturbing air, and seemed to be both very young and very old.

61 At first he unsettled me. Later I learnt to understand him better and to distinguish the true from the false, the comedy from the tragedy.

62 He exhibited when he was very young, at 24 or 25, and very soon had a degree of success. He never really had much trouble making his name. This was undoubtedly due to his gifts, but equally to his family background. Although he wasn't rich as a young man, he didn't have to work to survive and lived from his childhood onwards in an intellectual milieu.

63 I think I can say I am one of the people who have known him best. It might come as a surprise to you, but the recollection I have of him is as a bon vivant. He loved eating, sunbathing, enjoying himself. Basically he was a happy man although he wasn't what you would call the life and soul of the party.

64 He had an evasive expression. The first time I saw him I thought: "There is something vicious about him, like people who wait for little girls at school-gates".

65 I met him a long time ago, it must have been in 1965 or 1966. At the time I was a correspondent for a Madrid newspaper and I lived in Saint-Germain. During a walk I entered a little gallery in rue de Verneuil and at the back of a rather dirty room I saw a dark-haired young man working on a large religious painting, a bit expressionist... It was him, and since he was

66 La morte, non parlava che della morte. Era ormai il suo pane quotidiano.

67 Mi aveva detto che si sentiva come una specie di predicatore, un cattivo predicatore... un po' come quello impersonato da Robert Mitchum nel film di Charles Laughton *La morte corre sul fiume*.

68 Riscriveva interi passaggi delle interviste e cancellava ciò che lo infastidiva; fatto, questo, che non andava assolutamente a genio ai critici che venivano a intervistarlo.

69 Una volta, al Salon di maggio, doveva essere nel 1970, aveva esposto un vecchio plastico tutto rotto del Museo d'arte moderna. Mi aveva spiegato che il fatto aveva un valore simbolico.

70 Posseggo un pezzo assai raro di C.B., un foglio manoscritto non molto decifrabile in cui parla del Club di Topolino. L'ho acquistato a una specie di vendita all'asta che aveva organizzato con il titolo *Dispersion des objets se trouvant dans un tiroir de C.B.* nella quale Michel Durand proponeva a prezzi stracciati lettere personali di C.B.

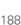

71 C.B. ha lavorato nella mia galleria. Lo avevo preso per far piacere ai suoi genitori, due incantevoli persone. A quel tempo era un po' strano e molto disordinato; veniva tutti i pomeriggi, si piazzava in un angolo e non faceva niente.

72 Ho sentito parlare di lui per la prima volta da P.A. Gette. Mi aveva mandato un cartoncino che annunciava una "passeggiata" allo zoo di Vincennes e in cui figuravano i nomi di J. Le G. e C.B.

73 È stato invitato alle Belle Arti di Bordeaux – è lì che l'ho incontrato – e ci ha raccontato degli aneddoti, degli esempi, come li chiamava; un po' come un predicatore o un maestro Zen. Alcuni lo trovavano ridicolo, ma io ne ero rimasto impressionato.

74 Lo stesso giorno, a Bordeaux – non era molto ben vestito, lo si sarebbe potuto prendere per una specie di barbone o per uno spostato – aveva detto che i pittori erano degli alchimisti, che potevano trasformare la carta o il legno in oro. E aveva aggiunto che nelle casseforti delle banche di Zurigo c'erano più quadri di arte moderna che in qualsiasi museo del mondo.

75 Era molto legato alla sua famiglia. Credo pranzasse tutti i giorni dai genitori: per la sua donna doveva essere difficile da sopportare.

76 Fumava sempre la pipa ed era costantemente impegnato a riaccenderla. Aveva la mania di riporre i fiammiferi usati nella scatola.

77 Non amava che le città. Credo non sia rimasto mai più di tre giorni di seguito in campagna: diceva che il silenzio gli dava l'angoscia.

78 Adorava lamentarsi. A volte coinvolgeva il fratello e per delle ore facevano a chi frignava di più: lo chiamavano il muro del pianto.

79 Non mi risulta avesse amici intimi: era un tipo piuttosto solitario.

80 Ai vernissage lo si vedeva spesso circondato dallo stesso gruppo di amici. Quando parlavi con lui certe volte avevi l'impressione che cercasse con gli occhi qualcuno più importante di te con cui parlare.

81 A tavola non sapeva maneggiare il coltello e la forchetta: mangiava molto in fretta e in maniera scomposta. È strano per una persona cresciuta in una famiglia borghese.

82 Suo fratello è un noto sociologo e questo fatto, nonostante lui l'abbia sempre negato, lo ha sicuramente influenzato e aiutato.

83 Uno dei suoi scherzi consisteva nell'affermare molto seriamente di essere corso e che questa sua origine aveva una grande importanza per la sua arte. Personalmente penso che un po' corso lo fosse realmente, ma aveva talmente enfatizzato le sue origini ebraiche che nessuno poteva crederlo.

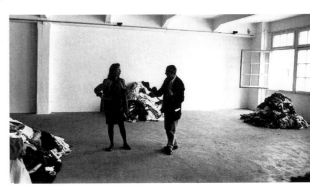

84 Sono sicuramente il primo a essersi interessato a lui. Gli ho fatto esporre

bored and hardly anyone came into the gallery, he spent his time painting. I spoke to him, and he showed me a lot of rather morbid paintings full of massacres and torture. I found them interesting, though a bit too naif.

66 Death, death... that was the only thing he talked about. Talking about death had become his job.

67 He told me he felt like a sort of preacher, a bad preacher, a bit like the one played by Robert Mitchum in Charles Laughton's film *The Night of the Hunter*.

68 He rewrote whole sections of interviews, and rubbed out whatever he wasn't happy with, which didn't go down at all well with the critics who came to interview him.

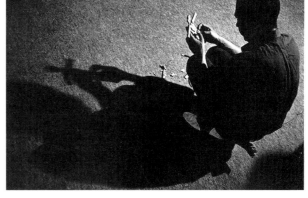

69 Once, at the May Salon – it must have been in 1970 – he exhibited a broken old model of the Museum of Modern Art. He told me it had a symbolic value.

70 I own quite a rare work by C.B., a rather illegible handwritten sheet where he talks about the Mickey Mouse Club. I bought it at a sort of auction he had organized under the title *Dispersion des objets se trouvant dans un tiroir de C.B.*, in which Michel Durand offered C.B.'s personal letters at give-away prices.

71 C.B. worked in my gallery. I took him on as a favour to his parents, charming people. At the time he was a bit strange and very untidy. He came every afternoon, sat in a corner, and did nothing.

72 I first heard of him from P.A. Gette. He had sent me a little card, with the names J. Le G. and C.B., announcing a walk in Vincennes Zoo.

73 He was invited to the Bordeaux Art College, it was there I met him. He told us some anecdotes: examples, as he put it. A bit like a preacher or a Zen teacher. Some people found him ridiculous, but I was impressed by him.

74 The same day, in Bordeaux – he wasn't very well dressed, you could have mistaken him for a tramp or a lunatic – he said that painters were alchemists, they could transform paper or wood into gold. He added that in the vaults of Swiss banks there are more works of modern art than in any museum in the world.

75 He was very close to his family. I think he dined every day at his parents' house, it must have been very difficult for his woman to bear.

76 He smoked a pipe all the time and was constantly busy lighting it. He had a habit of putting the used matches back in the box.

77 He only liked the city. I think he never stayed more than three days on the run in the country. He said that silence distressed him.

78 He loved complaining. Sometimes he roped his brother in and they spent hours seeing who could moan most. I called it the Wailing Wall.

79 I didn't know of any close friends. He was a rather solitary person.

80 At vernissages he would often be surrounded by the same group of friends. When he was speaking to you, you would sometimes have the impression that he was looking around to see if there was anyone more important than you to speak to.

81 At table he didn't know how to hold his knife and fork. He ate very quickly and very messily, which is strange for someone brought up in a bourgeois family.

82 His brother is a well-known sociologist and this certainly influenced and helped him, though he always denied it.

83 One of his jokes was to announce very seriously that he was Corsican and that his roots played an important part in his art. I think he actually did have some Corsican blood, but he had carried on so much about his Jewish origins that no-one could believe him.

le sue opere e gli ho anche conferito una menzione. Era il 1962, al Salon dei pittori medici – suo padre era un grande medico – lui aveva presentato una grande composizione a olio abbastanza ben congegnata e non priva di carattere nonostante l'impronta un po' naïf. Era intitolata *L'entrée des Turcs à Van*.

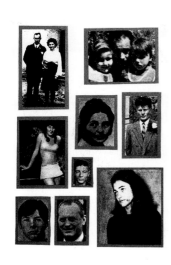

85 Sono stato a fotografarlo a casa sua: viveva in una soffitta molto fredda, era magro e molto pallido. Mi disse che ogniqualvolta gli veniva fatta una fotografia, pensava che quella poteva essere l'ultima immagine di lui.

86 Bisognerebbe studiare la cosa più approfonditamente, ma penso che Annette Messager abbia avuto un'influenza determinante. C.B. faceva la posta a tutto ciò che vedeva intorno a sé, lo assimilava e, dopo averlo trasformato, se ne serviva nell'elaborazione delle sue opere.

87 Portava una catenina di metallo intorno al collo, ma non ci aveva messo nessuna medaglietta. Siccome ne ero stupito, mi rispose che non era ancora riuscito a decidersi, ma che sperava che un giorno avrebbe saputo cosa appenderci.

88 Non l'ho conosciuto bene: una figura che passava, un piccolo uomo un po' curvo. Adesso rimpiango di non avergli parlato, ma sicuramente non avrei avuto nulla da dirgli.

89 Per diversi anni era stato molto intimo con J. le G. Si telefonavano tutti i giorni e preparavano le loro mostre in comune. Mi hanno detto anche che a un certo punto avevano pensato di lavorare sempre insieme. Poi hanno litigato. Non so il perché.

90 Ostentava una certa cultura letteraria e gli piaceva fare delle citazioni. Ma se si discuteva seriamente con lui, ci si accorgeva che non aveva letto quasi nulla.

91 Non avrei sicuramente potuto vivere con lui: era quel genere di uomo affascinante e sensibile con gli altri, ma duro ed egoista in casa.

92 Volevo fare un film su di lui. Dovevo riprenderlo nei piccoli gesti quotidiani: quando faceva le sue piccole palle di terra, quando andava a comprare il pane. Abbiamo però ben presto rinunciato – per fortuna: è quel tipo di progetto che fai quando sei molto giovane e molto ingenuo.

93 Aveva tutto per essere felice: un discreto successo, una donna splendida, eppure si lamentava in continuazione. Gli piaceva darsi un'aria da disperato.

94 Ho visto quasi per caso uno spettacolino che aveva dato in un giardino pubblico a La Rochelle. Aveva un vestito nero e mimava la sua infanzia davanti a una tela dipinta. Gli spettatori erano dei bambini che ridevano allegramente. Non lo trovai divertente, anzi addirittura un po' triste.

95 L'avevo invitato a una mostra che riuniva dei pittori del Sud-Est e qualche "divo". Non aveva neppure risposto alla mia lettera e quando gli telefonai mi disse che era troppo occupato per partecipare. Capii che pensava che questa mostra, che riscosse tuttavia un certo successo, non gli sarebbe stata utile.

96 Il suo lavoro non era facile da vendere ai collezionisti. Si trattava spesso di opere di grandi dimensioni, fragili e un po' assemblate.

97 Gli ho organizzato una personale nel 1970 e un anno dopo è andato da Sonnabend. Penso che dal punto di vista della sua carriera abbia avuto torto, ma è stato attirato dal prestigio di cui allora godeva quella galleria americana. Siamo rimasti in buoni rapporti e continuo sempre a considerarlo un artista interessante.

98 Non faceva vita mondana e conosceva poche persone. Non so se fosse una sua scelta: quando lo si invitava rifiutava sempre.

99 Ero con lui alla Biennale di Venezia nel 1972. Non smetteva un momento di parlare di pittura e di riempirsi di spaghetti, cose non facili da realizzare contemporaneamente.

100 Diceva che non uccideva mai gli insetti, che non poteva sopportare l'idea di arrestare una vita e mostrava con molta fierezza due o tre grossi ragni che vivevano da lui. Tutto questo non gli impediva però di mangiare carne.

84 I am without doubt the first person who took an interest in him. I got him to exhibit and also awarded him a mention. It was 1962, at the Salon des peintres médecins (you know his father was a great doctor). He presented a large oil painting, quite well-executed and not without character, although the treatment was a bit naif. It was called *L'entrée des Turcs à Van*.

85 I went to take a photo of him at his home. He was living in a very cold attic. He was thin and very pale. He told me that every time he had his photo taken he thought it might be the last picture of him to be taken.

86 It needs to be looked into more deeply, but I think that Annette Messager had a decisive influence. C.B. lay in wait for everything he saw around him, absorbed it, transformed it, and used it in the development of his works.

87 He wore a metal chain around his neck, but there was no medal hanging from it. Seeing that I was astonished, he replied that he hadn't made his mind up yet, but hoped that one day he would know what to hang on it.

88 I didn't know him well – a silhouette passing by, a small, rather stooped man. Now I regret that I didn't speak to him, but I'm sure I wouldn't have had anything to say to him.

89 For many years he was very close to J. Le G. They phoned each other every day and prepared their exhibitions together. I have even heard that at one point they were thinking of working together all the time; then they fell out, I don't know why.

90 He flaunted a certain literary culture and loved using quotations, but if you had a serious discussion with him, you realized he had read hardly anything.

91 I certainly wouldn't have been able to live with him. He was the sort of man who is charming on the surface, considerate towards other people, but unyielding and selfish at home.

92 I wanted to make a film about him. I was to film all the details of his life: both when he was making his little balls of earth and when he went out to buy some bread. But we soon gave up the idea, fortunately: it's the sort of project you have when you're very young and very naive.

93 He had everything he needed to be happy – a certain success, a dazzling woman – yet he was always moaning. He liked to put on a desperate air.

94 Almost by chance, I saw a little show he did in a park in La Rochelle. He was dressed in a black costume and mimed his childhood in front of a painted cloth. The spectators were children who were laughing happily. I didn't find it very funny, but rather sad.

95 I had invited him to an exhibition that gathered together painters from the South-East and a few "stars". He hadn't even answered my letter, and when I phoned him he told me he was too busy to take part. I realized that he thought the exhibition, which was actually quite a success, wouldn't be useful for him.

96 His work was not easy to sell to collectors. They were often large, fragile pieces, a bit cobbled together.

97 I organized a solo exhibition of his work in 1970, then a year later he went to Sonnabend. I thought it was the wrong move for his career but he was attracted by the prestige the American gallery had at the time. We remained on good terms and I still consider him an interesting artist.

98 He didn't lead a busy social life and didn't know many people. I don't know whether it was a deliberate choice on his part. He always turned invitations down.

99 I was with him at the Venice Biennale – it was 1972. He never stopped talking about painting and stuffing himself with spaghetti – not easy to do at the same time.

100 He said he never killed insects, that he couldn't bear the idea of ending a life. He was very proud to show off two or three big spiders that lived in his house. But that didn't stop him eating meat.

Opere in mostra/Works Exposed

Le opere in mostra sono state realizzate o riadattate appositamente per l'esposizione a Villa delle Rose, pertanto i materiali e le dimensioni sono suscettibili di variazioni. Di seguito sono quindi elencati solo i titoli delle opere e l'anno della loro prima realizzazione.

The works on show have been especially realized or altered for the exhibition of Villa delle Rose. Therefore materials and dimensions may be subject to changements. Here listed are only titles and years of the first works.

Monument Odessa, 1990

Menschlich, 1994

Les Images Noires, 1996

Les Tombeaux, 1996

Reliquaire, Les Linges, 1996

Les Images Honteuses, 1997

Véronique, 1996

Les Voiles, 1997

Les Regards, 1997

Les Grands Tombeaux, 1997

Réserve Canada, 1989-1997

Théâtre d'Ombres, 1990

Mostre/Exhibition

Nato a Parigi nel 1944/Born in Paris in 1944
Vive e lavora a Parigi/Lives and works in Paris

Mostre personali/One-man Exhibitions

1968
«La vie impossible», Cinéma le Ranelagh, Parigi/Paris
1969
Galerie Givaudan, Parigi/Paris
1970
ARC/Musée d'Art Moderne de la Ville de Paris, Parigi/Paris
«Local I», Galerie Daniel Templon, Parigi/Paris
«Local II», 41 rue Remy Dumoncel, Parigi/Paris
Galerie Ben doute de tout, Nizza/Nice
1971
Galerie M.E. Thelen, Colonia/Cologne
«Essais de reconstitution d'objets ayant appartenu à Christian Boltanski entre 1948-1954», Galerie Sonnabend, Parigi/Paris
«Présentation du Grand Salon de l'Hôtel Moderne Palace», Hôtel Moderne Palace, Parigi/Paris
1972
«Règles et Techniques», Galerie Folker Skulima, Berlino/Berlin
Musée Municipal du costume militaire, Fontainebleau; Musée d'Art et d'Industrie, Saint-Etienne; Musée Municipal des Ursulines, Mâcon; Musée de Cognac; Biennale des nuits de Bourgogne, Digione/Dijon
Studio Sant'Andrea, Milano/Milan
«Aspects de l'avant-garde en France», Théâtre de Nice, Nizza/Nice
«Règles et Techniques», Galerie Sonnabend, Parigi/Paris
«Dispersion à l'Amiable», Musée Social, Parigi/Paris
1973
«Les Inventaires», Staatlische Kunsthalle, Baden-Baden
Galerie Toni Gerber, Berna/Berne
«Les Inventaires», Israel Museum, Gerusalemme/Jerusalem
Royal College of Art Gallery, Londra/London
«Règles et Techniques», Modern Art Agency, Napoli/Naples
Sonnabend Gallery, New York
«Les Inventaires», Museum of Modern Art, Oxford

1974
«Le Musée de Christian Boltanski : 1966-1974», Musée Archéologique, Digione/Dijon
Stichting de Appel, Amsterdam
«Les Inventaires», Louisiana Museum, Humleback
«Fascicules et divers documents», Galerie St Petri, Lund
Galleria Forum, Genova/Genoa
«Affiches-Accessoires-Décors, documents photographiques», Westfälischer Kunstverein, Münster
«Sammlung Lustiger Einakter dargestellt von Christian Boltanski», Kunsthalle, Kiel; Württembergischer Kunstverein, Stoccarda/Stuttgart
«Inventaires», Centre National d'Art Contemporain, Parigi/Paris
«Saynètes Comiques», Galerie Sonnabend, Parigi/Paris
1975
«Komische Eenakters», Galerie Serisal, Amsterdam
«Zum Totlachen», Städtische Kunsthalle, Düsseldorf
«Souvenirs de jeunesse interprétés par Christian Boltanski», Salle Simon I, Centre d'Art Contemporain, Ginevra/Geneva
«Pa Promenad», Galerie St Petri, Lund
«Saynètes Comiques», Sonnabend Gallery, New York
Galerie Sonnabend, Parigi/Paris
«Saynètes Comiques», Galleria Cannaviello, Roma/Rome
Galerie Syvremene Umjenosti, Zagabria/Zagreb
1976
«Modellbilder», Rheinisches Landesmuseum, Bonn
«Paris zeigt Filme», Staatliche Akademie der bildenden Künste, Karlsruhe
«Photographies», Galerie Sonnabend, Parigi/Paris
«Photographies couleurs-images modèles», Centre Georges Pompidou, Parigi/Paris
1977
«Modellbilder», Galerie Serisal, Amsterdam
Galerie Art Actuel, Nancy
«Compositions Photographiques», Galerie Sonnabend, Parigi/Paris
«Die Ferien», Lichtenstein Centrum für Kunst, Vaduz

Galleria Bruna Soletti, Milano/Milan
La Jolla Museum of Contemporary Arts, La Jolla
1978
«Compositions Photographiques», Galerie Jöllenbeck, Colonia/Cologne
«Show de Noël», Le Coin du Miroir, Digione/Dijon
Galerie Marika Malacorda, Ginevra/Geneva
«Arbeiten 1968-1978», Plastischer Kunstverein, Karlsruhe
«School Project», P.S.1/Institute for Art and Urban Resources, Long Island City, New York
Salon Krytykow, Lublino/Lublin
«Les Images Stimuli», Galerie Foksal/P.S.P, Varsavia/Warsaw
1979
«Les Modèles», Maison de la Culture, Chalon-sur-Saône
«Vier Japanische Bilder», Galerie Erwin Stegentritt, Dudweiler
«The Kitchen», New York
Sonnabend Gallery, New York
1980
«Compositions», Musée des Beaux-Arts, Calais
«Compositions», Galerie Sonnabend, Parigi/Paris
1981
«Compositions Initiatiques», Galerie Marika Malacorda, Ginevra/Geneva
«Compositions», ARC/Musée d'Art Moderne de la Ville de Paris, Parigi/Paris
Galerie Chantal Crousel, Parigi/Paris
Carpenter C. Harvard University, Cambridge, Massachussetts
1982
Sonnabend Gallery, New York
Nouveau Musée, De Vleeshal, Middelburg
1983
Aldrich Museum of Contemporary Art, Ridgelfield, Connecticut
1984
«Filme von Christian Boltanski», Kunsthalle Bern, Berna/Berne
Galerie Crousel-Hussenot, Parigi/Paris
Musée National d'Art Moderne, Centre Georges Pompidou, Parigi/Paris; Kunsthaus Zürich, Zurigo/Zurich; Staatliche Kunsthalle, Baden-Baden; Bonner Kunstverein, Bonn
«Shadows», Galerie 't Venster, Rotterdam
1985
«Monuments» Le Consortium, Digione/Dijon

«Ombres», Reggio nell'Emilia, En Stalloni
1986
«Leçons des Ténèbres», Kunstverein München, Monaco/Munich
«Peindre Photographier», Musée de Nice, Galerie des Ponchettes, Nizza/Nice
Galerie des Arènes, Nîmes
«Monuments», Galerie Crousel-Hussenot, Parigi/Paris
«Leçons des Ténèbres», Chapelle de la Salpétrière, Festival d'Automne, Parigi/ Paris
«Monuments», Galerie Elisabeth Kaufmann, Zurigo/Zurich
1987
«Œuvres Inédites», Galerie Roger Pailhas, Marsiglia/Marseille
«Le Lycée Chases», Kunstverein für die Rheinlande und Westfalen, Düsseldorf
«Monuments», Galerie Chantal Boulanger, Montreal
«Le Lycée Chases», Maison de la Culture et de la Communication, Saint-Etienne
«Locus Solus I», Galerie Hubert Winter, Vienna/Vienne
1988
«Lessons of Darkness», Museum of Contemporary Art, Chicago; Museum of Contemporary Art, Los Angeles; The New Museum of Contemporary Art, New York
Galerie Wanda Reiff, Maastricht
«El Caso», Centro de Arte Reina Sofía, Madrid
Marian Goodman Gallery, New York
Galerie Pablo et Pandora van Dijk, Rotterdam
Ydessa Hendeles Art Foundation, Toronto
1989
Galeria Foksal SBWA, Varsavia/Warsaw
«Archives», Galerie Ghislaine Hussenot, Parigi/Paris
Galerie Marika Malacorda, Ginevra/Geneva
«Réserves : La Fête de Pourim», Museum für Gegenwartskunst, Basilea/Basel
«Odessa», Galerie Jean Bernier, Atene/Athens
«Archives», Eglise Saint-Martin du Méjean, Arles
«Lessons of Darkness», The Israel Museum, Gerusalemme/Jerusalem
«Lessons of Darkness», Vancouver Art Gallery, Vancouver
«Lessons of Darkness», University Art Museum, Berkeley
«Lessons of Darkness», The Power Plant, Toronto

Shoshanna Wayne Gallery, Santa Monica
1990
«Archives», Galerie du Cloître, Rennes
«Réserve», Elisabeth Kaufmann, Basilea/Basel
«Contes d'été», Musée Départemental, Rochechouart (con/with Annette Messager)
«Reconstitution», Stedelijk van Abbemuseum, Eindhoven
«Meurtres», Galerie des Beaux-Arts, Bruxelles
«Les Affinités Sélectives», Palais des Beaux-Arts de Bruxelles, Bruxelles
«Reconstitution», The Whitechapel Art Gallery, Londra/London
ATM, Contemporary Arts Gallery, Mito
ICA, The Institute of Contemporary Arts, Nagoya
«Les Suisses Morts», Marian Goodman Gallery, New York
«Invitation à... Christian Boltanski», La Chapelle de la Vieille Charité, Marsiglia/Marseille
1991
«Reconstitution», Musée de Grenoble, Grenoble
«Portikus Ausstellung Nr. 34», Francoforte/Frankfurt
Contemporary Art Museum, Houston
«Inventar», Hamburger Kunsthalle, Amburgo/Hamburg
«Conversation Piece», Lisson Gallery, Londra/London
«La Réserve des Suisses Morts», Galerie Ghislaine Hussenot, Parigi/Paris
«Les Bougies», The Queens Museum of Art, New York
1992
«Photographer», Lisson Gallery, Londra/London
Centro Cultural de Arte Contemporaneo Mexico & Fundatión Cultural Telivisa A.C., Messico/Mexico
Galerie Jule & Michael Kewenig, Freche-Bachem, Colonia/Cologne
«La Maison Manquante», Galerie Durand-Dessert, Parigi/Paris
1993
«Christian Boltanski: books, prints, printed matter, éphéméria», The New York Public Library, New York
«Christian Boltanski: Gymnasium Chases», Städtische Galerie im Städelschen Kunstinstitut, Graphische Sammlung, Francoforte/Frankfurt

«Christian Boltanski: Diese Kinder suchen ihre Eltern», Museum Ludwig, Colonia/Cologne e/and Institut Français, Colonia/Cologne
«Christian Boltanski», Galerie Jule & Michael Kewenig, Frechen-Bachem, Colonia/Cologne
«Shadows», Galleria Lucio Amelio, Napoli/Naples
Pièce Unique, Parigi/Paris
«Les Suisses Morts», Musée Cantonal des Beaux-Arts, Losanna/Lausanne
«Dispersion», Le Quai de la Gare, Parigi/Paris
«Schenkung Christian Boltanski», Valentin Museum im Isartor, Monaco/Munich
«Hinter Verschlossenen Türen», Städtisches Museum Abteiberg, Mönchengladbach
1994
«Christian Boltanski Menschlich», Ludwig Forum, Aquisgrana/Aachen
OBALA Art Centar Sarajevo, Sarajevo
Museet for Samtidskunst, The National Museum of Contemporary Art, Oslo
«Réserve», Marie-Puck Broodthaers Galerie, Bruxelles
«Christian Boltanski», Wiens Laden & Verlag, Podewill-Kunst im Foyer; Hotel Pension Nürnberger Eck, Berlino/Berlin
«Noticies del dia/Dispersio», Fundació Espai Poblenou, Barcellona/Barcelona
«Christian Boltanski», Museum Södra Förstadsgatan, Malmö Konsthall, Malmö
Douglas Hide Gallery, Dublino/Dublin
«Leçons des Ténèbres», Belvédère du Château de Prague, Praga/Prague
«Lost property», Center for Contemporary Arts and Tramway, Glasgow
Wilhelm Lehmbruck Museum, Duisburg
Cincinnati Art Museum, Cincinnati
1995
«Lost Workers», The Henry Moore Studio, Halifax
Villa Medici, Roma/Rome
Marian Goodman Gallery, New York
Centre d'Art et de Plaisanterie, Scène Nationale de Montbéliard, Galerie des Extravagances
«Lost», progetto con/project with Public Art Fund, New York (Grand Central Station, Eglise de la Trinité, Synagogue Haldrich, Historical Museum)
«Menschlich», Wien Kunsthalle, Vienna/Vienne

Musée d'Art Contemporain de Santiago de Compostela, Santiago de Compostela
1996
«Les Concessions», Galerie Yvon Lambert, Parigi/Paris
«Christian Boltanski», Neues Museum Weserburg, Brema/Bremen
«Sterblich», Hessisches Landesmuseum, Darmstadt
«Alltag «, con/with Jean Kalman, Theater der Welt, Dresda/Dresden
Galerie Berndt Klüser, Monaco/Munich
Depont Foundation for Contemporary Art, Tilburg
1997
«Le Voyage d'Hiver», Musée National de Corée, Seoul
«Pentimenti», Villa delle Rose, Bologna
Anthony d'Offay Gallery, Londra/London
Chateau de Plieux, Plieux
MACBA, Museo d'arte contemporaneo, Barcellona/Barcelona
Le Grand Hornu, Mons

Mostre collettive/ Group Exhibitions
1970
«Concept Art from Europe», Bonino Gallery, New York
1971
«Prospect 71 – Projection», Städtische Kunsthalle, Düsseldorf
1972
Documenta 5, Museum Fridericianum, Kassel
«Amsterdam, Paris, Düsseldorf», Solomon R. Guggenheim Museum, New York
XXXVI Biennale di Venezia, Venezia/Venice
1973
«Kunst aus Fotografie», Kunstverein, Hannover
«Medium Fotografie, Fotoarbeiten bildender Künstler von 1910 bis 1973», Städisches Museum, Leverkusen
«Amsterdam, Paris, Düsseldorf», Pasadena Art Museum, California
1974
«Identität Versuche bildhafter Selbstdefinition», Haus am Waldsee, Berlino/Berlin; Frankfurter Kunstverein, Francoforte/Frankfurt
«Pour mémoires», CAPC, Bordeaux; ARC/Musée d'Art Moderne de La Ville de Paris, Parigi/Paris; Musée d'histoire naturelle, La Rochelle; Maison de la Culture, Rennes

1975
«Europalia», Palais des Beaux-Arts, Bruxelles
«Fotografie als Kunst – Kunst als Fotografie», Maison européenne de la photographie, Chalon-sur-Saône
«Documents de l'absence – La photographie comme medium», Maison de la Culture, Rennes
«La Biennale di Venezia: a proposito del Mulino Stucky», Mulino Stucky Factory, Venezia/Venice
1976
«Identité/Identification», CAPC, Bordeaux; Palais des Beaux-Arts, Bruxelles; Théâtre national de Chaillot, Parigi/Paris
II Triennale de la photographie, Israel Museum, Gerusalemme/Jerusalem
«Selbstporträt», Kunsthaus Pischinger, Stoccarda/Stuttgart
«Boîtes», ARC/Musée d'Art Moderne de la Ville de Paris, Parigi/Paris
1977
«Boîtes», Maison de la Culture, Rennes
«Illusions and Reality», Australian National Gallery, Canberra
Documenta 6, Museum Fridericianum, Kassel
«ROSC 77», Hugh Lane Municipal Gallery of Modern Art and National Museum of Ireland, Dublino/Dublin
«Bookworks», Museum of Modern Art, New York
«Malerei und Photographie im Dialog von 1840 bis Heute», Kunsthaus Zürich, Zurigo/Zurich
1978
«Aspekte der 60er Jahre. Aus der Sammlung Reinhard Onnasch», Nationalgalerie, Berlino/Berlin
«Das Bild des Künstlers – Selbstdarstellungen», Hamburger Kunsthalle, Amburgo/Hamburg
«Couples», P.S.1/Institute for Art and Urban Resources, New York
1979
«Text-Foto-Geschichten, Story Art/Narrative Art», Bonner Kunstverein, Bonn; Heidelberger Kunstverein, Heidelberg; Krefelder Kunstverein, Krefeld
«Eremit? Forscher? Sozialarbeiter? Das veränderte Selbstverständnis von Künstlern», Kunstverein und Kunsthaus, Amburgo/Hamburg
«French Art 1979: An English Selection»,

Serpentine Gallery, Londra / London
1980
«Fotografische Sammlung», Museum Folkwang, Essen
«Kunst in Europa ab 68», Museum van Hedendaagse Kunst, Gand
«Camera obscura», Palazzo Reale, Milano/Milan
«Ils se disent peintres. Ils se disent photographes», ARC/Musée d'Art Moderne de la Ville de Paris, Parigi/Paris
«Artist and Camera», Mappin Art Gallery, Sheffield
«Esperienza a Bordeaux», IXL Biennale di Venezia, Venezia/Venice
«L'Arte degli anni Settanta», IXL Biennale di Venezia, Venezia/Venice
«Temps dans la mémoire», IXL Biennale di Venezia, Venezia/Venice
1981
«Façons de peindre», Maison de la Culture, Chalon-sur-Saône
«Westkunst», Museen der Stadt Köln, Colonia/Cologne
«Trigon 81», Neue Galerie am Landesmuseum, Graz
«The Archives», Art Information Centre Peter van Beveren, Hasselt
«Avantgarden-Retrospektiv», Westfälischer Kunstverein, Monaco/Munich
1982
«60'-80': Attitudes/Concepts/Images», Stedelijk Museum, Amsterdam
1983
«Kunst mit Photographie», Nationalgalerie, Berlino/Berlin
1986
«Un choix», KunstRAI, Amsterdam
«Chambres d'amis», Museum van Hedendaagse Kunst, Gand
«Terrae Motus II», Villa Campolieto, Ercolano
«Lumières: Perception-Projections», CIAC, Montreal
«XLII Biennale di Venezia», Palazzo delle Prigioni, Venezia/Venice
«Wien Fluss», Wiener Secession am Steinhof, Vienna/Vienne
1987
«Vit hed oude Europa: From the Europe of Old», Stedelijk Museum, Amsterdam
«Documenta 8», Museum Fridericianum, Kassel
«Terrae Motus-Naples-Tremblement de terre», Le Grand Palais, Parigi/Paris

«Blow Up: Zeitgeschichte», Württembergischer Kunstverein, Stoccarda/Stuttgart

1988

«Clarté», a cura di/by Michel Nuridsany, Nordjyllands Kunstmuseum, Danimarca/Denmark

Galerie Wanda Reiff (Annette Messager, Bertrand Lavier), Maastricht

«Zeitlos», a cura di/by Harald Szeemann, Berlino/Berlin

«Golem! Danger, Delivrance and Art», The Jewish Museum, New York

Elisabeth Kaufmann, Zurigo/Zurich

Galerie Chantal Boulanger, Montreal

«Maison de caractère», Château Coquelle et Ecole régionale des Beaux-Arts Georges Pompidou, Dunkerque

«L'observatoire», Galerie Farideh Cadot, Parigi/Paris

«Saturne en Europe», Musée des Beaux-Arts, Ancienne Douane et Musée de l'œuvre Notre Dame, Strasburgo/Strasbourg

«Rot Gelb Blau» (Die Primärfarben in der Kunst des 20. Jahrunderts), Kunstmuseum St. Gallen, Kunstverein St. Gallen

«Ansichten», Westfälischer Kunstverein, Monaco/Munich

«Balkon mit Fächer», Akademie der Kunst, Berlino/Berlin

«Les Chants de Maldoror», Galerie Durant-Dessert, Parigi/Paris

«Art or Nature (20th Century French Photography)», Barbican Art Gallery, Londra/London

«Farbe Bekennen», Museum für Gegenwartskunst, Basilea/Basel

Collection Sonnabend, Centro Reina Sofía, Madrid; CAPC, Bordeaux

«Nightfire», Stichting de Appel, Amsterdam

1989

«Les Magiciens de la Terre», Musée National d'Art Moderne, Centre Georges Pompidou; Grande Halle de La Villette, Parigi/Paris

«Histoires de Musée», ARC/Musée d'Art Moderne de la Ville de Paris, Parigi/Paris

«On the Arts of Fixing a Shadow», National Gallery, Washington; The Art Institute of Chicago, Chicago

«The Art of Photography», The Museum of Fine Arts, Houston; Australian National Gallery, Canberra; The Royal Academy of Arts, Londra/London

Galerie Michael & Jule Kewenig, Frechem-Bachem, Colonia/Cologne

«2000 Years The Presence of Time Past», Bonner Kunstverein, Bonn

«L'Invention d'un Art», Centre Georges Pompidou, Parigi/Paris

«Einleuchten: Will, Vorstel und Simul in HH», a cura di/by Harald Szeemann, Deichtorhallen, Amburgo/Hamburg

«Simplon Express», Parigi/Paris – Zagabria/Zagreb

Direction Régionale des Affaires Culturelles Paris Ile de France

«L'Art Sacré», Galerie des Beaux-Arts, Bruxelles

«Dimension Jouet», Centre de la Ville de Charité, Marsiglia/Marseille; Maison du Jouet de Moirans, Moirans-en-Montagne

«Une Autre Affaire», Le Coin du Miroir, Digione/Dijon

«L'Art en France : Un siècle d'invention», Union des peintres, Mosca/Moscow; Hermitage, Leningrado/Leningrad

«Sub Lumine Burgundiae», Halle Sud, Ginevra/Geneva

Galerie Chantal Boulanger et Galerie René Blouin, Montreal

«Passé/Présent – Récits et Méandres», FRAC Provence Alpes Côte-d'Azur, Ecole des Beaux-Arts de Toulon, Ecole d'Art Avignon

«Vive le Nouveau Musée!», Palais des Beaux-Arts de Charleroi

"Peinture Cinéma Peinture", Centre de la Ville Charité, Marsiglia/Marseille

Chapelle du Méjean, Arles

1990

«Heavy Light», Shoshanna Wayne Gallery, Santa Monica

«It must give pleasure: Erotic perceptions», Vrej Baghoomian Gallery, New York

«Je est un autre» de Rimbaud (II parte/part), Galerie Comicos Lisbona/Lisbon

«Reorienting: Looking East», Third Eye Center, Glascow & Nicolas Jacobs Gallery, Londra/London

«A group show», Marian Goodman Gallery, New York

«Die Endlichkeit der Freiheit», Berlino/Berlin

«Werke aus der Sammlung des Centre Georges Pompidou in Paris, Amburgo/Hamburg

«Vies d'artistes», Musée du Havre, Le Havre

VIII Rencontres Art et Cinéma, Quimper

CAPC, Bordeaux

Les acquisitions du FNAC, Centre National

des Arts Plastiques (rue Berryer), Parigi/Paris

Sydney Biennal, Art Gallery of New South Wales, Sydney

Galeria Marga Paz, Madrid

«Compositions», Galerie Anne de Villepoix, Parigi/Paris

Vivian Horan Fine Art, New York

«Contes d'été», Chateau de Rochechouart

«Camera Works», Galerie Samia Saouma, Parigi/Paris

1991

Mostra in Polonia a cura di/Exhibition in Poland by Serge Lemoine

Art Gallery of Ontario, Toronto, a cura di/by Marie-Claude Jeune, Roald Nasgaard

«Places with a past: New Site-Specific Art in Charleston», Spoleto Festival, Charleston

«The Interrupted Life», New Museum, New York

Carnegie International, Pittsburg

Galeria Moderna, Lubjana

Galerie Durand-Dessert, Parigi/Paris

1992

«Artistes Visionnaires», a cura di/by Harald Szeemann, Zurigo/Zurich

«Visions-Revisions», Denver Art Museum, Denver

«Une scène Parisienne, 1968-1972», Galerie d'art et d'essai, Rennes; La Criée Halle d'Art Contemporain, FRAC Bretagne-Chateaugiron

«Der Gegrorene Leopart-Teil 1», Galerie Bernd Klüser, Monaco/Munich

«Pour la suite du monde», Musée d'Art Contemporain, Montreal

"La mémoire des formes", Centre d'Art Contemporain, Kerguehennec

«Tesoros de la edad del oscurantismo en Europa», Centro Cultural de Arte Contemporaneo, Messico/Mexico

International Center of Photography, New York

1993

«Trésor du Voyage», XLV Biennale di Venezia, Monastero dei Padri Mechitaristi dell'Isola di San Lazzaro degli Armeni

«Chambre 763», a cura di/by Hans Ulrich Obrist, Hôtel Carlton Palace, Parigi/Paris

Rafael Vostell Fine Art, Berlino/Berlin

«Des livres... Une rêverie émanée de mes loisirs», a cura di/by Jean-Claude Lebensztejn, Galerie Yvon Lambert, Parigi/Paris

«L'autre à Montevideo – Hommage à Isido-

re Ducasse», Museo Nacional de Artes Visuales, Montevideo

Choix d'œuvres – La collection de la Caisse des Dépots et Consignations, Parigi/Paris

Jewish Museum, New York

XLV Biennale di Venezia, Venezia/Venice

ELAC, Lione/Lyon

Haus der Kunst, Monaco/Munich

Biennale de Lyon, Lione/Lyon

1994

«Do it», a cura di/by Hans Ulrich Obrist, Kunsthalle Ritter, Klagenfurt

«Erratum Musical» Galerie Boer, Hannover

«Les absences de la photographie», Goethe Institut, Montreal

«Le corps en scène», a cura di/by Bernard Marcadé, Institut Français, Madrid

«Lavori Nuovi», Galleria Ugo Ferranti, Roma/Rome

«Burnt Whole», a cura di/by Karen Holtzman, Washington Project for the Arts, Washington

Ecole Supérieure des Beaux-Arts, Parigi/Paris

«Hors limites – L'Art et la Vie», Musée National d'Art Moderne, Centre Georges Pompidou, Parigi/Paris

«Choix des acquisitions de Van Abbemuseum-Eindhoven», Institut Neerlandais, Parigi/Paris

«Pour les chapelles de Vence», a cura di/by Yvon Lambert, Musée de Vence; Espace des Arts de Chalon-sur-Saône; CAPC Musée d'art contemporain, Bordeaux

«Face-Off – The portrait in recent art», Institute of Contemporary Art, University of Pennsylvania, Filadelfia/Philadelphia

«Le saut dans le vide», a cura di/by Andrei Erofeev, Nadine Descendre, Peter Weibel, Maison Centrale des Artistes, Mosca/Moscow

«Même si c'est la nuit», CAPC Musée d'art contemporain, Bordeaux

«Cloaca Maxima», a cura di/by Hans Ulrich Obrist, Museum der Stadtentwässerung, Zurigo/Zurich

«Tuning up», Kunstmuseum Wolfsburg

«A sculpture show», Marian Goodman Gallery, New York

«Special Collections», Ansel Adams Center for Photography, San Francisco

«Boltanski, Spero», Malmö Konsthall, Malmö

«Comme dans une image», Galerie Gilbert Brownstone & cie, Parigi/Paris

«... ou les oiseaux selon Schopenhauer»,

Musée des Beaux-Arts d'Agen, Agen

1995

«Weimar Replik», a cura di/by Peter Moller (Veranstalter Kulturdirektion der Stadt Weimar), Germania/Germany

XLVI Biennale di Venezia, Venezia/Venice

«Qu'as-tu fais de ton frère», Warsaw Museum, Varsavia/Warsaw

Fondation Tàpies, Barcellona/Barcelona

Galeria Moderna, Lubjana

«Do it», FRAC des pays de la Loire, Nantes

«Photocollages», Le Consortium, Digione/Dijon

«Regards croisés», Instituto Cervantes, Parigi/Paris

Public Art Project in Rochdale Canal, Manchester

«Take me (I'm yours)», Serpentine Gallery, Londra/London

«Burnt Whole: Contemporary Artists on Reflect on the Holocaust», Institute of Contemporary Art, Boston

«Photography and Beyond: New Expressions in France», The Museum of Contemporary Photography, Columbia College, Chicago

1996

«Constructions», Galerie Laage Salomon, Parigi/Paris

«Portraits», Ydessa Hendeles Art Foundation, Toronto

«D'une œuvre l'autre», Musée Royal de Mariemont, Morlanwelz

«Imagined Communities», John Hansard Gallery, Southampton

«Un lieu oublié», Parc Saint Léger, Nevers

«By night», Fondation Cartier, Parigi/Paris

«Islands», National Gallery of Australia, Canberra

«Some Grids», Los Angeles County Museum of Art, Los Angeles

«Books», MoMA, New York

Marian Goodman Gallery, New York

1997

«Deep Storage», Haus der Kunst, Monaco/Munich

«The 20th Century, The Age of Modern Art», Zeitgeist-Gesellschaft, Berlino/Berlin

«Dialogues de l'ombre», Espace Electra, Parigi/Paris

Biennale di Cuba/Cuba Biennal

«Made in France», MNAM, Centre Georges Pompidou, Parigi/Paris

Rencontres d'Arles

«For Heiner Muller» con/with Jean Kalman, Centro Cultural de Belem, Lisbona/Lisbon

Bibliografia/Bibliography

Libri/Books

1969

Boltanski, C., *Reconstitution d'un accident qui ne m'est pas encore arrivé et où j'ai trouvé la mort*, Ed. Givaudan, Paris

Boltanski, C., *Recherche et Présentation de tout ce qui reste de mon enfance*, 1944-1950, Ed. Givaudan, Paris

1970

Boltanski, C., *Reconstitution des gestes effectués par Christian Boltanski entre 1948 et 1954*, edito dall'artista/Self-published, Paris

Boltanski, C., *Tout ce que je sais d'une femme qui est morte et que je n'ai pas connue*, edito dall'artista/Self-published, Paris

1971

Boltanski, C., *Essais de reconstitution d'objets ayant appartenu à Christian Boltanski entre 1948 et 1954*, Ed. Sonnabend, Paris

Boltanski, C., *Six souvenirs de jeunesse de Christian Boltanski*, Ed. Sonnabend, Paris

1972

Boltanski, C., *J'ai d'abord cherché à retrouver tout ce qui restait...*, Paris

Boltanski, C., *L'album photographique de CB, 1948-1956*, Grossmann Verlag, Hamburg; Galerie Sonnabend, Paris

Boltanski, C., *L'Album de Photos de la Famille D.*, Kunstmuseum Luzern

Boltanski, C., *Dix portraits photographiques de Christian Boltanski,1946-1964*, Multiplicata, France

1973

Boltanski, C., *L'Appartement de la rue Vaugirard*, edito dall'artista/Self-published, Paris

Boltanski, C., *List of Exhibits Belonging to a Woman of Baden-Baden Followed by an Explanatory Note*, Museum of Modern Art, Oxford

Boltanski, C., *Verzeichnis der Objekte, die einem Einwohner Oxford's gehoren*, Westfälischer Kunstverein, Münster

Boltanski, C., *Les Histoires*, edito dall'artista/Self-published, Paris

1974

Boltanski, C., *Inventaire des objets ayant appartenu à une femme de Bois-Colombes*, Centre National d'Art Contemporain, Paris

Boltanski, C., *Les Morts pour rire de Christian Boltanski*, Ed. A.Q., Dudweiler

Boltanski, C., *Quelques interprétations par Christian Boltanski*, Centre National d'Art Contemporain, Paris

Boltanski, C., *Quelques souvenirs de la première communion d'une fillette recueillis et décrits par Christian Boltanski*, Ed. Georges Fall, Paris

Boltanski, C., *La dureté du père – la maladie du grand-père – la conversation surprise – la réprimande injuste – la grimace punie*, Ed. A.Q., Dudweiler

1975

Boltanski, C., *Saynètes comiques*, Palais des Beaux-Arts, Bruxelles

Boltanski, C., *Souvenirs de jeunesse interprétés par Christian Boltanski*, Ed. Adelina Cuberyan, Genève

Boltanski, C.; Galleriet, D., *20 règles et techniques utilisées en 1972 par un enfant de 9 ans, décrites par Christian Boltanski*, Berg Forlag, Copenhagen

Boltanski, C., *Cartes postales souvenirs de Christian Boltanski*, Württembergischer Kunstverein, Stuttgart

Boltanski, C., *Christian Boltanski le Blagueur, Christian Boltanski le Furieux*, Ed. Franca Mancini, Pesaro

Boltanski, C., *4 saynètes comiques interprétées par Christian Boltanski*, Galerie Suvremene Umjetnosti, Zagreb

1977

Boltanski, C.; Messager, A., *Voyage de Noces à Venise*, edito dall'artista/Self-published, Venezia

1978

Boltanski, C., *Les Images stimuli*, Galerie Foksal PSP, Varszawa

1979

Boltanski, C., *Souvenirs de jeunesse*, J&J, St Pierre des Corps

1986

Pagé, S.; Parent, B., *Boltanski – Monuments*, AFAA, Paris

1987

Boltanski, C., *Théâtres*, Ed. Maison de la Culture de La Rochelle et du Centre-Ouest, La Rochelle

Boltanski, C., *Classe terminale du Lycée Chases en 1931, Castelgasse-Vienne*, Maison de la Culture et de la Communication, Saint-Etienne

1988

Boltanski, C., *Geo Harly, danseur parodiste*, ADAC/Association pour la diffusion de l'art contemporain, Dijon

1989

Boltanski, C., *Archives*, Ed. Actes Sud, Arles

Boltanski, C., *El Caso*, Parkett publishers, Zürich

1990

Boltanski, C., *Le Club Mickey*, Innschoot, Gand

Boltanski, C.; Messager, A., *Contes d'été : devoirs de vacances*, Musée d'Art Contemporain, Rochechouart

Boltanski, C., *Les Suisses Morts*, Museum für Moderne Kunst, Frankfurt

1991

Boltanski, C., *La Maison Manquante*, Ed. Flammarion, Paris

Boltanski, C., *Sans souci*, W. König, Köln

Boltanski, C., *Inventory of Objects Belonging to a Young Woman of Charleston*, USA

Boltanski, C., *White Shadows*, Contemporary Art Museum, Houston

Boltanski, C., *Archive of the Carnegie International, 1986-1991*, Pittsburg; New York

Boltanski, C.; Farquet, R.; Zutter, J., *Les Suisses Morts : liste de Suisses morts dans le Canton du Valais*, Musée Cantonal des Beaux-Arts de Lausanne, Lausanne

Boltanski, C., *Erwerbungen Rheinischer Kunstmuseen in den Jahren, 1935-1945*, Fritz Altgott KG, München

Boltanski, C., *Livres*, Ed. AFAA, Jennifer Flay, Portikus & Walther König, Köln

1992

Gumpert, L., *Christian Boltanski*, Ed. Flammarion, Paris

1993

Valentin-Museum im Isator, *Schenkung Christian Boltanski*, Verlag der Buchhandlung Walter König, Köln

1994

Boltanski, C., *Diese Kinder suchen ihre Eltern*, Gina Kehayoff Verlag, München

Boltanski, C., *Les Mots à Secrets*, Ed. Yvon Lambert, Paris

Boltanski, C., *Les habitants de Malmö*, Malmö Konsthal, Malmö

Boltanski, C., *Menschlich*, Thouet Verlag und Verlag der Walther König, Köln

Boltanski, C., *Noticies del dia*, Fundació Espai Poblenou, Barcelona

1995

Boltanski, C., *Les Vacances à Berck Plage*, Oktagon Verlag, Stuttgart

Boltanski, C., *Liste des Pensionnaires de la*

Villa Medicis – Peintres et sculpteurs, 1803-1995, Ed. dell'Elefante, Roma

Boltanski, C., *Liste des artistes ayant participé à la Biennale de Venise, 1895-1995*, Ed. Biennale di Venezia, Venezia

Boltanski, C., *Sachlich*, Wien: Kunsthalle – München: Gina Kehayoff, Wien-München

Boltanski, C., *Gymnasium Chases*, Verlag des Germanischen Nationalmuseums, Nürnberg

Boltanski, C., *The Work People of Halifax, 1877*, The Henry Moore Sculpture Trust, Halifax

1996

Boltanski, C., *Les Concessions*, Ed. Yvon Lambert, Paris

Boltanski, C., *Die Zeit*, Gina Kehayoff Verlag, München

Boltanski, C., *Sterblich*, Gina Kehayoff Verlag, München

Boltanski, C., *Passie-Passion*, De Pont Foundation, Tilburg

Cataloghi/Catalogues

1969

Christian Boltanski, Paris, Galerie C. Givaudan

1970

Inventaire de L'Exposition de Boltanski à la Galerie Ben Doute de Tout, Nice, Galerie Ben Dout de Tout

1973

Inventaires, Jerusalem, Israel Museum

Baj, E.; Boltanski, C.; Harten, J., *Monumente*, Baden-Baden, Stadtische Kunsthalle

1975

Christian Boltanski, Zagreb, Galerije Grada Zagreba

1976

Christian Boltanski Photographies Couleurs, Paris, ARC/Musée d'Art Moderne de la Ville de Paris

1978

Boltanski, C.; Franzke, A.; Schwarz, M., *Christian Boltanski : Reconstitution*, Karlsruhe, Paris, Edition du Chêne

Naggar, C., *Christian Boltanski – Kronika Wypadkow*, Lublin, Salon Krytykow

1980

Vieville, D., *Christian Boltanski : Compositions*, Calais, Musée des Beaux-Arts

1981

van Beveren, P., *The Archives*, Hasselt, Art Information Centre Peter van Beveren, Provincial Museum

Boltanski, C.; Page, S.; Vieville, D., *Compositions*, Paris, ARC/Musée d'Art Moderne de la Ville de Paris

1983

Sayag, A., *Images Fabriquées*, Paris, Musée National d'Art Moderne, Centre Georges Pompidou

1984

Bozo, D.; Blistene, B.; Lemoine, S.; Kantor, T.; Renard, D. et al., *Boltanski*, Paris, Musée National d'Art Moderne, Centre Georges Pompidou

1985

Martin, J-H., *La Bande dessinée*, Charleroi, Palais des Beaux-Arts

1986

Boltanski, C.; Davvetas, D.; Felix, Z., *Christian Boltanski : Leçons des Ténèbres*, München, Kunstverein

Ohayon, J.; Yosano, F., *Christian Boltanski – Peindre photographier*, Nice, Musée de Nice, Galerie des Ponchettes

1988

Gumpert, L.; Jacob, M.J.; Harris, P.; Gudis, C., *Christian Boltanski: Lessons of Darkness*, Chicago, Museum of Contemporary Art, MCA LosA.; NMCA, NY

Soutif, D., *El Caso*, Madrid, Ministero de Cultura Reína Sofia

1989

Boltanski, C; Landau, S., *Lessons of Darkness*, Jerusalem, The Israel Museum

Boltanski, C.; Zutter, J., *Résérves : La Fête de Pourim*, Basel, Offentliche Kunstsammlung

Semin, D., *Christian Boltanski*, Paris, Art Press

1990

Gumpert, L., *Christian Boltanski: Reconstitution*, Eindhoven, Stedelijk Van Abbemuseum

Nakahara, Y., *Christian Boltanski*, Nagoya, ICA, Nagoya

1991

Schneede, U.M., *Christian Boltanski: Inventar*, Hamburg, Hamburger Kunsthalle

Metken, G., *Christian Boltanski: Memento Mori und Schalttenspiel*, Frankfurt am Main, Museum für Moderne Kunst

1994

Metken, G.; Claverie, J., *Christian Boltanski: Lecons des*

Ténèbres, Prague, Istitut Français

Boltanski, C.; Kalender, A.; Kurspahic, N.; Zildzo, N.; Vuletic, S., *Christian Boltanski*, Sarajevo, OBALA Art Centre

1996

Moure, G.; Boltanski, C.; Clair, J.; Jimenez, J., *Christian Boltanski: Advent and Other Times*, Santiago de Compostela, Centro Galego de Arte Contemporanea

G. S.; Boltanski, C., *Inventar*, Bremen, Neues Museum Weserburg Bremen

1997

Boltanski, C.; Aboucaya, M.; Oh,J-K., *Voyage d'Hiver*, Seoul, Musée National de Corée

Filmografia/Filmography

1968

Boltanski, C., *La vie impossible de Christian Boltanski*, Paris

1969

Boltanski, C.; Fleischer A., *Comment pouvons-nous le supporter*, Paris

Boltanski, C., *L'Homme qui lèche*, Paris

Boltanski, C., *L'Homme qui tousse*, Paris

Boltanski, C., *Tout ce dont je me souviens*, Paris

1970

Boltanski, C.; Fleischer A., *Derrière la porte*, Paris

1971

Boltanski, C.; Fleischer A., *Essai de reconstitution des 46 jours qui précédèrent la mort de Françoise Guiniou*, Paris

Boltanski, C., *Reconstitution de chansons qui ont été chantées à Christian Boltanski entre 1944 et 1946*

1973

Boltanski, C., *L'appartement de la rue Vaugirard*, G.R.E.C. Production, Paris

Boltanski, C., *Souvenirs de jeunesse d'après 10 récits de Christian Boltanski*, Michael Pamart Production, Paris

Finito di stampare nel mese di maggio 1997
da Amilcare Pizzi Arti Grafiche
Cinisello Balsamo